생생하게 살아 있는 캐릭터 만드는 법

키라앤 펠리컨 지음

정미화 옮김

생생하게 살아 있는 캐릭터 만드는 법

키라앤 펠리컨 지음 | 정미화 옮김　KIRA-ANNE PELICAN

심리학으로 풀어낸 개성 넘치는 캐릭터 창작법

나
아날로그

이 책에 쏟아진 찬사

"키라앤 펠리컨은 '내가 이보다 더 나은 이야기를 쓸 수 있을 것'이라고 생각하는 모든 영화 팬과 TV 시청자들이 그 생각을 현실화할 수 있도록, 독자들의 흥미를 끌며 진솔한 캐릭터를 만드는 방법을 알려준다."

〈킹스 스피치(2010)〉 대표 프로듀서 폴 브렛Paul Brett

"우리는 캐릭터를 창조할 때 무의식적이고 직관적이며 반사적으로 생각하곤 한다. 이 책은 작가로 하여금 의식적이고 객관적이며 체계적으로 캐릭터를 만드는 방법을 알려준다. 고전 소설부터 현대의 막장 드라마까지, 〈바람과 함께 사라지다〉와 〈왕좌의 게임〉 같은 매력적인 작품을 예시로 들어 캐릭터 빌딩을 위한 체계적인 심리학적 접근법을 알려준다. 키라앤 펠리컨은 복잡한 심리학적 아이디어를 쉽고 명확하게 전달하여, 스토리텔링을 공부하는 학생과 작가뿐만 아니라 이야기 작법에 심리학 이론을 적용하는 데 흥미가 있는 학자들에게도 유용할 것이다."

윌리엄패터슨대학교 윌리엄 인디크William Indick **심리학과 부교수**

"키라앤 펠리컨은 등장인물의 심리를 깊이 탐구함으로써 각본 예술과 기술의 지평을 넓히고 있다. 저자는 박식하며 통찰력 있고 명확한 방식으로 작가들에게 심화 캐릭터 작법을 알려준다."

《멋진 대본 쓰는 법Making a Good Script Great**》의 저자 린다 시거**Linda Seger

"내가 아는 한 키라앤 펠리컨처럼 과학과 창의성을 완벽하게 섞어낸 사람은 없다. 그의 연구를 무시하고 그 조언에 주의를 기울이지 않는 작가는 도태될 것이다."

레인댄스 앤 브리티시 인디펜던트 필름 어워드의 설립자 엘리엇 그로브Eliot Grove

"키라앤 펠리컨이 지적하듯, 좋은 글은 상상력과 관찰력 그리고 본능이 더해진 결과로 나온다. 좋은 글을 쓰기 위해서는 우선 인간의 행동을 이해해야 한다. 하지만 많은 작가가 실패한다. 빠르게 글을 써야 한다는 압박감에 초고에서 더 발전하지 못하기 때문이다. 펠리컨의 책은 인물을 매력적이고 입체적으로 만드는 방법을 제시함으로써, 독자와 관객을 이야기에 몰입하게 만드는 방법을 알려준다. 이 책에서 제시하는 지침을 반드시 지켜야 할 필요는 없지만, 이 책에서 소개하는 방법을 통해 독자와 관객에게 깊은 인상을 남기고 감정적으로 생생하며 매력적인 인물을 만드는 데 도움을 받을 수 있을 것이다."

저술가 줄리언 프리드먼Julian Friedmann

"이 책은 설득력 있고 흥미진진하며 독특한 이야기를 쓰고자 하는 사람들을 위한 신의 선물이다. 작법에 대한 논의는 대부분 '플롯 포인트'를 비롯한 구조적 요소에 초점을 맞추고 있어, 인물의 성격에 대해 깊이 있게 논의하는 사람은 비교적 드물다. 그러나 드라마는 작가가 인간의 내면을 탐구하는 도구이고, 이 책은 그 중대한 공백을 메운다.

키라앤 펠리컨은 광범위한 과학적 연구를 바탕으로 성격의 다섯 가지 특성(외향성, 우호성, 신경성, 성실성, 경험에 대한 개방성)을 제시한다. 또한 창작물 속 인물의 역사적 기원과 구체적 예시를 살펴보고, 최근 대중 사이에서 인기를 얻고 있는 마이어스-브릭스 유형 지표Myers-Briggs Type Indicator; MBTI를 훨씬 뛰어넘는 통찰력을 제공한다. 또한 그보다 더 다양하고 미묘한 요소, 즉 신념 체계와 동기의 변화, 이야기의 흐름에 따른 인물의 감정선, 정신적 문제 그리고 성격의 어둠과 빛의 3요소로 더 세분화한다.

이 책은 단순히 인격을 창조하기 위한 공식을 제공하는 데서 그치지 않으며, 인간성을 더욱 깊이 있게 인식하고 파고들도록 도와준다. 훌륭한 작가에게는 결코 끝나지 않는 과정이다."

《각본Screenwriting**》및《각본의 과학**The Science of Screenwriting**》의 저자**
폴 굴리노Paul Gulino

차례

들어가며 ◆ 살아 움직이는 것 같은 인물을 빚어내는 비밀 · 010

제1부
성격: 복합적인 인물 만드는 법

제1장 ◆ 외향성: 열정적이고 쾌활한 인물의 특징 · 030

제2장 ◆ 우호성: 배려심이 강하고 협조적인 인물의 특징 · 041

제3장 ◆ 신경성: 불안에 시달리며 감정적인 인물의 특징 · 049

제4장 ◆ 성실성: 의무감이 강하고 유능한 인물의 특징 · 057

제5장 ◆ 개방성: 호기심이 강한 인물의 특징 · 065

제6장 ◆ 어둠과 빛의 성격 3요소: 주인공과 적대자를 구분하는 성격 특성 · 073

제7장 ◆ 상황·성별·문화: 성격에 영향을 미치는 기타 요소 · 079

Key Point · 084

제2부

대화: 인물의 성격 드러내는 법

제8장 ♦ 외향성: 수다스러운 외향형과 과묵한 내향형 · 092

제9장 ♦ 우호성: 사려 깊은 우호형과 무신경한 비우호형 · 102

제10장 ♦ 신경성: 불안한 감정형과 차분한 침착형 · 109

제11장 ♦ 성실성: 업무 지향적인 성실형과 조심성이 부족한 무사태평형 · 116

제12장 ♦ 개방성: 토론을 좋아하는 개방형과 경험에 폐쇄적인 현실형 · 123

제13장 ♦ 권력 · 친밀도 · 맥락: 대화 방식을 결정하는 기타 요소 · 129

Key Point · 137

제3부

추진력: 인물을 움직이는 동력 찾는 법

제14장 ♦ 동기: 행동을 촉발하는 원인을 찾아라 · 142

제15장 ♦ 욕구: 외적 목표와 내적 욕구를 충돌시켜라 · 150

제16장 ♦ 결정: 선택을 통해 성격을 드러내라 · 159

Key Point · 164

제4부

변화: 인물의 정체성을 형성하고 신념을 부여하는 법

제17장 ◆ 생애 주기: 인물도 나이를 먹으며 성장한다 · 169

제18장 ◆ 절정 경험: 감정적 최고점이 인물을 변화시킨다 · 176

제19장 ◆ 변화 방식: 성격, 동기, 신념을 발전시켜라 · 182

Key Point · 188

제5부

감정: 독자가 인물에 몰입하게 만드는 법

제20장 ◆ 감정 이입: 독자가 신뢰하는 인물은 따로 있다 · 194

제21장 ◆ 보편 감정: 시간과 장소를 초월하는 감정을 이용하라 · 201

제22장 ◆ 확장 감정: 작가에게 유용한 네 가지 감정을 이용하라 · 210

제23장 ◆ 정서적 여정: 인물의 감정이 이야기를 결정한다 · 219

제24장 ◆ 결말: 인물에게 정당한 보상을 부여하라 · 231

Key Point · 236

제6부

관계: 인물의 가족, 친구, 연인 관계 구축하는 법

제25장 ◆ 대인관계: 인물 간의 관계를 풍부하게 확장하라 · 243

제26장 ◆ 보조 인물: 가족, 친구, 연인의 성향을 고려하라 · 249

제27장 ◆ 설득 전략: 성격에 따라 상대를 설득하는 방법도 다르다 · 263

Key Point · 277

내 이야기에 딱 맞는 주인공을 찾아라

출발점을 정하라 · 282

성격을 정하라 · 285

목소리로 성격을 드러내라 · 292

동기와 신념을 부여하라 · 294

인물을 변화시켜라 · 295

정서적 여정을 그려라 · 297

보조 인물을 더하라 · 300

여전히 부족한 느낌이 든다면 · 303

마치며 ◆ 글쓰기에 올바른 방법은 없다 · 310

참고문헌 · 312

용어 설명 · 331

수록 작품 · 335

살아 움직이는 것 같은
인물을 빚어내는 비밀

내 뒤편의 책장에는 내가 좋아하는 소설, 시나리오, 연극 대본, 단편소설 모음집 등 수십 권의 책이 꽂혀 있다. 책을 펼치면 살아 숨 쉬는 인물들이 우리의 손을 잡고 그들의 세계로 끌어당긴다. 우리는 이야기 속 인물과 함께 낯선 곳을 돌아다니고 새로운 관계를 맺으며 신기한 것들을 접한다. 일상에서 벗어나 다른 관점으로 세상을 보고, 달리 겪어보지 못했을 사건을 경험한다. 마지막 페이지를 덮고 책을 책장에 꽂아 넣은 이후에도 계속해서 떠오르는 감동적인 감정의 여정을 경험한다.

어떤 책장에는 이야기 쓰기에 관한 책만 꽂혀 있다. 이야기의 중심은 인물이며, 감동적이고 흥미로운 이야기를 쓰려면 인물을 다채롭고 복합적으로 만들어야 한다고 주장하는 책이다. 이 중에는 인물이 경험을 통해 변화한다고 말하는 책도 있다. 인물은 처음에 외적인 목표를 좇아 여정을 시작하지만, 이전에는 인식하지 못했던 내면의 욕구가 충족된 상태로 제자리로 돌아온다는 것이다.

작가이자 연구자 그리고 대본 컨설턴트로 오래 일해오면서, 나는 여러 이야기 쓰기 책에서 일관적으로 이야기하는 이 주장의 타당성에 의문을 가져왔다. 이러한 이야기 형식은 문화적으로 전파되어 정형화된 것일까, 아니면 이런 서사 방식이 인간 본성의 근본적인 진실을 반영하는 것일까? 만약 후자라면 인간 정신에 대한 과학적인 연구야말로 이런 질문에 답하기에 가장 적합할 것이다. 입체적이고 다채로우며 설득력 있는 감정을 지닌 인물을 만들려면 무엇이 필요한지 우리는 아직 잘 모른다. 그렇다면 심리학의 도움을 받을 수 있지 않을까?

독자의 기억에 오래 남는, 인상적이며 매력적이고 현실에 있을 법한 인물을 창조하는 방법은 체계적으로 정리된 적이 없다. 이런 지식은 오직 선택받은 사람만 타고나는 선천적이고 직관적인 재능이라고 여기는 경향이 강하기 때문이다. 아니면 내가 이 책에서 주장하려는 것처럼, 이야기 속 인물을 올바른 방법으로 분석하지 않아서 인상적인 인물을 만들려 해도 정확히 무엇이 필요한지 모르기 때문이다. 인물을 소개할 때 '복잡하다', '다채롭다', '미묘하다', '매력적이다', '얄팍하다', '평범하다', '강하다', '만화 주인공 같다'처럼 모호하고 막연한 어휘를 벗어나지 못하는 이유이기도 하다. 따라서 인물에 대한 인식의 틀을 개선하면 독자의 흥미를 끄는 인물을 만들 때 필요한 요소를 충분히 이해할 수 있으며 또한 인물의 심리를 표현하는 어휘를 늘리는 데 도움이 될 것이다.

스토리 창작자를 위한
인물 작법 가이드

이 책은 매력적이고 흥미로운 캐릭터, 즉 창작물 속 인물을 만들고자 하는 작가들, 그중에서도 특히 인간의 마음을 다루는 과학인 심리학의 도움을 받고자 하는 이들을 위한 책이다. 구체적으로는 각본가, 극작가, 소설가, 게임 스토리 작가, 단편 작가, 라디오극 작가에게 도움이 될 것이다. 또한 캐릭터를 분석하고 발전시키는 작업에 관여하는 스토리 컨설턴트, 각색가, 감독에게도 유용할 수 있다. 이 책이 이제 막 글쓰기를 시작한 작가와 인물 묘사에 관한 자료를 찾는 대학생, 통찰력을 넓히고자 하는 전업 작가의 다양한 요구에 부응하기를 바란다.

현실을 모방하는 재주를 타고나 인물을 제대로 표현하는 방법을 이미 속속들이 아는 작가도 있다. 실제로 많은 사람이 직관적인 작업 방식을 선호하고, 분석적인 접근 방식은 창의성을 저해한다고 생각한다. 그러나 인물을 창작하고 발전시키는 과정은 오랜 연습을 통해 연마해야 하는 일종의 기술이다. 이때 사실적이면서도 흥미롭고 복합적인 인물을 창조하는 데 필수적인 요소를 공부하고 분석하는 작업은 대단히 유용하다.

지금 쓰고 있는 이야기에 등장하는 인물이 어느 정도 윤곽은 잡혔더라도 그 인물의 매력을 극대화하는 명확한 특징이 부족할 수 있다. 어쩌면 마지막 퇴고 단계에서 인물 묘사에 조금 더 손을 봐

야 한다는 지적을 받고 어떻게 고쳐야 할지 고민 중일 수 있다. 아니면 이미 심리학에 관심이 있어서 인물을 개발하고 발전시키는 새로운 방식을 찾는 중일 수도 있다. 그럴 때 이 책을 살펴보면 도움을 받을 수 있을 것이다.

기억에 남는 인물은 무엇이 다를까

매력적인 인물을 만드는 요소를 규정하고 자세히 살펴보기 전에 한번 생각해보자. 과연 어떤 인물이 잘 만들어졌는가에 대한 보편적인 기준이 존재할까? 비평가들이 집계하거나 일반인들이 투표로 선정한 목록에 동일 인물이 여럿 등장한다는 점을 고려하면, 대답은 '그렇다'이다. 비영리 영화 기관인 미국영화연구소American Film Institute, 영국의 영화 잡지 《엠파이어》, 영화 리뷰 및 온라인 평가 사이트인 필름사이트Filmsite, 랭커닷컴Ranker.com에서 선정한 목록에는 일부 인물이 빈번하게 등장한다.

영화 속 인물부터 살펴보면 〈레이더스: 잃어버린 성궤의 추적자〉에서 시작된 인디아나 존스 시리즈의 인디아나 존스, 〈에이리언〉 시리즈의 엘렌 리플리, 〈007 살인번호〉에서 시작된 007 시리즈의 제임스 본드, 〈양들의 침묵〉과 〈한니발〉의 클라리스 스털링, 〈스타워즈〉 시리즈의 한 솔로가 있다. TV나 OTT 드라마 속 인물

로는 〈소프라노스The Sopranos〉의 토니 소프라노, 〈플리백〉의 플리백, 〈브레이킹 배드〉의 월터 화이트, 〈왕좌의 게임〉의 티리온 라니스터, 〈디스 이즈 어스〉의 베스 피어슨이 있다.

문학 소설 속 시대를 초월한 인상 깊은 인물로는 제인 오스틴의 《오만과 편견》에 등장하는 엘리자베스 베넷, 윌리엄 새커리가 지은 《허영의 시장》의 베키 샤프, F. 스콧 피츠제럴드의 《위대한 개츠비》 속 제이 개츠비, J. D. 샐린저의 《호밀밭의 파수꾼》 속 홀든 코필드가 있다. 보다 최근에 출간된 대중소설에서는 조앤 롤링의 《해리 포터》 시리즈에 등장하는 헤르미온느 그레인저, 수잔 콜린스의 《헝거게임》 속 캣니스 에버딘, 로알드 달이 지은 《마틸다》의 마틸다가 있다.

그렇다면 이러한 인물들의 공통점은 무엇일까? 무엇보다 현실에 정말 존재하는 것 같은 인물이라는 점이다. 우리는 이 인물들이 전적으로 허구의 존재임을 알고 있지만, 일단 이들의 세계로 들어가면 인물에게 감정적으로 몰입하고 응원하며 이야기가 끝난 뒤에도 그들이 어떤 삶을 살지 계속 궁금하게 여긴다. 또한 이런 인물들에 대해 이야기할 때에는 그들이 거의 진짜이고 허구의 세계 너머에 존재하는 것처럼 말한다. 물론 모든 허구의 인물이 현실에 있을 법하지는 않다. 많은 작가가 심리적으로 설득력 있는 인물을 만들고자 시도하지만 늘 성공하는 것은 아니기 때문이다. 게다가 포스트모던 작가들은 인물을 현실적이고 일관성 있으며 타인과

식별 가능한 독특한 '자아'를 가진 것으로 묘사하는 관습에 반기를 들고 나섰다. 포스트모던 소설에 등장하는 인물들은 불안정하거나 다중적인 자아를 가진다. 이런 인물들은 우리 자신을 모방한 존재라기보다는 암호나 '단어적 존재word-being'로 묘사된다.[1] 하지만 이 책은 우리의 책장을 채우고 있는 가장 인기 있는 인물들에 초점을 맞추고 있다. 그런 인물들은 대체로 현실에 있을 법하다.

인기 있는 창작물 속에 등장하는 인물들을 현실에 있을 법하다고 보는 이유는 우리가 이런 인물들을 입체적이라고 인식하기 때문이다. 《전망 좋은 방》, 《하워즈 엔드》 등을 쓴 영국 소설가 E. M. 포스터의 정의에 따르면 입체적인 인물은 복합적이고 우리를 놀라게 하는 반면, 평면적인 인물은 한 가지 특성이나 인상으로 표현된다.[2] 포스터는 두 가지 유형의 인물 모두 이야기에서 나름의 위치가 있다고 밝혔다. 이야기에서 주인공은 반드시 복합적이고 입체적인 면모를 지녀야 하지만, 평면적인 인물은 한결같고 대체로 변하지 않아 비중이 작은 역할에 잘 어울린다. 이 두 인물 유형을 조합해 이야기를 엮어 나감으로써 독자로 하여금 중심 스토리라인에서 한눈을 팔지 않게 한다.

제1부에서는 인물의 복합적인 면모나 입체성의 의미를 심리학적 관점에서 살펴볼 것이다. 성격 심리학 연구에 따르면 우리 성격의 모든 복합적인 측면은 '빅 파이브Big Five'라는 다섯 가지 요인으로 확실하게 설명하고 파악할 수 있다. 성격 심리학에서는 성격의

가장 핵심에 빅 파이브 요인이 있다고 설명한다. 이 빅 파이브 요인은 우리가 누구인지, 어떻게 행동하는지, 타인과 어떻게 교류하는지, 심지어 평소에는 주로 어떤 기분을 느끼는지도 설명한다. 빅 파이브 모형은 또한 우리가 새로운 인물이나 누군가를 처음 만났을 때 경험하는 '일관된 자아'를 알려준다. 빅 파이브 모형을 구성하는 다섯 가지 요인 모두가 인물의 성격을 상세히 설명하는 데 필요하고, 따라서 입체적인 인물을 만들고 싶다면 이 다섯 가지 요인을 모두 고려하여 표현해야 한다.

인상적인 인물 목록을 다시 살펴보면, 복합적이고 현실에 있을 법하며 일관성이 있다는 점에 더해 기억에 남는다는 특징도 있다. 그 인물들이 기억에 남는 이유는 우리가 만나는 보통 사람과는 다른 식으로 행동하기 때문이다. 따라서 제1부에서는 빅 파이브 모형을 이용하여 평범하지 않고 우리 머릿속에 깊은 인상을 남기는 인물을 만드는 방법을 살펴볼 것이다.

아울러 인물 묘사에서 대화는 필수적인 요소다. 제2부에서는 빅 파이브 모형의 성격 특성을 바탕으로 인물이 말하는 방식을 자세히 알아볼 것이다. 주로 선택하는 대화 주제 유형부터 발화의 유창함과 형식, 자주 사용하는 단어 등이 성격에 따라 어떻게 달라지는지, 성격이 인물의 대화 방식에 어떤 영향을 미치는지 분석할 것이다.

우리의 기억에 남는 인물은 매력적인 개성을 지녔을 뿐만 아니

라 아주 의욕적인 경향이 있다. 이런 인물에게는 이야기를 이끌어 나가며 플롯을 좌우하는 장기적인 욕망이 있다. 또한 장면마다 어떠한 행동을 취하게 하고 그와 서로 충돌하는 동기를 가진 인물과 갈등에 빠지게 하는 단기적인 동기도 가지고 있다. 제3부에서는 인물의 행동을 촉발하는 열다섯 가지 보편적인 동기를 살펴보고 그중 어떤 동기가 인물을 더 매력적으로 만드는지 그 이유를 알아볼 것이다.

대부분의 이야기에서 주인공은 여정의 전반부에 지위나 권력, 개인적 자유를 원하다가 여정의 후반부에는 타인과의 교감을 원하게 된다. 제4부에서는 주인공이 경험하는 변화의 이유를 우리의 삶과 연관지어 살펴보려 한다. 심리학적 근거에 따르면 이야기 속 인물의 이러한 동기 변화는 우리의 삶 전반에 걸쳐 일어나는 단계적이고 자연스러운 변화를 반영한다. 우리가 언제, 왜, 어떻게 변화하는지 살펴볼 뿐만 아니라 이런 변화에 대한 이해를 바탕으로 인물의 서사를 더 흥미롭게 만드는 방법도 찾아볼 것이다.

인상적인 인물은 만나는 순간 독자를 사로잡고 정서적인 여정으로 이끈다. 제5부에서는 독자나 관객이 관심을 갖고 공감할 수 있는 인물을 만드는 방법에 대해 알아볼 것이다. 인간이 시간과 장소를 초월해 느끼는 보편적인 감정을 살펴보면서 유독 특정한 감정이 독자나 관객을 강렬하게 감동시키는 이유를 밝혀낼 것이다. 또한 여섯 가지 주요 정서적 이야기 궤도를 알아보고 이런 궤도가

주인공의 여정과 어떻게 연관되어 있는지 살펴볼 것이다.

물론 이야기에는 주인공만 등장하지 않는다. 이야기에는 다양한 주변 인물이 등장하며, 때로는 주인공과 다른 인물들과의 관계가 대단히 흥미를 불러일으키기도 한다. 제6부에서는 인물의 성격이 다른 등장인물과 교류하는 방식에 어떻게 영향을 미치는지, 사람들이 자신이 원하는 것을 얻을 때 취하는 방식에 관해 알아볼 것이다. 또한 일반적인 통념처럼 우리가 정말로 반대되는 데 끌리는지 알아보고 이와 관련하여 인물 간의 상호작용을 최대한 끌어올리는 방법에 대해 살펴볼 것이다.

마지막으로 이 모든 다양한 요소를 결합하여 실제로 인물을 만들어보는 워크숍을 진행할 것이다. 다섯 가지 성격 요인을 모두 가진 기억에 남는 매력적인 주인공을 만드는 동시에 이야기 진행에 필요한 다른 등장인물에게도 충분히 복합적인 면모를 부여하기 위해 고려해보아야 하는 모든 요소를 정리했다.

이 책에서
다루는 심리학에 대하여

이 책에서는 칼 융식 해석을 다루지 않는다. 물론 역사적으로 정신분석 이론과 분석 심리학은 현대 심리학 이론을 형성하는 데 매우 중요한 역할을 했고 인물 분석의 원형이나 신화적 서사 구조 학

파, 대중 영화 이론 부문에도 영감을 주었지만, 이러한 내용은 이미 다른 책에서 포괄적으로 다루고 있다. 이 책은 심리학의 보편적 개념, 개인차, 동기, 감정, 인간관계, 우리가 평생 변화하고 발전하는 방식 등을 집중적으로 다루는 현대 심리학 이론과 연구에 초점을 맞추고 있다. 이어지는 제1부부터 제6부까지 성격 심리학, 진화 심리학, 신경과학, 내러티브 심리학, 미디어 심리학, 발달 심리학의 이론과 연구가 활용될 것이다. 작가들이 가장 유용하게 적용할 수 있는 연구 결과들을 알아보기 전에 먼저 이러한 심리학 분야와 분야별 주요 관심사에 대해 간단히 짚고 넘어가자.

성격 심리학

성격 심리학은 이 책에서 활용할 이론적 틀의 핵심으로, 다양한 상황에서 성격이 생각, 감정, 행동, 대화, 동기에 어떻게 영향을 미치는지를 다룬다. 성격 심리학은 모든 개인이 서로 얼마나 다르고 어떤 심리적 요인이 이런 차이를 유발하는지 보여준다. 성격 심리학을 바탕으로 인물 묘사 이면의 심리적 과정을 파악하면 입체적인 인물을 만드는 방법뿐 아니라 어떤 인물이 얄팍하거나 평면적인 것처럼 보이는 이유를 이해할 수 있을 것이다.

진화 심리학

진화 심리학은 인간의 정신이 약 4~5만 년 전 조상들이 살았

던 환경에 맞추어 발달했으며 그 특질이 유전적으로 현대까지 이어지고 있다는 견해를 바탕으로 인간의 행동과 심리적 특성을 살펴본다. 진화 심리학 이론에서는 인간이 해결해야 할 적응 문제가 많아 인간의 뇌 역시도 하나의 일반화된 적응 형태가 아니라 개별 단위module로 전문화된 집합체로 진화했다고 주장한다.[3] 이 모듈 이론은 왜 우리가 아무 때나 상반된 생각이나 감정, 동기에 자극을 받는지 설명한다. 이는 많은 창작물의 핵심이 되는 발상이기도 하다.

진화 심리학에서는 인간의 정신 구조가 석기 시대에 진화했기 때문에 여러 면에서 오늘날의 세계에 적응하지 못한다고 지적하지만, 그 외 대부분의 심리학 분야에서는 인간의 행동이 보편적으로 진화한 정신적 적응 상태, 문화적 영향, 환경적 영향 사이에 발생한 상호작용의 결과라고 여긴다.[4] 이를 통해 우리는 이야기 구조나 주제, 인물의 심리적 특징 가운데 어떤 요소는 보편적인 흥미를 유발하는 반면 그 외 다른 요소는 지엽적인 흥미를 유발하는 수준에서 그치는 이유를 이해할 수 있다. 또한 인물이 지닌 특정한 속성이 왜 독자들에게 더 인기가 있는지, 우리가 이야기 속 인물과 맺는 관계가 왜 현실에서 우리가 맺는 관계를 대리하는지, 어떤 인물의 동기가 왜 다른 인물의 동기보다 더 흥미를 끄는지 설명할 수 있다.

신경과학

신경과학은 뇌와 신경계의 구조 및 기능을 연구하는 분야다. 감각 작업이나 운동 작업, 인지 작업을 수행하는 동안 개별 뉴런이 작동하는 방식부터 뇌 영상법 연구까지도 이 분야에 속한다. 이야기에 등장하는 다양한 인물의 행동이 우리의 감정 상태에 영향을 미치는 방식과 낙관주의를 선호하는 인간의 보편적 성향이 이야기에도 반영되는 것처럼 보이는 이유를 신경과학으로 설명할 수 있다.

내러티브 심리학

내러티브 심리학은 사람들이 일반적으로 자신의 삶에 대해 말할 때 나타나는 이야기의 유형을 분석하고 이러한 유형이 우리의 정체성과 어떻게 연관이 있는지를 연구한다. 내러티브 심리학을 통해 우리는 삶에 영향을 미치는 사건의 종류와 이러한 사건이 우리의 정체성을 변화시키는 방식을 알 수 있다. 내러티브 심리학 연구는 우리 삶이 우리의 이야기에 어느 정도 영향을 미치는지 보여준다. 이는 결국 우리 삶에 대해 말할 때 나타나는 이야기의 유형에 영향을 미친다.[5]

미디어 심리학

미디어 심리학은 사람과 미디어, 기술 사이의 상호작용을 중점

적으로 다룬다. 우리가 다양한 형태의 미디어나 미디어 콘텐츠에 공감하는 방식과 이것이 우리의 심리 과정에 영향을 미치는 과정을 살펴본다. 미디어 심리학에서는 왜 우리가 이야기를 읽거나 들으면서 그 안의 특정한 인물을 응원하는지, 어떻게 이야기 속 등장 인물과 관계를 형성하는지, 인물이 보이는 행동이 우리의 생각과 감정에 어떻게 영향을 미치는지와 같은 물음에 답을 찾으려고 한다.

발달 심리학

발달 심리학은 사람들이 일생에 걸쳐 어떻게 변하고 왜 달라지는지 연구하는 분야다. 이 연구는 나이를 먹어가면서 사람의 동기가 어떻게 변화하는지, 인생의 여러 단계에서 직면하는 일반적인 관심사는 무엇인지 알려준다. 발달 심리학 연구를 통해 이야기 속 주인공의 여정에서 일어나는 목표 변화가 실제로 우리의 삶에서 흔히 일어나는 동기 변화를 반영한다는 사실을 알 수 있다.

이 책의 활용법

교과서를 처음부터 끝까지 읽는 사람이 있는가 하면 흥미를 끄는 부분만 대강 읽어보는 사람도 있다. 각자 원하는 방식으로 이

책을 자유롭게 활용하자. 내용을 빠르게 파악하고 싶다면 각 장의 마지막에 있는 키 포인트부터 읽은 다음 더 깊이 이해하고 싶은 부분을 찾아 자세히 읽으면 된다. 이미 초고를 여러 번 작성해서 몇 가지 구체적인 조언만 얻고 싶다면 가장 관련 있는 부분을 찾아서 읽도록 하자.

이 책을 어떤 식으로 활용하든 각자의 심리학적 통찰력을 키우고, 작법 기술을 발전시키고, 상상력을 자극할 수 있기를 그리고 자신만의 인물을 발견하기를 기대한다.

제1부 성격
복합적인 인물
만드는 법

　　몇 달 전, 한 시나리오 작가가 갓 집필을 마친 시나리오에 대한 조언을 구하려고 나를 찾아왔다. 그는 일 년 가까이 시나리오를 구상했고, 거의 완성했다고 여겼다. 원고는 매혹적이고 활기 넘치는 세계를 소개하면서 순조롭게 시작했다. 그러나 주인공이 등장하자 갑자기 흥미가 반감되었다. 주인공은 다른 사람의 말을 경청하고 교감하는 법을 배워야 하는 오만한 귀족이었지만, 그 외에 다른 정보는 전혀 알 수 없었다. 적극적으로 나서지도 않고, 현실의 사람처럼 개성적이고 복합적인 면모도 없었으며 성격에 일관성도 없었다. 이야기의 중심이 되는 아이디어는 흥미로웠고 플롯도 아주 잘 구성되었지만, 주인공의 성격 묘사는 다시 생각해볼 필요가 있었다. 그렇지 않으면 관객은 주인공의 여정에 관심을 갖지 않을 터였다.

　　나는 작가를 만나 문제를 설명했다. 내 의뢰인은 혼란에 빠졌다. 그가 보기에는 인물에게 분명한 목표가 있으며, 자신의 약점과 관련 있는 상반된 욕구를 지니고 있었다. 그 정도로도 매력적이고 현실에 있을 법한 인물을 만들기에 부족하다면, 도대체 어디서부터 어떻게 시작해야 할까? 입체적인 성격이란 무엇일까? 그리고 성공적으로 그런 인물을 만들어냈다는 것을 어떻게 판단할 수 있을까?

1950년대 말 미국 버지니아주 알링턴에서 근무 중이던 군사 심리학자 레이먼드 크리스탈Raymond E. Christal과 어니스트 튜프스Ernest Tupes도 비슷한 문제를 두고 고심했다. 그들은 어떤 공군 신병이 장교 후보 학교에서 가장 좋은 성적을 거둘지 예측하고자 했다. 그리고 신병 선발 과정을 개선하기 위해 타인의 심리적 특징을 완벽히 설명하는 방법을 알아내려 했다. 두 사람은 유능한 예비 장교들이 특정한 심리적 특징을 공유하리라고 추측했다. 그들은 실험을 통해 예비 조종사들의 성격 특성이 다섯 가지 그룹으로 나뉜다는 사실을 알아내고, 그룹마다 성격의 극단 영역을 측정했다. 그리고 이 다섯 가지 요인을 정열성, 우호성, 신뢰성, 정서적 안정성, 교양이라고 명명했다.[1]

정열성은 수다스럽고, 솔직하고, 저돌적이고, 사교적이고, 활기차고, 쾌활한 성향이다. 마블 시네마틱 유니버스(마블 코믹스 작품을 영화화한 슈퍼 히어로물의 가상 세계관 — 옮긴이)의 토니 스타크를 생각해보자. 우호성은 온화하고, 정서적으로 성숙하고, 상냥하고, 협조적이고, 상대를 신뢰하고, 융통성이 있고, 친절한 성향이다. 우디 앨런의 영화 〈애니 홀〉의 주인공 애니를 떠올려보자. 신뢰성은 책임감 있고, 성실하고, 질서를 중시하고, 끈기 있는 성향을 의미한다. J. R. R. 톨킨이 쓴 《호빗》의 빌보 배긴스는 신뢰성이 높은 인물이다. 정서적 안정성은 차분하고 침착한 성향을 가리킨다. 교양은 얼마나 세련되고, 독립적인 사고를 하며, 상상력이 풍부하고, 미적 안목이 있는지를 나

타내는 지표다. 제인 캠피온의 영화 〈피아노〉의 에이다 맥그래스를 생각해보자.

이 성격 모형은 '빅 파이브Big Five'라는 명칭으로 바뀌었고, 이후 서로 다른 문화권을 대상으로 행한 수많은 연구를 통해 확립되었다.[2] 이 빅 파이브 모형은 오늘날까지도 사회 심리학과 성격 심리학의 표준으로 남아 있다.[3] 현대식 성격 모형에서 정열성은 외향성으로, 신뢰성은 성실성으로, 교양은 경험에 대한 개방성으로 용어가 바뀌었다.[4] 이를 작가 입장에서 말하자면, 입체적인 인물을 창조하고 그 인물이 생각하고 느끼며 행동하는 방식을 이해하려면 다섯 가지 요인 모두를 고려해야 한다는 뜻이다. 영국 소설가 E. M. 포스터가 지적했듯이 모든 인물이 복합적이고 입체적일 필요는 없지만, 살아 있는 것 같고 현실에 존재할 법한 인물은 이 다섯 가지 요인을 모두 가질 가능성이 대단히 높다. 그러므로 빅 파이브 모형은 입체적인 인물의 성격을 이해하고 표현하는 방법을 알려준다. 또한 창작자는 인물이 독자들의 기억에 남기를 원한다. 그렇다면 어떤 인물이 더 기억에 남는 이유는 무엇이며, 이를 빅 파이브 모형으로 설명할 수 있을까? 평범한 사람의 경우 빅 파이브 요인이 고르게 나타난다. 따라서 대다수 사람은 적당히 외향적이고, 적당히 우호적이고, 적당히 성실하고, 적당히 예민하고, 적당히 개방적이다. 다시 말해 다섯 가지 요인 전반에 걸쳐 중간 수준이라고 평가된다. 우리가 일상에서 흔히 만나는 사람들이므로 우리에게

큰 인상을 주지는 않지만, 그들이 내리는 판단이나 행동을 이해하기는 더 쉽다.

그에 반해 적어도 한두 가지 요인에서 극단적인 평가를 받는 사람은 더 쉽게 눈에 띈다. 그런 사람이 기억에 남는 이유는 우리가 일상생활에서 만나는 유형이 아니기 때문이다. 우리와 다르기 때문에 깊은 인상을 남기고, 때로 그런 차이점에 매혹되고, 우리보다 극단적인 성향의 사람이 어떻게 행동할지 익숙하지 않기 때문에 기억한다. 그러므로 독자와 관객에게 강한 인상을 남기는 인물을 만들려면 인물이 극단적인 성향을 보이는 요인을 두 가지 이상 고르자. 그런 요인은 인물의 두드러진 특성이 될 것이고, 우리가 인물을 처음 만났을 때 즉시 머릿속에 새기는 특성이 될 것이다.

빅 파이브 요인을 바탕으로 인물을 창조해보고 각 요인 사이의 미묘한 차이와 복합적인 면모를 발전시켜보자. 심리학자 폴 코스타Paul Costa와 로버트 매크레이Robert McCrae는 외향적인 사람이라고 모두 다 똑같은 것은 아니라는 사실을 깨닫고 빅 파이브의 각 요인을 측면facet이라는 더 작은 속성으로 세분화했다. 예를 들어 외향적인 사람 중에 동정심이 있고 상냥한 유형이 있는가 하면 적극적이고 독단적인 유형도 있다. 두 사람은 실험 연구를 통해 각 빅 파이브 요인을 여섯 가지 성격 측면으로 나누었다.[5] 이제부터 이러한 측면이 무엇이며 매력적이고 복합적인 인물을 만드는 데 어떻게 이용할 수 있는지 살펴보자.

외향성
열정적이고 쾌활한 인물의 특징

외향성은 가장 쉽게 구분할 수 있는 요인이면서, 우리가 어떤 인물을 처음 접했을 때 즉시 감지할 수 있는 요인이다. 외향적인 사람은 자신의 에너지를 밖으로 쏟아 내고 사회적 교류를 통해 활력을 느끼는 매우 역동적인 유형이다. 외향성이 강하면 카리스마가 넘치는 경우가 많아서 주인공이 가진 매력의 이유가 되기도 한다. 외향적인 인물은 크고 단호한 목소리와 과장되고 자유로운 몸짓으로 우리의 관심을 끌고, 우리가 상대에게 공감하게 만든다.[6] 외부 지향적인 에너지는 서사를 이끌어가는 데도 매우 유용한 경우가 많다.

외향적인 인물의 전형으로는 에이미 셔먼팔라디노가 창작한 시대극 코미디 드라마 〈마블러스 미세스 메이즐〉의 주인공 밋지 메이즐을 들 수 있다. 밋지 메이즐은 다정하고 사교적이며 수다스럽고 활기 넘치는 데다 긍정적인 감정이 풍부하다.

다음은 〈마블러스 미세스 메이즐〉의 파일럿 에피소드에서 시작 부분을 발췌한 것이다. 주인공 밋지 메이즐이 자신을 소개하며 청중의 관심을 끄는 모습을 볼 수 있다.

커다란 연회장을 채운 사람들이 자리에서 부스럭거리는 소리. 사기 식기에 포크가 부딪치는 소리.

밋지(화면 밖): 누가 자기 결혼식에서 건배 제의를 할까?

페이드인
#1. 실내. 연회장. 낮. 1954
미리엄 '밋지' 메이즐의 기쁨에 넘친 얼굴이 화면에 나타난다. 27세의 메이즐은 사랑스러운 모습이고, 두 눈은 만족감으로 빛난다. 면사포에 가려진 얼굴에는 활기와 생기가 넘치며 언젠가 나쁜 일이 일어날 수도 있다는 사실을 전혀 모르는 눈치다. 왜냐하면 오늘 그녀는 승리했기 때문이다. 오늘은 그녀의 결혼식 날이다.

밋지: 내 말은 누가 그렇게 하겠냐는 거지. 누가 공복에 샴페인을 세 잔이나 마시고 연회장 한가운데 서 있겠냐고. 이 드레스에 몸을 맞추려고 3주 내내 음식다운 음식을 먹지 못해서 완전히 빈속인 상태로 말이야. 과연 누가 그렇게 할까? 바로 내가 한다는 거지!

출처: 〈마블러스 메세스 메이즐〉 파일럿 에피소드 시나리오에서 발췌. 에이미 셔먼팔라 디노 각본. 아마존 스튜디오·도로시 파커 드랭크 히어 프로덕션·피크로우 제공.

외향성을 이루는 여섯 가지 측면

외향적인 사람이라고 모두 같은 성격은 아니다. 사람마다 지니는 미묘한 차이를 제대로 이해하려면 먼저 외향성을 이루는 여섯 가지 측면을 살펴볼 필요가 있다. 아래의 표 1.1에서 보는 것처럼 외향성에는 따뜻함, 사교성, 자기주장성, 활동성, 자극 탐색, 긍정적 정서의 여섯 가지 측면이 있다.[7] 따뜻함은 호감이 가는 사람과 교류하고 싶어 하는 특성이다. 사교성은 다른 사람들과 함께 있거나 어울리기를 선호하는 특성을 말한다. 자기주장성은 지배나 강제성 등을 포함하는 특성이다. 활동성은 자신의 행동에 쏟아내는 에너지의 수준을 나타낸다. 자극 탐색은 흥분거리를 찾고 행동에 동참하는 것을 좋아하는 특성이다. 마지막으로 긍정적 정서(기쁨, 자부심, 희망, 사랑 등)를 표출하는 사람은 쾌활하고 활기차다.

흥미로운 인물을 창조하거나 인물의 성격을 복합적으로 만들려면 어느 한 가지 성격 요인에서 일부 측면은 높은 점수를, 다른 측면은 낮은 점수를 주고 그 특징을 합하면 된다. 예를 들어 창작물에 등장하는 스파이 가운데 007 시리즈의 제임스 본드와 〈오스틴 파워〉 시리즈의 코믹한 변종 스파이 오스틴 파워를 비교해보

표 1.1 외향성의 여섯 가지 측면					
따뜻함	사교성	자기주장성	활동성	자극 탐색	긍정적 정서

출처: 로버트 매크레이·폴 코스타, 'NEO-PIR 측면의 변별타당성', 〈교육심리 측정Education and Psychological Measurement〉, 1992.

면, 두 인물 모두 외향적인 인물이지만 구체적인 성격은 아주 다르다. 오스틴 파워는 따뜻하고 사교적이며 적당히 자기주장이 강하고 활동적이고 자극을 좇는 일을 즐기며 대체로 아주 긍정적인 정서를 내보인다. 오스틴 파워라는 과장되고 우스꽝스러운 인물을 완벽하게 묘사하는 특성의 조합이다. 반면 제임스 본드는 활동적이고 자기주장이 강하며 스릴을 좇지만 사교성은 다소 낮아서 대체로 자신의 동료와 있는 것을 좋아한다. 감정이 극단으로 치닫는 일 없이 안정적이고 대인관계의 따뜻함 측면에서는 낮거나 보통 수준이다. 따뜻함, 긍정적 정서, 사교성은 잘 내보이지 않고 자기주장성, 활동성, 자극 탐색의 측면은 강하게 드러내는 제임스 본드의 성격은 스릴러 장르에 매우 잘 어울린다. 제임스 본드처럼 자신이 원하는 것을 얻기 위해서라면 무엇이든지 하는 목표 지향적인 주인공의 활력과 자기주장성이 강한 성격은 일반적으로 고난도 액션 어드벤처 서사를 이끌어가는 데 필수적이다.

　이야기 속 외향적인 인물의 사례는 흔하다. 인상적인 외향적 인물로 문학 분야에서는 윌리엄 메이크피스 새커리가 쓴《허영의 시장》의 냉소적인 출세주의자 베키 샤프, 아스트리드 린드그린의 동

화 《말괄량이 삐삐》의 삐삐를 들 수 있다. 영화 속 인물 중에는 스티븐 스필버그가 시작한 〈인디아나 존스〉 시리즈의 인디아나 존스, 스티븐 소더버그가 실화를 바탕으로 만든 〈에린 브로코비치〉의 에린 브로코비치, 디즈니에서 제작한 〈겨울왕국〉의 안나, 마블 시네마틱 유니버스 시리즈의 토니 스타크가 대표적이다. TV 드라마, 연속극에서는 1970년대에 방영한 영국 TV 시리즈 〈폴티 타워스〉의 바질 폴티, 시트콤 〈프렌즈〉의 조이, 미국 AMC에서 제작한 블랙 코미디 드라마 〈베터 콜 사울〉의 사울 굿먼을 들 수 있다.

외향성이 낮은 인물, 즉 내향적인 인물은 전혀 다른 방식으로 독자와 관객의 마음을 끈다. 외향적인 인물이 그러하듯 우리의 관심을 끌고 우리에게 억지로 활력을 불어넣거나 가벼운 농담으로 우리를 즐겁게 하기보다는, 독자나 관객이 그들을 더 잘 이해하도록 유도한다. 에너지가 개인의 내부로 향하고 재충전을 위해 혼자만의 시간이 필요하기 때문에 소극적이고 혼자 있기를 좋아하며 진지하고 행동이 차분한 경향이 있다. 이러한 특징은 내향적인 인물에게 신비로운 분위기를 자아낸다. 말수가 적고 생각을 잘 드러내지 않기 때문에 소설에서 내향적인 인물을 묘사할 때는 행동이나 다른 인물의 관찰 또는 내면의 의도나 생각을 설명하는 방식으로 인물의 성격을 드러낸다. 영화에서 행동과 반응은 인물의 표정이나 비언어적 동작, 보이스오버(voice-over, 화면에 나타나지 않는 인물의 목소리나 말—옮긴이)를 사용하는 것만큼이나 인물의 내면을 드러

내는 데 중요하다.

다음은 스티그 라르손의 베스트셀러 스릴러《밀레니엄: 여자를 증오한 남자들》에서 발췌한 것이다. 독자들은 소설 속 상사의 시점에서 묘사한 내용을 통해 주인공 리스베트 살란데르의 내성적이고 비밀스러운 기질을 알게 된다.

> 그녀는 절대 자기 이야기를 하지 않았다. 그녀에게 말을 걸려 했던 동료들이 있었지만 좀처럼 대답을 듣지 못했고 곧 말을 건네는 것도 포기했다. 이런 태도 때문에 신뢰는 물론이고 우정도 쌓지 못했다. 결국 그녀는 길 잃은 고양이마냥 밀턴의 복도를 배회하는 아웃사이더가 되었다. 사람들은 그녀를 구제불능으로 여겼다.
>
> 출처:《밀레니엄: 여자를 증오한 남자들》에서 발췌. 스티그 라르손 작. 맥클리호스 프레스 제공.

《밀레니엄》 3부작에서 미스터리의 핵심은 리스베트 살란데르의 매력에 반영되어 있다. 리스베트는 타인에게 무관심하고(사회성 부족), 선천적으로 순종적이며(자기주장성 부족), 자신이 잘 아는 사람과만 지내기를 좋아하고(사교성 부족), 냉담한 감정을 드러낸다(긍정적 정서 부족). 그러나 동시에 적당히 활동적이며 자극을 추구하는 성향도 있다. 앞에서 소개한 외향성의 여섯 가지 측면을 숙지하고 있다면, 이 마지막 성향은 오히려 외향적인 인물의 전형에 가깝다는 사실을 알 수 있을 것이다. 이렇게 성격 요인에 복합적인

면모가 더해지면서 리스베트는 극도의 압박을 받았을 때 자기주장성이 매우 강해진다. 단, 이처럼 기본적인 성향과 반대되는 성향(혹은 어울리지 않는 성향)의 행동을 독자에게 납득시키려면 뒷이야기 등을 통해 그 성향이 왜 나타나는지 설명하는 내용이 반드시 필요하다. 사람들은 일반적으로 핵심적인 성격 특성에 맞게 행동하지만, 때로 자신에게 유리하다고 생각하면 자신의 성향과 반대로 행동하기도 한다. 리스베트는 살아남기 위해 싸우는 법을 배워야 했다. 리스베트의 이러한 뒷이야기를 고려하면 평소에는 순종적이더라도 위협을 받으면 독단적이고 공격적으로 행동할 수 있다. 극도의 압박을 받는 상황에 직면할 경우 리스베트는 일관적으로 자기주장성 강한 행동을 보인다. 이는 한번 불쑥 나타났다가 사라지는 성격 특성이 아니다. 오히려 리스베트 성격에서 본질적으로 모순된 부분으로 읽히고, 그래서 더욱 매혹적으로 다가온다.

창작물에 등장하는 내향적인 인물의 모습은 다양하다. 소설 분야를 살펴보면 제인 오스틴의 소설 《오만과 편견》에 등장하는 미스터 다아시, 스테프니 메이어가 쓴 소설 《트와일라잇》 시리즈의 벨라 스완이 있다. 영화에 등장하는 내향적인 인물로는 제2차 세계대전을 배경으로 펼쳐지는 로맨스를 그린 마이클 커티즈의 영화 〈카사블랑카〉의 릭 블레인, 프레드 진네만의 서부극 영화 〈하이 눈〉의 윌 케인, 〈에이리언〉 시리즈의 엘렌 리플리, 〈아멜리에〉의 아멜리에, 배리 젠킨스의 〈문라이트〉에 등장하는 리틀·샤이론·블랙

을 들 수 있다. 또 영화로도 제작된 DC 코믹스의 만화 〈배트맨〉 시리즈 속 브루스 웨인도 내향적인 인물에 속한다.

인물의 외향성 평가하기

다음은 인물이 외향성의 여섯 가지 측면을 얼마나 강하게 혹은 약하게 나타내는지를 살펴보는 질문이다. 각 질문에 대해 '매우 강하게 동의함', '적당히 동의함', '잘 모르겠음', '대체로 동의하지 않음', '전혀 동의하지 않음' 가운데 답변을 골라보자.

따뜻함

♦ 인물이 일반적으로 다른 사람에게 호의를 보이고 새로운 친구를 사귀는 일을 쉽게 생각하는가?

♦ 아니면 인물이 격식을 차리거나 말수가 적거나 다른 사람에게 냉담한 편인가?

사교성

♦ 인물이 다른 사람과 어울리기를 좋아하고 '사람이 많으면 많을수록 즐겁다'고 생각하는가?

♦ 아니면 인물이 외톨이에 더 가까운가?

자기주장성

- ◆ 인물이 대체로 독단적인가?
- ◆ 아니면 인물이 종종 다른 사람에게 열등감을 느끼는가?

활동성

- ◆ 인물이 활력이 넘치는가?
- ◆ 아니면 인물이 활력이 떨어지고 기를 펴지 못하는가?

자극 탐색

- ◆ 인물이 자극을 좋아하는가?
- ◆ 아니면 인물이 조용한 삶을 선호하는가?

긍정적 정서

- ◆ 인물이 보통 활기차고 쾌활한가?
- ◆ 아니면 인물이 진지한 편인가?

위 질문들을 이용해서 인물의 외향성 측면을 평가해보자. 각 측면에 대해 어느 정도 높은 혹은 낮은 평가가 나오는가? 모든 측면에서 중간 정도의 평가가 나왔다면, 특정 측면의 강도는 더 높이거나 낮추어야 할 필요가 있다. 그 인물이 주인공이거나 그에 준하는 비중이 높은 인물이고, 이를 더 매력적이고 인상적인 인물로 발

전시키려면 더욱 그렇다. 그리고 이렇게 발전시킨 성격 측면이 스토리라인, 장르, 주제, 서사 분위기와 얼마나 어울리는지 생각해 보자.

인물의 외향성을 드러내는 법

인물이 지닌 외향적 성격 요인은 여러 방식으로 드러낼 수 있다. 인물이 감정을 어떻게 드러내는지, 다른 인물과는 어떻게 교감하는지 등이 대표적이며, 그 외에도 몸짓이나 표정, 대화법 등을 보아도 알 수 있다.

외향성이 높은 인물은 동작이 크고 자유분방하며, 외향성이 낮은 내향적 인물은 행동이 차분하고 조심스러운 편이다. 얼굴에 내비치는 표정이나 옷차림에서도 차이가 있다. 외향적인 인물은 멋부리기를 좋아하며 잘 웃고 상대방과도 시선을 자주 교환하는 반면, 내향적인 인물은 옷차림이 튀지 않고 소박하며 진지한 표정을 지을 때가 많고 이야기하는 상대방과도 시선을 잘 마주치지 않는 편이다. 어떤 활동을 주로 즐기는지에도 차이가 있다. 외향적인 인물은 파티 등에서 사람들과 두루 어울리기를 좋아하지만 내향적인 인물은 혼자 지내거나 잘 아는 친구 또는 가족과 지내기를 좋아한다.

	외향적인 사람	내향적인 사람
정서	긍정적	중립적
동작	크고 자유롭다	몸짓이 조심스럽고 방어적이다
외모	자주 웃는다 옷차림이 단정하고 멋을 부린다	표정이 심각하다 옷차림이 평범하다
교감	모든 사람에게 말을 건다 상대와 시선을 잘 맞춘다 쾌활하고 농담에 능하다 지배적이다	친구나 가족과 있는 것을 선호한다 상대와 시선을 잘 맞추지 않는다 진지하다 복종적이다
대화	말이 많고 자신감이 넘친다	조용하고 자신감이 부족하다
즐기는 활동	파티 등 다른 사람과 어울리기를 좋아 한다 경쾌한 노래를 좋아한다	혼자 있거나 친구나 가족과 있는 것을 좋아한다

표 2.2 외향성·내향성과 관련된 정서와 행동 비교

출처: 로버트 맥크레이·폴 코스타, 'NEO-PIR 측면의 변별타당성', 〈교육심리 측정(1992)〉. 로널드 리지오·하워드 프리드먼, '개인차와 속임수 단서', 〈성격 및 사회 심리학회지(Journal of Personality and Social Psychology, 1983)〉. 로라 나우만·시민 바지르·피터 렌트프로우·사무엘 고슬링, '신체적 외모에 근거한 성격 판단', 〈성격 및 사회심리학회보(Personality and Social Psychology Bulletin, 2009)〉.

표 1.2는 이를 요약한 것이다. 이러한 성격 특성이 어떻게 대화에 영향을 미치는지는 제2부에서 더 자세히 살펴볼 것이다.

제2장 우호성
배려심이 강하고 협조적인 인물의 특징

　　동명의 소설을 영화로 만든 〈오즈의 마법사〉의 초반 장면에서 도로시는 엠 아주머니에게 미스 걸쉬가 귀여운 강아지 토토에게 한 짓을 들려주려고 애쓴다. 도로시에게는 엠 아주머니의 도움이 절실하지만, 엠 아주머니가 화를 내지 않도록 고분고분 구는 것이 훨씬 중요하다. 엠 아주머니는 도로시에게 걱정하지 말고 말썽 피우지 않을 만한 곳에 가 있으라고 말한다. 곧 도로시는 그 장소를 찾는다. 바로 오즈다.

　도로시처럼 우호적인 인물은 자신의 의견을 내세우기보다 다른 사람과 사이좋게 지내는 것을 중시한다. 다른 사람을 배려하고 감정적으로 호응하며 이타적인 경향이 있다. 또한 일반적으로 타인을 잘 믿고 고분고분하다. 상대의 감정을 알아차리고 상대가 편안할 수 있도록 최선을 다하기에 사람들이 아주 좋아한다.[8] 이런 특성을 가진 인물은 일반적으로 호감을 주고 정이 가고 독자도 더 쉽

게 공감한다.

기억에 남는 매우 우호적인 인물의 대표적인 예로는 동화에서는 바실레의 《신데렐라》 속 주인공인 신데렐라, 그림 형제의 동화 《백설공주》의 백설공주를 들 수 있다. 또한 영화에서는 〈애니 홀〉의 애니, 〈포레스트 검프〉의 포레스트 검프, 〈40살까지 못해본 남자〉의 앤디 스티처가 이에 속한다. 조지 R. R. 마틴의 대하 판타지 소설 《얼음과 불의 노래》와 이 시리즈를 드라마화한 〈왕좌의 게임〉에 등장하는 샘웰 탈리도 우호적인 인물의 대표 주자다.

우호성의
여섯 가지 측면

우호성 요인을 상세하게 나누어 분석해보면 여섯 가지 측면으로 살펴볼 수 있다. 표 1.3에 정리한 것처럼 신뢰성, 솔직성, 이타성, 순응성, 겸손함, 온유함이다. 신뢰성은 다른 많은 사람이 선의를 가지고 있다고 가정하는 정도다. 솔직성은 진실을 말하고 좀처럼 속임수를 쓰지 않는 성향을 말한다. 이타성은 다른 사람을 돕기 위해 노력하는 정도를 나타낸다. 순응성은 다른 사람과 얼마나 협조적인 관계를 맺는가와 연관된다. 겸손함은 자신의 능력이나 성과를 평가할 때 잘난 체하지 않는 정도를 나타낸다. 온유함은 논리보다는 감정과 정서에 좌우되는 경향을 말한다.

표 1.3 우호성의 여섯 가지 측면					
신뢰성	솔직성	이타성	순응성	겸손함	온유함

출처: 로버트 매크레이·폴 코스타, 'NEO-PIR 측면의 변별타당성', 〈교육심리 측정〉, 1992.

공감이 가고 호감을 주는 인물은 보통 우호적이다. 하지만 이야기에서 강력한 인상을 남기는 인물 중에는 매우 비우호적인 성향을 띠는 이들도 있다. 이들은 다른 사람의 의견보다는 자신의 의견을 중요하게 여기는 탓에 상대방의 기분에는 거의 관심이 없다. 또한 다른 사람을 잘 믿지 않으며 교활하고 이기적이고 경쟁심이 강하고 거만한 유형의 비우호적 인물도 있다. 이는 주인공과 대립하는 반동 인물에게 유용한 특성이다. 반동 인물을 만드는 특성들은 뒤에서 어둠의 성격 3요소를 알아볼 때 더 자세히 살펴보도록 하자.

비우호적인 인물의 대표적인 예로, 먼저 에밀리 브론테의 소설 《폭풍의 언덕》에 등장하는 히스클리프를 들 수 있다. 이 작품의 도입부에서 나타나는 히스클리프의 첫 대사를 예로 들어보자.

"스러시크로스 저택은 내 소유요."

그는 얼굴을 찌푸리며 내 말을 가로막았다.

"막을 수만 있다면 어느 누구도 나에게 폐를 끼치게 놔두지 않을 거요. 들어오시오!"

이를 앙다문 채 내뱉은 '들어오시오'라는 말에서 '꺼져버려'라는 감정이 드러났다. 게다가 그 말과는 전혀 다르게 그는 기대고 서 있던 문도 열려고 하지 않았다. 상황이 이렇다 보니 오히려 나는 안으로 들어가야겠다는 생각이 들었다. 나보다 훨씬 더 속을 드러내지 않는 사람에게 흥미를 느꼈다.

출처:《폭풍의 언덕》에서 발췌, 에밀리 브론테 작, 프로젝트 구텐버그판.

비우호적인 인물은 대단히 흥미로워 매력적인 주인공이 될 가능성이 있다. 사회 관습상 해서는 안 될 말을 거리낌 없이 하고 그들이 보이는 가식 없는 태도도 참신하기 때문에 비우호적인 인물의 솔직한 말과 행동이 일으킬 곤란한 상황을 은근히 기대할 수도 있다. 게다가 우호적이지 않은 인물이 때로는 공감을 일으킬 수도 있다. 겉으로는 퉁명스럽고 거칠게 행동하지만 실제로는 온화하거나 마음이 약하다는 사실이 밝혀지면서 독자의 동정을 얻어내는 것이다. 예를 들어 피트 닥터가 감독한 픽사의 가족영화 〈업〉의 주인공 칼 프레드릭슨은 고집 세고 심술궂으며 사람을 믿지 않는 인물이다. 그러나 뒷이야기를 통해 그가 지금까지 세상을 떠난 아내에 대한 깊은 사랑으로 행동한 것이 밝혀지면서 관객의 공감과 마음을 얻는다.

인상적으로 회자되는 비우호적인 문학작품 속 인물로는 로알드 달이 쓴《마틸다》의 아가사 트런치불 교장,《얼음과 불의 노래》의

세르세이 라니스터를 들 수 있다. 영화 속 인물에는 클린트 이스트 우드의 〈그랜 토리노〉의 월트 코왈스키, '미니언즈'로 유명한 피에르 코팽과 크리스 리노드의 〈슈퍼배드〉 시리즈의 그루, 알레한드로 곤살레스 이냐리투가 감독한 〈버드맨〉의 리건 톰슨이 있다. 그 밖의 드라마와 연속극에서는 줄리언 펠로스가 감독한 영국을 배경으로 하는 시대극 〈다운튼 애비〉의 바이올렛 크라울리, 피비 월러브리지가 각본을 쓴 〈플리백〉의 플리백, 〈석세션〉의 로건 로이가 있다.

인물의 우호성 평가하기

다음은 인물이 우호성의 여섯 가지 측면을 얼마나 강하게 혹은 약하게 나타내는지 살펴보는 질문이다. 창조하고자 하는 인물의 대략적인 이미지와 성격 등을 떠올리면서 각 질문에 대해 '매우 강하게 동의함', '적당히 동의함', '잘 모르겠음', '대체로 동의하지 않음', '전혀 동의하지 않음' 가운데 답변을 골라보자.

신뢰성

◆ 인물이 인간에게 내재된 선량함을 믿는가?
◆ 아니면 인물이 낯선 사람을 의심하는가?

솔직성

♦ 인물이 정직하고 진솔한가?

♦ 아니면 인물이 자신이 원하는 것을 얻기 위해 감언이설이나
조작 또는 속임수를 이용하는가?

이타성

♦ 인물이 다른 사람을 돕기 위해 최선을 다하는가?

♦ 아니면 인물이 자기중심적인가?

순응성

♦ 인물이 다른 사람의 의견에 잘 따르는가?

♦ 아니면 인물이 협력보다는 경쟁을 선호하는가?

겸손함

♦ 인물이 교만하지 않고 자기를 내세우지 않는가?

♦ 아니면 인물이 다른 사람들에게 오만하다는 말을 듣는가?

온유함

♦ 인물이 다른 사람에게 연민을 잘 느끼고 타인의 요구를 잘 들
어주는가?

♦ 아니면 인물이 다른 사람에게 동정심을 거의 느끼지 않는가?

위 질문들을 이용해서 인물이 지닌 우호성의 여섯 가지 측면을 상세히 평가해보자. 만약 모든 측면에서 중간 정도의 평가가 나왔다면 개성이 없는 인물처럼 보여 조정이 필요할 수 있다. 인물을 더 인상적으로 만들고 싶다면 특정 측면의 강도를 높이거나 낮추어 보자. 이런 측면이 스토리라인, 장르, 주제, 서사 분위기와 얼마나 어울리는가?

인물의 우호성을 드러내는 법

우호성이 높은 인물은 인정이 많고 다른 사람이 어떤 감정을 느끼는지에 민감하게 반응한다. 우호성이 낮은 인물이 다른 사람의 감정에 무관심하며 거의 반응하지 않는 것과 대비된다. 이러한 주요 정서는 타인과 교감하는 방식에서 그대로 드러난다. 우호적인 인물은 곧잘 웃고 협조적이며 다른 사람을 잘 따른다. 또한 대화할 때 상대방의 몸에 손을 대거나 상대의 몸짓이나 보디랭귀지를 잘 따라하는 경향이 있다. 그러나 비우호적인 인물은 얼굴이나 표정이 불편해 보이는 경우가 많고, 독단적이어서 다른 사람에게 잘 협조하지 않는 편이다. 몸짓 또한 폐쇄적이고 방어적이며, 동작이 신중하다.

표 1.4는 우호적인 사람과 비우호적인 사람의 주요 차이점을 정

표 1.4 우호성·비우호성과 관련된 정서와 행동 비교		
	우호적인 사람	**비우호적인 사람**
정서	인정이 많고 타인의 감정에 민감하다	타인의 감정에 무관심하다
동작	몸짓이 개방적이다 말할 때 상대의 몸에 손을 대기도 한다 타인의 보디랭귀지를 따라한다	몸짓이 폐쇄적이고 방어적이다 동작이 신중하다
외모	웃음을 짓고 편안해 보인다	불편해 보인다
교감	협조적이다 친구를 위해 시간을 낸다 순종적이다	비협조적이다 이기적인 외톨이형이다 지배적이다
대화	협조적이다	자기주장성이 강하다

출처: 로버트 매크레이·폴 코스타, 'NEO-PIR 측면의 변별타당성', 〈교육심리 측정〉, 1992. 로라 나우만·사이민 바지르·피터 렌트프로우·새뮤얼 고슬링, '신체적 외모에 근거한 성격 판단', 〈성격 및 사회심리학 회보〉, 2009.

리한 것이다. 이를 바탕으로 인물의 성격을 어떻게 표현할지 고려해보자.

신경성
불안에 시달리며 감정적인 인물의 특징

신경성 요인은 스트레스와 불안, 우울 같은 부정적 감정을 얼마나 쉽게 느끼는지를 나타낸다. 신경성이 높으면 인물은 정서적으로 불안정하고 작은 일에도 큰 압박감을 느끼며, 쉽게 부정적인 감정에 빠진다. 반면 신경성이 낮은 인물은 정서적으로 안정적이어서 감정이 극단으로 치닫는 일이 드물다.

신경성 요인에 대한 설명을 보면 알 수 있지만, 신경성 요인은 현실에서는 정상적인 사회생활을 저해하는 가장 큰 요인이다. 그러나 어떤 경우에는 이야기를 이끌어나가는 중요한 요인이기도 하다. 또한 이야기 속 인물의 신경성은 이야기의 분위기와 독자가 느끼는 초조함 등에도 큰 영향을 미친다.

21세기 초 영화에 등장하는 정서적으로 불안정한 인물들 가운데 가장 기억에 남는 인물이라면 아카데미에서 여러 부문을 수상한 블랙코미디 〈버드맨〉의 주인공 리건 톰슨을 빼놓을 수 없다. 신

경성이 높은 인물의 전형인 리건은 자신의 존재에 의문을 제기하고, 다른 사람에게 자신이 어떻게 보이는지 걱정하며, 분노나 질투, 죄의식, 비난의 감정을 시도 때도 없이 표출한다. 그는 영화 속 연극의 클라이맥스에서 이렇게 말한다. "난 아무것도 아니야. 여기에서도 마찬가지야." 이후에 이렇게 덧붙인다. "난 진짜 내 인생을 살지 못했어. 내 인생은 없어. 앞으로도 내 인생은 없을 거야."

신경성의
여섯 가지 측면

신경성을 구성하는 여섯 가지 측면은 불안, 적대감, 우울, 자의식, 충동성, 취약성으로 이루어져 있다. 〈버드맨〉의 리건 톰슨을 예시로 신경성 요인을 살펴보면, 리건은 모든 측면에서 높은 점수가 나온다. 높은 단계의 불안은 그 자신을 괴롭히는 버드맨의 또 다른 자아 형태로 종종 표출된다. 리건의 불안에 수반하는 긴장되고 초조한 에너지는 영화를 이끌어가고 분위기를 조성하며 사운드트랙에도 영향을 미친다. 또한 높은 수준의 적대감을 드러내며 성급하고 쉽게 분노를 터뜨린다. 우울의 증상인 우울감에도 시달린다. 자의식이 강해서 타인, 특히 비평가와 관객이 자신을 어떻게 생각하는지에 집착한다. 한편으로 충동성이 매우 높아, 신중하게 미리 생각하지 않은 채 곧장 행동에 나서는 경향이 있다. 마지막으로 취

표 1.5 신경성의 여섯 가지 측면					
불안	적대감	우울	자의식	충동성	취약성

출처: 로버트 매크레이·폴 코스타, 'NEO-PIR 측면의 변별타당성', 《교육심리 측정》, 1992.

약성이 두드러진다. 그는 자신이 삶의 난관에 대처할 수 없다고 생각한다. 리건은 까다롭고 자기중심적이고 화를 잘 내며 우호적이지 않아서 주인공으로서 동정심보다는 흥미를 유발한다. 우리가 이해하고 그 이야기를 듣고 싶은 인물이다. 그가 다음에 무엇을 할지, 궁극적으로 그에게 무슨 일이 벌어질지 알고 싶은 것이다.

그 밖에 신경성이 높으면서 독자의 기억에 깊은 인상을 남긴 문학작품 속 인물로는 루이스 캐럴의 《이상한 나라의 앨리스》에 등장하는 흰토끼, 톨스토이의 소설 《안나 카레니나》의 안나 카레니나, 테네시 윌리엄스의 희곡 《욕망이라는 이름의 전차》의 블랑쉬 뒤부아, 도나 타트의 소설 《비밀의 계절》의 리처드를 들 수 있다. 영화의 등장인물로는 〈배트맨〉 시리즈의 브루스 웨인, 빌리 와일더의 누아르 영화 〈선셋 대로〉의 노마 데스먼드, 〈애니 홀〉의 앨비 싱어, 크리스 벅이 감독한 디즈니 애니메이션 〈겨울왕국〉의 엘사 공주, 토드 필립스가 감독한 〈조커〉의 조커가 있다. 드라마 속 인물로는 〈석세션〉의 켄달 로이가 대표적이다.

신경성이 높은 인물은 일상적인 상황도 자신에게 위협이 된다고 인식할 가능성이 크기 때문에 정서적으로 안정된 인물보다 훨

씬 덜 극적인 상황으로도 자극을 받아 행동한다. 〈버드맨〉에서 리건 톰슨을 자극한 비일상적 사건은 무대 조명이 떨어져 공연의 주연 배우가 부상당한 일이다. 이 일은 그의 마음에 연달아 파문을 일으켜 배우인 리건에게 가장 중요한 진정성을 위태롭게 한다.

이에 반해 액션이나 어드벤처 장르에 등장하는 정서적으로 안정된 주인공을 행동에 나서게 하려면 생사가 걸릴 정도로 중대한 사건이 필요하다. 예를 들어 샘 멘데스가 감독한 007 시리즈 〈스카이폴〉에서 제임스 본드는 MI6 건물이 폭발하고 많은 직원이 사망하고 나서야 다시 현역으로 복귀할 준비를 한다. 정서적으로 안정된 인물은 차분하고 스트레스에 덜 민감한 경향이 있다. 이례적이거나 위협적인 상황에도 크게 당황하지 않고 평정심을 유지한다. 제임스 본드는 대단히 침착하다. 액션 히어로의 전형인 셈이다. 총알이 빗발치든 방파제 가장자리로 자동차를 몰든 낙하산 없이 스카이다이빙을 하든 제임스 본드는 좀처럼 긴장하지 않는다. 사실 대부분의 액션 히어로들이 계속해서 목표를 좇고 죽음을 무릅쓰는 상황에 맞설 수 있는 이유는 바로 이런 성격 특성 때문이다. 한 마디로, 압박에 잘 대처하는 것이다.

정서적 안정성이 높은 액션 어드벤처 히어로는 목표를 성공적으로 달성할 수 있다고 자신만만하게 여기며 낙관하는 경향이 있다. 미래에 대한 이런 낙관적인 태도는 액션 어드벤처 히어로가 눈앞의 과제를 해결하고 다음 과제로 넘어가는 원동력이 된다. 앞을

가로막는 장애물을 위협이라기보다는 능력으로 극복할 수 있는 일상적인 문제로 보는 것이다. 독자나 관객뿐 아니라 이야기에 등장하는 다른 인물에게도 정서적 안정성은 매력적인 특성이다.[9] 우리가 차분한 사람 주변에 있기를 좋아하는 이유는 그들의 평정심과 능력에 기대어 우리도 크게 동요하지 않은 채 어려움에 맞설 수 있기 때문이다. 정서적으로 안정된 주인공의 이런 매력이 액션 어드벤처 영화 장르의 흥행에 큰 도움이 되었을 것이다.[10]

정서적 안정성이 높은 대표적인 문학작품 속 인물로는 하퍼 리의 《앵무새 죽이기》의 애티커스 핀치, 코넌 도일의 기념비적인 탐정 소설 《주홍색 연구》에서 처음 등장한 셜록 홈즈, 《헝거게임》 3부작의 캣니스 에버딘을 들 수 있다. 영화 속 인물로는 〈미션 임파서블〉 시리즈의 에단 헌트가 있으며, 드라마에서는 〈브레이킹 배드〉의 월터 화이트, 엘리자베스 2세의 전기를 다룬 〈더 크라운〉의 엘리자베스 2세 여왕을 들 수 있다.

인물의 신경성 평가하기

다음은 인물이 신경성의 여섯 가지 측면을 얼마나 강하게 혹은 약하게 나타내는지를 살펴보는 질문이다. 각 질문에 대해 '매우 강하게 동의함', '적당히 동의함', '잘 모르겠음', '대체로 동의하지 않

음', '전혀 동의하지 않음' 가운데 답변을 골라보자.

불안

◆ 인물이 잔걱정을 많이 하는가?

◆ 아니면 인물이 좀처럼 걱정하거나 두려워하는 일이 없는가?

적대감

◆ 다른 사람들이 자신을 대하는 방식에 화를 잘 내는가?

◆ 아니면 인물이 태평하고 쉽게 화를 내지 않는가?

우울

◆ 인물이 자주 외로움을 느끼거나 기분이 울적한가? 쉽게 죄책
감을 느끼는가?

◆ 아니면 인물이 외로움이나 울적함, 죄책감 같은 감정을 거의
느끼지 않는가?

자의식

◆ 인물이 주변의 시선을 의식하고 불편해 하는가?

◆ 아니면 곁에 다른 사람이 있는 어색한 상황에서도 마음이 편
안한가?

충동성

◆ 인물이 일시적인 감정에 굴복하는 일이 잦은가?

◆ 아니면 인물이 쉽게 유혹을 견디는가?

취약성

◆ 인물이 스트레스를 받으면 절망적인 기분을 느끼는가?

◆ 아니면 인물이 어려운 상황에서도 잘 대처하고 이겨낼 수 있다고 느끼는가?

위 질문들을 이용해서 인물의 신경성 측면을 평가해보자. 각 측면에 대해 어느 정도 높거나 낮은 평가가 나오는가? 모든 측면에서 중간 정도의 평가가 나왔다면, 만들고자 하는 인물상에 따라 조정이 필요할 수도 있다. 인물을 더 인상적이고 복합적으로 만들고 싶다면 특정 측면의 강도를 높이거나 낮추어 보자. 이런 측면이 스토리라인, 장르, 주제, 서사 분위기와 얼마나 어울리는가?

인물의 신경성을 드러내는 법

인물의 신경성 수준은 평소 느끼는 정서와 자주 드러내는 동작, 외모 또는 얼굴 표정 등을 통해 드러낼 수 있다. 신경성이 높은 인

표 1.6 신경성·정서적 안정성과 관련된 정서와 행동 비교		
	신경성이 높은 사람	**정서적 안정성이 높은 사람**
정서	우울이나 분노, 불안의 경향이 있다 감정 기복이 있다	어느 한쪽으로 감정이 치우치지 않는다 차분하다
동작	잠시도 가만히 있지 않는다	침착하다
표정	불편해 보인다	편안해 보인다
교감	예민하고 감정적으로 반응한다 따지기를 좋아한다	둔감하다 쉽게 흥분하지 않는다 다른 사람을 편안하게 한다
대화	감정적이다	감정적이지 않고 차분하다

출처: 로버트 매크레이·폴 코스타, 'NEO-PIR 측면의 변별타당성', 〈교육심리 측정〉, 1992. 마티스 멜·새뮤얼 고슬링·제임스 페니베이커, '성격의 자생지: 일상생활 속 성격의 징후와 함축적인 민간 이론', 〈성격 및 사회 심리학회지〉, 2006.

물은 우울이나 분노 및 불안감을 잘 느끼고 감정 기복이 심하지만, 신경성이 낮아 정서적 안정성이 높은 인물은 감정이 극단으로 치닫는 일이 없고 차분하다. 또한 신경성이 높은 사람은 타인과 대화할 때도 곧잘 불편해 보이고 예민하고 날카롭게 반응하며 감정적으로 말하는 경우가 많다. 반면 정서적 안정성이 높은 사람은 주위의 자극이나 다른 사람의 변화에 비교적 둔감하고 타인과 대화할 때도 쉽게 흥분하지 않으며 침착하게 행동한다.

이러한 양 극단의 특징을 표 1.6에 정리했다. 신경성이 높은 인물과 정서적 안정성이 높은 인물의 주요한 차이를 살펴보고, 이를 자신이 만든 인물에 어떻게 반영할지 생각해보자.

성실성
의무감이 강하고 유능한 인물의 특징

성실한 인물은 자신의 목표를 성취하기 위해 열심히 노력하므로, 성실성은 이야기의 주인공에게 거의 필수적인 성격 특성이다. 미스터리를 해결하는 형사의 이야기든 세계를 구하려는 액션 히어로의 이야기든 가족을 찾으려는 어린 소년의 이야기든 이 모든 서사는 주인공의 목적 지향적인 성격에 달려 있다.

예를 들어 데이미언 셔젤의 영화 〈위플래쉬〉 속 주인공 앤드류 니먼은 학교 최고의 밴드인 스튜디오 밴드에 들어가서 세계적인 드러머가 되는 것이 꿈이다. 다음은 〈위플래쉬〉의 시나리오 일부를 발췌한 것이다. 앤드류 니먼이라는 인물을 소개한 부분에서 그의 숨길 수 없는 야심이 나타난다. 앤드류의 시선은 드럼 스트로크에만 고정되어 있고, 양팔은 수년간의 드럼 연주로 단련되어 있다. 장소는 리허설 룸이다.

실내. 나소 밴드 리허설 스튜디오. 게링홀. 밤. #1.

휑한 공간. 방음벽. 중앙에 드럼 세트.

앤드류 니먼은 땀으로 얼룩진 흰색 티셔츠 차림으로 드럼 앞에 앉아 자신의 싱글 스트로크에 시선을 고정하고 있다.

그는 19세의 우등생으로, 수 년 간의 드럼 연주로 단련된 양팔을 제외하고 깡마른 체형이다.

출처: 〈위플래쉬〉 시나리오 최종본에서 발췌. 데미안 셔젤 각본. 소니 픽처스 클래식·볼드 필름·블럼하우스 프로덕션·라이트오브웨이 필름·시에라·어피니티 제공.

성실성의 여섯 가지 측면

빈스 길리건 감독의 드라마 〈브레이킹 배드〉에는 고등학교 화학 교사에서 마약 딜러로 변신한 월터 화이트가 등장한다. 이 인물은 표 1.7에 정리된 성실성의 여섯 가지 측면 모두에서 높은 점수를 받았다. 우선 유능성이 매우 높다. 월터는 화학자로서의 뛰어난 능력 덕분에 시장에서 가장 순도 높은 메스암페타민을 만들 수 있었다. 둘째, 본격적으로 마약 사업을 시작하고 실험실을 갖추고 메스암페타민 제조의 정확성을 구축하는 데 있어 탁월한 조직력을 보여준 것처럼 질서 측면에서도 높은 점수를 받는다. 셋째, 의무감이 강하다. 가족을 부양해야 한다는 의무감은 그가 마약 사업에 뛰어드는 원인이 된다. 넷째, 성취 노력이 강하다. 월터는 자신의 목표

표 1.7 성실성의 여섯 가지 측면					
유능성	질서	의무감	성취 노력	자제력	신중함

출처: 로버트 매크레이·폴 코스타, 'NEO-PIR 측면의 변별타당성', 《교육심리 측정》, 1992.

를 달성하기 위해 열심히 노력해서 마약 업계에서 재빠르게 최고의 자리에 오른다. 다섯째, 자제력이 뛰어나다. 월터 화이트는 메스암페타민 제조 실험실을 직접 운영하고 마약 사업의 모든 영역에 관여한다. 여섯째, 신중함의 측면도 높은 평가를 받는다. 신중함은 결정을 내리기 전에 모든 상황을 꼼꼼히 따지는 경향을 말한다.

성실성이 뛰어나면서 깊은 인상을 남긴 문학작품 속 인물로는 셰익스피어의 희곡 《맥베스》의 맥베스, 《해리 포터》 시리즈의 헤르미온느가 대표적이다. 영화에서는 〈배트맨〉 시리즈의 배트맨, 폴 페이그의 로맨틱 코미디 영화 〈내 여자친구의 결혼식〉의 헬렌, 〈위플래쉬〉의 앤드류 니먼을 들 수 있다. 드라마에서는 데이비드 핀처가 감독한 정치 스릴러 드라마 〈하우스 오브 카드〉의 클레어 언더우드와 더그 스탬퍼, 피터 모건 각본의 〈더 크라운〉의 엘리자베스 2세 여왕, 크레이그 메이진 각본의 〈체르노빌〉 속 발레리 레가소프와 율라나 호뮤크를 들 수 있다.

제4부에서 더 자세히 살펴보겠지만, 우리는 일반적으로 나이가 들수록 더 성실해진다. 성실성이 가장 두드러지게 발달하는 시기는 20대다. 20대는 대다수 사람들이 업무를 수행하는 법을 배워

야 하고 대인관계 능력이 향상되는 시기다.[11] 초기 성인기에 성실성이 높아지는 이런 특징은 주인공이 성숙해지고 대인관계를 유지하는 방법을 배우는 이야기에서 주로 활용된다.

예를 들어보자. 세스 맥팔레인의 코미디 영화 〈19곰 테드〉에서 주인공 존 베넷은 30대임에도 불구하고 여덟 살 때 선물 받았던 말하는 곰 인형 테드와 어린 시절의 관계를 이어가고 있다. 성공 지향적인 유능한 여자친구가 보기에 존과의 관계가 발전하려면 존이 성숙해질 필요가 있다. 그리고 영화가 끝날 무렵 존은 어느 정도 성숙해진 것으로 보인다. 자제력이 강해지고 삶의 질서가 잡혔으며, 제대로 된 인간관계를 맺는 법을 배웠다. 코믹한 면이 있지만 존의 변신이 설득력 있는 이유는 그와 비슷한 시기에 많은 사람이 경험하는 성실성의 자연스러운 발달 과정을 반영하고 있기 때문이다.

다음의 영화 초반부 시나리오를 살펴보자. 초기 성인기의 존이 곰 인형 테드와 나란히 앉아 있는 장면이다.

나란히 앉아 있는 존과 테드 모두 완전히 멍한 상태다. 우선 낡아빠진 레드삭스 티셔츠를 입은 존은 지나치리만큼 편안해 보인다. 시리얼을 상자째로 먹는다. 마지막으로 한 움큼 더 집으려 손을 넣었다가 상자가 거의 비었다는 것을 알게 된다. 상자를 들어 남은 부스러기를 입에 털어 넣으려다가 얼굴 전체에 시리얼을 쏟고 만다. 그러나 손으로 부스러기를 털어내면서 크게 개의치 않는다. 존은 어린 시절의 습

관을 버리지 않고 곰 인형 테드와의 관계도 끝내지 않는 인물이다.

출처: 〈19곰 테드〉의 미공개 시나리오 초안에서 발췌. 세스 맥팔레인·알렉 설킨·웰슬리 와이드 각본. 유니버설 픽쳐스·미디어 라이트 캐피털·퍼지 도어 프로덕션·블루그래스 필름·스마트 엔터테인먼트 제공.

성실성이 부족한 문학작품 속 인물로는 러시아의 사실주의 작가인 이반 곤차로프의 소설 《오블로모프》의 오블로모프, 서머싯 몸의 소설 《비》에 등장하는 미스 톰슨, 존 케네디 툴의 코미디 소설 《바보들의 결탁》의 이그네이셔스 레일리를 들 수 있다. 영화 속 인물로는 리처드 링클레이터 감독의 〈스쿨 오브 락〉에서 우연히 초등학교 임시 교사로 일하게 되는 로커 듀이 핀, 에드거 라이트 감독의 호러 코미디 영화 〈새벽의 황당한 저주〉의 숀, 리 다니엘스의 〈프레셔스〉 속 모니크가 대표적이다. 드라마 및 연속극에서는 맷 그레이닝의 시트콤 애니메이션 〈심슨 가족〉의 호머 심슨, 마이크 저지의 코미디 시트콤 드라마 〈실리콘밸리〉의 얼릭 바크만을 꼽을 수 있다.

인물의 성실성 평가하기

다음은 인물이 성실성의 여섯 가지 측면을 얼마나 강하게 혹은 약하게 나타내는지를 살펴보는 질문이다. 각 질문에 대해 '매우 강

하게 동의함', '적당히 동의함', '잘 모르겠음', '대체로 동의하지 않음', '전혀 동의하지 않음' 가운데 답변을 골라보자.

유능성

- ◆ 인물이 삶에 대해 만반의 준비가 되어 있다고 느끼는가?
- ◆ 아니면 인물이 삶에 대한 준비가 부족하고 자신이 무능하다고 느끼는 일이 잦은가?

질서

- ◆ 인물이 명확한 목표를 갖고 있으며 차근차근 목표를 향해 노력하는가?
- ◆ 아니면 인물이 정리하는 일을 어렵다고 생각하는가?

의무감

- ◆ 인물을 믿고 의지할 수 있는가?
- ◆ 아니면 인물이 믿을 수 없으며 책임감이 없는 사람인가?

성취 노력

- ◆ 인물이 야망이 크고 목표를 이루기 위해 열심히 노력하는가?
- ◆ 아니면 인물이 게으르거나 개인적인 성공에 관심이 없는가?

자제력

◆ 인물이 자신에게 주어진 모든 임무를 완수하려고 애쓰는가?

◆ 아니면 인물이 자주 꾸물거리고 한눈을 팔다 낙담하고는 그 만두는 경향이 있는가?

신중함

◆ 인물이 행동하기 전에 곰곰이 생각하는 경향이 있는가?

◆ 아니면 인물이 즉흥적인 편이고 결과를 생각하지 않고 말하 거나 행동하는 경향이 있는가?

위 질문들을 이용해서 인물의 성실성 측면을 평가해보자. 그리고 이 여섯 가지 측면 전반에 변화를 주어 더 복합적이거나 기억에 남거나 매력적인 인물을 만들 수 있는지 다시 한번 생각해보자.

인물의 성실성 드러내는 법

인물의 성실성은 다양한 방법으로 드러낼 수 있다. 성실성이 높은 사람은 대체로 긍정적인 정서를 지니며, 옷차림이 단정하고 예의가 바르다. 또한 어떠한 활동에 자발적으로 참여할 가능성이 높다. 일하기를 좋아해 워커홀릭으로 보이는 경우도 많다. 반면 성

표 1.8 성실성·비성실성과 관련된 정서와 행동 비교

	성실성이 높은 사람	성실성이 낮은 사람
정서	긍정적이다	시큰둥하다
외모	옷차림이 단정하다	
공감	상대와 시선을 잘 맞춘다 이야기에 더 적극적으로 반응한다 자발적으로 활동에 나선다	상대와 시선을 잘 맞추지 않는다 이야기에 즉각 반응하지 않고 잘 잊어버린다 자발적으로 활동에 나서지 않는다
대화	낙관적이고 예의 바르다	거리낌이 없다
즐기는 활동	일하는 것을 좋아한다 경쾌한 전통 음악을 좋아한다	레스토랑, 술집, 카페에서 TV를 보며 많은 시간을 보낸다 사람들과 술을 마시거나 파티에 가는 것을 좋아한다

출처: 로버트 매크레이·폴 코스타, 'NEO-PIR 측면의 변별타당성', 〈교육심리 측정〉, 1992. 마티스 멜·새뮤얼 고슬링·제임스 페니베이커, '성격의 자생지: 일상생활 속 성격의 징후와 함축적인 민간 이론', 〈성격 및 사회 심리학회지〉, 2006. 데이비드 왓슨·리 애나 클라크, '성격과 기질에 관하여: 감정적 경험의 일반 요인과 특수 요인 그리고 성격의 5요인 모형과의 관계', 〈성격학회지〉, 1992. 피터 보르케나우·아네트 리에블러, '성격과 지능의 징후 및 단서로서 관찰 가능한 속성', 〈성격학회지〉, 1995. 피터 렌트프로우·새뮤얼 고슬링, '일상생활의 도레미: 선호하는 음악과 성격의 상관관계 및 구조', 〈성격 및 사회 심리학회지〉, 2003.

실성이 낮은 사람은 일반적으로 매사에 크게 관심을 보이지 않으며, 대화를 할 때도 이야기에 무심하거나 무슨 이야기를 나누고 있었는지 곧잘 잊어버린다. 식당이나 술집, 카페 등에서 TV를 보며 시간을 때우기를 좋아하고, 술을 마시거나 파티에서 노는 일을 즐긴다.

표 1.8은 위에서 설명한 것처럼 성실성의 양 극단에 있는 인물의 특징을 정리한 것이다. 이러한 특징을 토대로, 성실성 수준에 따라 인물의 행동이 실제로 어떻게 달라질지 생각해보자.

제5장 개방성
호기심이 강한 인물의 특징

《얼음과 불의 노래》에 등장하는 인물 가운데 작가인 조지 R. R. 마틴이 가장 좋아하는 인물은 영리한 장난꾸러기 난쟁이 티리온 라니스터라고 한다. 그는 이렇게 말했다. "티리온은 회색 중에 가장 회색이다. 관습적인 측면에서 그는 호감을 주는 인물이 아니다. 그가 하는 행동에 꺼림칙한 부분이 있어도 어떤 행동은 수긍할 수밖에 없다. 매우 영리하고 재치가 있어서 그의 이야기를 쓰는 재미가 있다."

티리온은 아주 외향적이고 성실하며 감정적으로 다소 불안정하지만 대체로 우호적이다. 이에 더해 티리온이라는 인물의 정체성을 규정하는 요소는 경험에 대한 개방성이다. 티리온처럼 개방성이 높은 사람은 세상에 존재하는 모든 것을 궁금하게 여긴다. 새로운 사상을 빨리 파악하고 예술과 과학 모두에 관심이 있으며 어떤 사안에 대해 비판적으로 생각하고 주류 사상에 자주 이의를 제기한다.

티리온을 비롯하여 개방성이 높은 사람들에게 세상은 많은 것을 배우고 탐험할 수 있는, 매혹적이면서 복잡한 장소다. 티리온은 세상을 흑백이 아닌 회색의 색조로 보면서 유연한 사고방식으로 삶을 대한다. 덕분에 그는 급격히 변화하는 환경에 잘 적응하고 전략적으로 생각하며 다양한 가능성을 통해 자신의 길을 탐색한다. 티리온은 경험에 매우 개방적인 인물의 전형으로, 세상에 대한 호기심이 높아 여행을 즐기며 그 의미를 누구보다 잘 이해한다. 또한 다른 민족이나 문화에 관심이 높고 육체적인 쾌락, 즉 음식과 술을 즐긴다. 또한 경험에 대한 개방성이 높은 사람은 일반적으로 더 창의적이고 자신의 감정을 잘 파악하며 예술이나 시에 감동을 받을 가능성이 높다. 이러한 감수성은 정서적인 삶까지 확장되어서 이런 인물들의 삶은 풍부하고 복합적인 경향이 있다. 개방성이 뛰어난 사람은 정서적인 삶에서 애매모호한 상태를 잘 참는다.

개방성의
여섯 가지 측면

경험에 대한 개방성 요인은 공상, 미의식, 감정, 행동, 사고, 가치 기준의 여섯 가지 측면으로 나누어 살펴볼 수 있다. 티리온은 이 여섯 가지 측면 가운데 네 가지 측면이 특히 두드러진다. 먼저 감정에 대한 개방성이 높다. 그는 새로운 사람을 만나고 새로운 관계

표 1.9 개방성의 여섯 가지 측면					
공상	미의식	감정	행동	사고	가치 기준

출처: 로버트 매크레이·폴 코스타, 'NEO-PIR 측면의 변별타당성', 〈교육심리 측정〉, 1992.

를 맺는 일을 즐긴다. 또한 행동에 대한 개방성이 높다. 가본 적 없는 장소에 가서 새로운 경험을 시도하기를 즐기고 일을 할 때도 이전과 다른 새로운 방식을 순순히 받아들인다. 사고에 대한 개방성역시 매우 높다. 티리온은 어떤 문제를 해결하는 것을 좋아하고 철학적 논쟁을 즐기며 지적 호기심이 강하다. 마지막으로 가치 기준에 대한 개방성 역시 높다. 그는 관대하고 타인의 삶의 방식에 관심이 많다. 《얼음과 불의 노래》의 스토리라인에서 미의식에 대한 평가는 중요하지 않기 때문에 티리온이 미의식 측면에 어느 정도 개방성을 가지고 있는지 판단하기는 어렵다. 추측해 보건대 중간 정도의 평가를 받을 것 같다. 개방성 요인에서 티리온이 가장 낮은 평가를 받는 측면은 공상에 대한 개방성이다. 망상이나 상상 속의 삶에 빠져 있기보다는 현실에 발붙이고 있으며, 현실에서 일어날 수 있는 모든 상황과 현재에만 전적으로 집중한다.

경험에 대한 개방성이 유달리 높은 문학작품 속 인물로는 루이스 캐럴의 《이상한 나라의 앨리스》의 앨리스, 마크 트웨인의 《허클베리 핀의 모험》의 허클베리 핀, 《주홍색 연구》에 처음 등장했던 셜록 홈즈, 《말괄량이 삐삐》의 삐삐, 로알드 달의 아동 소설 《찰

리와 초콜릿 공장》의 윌리 웡카를 들 수 있다. 드라마 속 인물로는 〈브레이킹 배드〉에 등장하는 월터 화이트, 〈하우스 오브 카드〉의 프랜시스 언더우드와 클레어 언더우드가 있다.

이와 대조적으로 경험에 폐쇄적인 사람은 현실적인 전통주의자에 가깝다. J. R. R. 톨킨이 쓴 판타지 소설 《호빗》의 주인공이자 《반지의 제왕》에 조연으로 등장하는 빌보 배긴스의 경우, 그 소박한 매력의 상당 부분은 상대를 편안하게 하는 순진무구함에 있다. 자신의 운명에 만족하며 사는 빌보는 고향의 친숙함을 좋아하고 고향을 떠나고 싶은 마음이 전혀 없다. 마법사 간달프가 모험을 떠나자고 제안하자 빌보는 이렇게 답한다. "죄송해요. 고맙지만, 전 어떤 모험도 하고 싶지 않아요. 아무튼 오늘은 안 돼요. 좋은 아침입니다!" 소린과 난쟁이 무리가 외로운 산에 있는 자신들의 고향을 되찾는 모험에 빌보를 좀도둑으로 고용하면서 빌보의 삶은 엉망이 된다. 빌보는 마지못해 영웅이 되는 인물이다. 소설에서 암시되는 것처럼 모험심이 강한 그의 어머니 쪽 성향을 일깨우는 이례적인 상황이 벌어지지 않았다면 빌보는 안전한 샤이어에서 남은 인생을 보냈을 것이다. 대다수 사람에게 빌보는 일상의 평안함과 가정의 안락함을 즐기는 자신의 모습으로 인식될 수 있다.

경험에 폐쇄적인 문학작품 속 인물로는 찰스 디킨스의 《두 도시 이야기》에 등장하는 미스 프로스, 라이먼 프랭크 바움이 쓴 아동문학 《오즈의 마법사》의 엠 아주머니, 《얼음과 불의 노래》의 마

가에리 티렐이 있다. 영화 속 인물로는 앨프레드 히치콕 감독의 미스테리 첩보 영화 〈북북서로 진로를 돌려라〉의 로저 손힐, 〈겨울왕국〉의 엘사 공주가 있으며, 드라마 속 인물로는 〈다운튼 애비〉의 바이올렛 크라울리를 꼽을 수 있다.

인물의 경험에 대한 개방성 평가하기

다음은 인물이 경험에 대해 얼마나 개방되어 있는지를 살펴보는 질문이다. 각 질문에 대해 '매우 강하게 동의함', '적당히 동의함', '잘 모르겠음', '대체로 동의하지 않음', '전혀 동의하지 않음' 가운데 답변을 골라보자.

공상

◆ 인물이 상상력이 풍부하고 공상을 즐기는가?

◆ 아니면 인물이 현실을 확실히 인식하고 있고 공상을 시간 낭비라고 생각하는가?

미의식

◆ 인물이 예술이나 음악, 시에 깊이 감동을 받는가?

◆ 아니면 감수성이 둔하고 예술에 끌리지 않는 편인가?

감정

◆ 인물이 정서적 경험에 큰 비중을 두는가?

◆ 아니면 감정이 무디고 기분을 크게 따지지 않는가?

행동

◆ 인물이 여행을 좋아하고 새로운 활동이나 경험을 시도하는 것을 즐기는가?

◆ 아니면 인물이 익숙함과 반복되는 일상을 선호하는가?

사고

◆ 인물이 편견이 없고 새로운 것을 배우기를 좋아하는가?

◆ 아니면 세상에 대한 호기심이 제한적인 편인가?

가치 기준

◆ 인물이 사회적, 정치적 또는 종교적 가치 기준을 다시 살펴볼 의향이 있는가?

◆ 아니면 인물이 독단적이고 보수적이며 전통을 중시하는가?

위 질문들을 이용해서 인물의 개방성 측면을 평가해보자. 답변한 내용을 취합하여 인물의 매력을 평가해보고, 충분히 흥미롭고 매력적인지 점검해보자.

인물의 개방성을
드러내는 법

앞에서 살펴본 인물들의 특징처럼, 경험에 대한 개방성 요인도 다양한 방식으로 보여줄 수 있다. 경험에 개방적인 인물은 대체로 긍정적이며 낙관적인 경향이 있다. 새로운 경험을 즐기므로 지적인 탐구를 하거나 화랑에 가는 일 또는 여행도 곧잘 즐긴다. 옷차

	경험에 개방적인 사람	경험에 폐쇄적인 사람
정서	다소 긍정적인 편이다	
외모	옷차림이 독특하다 건전하고 단정하게 보이는 편이 아니다 자세가 편안하다 표정이 풍부하다	옷차림이 튀지 않는 편이다 자세가 다소 경직되어 있다 표정이 그다지 풍부하지 않다
교감	토론 참여에 관심이 있다 다양한 생각을 표현한다 더 많은 관계를 맺으려고 한다 자유로운 사고를 지닌 친구들이 많다 정치적으로 진보적이다	사고방식이 경직되어 있다 편협하다 결혼을 했거나 장기 연애를 하는 편이다 정치적으로 보수적이다
대화	대화와 토론을 좋아한다	솔직하고 단순한 편이다
즐기는 활동	지적인 탐구를 즐긴다 화랑, 레스토랑, 여행을 좋아한다 예술적이고 강렬한 음악을 좋아한다	익숙하고 전통적인 경험을 선호한다

표 1.10 경험에 대한 개방성·폐쇄성과 관련된 정서와 행동 비교

출처: 로버트 매크레이·폴 코스타, 'NEO-PIR 측면의 변별타당성', 〈교육심리 측정〉, 1992. 피어스 스틸·조셉 슈미트·요나스 슐츠, '성격과 주관적 행복 사이의 관계 개선', 〈심리학회보〉, 2008. 로라 나우만·사이민 바지르·피터 렌트프로우·새뮤얼 고슬링, '신체적 외모에 근거한 성격 판단', 〈성격 및 사회심리학 회보〉, 2009. 피터 보르케나우·아네트 리에블러, '성격과 지능의 징후 및 단서로서 관찰 가능한 속성', 〈성격학회지〉, 1992. 피터 렌트프로우·새뮤얼 고슬링, '일상생활의 도레미: 선호하는 음악과 성격의 상관관계 및 구조', 〈성격 및 사회 심리학회지〉, 2003.

림이 주위에 비해 독특하거나 눈에 띄는 경우가 많고, 표정도 풍부하다. 또한 다른 사람과 의견을 교환하기를 좋아하고 진보적이며 새롭고 다양한 생각을 지닌 경우가 많다. 따라서 함께 어울리는 친구들 또한 사고방식이 자유분방하고 다양한 분야에 걸쳐 친분을 쌓는다. 반면 경험에 폐쇄적인 사람은 전통과 규율을 중시여겨 옷차림도 상대적으로 평범하고, 사고방식이 다소 경직되어 편협하다는 평을 듣기도 한다. 결혼을 했거나 안정적으로 한 사람과의 관계를 오랫동안 유지하는 경우가 많고, 정치적으로도 보수적인 경향이 있다.

이와 같은 극단의 특징을 표 1.10에 정리했다. 양 극단의 차이를 살펴보고 인물이 지닌 경험에 대한 개방성은 어느 정도인지, 그에 따라 실제 행동이나 외양은 어떻게 달라질지 생각해보자.

어둠과 빛의 성격 3요소
주인공과 적대자를 구분하는 성격 특성

제6장

앞서 성격의 빅 파이브 모형에서 살펴봤듯이 우호성은 공감과 호감이 가는 특성과 관련 있는 반면, 비우호성은 우리가 일반적으로 다른 사람과의 관계에서 대처하기 더 어렵다고 여기는 특성과 관련이 있다. 이러한 성격 특성을 어둠과 빛의 성격 3요소 모형을 통해서도 생각해 볼 수 있다. 이 성격의 3요소 모형은 선하고 도덕적인 인물 또는 악하고 적대적인 인물에게 각각 공통적으로 발견되는 성격 특성을 한데 모아 분류한 것이다. 따라서 주동 인물이나 반동 인물을 만들 때 추가적으로 고려하면 매우 유용하다.

그렇다고 주동 인물은 '빛'의 성격 특성만, 반동 인물은 '어둠'의 성격 특성만 갖고 있어야 한다는 의미는 아니다. 일반적으로 사람들은 '빛'과 '어둠'의 특성을 고루 지니고 있기 때문이다. 하지만 호감형 인물은 '빛'의 특성 비중이 높은 편이고, 까다롭고 적대적인

성향의 인물은 '어둠'의 특성 비중이 더 높다. 우선 어둠과 빛의 성격 3요소를 구성하는 각각의 성격 특성부터 알아보자.

반동 인물을 만들 때 유용한 어둠의 성격 3요소

심리학자 델로리 폴러스Delroy Paulus와 케빈 윌리엄스Kevin Williams는 강한 반감을 사는 매우 적대적인 성향의 사람들에게 존재하는 공통된 성격 특성을 분석해 어둠의 성격 3요소라고 정리했다.[12] 바로 마키아벨리즘, 나르시시즘, 잠복성 사이코패시다. 마키아벨리즘은 전략적으로 다른 사람을 속이고 이용하는 성향을 말한다. 나르시시즘은 자만심과, 잠복성 사이코패시는 냉담하고 냉소적인 성향과 연관이 있다. 빅 파이브 요인과 함께 보면 이 세 가지 특성 모두 비우호성과 관련이 있다. 대다수의 악당은 어둠의 성격 3요소의 특성이 매우 두드러지기 때문에 인물의 사례를 일일이 다 거론하자면 끝이 없을 것이다.

문학작품 속 유명한 악당으로는 마리오 푸조의 소설 《대부》의 마이클 콜레오네, 스티븐 킹의 소설 《샤이닝》의 잭 토랜스, 《얼음과 불의 노래》의 세르세이 라니스터와 그의 아들 조프리 바라테온을 들 수 있다. 영화 속 악당으로는 조지 루카스가 제작한 〈스타워즈〉 시리즈의 다스 베이더가 매우 유명하다. 드라마 속 인물로는

〈하우스 오브 카드〉의 클레어 언더우드와 프랜시스 언더우드, 제시 암스트롱의 〈석세션〉의 로건 로이를 들 수 있다.

인물의 어둠의 성격
3요소 평가하기

어둠의 성격 3요소를 구성하는 마키아벨리즘, 나르시시즘, 사이코패시는 각각 다양한 방향에서 접근할 수 있다. 인물의 성격을 파악할 수 있는 요소마다 양극단으로 나누어 정리했다. 아래의 질문을 살펴보고, 인물의 성격을 평가해보자.

마키아벨리즘

◆ 인물이 마음대로 상황을 교묘히 조작하기를 즐기는가?
◆ 아니면 인물이 항상 난관을 정면으로 돌파하는가?

◆ 인물이 오로지 자신만의 목적을 위해 움직이는가?
◆ 아니면 인물이 항상 다른 사람을 고려해 행동하는가?

◆ 인물이 다른 사람을 불리하게 만들 수 있는 정보를 지속적으로 수집하는가?
◆ 아니면 인물은 그런 행위를 절대 하지 않는가?

나르시시즘

◆ 인물이 자신을 특별하다고 여기는가?

◆ 아니면 인물이 자신을 평범한 사람이라고 생각하는가?

◆ 인물이 관심의 대상이 되는 것을 좋아하는가?

◆ 아니면 인물이 다른 사람의 관심을 끄는 상황을 불편하게 여기는가?

사이코패시

◆ 주위 사람들이 인물을 통제 불능이라고 생각하는가?

◆ 아니면 주위 사람들이 인물은 스스로를 잘 다스린다고 생각하는가?

◆ 인물이 위험한 상황을 즐기는가?

◆ 아니면 인물이 위험한 상황을 피하려 하는가?

◆ 인물이 복수하는 행위를 즐기는가?

◆ 아니면 인물이 용서하고 넘어갈 가능성이 높은가?

빛의 성격
3요소

적대적인 성향의 인물과는 달리, 빛의 성격 3요소에서 높은 점수를 기록한 사람은 다른 사람에게서 가장 좋은 면을 보려는 경향이 있다. 의미 있는 관계를 좋아하고, 먼저 배려하고 용서하고 신뢰하고 수긍한다. 어둠의 성격 3요소 특성이 두드러지는 인물과 완전히 정반대는 아니지만, 이런 인물들에게는 세 가지 공통된 특징이 있다. 첫 번째는 칸트주의다. 타인을 자신의 목적을 위한 수단으로 보지 않고 있는 그대로 존중하는 것이다. 두 번째는 휴머니즘이다. 모든 개인의 존엄성을 인정하는 것이다. 세 번째는 인간성에 대한 믿음이다. 인간은 기본적으로 선하다고 믿는 것이다.

빛의 성격 3요소 특성이 두드러진 문학작품 속 인물로는 루이스 캐럴의 《나니아 연대기: 사자, 마녀 그리고 옷장》의 루시, 《해리 포터》 시리즈의 해리 포터, 《얼음과 불의 노래》의 샘웰 탈리가 있으며, 영화 속 인물로는 〈업〉의 보이스카우트 러셀, 〈굿 윌 헌팅〉의 숀 맥과이어를 들 수 있다.

인물의 빛의 성격
3요소 평가하기

빛의 성격 3요소를 평가하는 기준 역시도 어둠의 성격 3요소와

마찬가지로 다양한 방향에서 접근할 수 있다. 아래의 질문에 대답해보면서 인물이 대체로 어느 쪽에 해당하는지 평가해보자.

칸트주의

♦ 인물이 의미 있는 관계를 즐기는가?

♦ 아니면 인물이 항상 다른 사람에게서 무엇을 얻을 수 있는지를 생각하는가?

휴머니즘

♦ 인물이 매력보다는 정직함을 중시하는가?

♦ 아니면 인물이 자기 마음대로 하기 위해 속임수를 사용하는가?

♦ 인물이 다른 사람에게 상처를 입혔을 때 죄책감을 느끼는가?

♦ 아니면 인물에게 죄책감이 결여되어 있는가?

인간성에 대한 믿음

♦ 인물이 사람들에게서 가장 좋은 점을 보려는 경향이 있는가?

♦ 아니면 인물이 다른 사람을 의심하고 불신하는가?

제7장 상황·성별·문화
성격에 영향을 미치는 기타 요소

성격 특성을 통해 인물의 행동을 예측할 수 있지만, 어디까지나 특정 행동 방식에 대한 성향 정도로만 생각하는 것이 바람직하다. 이러한 성향은 누군가가 일을 처리하는 방식이나 평상시의 사고방식 또는 감정을 개략적으로 설명한다. 하지만 앞서 예로 든 《밀레니엄》 시리즈의 주인공 리스베트 살란데르의 경우에서 볼 수 있듯이, 인물이 성격에 맞지 않게 행동하거나 반대 성향으로 행동하는 경우도 많다. 그 상황에서는 그렇게 하는 것이 유리하다고 생각하기 때문이다.[13] 우리는 사회적 역할, 문화적 관습, 당면한 문제, 자신이 처한 특정한 상황, 심지어는 하루 중 시간대에 따라 일하는 방식을 달리한다. 이런 이유로 대부분의 사람은 직장에서 더 성실하게 행동한다. 마찬가지로 내향적인 사람이라도 사회적으로 필요하다는 생각이 들 때면 외향적으로 행동해야 한다고 느낀다.[14] 하지만 반대 성향으로 행동하는 상황은 심리적인

압박을 불러일으키고, 상대적으로 짧은 시간 동안만 지속된다.[15]

인물을 만들 때, 그 인물이 원래 성격과는 반대 성향으로 행동할 가능성이 가장 높은 상황을 생각해보자. 특정한 관계에 있을 때 혹은 압박을 받을 때인가? 아니면 특수한 환경이 인물의 반대 성향을 자극하는가? 이런 부분에서 일관성을 유지하며 묘사한다면 복합적인 인물을 충분히 구축할 수 있을 것이다.

성별이 성격에도 영향을 미칠까

성격의 빅 파이브 요소 외에도 우리 성격에 영향을 미치는 다른 요인이 있는지 궁금할 수도 있다. 예를 들어 성별은 어떨까? 남성과 여성의 성격에 어떤 큰 차이가 있을까? 만약 차이가 있다면 문화적 고정관념의 결과일 가능성은 없을까? 여성과 남성의 성격 특성을 분석한 비교 문화 연구 결과를 보면 여성은 남성에 비해 외향성과 우호성, 성실성은 더 높은 반면 정서적 안정성은 다소 낮은 경향을 보이는 것으로 나타났다. 흥미롭게도 우리가 알고 있는 바와는 달리, 남녀의 이런 차이는 여성이 남성과 동등한 기회를 더 많이 가지는 부유하고 건전하며 평등한 분위기의 문화권에서 더 크다.[16]

그러나 이러한 차이가 생물학적 차이에서 기인하는지보다 더

중요한 사실이 있다. 서로 다른 성별 집단 사이에서보다는 같은 성별 내에서 개인별로 성격의 다양성이 더 크게 발견된다는 것이다. 이를 고려하면 평균적으로 여성은 남성에 비해 더 우호적이고 따뜻하며 본분을 지키고 감정적으로 불안정할 수 있으므로, 이런 고정관념에 반하는 여성 인물은 우리에게 더 깊은 인상을 남길 수 있다. 속해 있는 집단의 전형에서 벗어난 인물이 독자와 관객의 기억에 더 잘 남기 때문이다.

정신질환은 성격에 어떤 영향을 미칠까

지금까지 살펴본 인물 대부분은 정신이 건강한 존재로 묘사되었다. 하지만 만약 정신 건강에 문제가 있는 인물을 만든다면 이를 우리가 앞에서 살펴본 빅 파이브 요인과 어떻게 관련지어 설명할 수 있을까?

정신질환의 가장 흔한 세 가지 유형인 우울, 불안, 약물 중독은 높은 신경성[17]과 낮은 성실성[18]과 관련이 있다. 특히 이 가운데 약물 중독은 낮은 우호성[19]과도 연관이 있다. 신경성은 불안, 우울, PTSD, 섭식 장애 등 내적 요인에 의한 정신질환으로 야기되는 괴로움이나 고통을 설명하는 데 중요한 요인이다. 반면 낮은 우호성은 사이코패시, 반사회적 인격 장애, 약물 중독 같은 외적 요인에

의한 정신질환을 가진 사람과 그 주변 사람들에게 큰 고통을 유발한다.[20]

MBTI 이용 시 주의사항

오늘날 사회 심리학자와 성격 심리학자가 사용하는 과학적 기준은 빅 파이브 모형이지만, 최근 다른 대안 모형이 회사 임직원의 성격을 구분하는 기준으로 사용되면서 대단히 인기를 끌고 있다. 흔히 MBTI라는 약어로 잘 알려져 있는 마이어스-브릭스 유형 지표 Myers-Briggs Type Indicator, MBTI가 바로 그것이다. 칼 융의 심리 유형 이론을 바탕으로 개발된 이 지표는 외향·내향, 감각·직관, 사고·감정, 판단·인식이라는 이분법적 구분을 바탕으로 성격을 총 열여섯 가지 유형으로 구분해 사람의 행동을 이해하려는 방법이다.

칼 융은 외향E·내향I 구분 외에도 세상을 인식하고 결정을 내리는 방식을 통해 사람을 가장 잘 이해할 수 있다고 생각했다. 두 번째 요인인 감각S·직관N은 세상을 인식하는 방식을 의미한다. 칼 융은 감각을 통해 세상을 이해하는 감각형은 구체적이고 실체적인 사실을 신뢰하는 반면, 직관을 통해 이해하는 직관형은 기억이나 행동 양식 및 직감과 관련된 정보를 선호하는 경향이 있다고 주장했다. 세 번째 요인인 사고T·감정F은 의사 결정 방식과 관련된

구분으로, 사고형은 논리를 바탕으로 결정을 내리는 반면 감정형은 타인의 감정을 고려하여 조화를 추구하는 방향으로 결정을 내린다고 정리했다.

MBTI의 네 번째 인식J·판단P 요인은 훗날 미국 작가 캐서린 쿡 브릭스Katharine Cook Briggs와 그의 딸 이자벨 브릭스 마이어스Isabel Briggs Myers에 의해 추가되었다. 두 사람은 행동 양식에 따라, 즉 계획적으로 행동할 것인지 충동적으로 행동할 것인지에 따라 판단형과 인식형으로 나뉜다고 생각했다. 그러나 대중 사이에서의 높은 인기에도 불구하고 MBTI를 과학적으로 분석한 연구에서 확고한 경험적 증거가 부족하고 여러 주장에 대해 문제가 있음이 지적되고 있다.[21]

복합적인 면모를 지닌 인물을 창조하고자 마음 먹은 작가에게 MBTI 방식은 유용하지 못하다. MBTI는 인물을 열여섯 가지 유형 중 하나로 이해하므로 매력적이고 미묘한 분위기를 지닌 인물을 만들기에는 제약이 뒤따르기 때문이다. 다만 인물을 대략적으로 묘사하거나, 보조 인물 중 하나로 전형적인 인물을 만드는 데에는 적합할 수 있다.

Key Point

☆ **인물을 만들 때는 성격의 빅 파이브 요인을 모두 고려하라**

새로운 인물을 만들기 위해서는 그 인물이 누구이고, 어떻게 느끼고 생각하며 행동하는지 알아야 한다. 심리학 연구에 따르면 이를 가장 잘 설명하는 방식은 성격의 빅 파이브 모형이다. 빅 파이브 요인을 잘 분석하면 독자들이 어떤 경우에 인물을 입체적 혹은 복합적이라고 평가하는지, 성격의 개인차가 인물의 정서와 사고 및 행동에 어떻게 영향을 미치는지 효과적으로 이해할 수 있다.

☆ **독자의 기억에 남는 인물은 비전형적이다**

인물의 복합적인 성향은 빅 파이브 요인의 다섯 가지 요인을 각각 여섯 가지로 나누어 상세하게 분석한 성격의 30가지 측면으로 파악할 수 있다. 어떤 인물이 다른 인물에 비해 더 깊은 인상을 남기는 이유는 성격의 일부 요인과 측면에서 극단적인 성향을 띠기 때문이다. 인물은 그가 속한 집단이나 우리가 일상에서 만나는 사람과 달리 전형적이지 않기 때문에 기억에 남는다.

☆ **인물은 맥락에 따라 기본적인 성향과 다르게 행동하기도 한다**

인물이 맥락에 따라 다르게 행동하는 모습을 보여줌으로써 복합적인 면모를 더할 수도 있다. 보통 인물은 심리적으로 편안한 상태일 때 본래의 성향대로 행동한다. 이와 달리 엄청난 압박을 받는 상황에 직면하면 인물은 자신의 성향과 정반대의 행동을 보일 수도 있

다. 그 행동이 자신에게 유리하다고 판단될 경우라면 말이다.

☆ 반동 인물을 만들 때는 빛과 어둠의 3요소를 고려하라

독자뿐 아니라 이야기에 등장하는 다른 인물들이 주인공을 좋아하는지 싫어하는지 고려해야 할 때가 있다. 이때는 어둠과 빛의 성격 3요소를 참고하면 유용하다. 대부분의 사람들은 빛의 3요소 비중이 높지만, 그렇다고 빛의 측면만을 지니는 경우는 거의 없다. 모두가 성격에 빛과 어둠의 측면 모두를 어느 정도 지니고 있으므로 인물에게 빛과 어둠의 특성이 뒤섞여 있도록 설정하면 만화에서 툭 튀어나온 것 같은 인물이 아니라, 현실에 있을 법하고 복합적이며 그럴 듯한 결점을 지닌 인물을 만들 수 있다.

제2부 대화

인물의 성격
드러내는 법

　　사람들에게 기억에 남는 영화 대사를 꼽아보라고 하면 그 가운데는 분명 이 대사도 있을 것이다. "솔직히 그건 내 알 바 아니오." 이 박력 넘치는 대사는 마거릿 미첼의 소설 《바람과 함께 사라지다》에 등장하는 레트 버틀러의 성격과 감정, 대인관계의 역학 구도를 포착하는 대화의 힘을 보여준다. 영화로 만들어지면서 이야기의 기반이 되는 미국 남부의 잔혹한 노예제도를 비판적으로 조명하는 데 실패했다는 평이 뒤따르지만, 두 주인공을 매우 인상적으로 묘사하고 있으므로 인물의 묘사 방법을 살펴보는 차원에서 이 소설을 인용하려 한다.

　　레트 버틀러의 이 대사 내용과 타이밍을 통해 우리는 결국 레트 버틀러가 스칼렛 오하라와 그의 태도에 질려버렸다는 사실을 알게 된다. 관심이 없다고 딱 잘라 말한 것과는 반대로 그의 말에는 감정이 가득 실려 있다. 또한 두 사람의 관계가 매우 역동적이며, 대화를 통해 관계가 현재 어떤 모습인지를 효과적으로 상기시킨다. 격식에 얽매이지 않는 말투, 구어체, 거친 태도는 그의 성격에서 외향적이고 비우호적인 측면을 반영한다. '솔직히'와 '내 알 바 아니오'라는 표현은 원작 소설이 쓰인 시기와 영화로 각색된 시기 레트 버틀러의 나이, 성장 과정, 사회적 지위 등을 암시한다.

직접적이든 간접적이든 인물은 대사를 통해 자신을 드러낸다. 수천 명의 사람들이 일상에서 하는 말을 분석한 결과, 심리학자들은 우리가 다른 사람의 말을 들을 때 그 사람의 성격, 의도, 감정 상태, 나이, 교육 정도, 성별, 출신 지역, 현재 사는 곳에 대한 단서를 얻는다는 사실을 밝혀냈다. 이 부에서는 여러 연구 결과를 이용해서 어떻게 설득력 있는 대사를 쓸 수 있는지 알아볼 것이다. 더 자세히 살펴보기 전에 먼저 이야기 속 인물의 말이 심리적 설득력을 높이기 위해 우리가 실제로 하는 말과 비슷해야 하는지, 아니면 이와는 완전히 다른 목적을 가지고 만들어지는 것인지를 짚고 넘어가자.

이야기 속 대화는 일반적으로 두 가지 목적을 지니고 있다. 이야기를 진행시키고 인물의 성격을 드러내는 것이다. 만약 대화가 서사를 이끌어가기는 하지만 인물에게 어울리지 않는 느낌이 들면 우리는 더 이상 이야기에 몰입하지 못한다. 인물 묘사가 투박하고 설명에 의존하는 것처럼 보이기 때문이다. 반면 심리적으로 설득력 있어 보이는 대화를 듣거나 읽을 때 우리는 인물에게 공감하고 이야기에 몰입한다.

그렇다면 심리적으로 설득력 있는 대화란 어떤 대화일까? 우리가 평소 나누는 말과 똑같아야 한다는 의미일까? 일상적인 대화를 녹음해본 적이 있다면 그렇지 않다는 것을 알 것이다. 이야기 속 대화는 간결하면서도 독자들의 흥미를 끌고 이야기를 효율적으로

전개하기 위해 일상적인 대화에서 최고의 부분만을 추출한 것이다. 이야기 속 대화는 우리가 실생활에서 하는 말보다 훨씬 물 흐르는 듯이 이어진다. 잘 쓴 대화, 특히 연기를 위해 쓴 대사는 리듬감이 넘친다.

우리가 생활에서 실제로 나누는 대화와 이야기 속 대화가 다르다면, 도대체 왜 일상의 대화를 살펴보아야 할까? 이야기 속 대화가 독자와 관객에게 인지적으로 납득이 되려면 우리가 일상적으로 사용하는 구어체의 소리, 단어, 빠른 말투가 바탕이 되어야 하기 때문이다. 만약 어떤 인물이 외향적이라는 정보를 들으면, 우리는 본능적으로 인물의 말이 성격의 외향적인 측면을 반영하리라고 예상한다. 그렇다고 이야기 속 외향적인 인물의 말이 우리가 평소 듣는 것처럼 온전한 문장을 갖추지 못하고 유창성이 부족하다거나 또는 여기에 소개하는 모든 연구 결과를 따라야 한다는 뜻은 아니다. 인물의 말이 성격에 알맞은 것처럼 느껴지고 우리가 일상에서 자주 듣는 구어체의 일반적인 분위기가 있어야 한다는 의미다.

사람들이 대화를 통해 자신의 성격, 사회적 지위, 관계의 역학 구도를 어떻게 드러내는지 분석하려면 인물의 성격을 드러내는 대화의 네 가지 주요 측면을 살펴보면 된다. 바로 대화 방식, 어투, 내용, 어휘다. 인물의 대화 방식은 대화 상대로서 인물이 어떤 사람인지를 알려준다. 인물이 대화를 주도하는가? 말이 많은가? 상

대방의 이야기를 잘 듣는가? 인물의 어투는 인물이 말할 때 단어를 조합하는 방식을 보여준다. 인물의 어투는 길거나 짧거나, 간결하거나 정교하거나, 문어체이거나 구어체이거나, 물 흐르듯 이어지거나 그렇지 않을 수 있다. 말의 내용은 말로 전달되는 정보를 말한다. 인물이 관심을 갖는 주제의 종류는 물론이고 인물의 동기나 신념, 감정을 전해준다. 어휘는 인물의 나이, 교육 정도, 출신 지역, 동질감을 갖는 집단, 시대적 배경뿐 아니라 성격의 특정 요소를 드러낸다.

이제 앞에서 살펴본 성격 요인에 대한 지식을 바탕으로 인물이 성격에 따라 대화의 주요 요소를 어떻게 사용하는지 알아보자. 만약 인물에게 몇 가지 성격 요인이 두드러지거나 눈에 띄게 약하다면, 대화를 구성할 때 이 모든 요인을 고려해야 한다. 예를 들어 인물이 외향성과 신경성이 높다면 우리는 인물의 말이 자신감이 넘치고 수다스럽고 격식을 차리지 않으며 감정적이라고 예상할 수 있다.

외향성
수다스러운 외향형과 과묵한 내향형

먼저 성격의 빅 파이브 요인 중 외향성이 인물의 대화 방식에 어떤 영향을 미치는지 알아보자. 외향성 요인은 크게 두 가지 방향으로 발현된다. 외향성이 높으면 인물은 말이 많고 수다스러우며, 외향성이 낮으면 비교적 조용하고 말수가 적다. 제1부에서 소개한 내용을 통해 앞으로 쓰고자 하는 인물의 외향성 수준을 결정했다면 외향성이 실제 인물의 대화 방식, 어투, 내용, 어휘에 구체적으로 어떤 영향을 미치는지 알아보자.

수다스러운 외향형이 말하는 방식

외향성은 대화에서 가장 쉽게 감지할 수 있는 성격 특성이다. 우리는 외향적인 사람이 말하는 방식을 본능적으로 잘 안다. 외향적

인 사람은 선천적으로 말이 많고 카리스마가 있으며 다른 사람에게 먼저 말을 건넨다.[1] 또한 대화를 할 때도 거의 쉴 틈 없이 더 많이, 더 빠르게, 더 크게, 더 오래 말하는 경향이 있다.[2] 천성적으로 태평하기 때문에 이야기 나누기를 좋아하고, 자주 대화에 끼어들며, 말하는 행위를 즐겨 생각나는 대로 말하기도 한다. 또한 다른 사람의 말을 보태고 동조하기 쉽다.[3]

어투를 살펴보면 외향적인 사람은 대화할 때 보통 격식을 차리지 않고 느긋하다. 대체로 긍정적인 언어를 사용하여 감정을 표현하는 편이고[4] 직설적이다. 빠른 말투를 유지하기 위해 문장이 짧고 단순하게 구성되고 종종 제대로 완결되지도 않는다. 말이 시작부터 어긋난다거나, 문장이 중간에 끊겼다가 다시 시작되거나 반복된다거나, '어', '글쎄', '그러니깐' 같은 삽입어를 자주 쓴다.[5] 또한 자연스럽게 화제를 이리저리 바꾸는 경향이 있다.[6] 외향적인 사람과 이야기할 때 대화가 중단되는 경우는 찾기 힘들다.

자주 사용하는 단어를 통해 외향적인 사람을 가려낼 수도 있다. 자신감이 넘치고 자기주장성이 강한 특성으로 인해 외향적인 사람은 내향적인 사람에 비해 '원한다', '할 수 있다', '해야 한다' 같은 단어를 더 자주 사용한다. 그들은 지극히 사교적인 존재이기에 자신을 어떤 집단의 일원으로 여길 가능성이 높다. 따라서 외향적인 사람은 '나'라는 말보다 '우리'라는 말을 더 많이 사용한다. 또한 활기가 넘쳐서 언어에서도 역동성이 나타난다. 대체로 동사, 부사, 대

명사를 많이 사용하는데, 이는 대화에 활력과 생동감을 더한다.[7] 생각을 빠르게 전달하고 계속 대화를 이어가고 싶은 욕구 때문에 외향적인 사람이 말할 때 사용하는 어휘는 내향적인 사람에 비해 풍부하지 않고, 때로는 단어를 부정확하게 사용하기도 한다.

이론은 이 정도면 충분하다. 그럼 이제 이론이 실제로 어떻게 적용되는지 존 패브로 감독의 마블 영화 〈아이언맨〉의 시나리오를 통해 알아보자. 이 영화에서 토니 스타크라는 인물이 처음 등장한다.

> #2. 실내. 허머. 이어지는 장면 2
> 세 명의 공군병. 전투로 지친 표정의 아이들. 베벌리힐스에서 공수한 것 같은 값비싼 양복 차림의 남자가 그들 사이에 끼어 있다. 천재 발명가이자 억만장자인 토니 스타크다. 손에는 보드카가 담긴 텀블러를 들고 있다.
>
> 토니: 아, 알겠어. 자네들 말하면 안 되는군. 그런가? 말을 못 하게 돼 있나?
>
> 한 공군병이 뉴욕 메츠의 오렌지색 로고가 있는 자신의 시계를 만지 작거리며 빙긋 웃는다.

지미: 아닙니다. 말해도 됩니다.

토니: 아, 이제 알겠네. 그럼 개인적으로 내가 마음에 안 드나 보군.

라미레즈: 위압감을 느껴서 그런 거라 봅니다.

토니: 오, 이런. 자네 여자였나?

다른 이들은 웃음을 참고 있다.

토니: (이어서) 솔직히 그건 예상 못했는데. (잠시 침묵) 미안하네
만, 우리가 하는 일이 다 그렇지 않나? 난 자네를 군인이라고 생각했
는데.

출처: 〈아이언맨〉 시나리오에서 발췌. 매트 할로웨이 & 아트 마컴·마크 퍼거스 & 호크
오츠비 각본. 매트 할로웨이 & 아트 마컴·마크 퍼거스 & 호크 오츠비·존 오거스트 각색.
마블 코믹스 원작. 마블 스튜디오 제공.

토니 스타크는 등장하는 순간부터 우리의 관심을 끌기 위해 애
쓴다. 이 장면에서 장난기 넘치고 여유로우며 수다스럽게 대화를
시작하는 방식을 보면 토니 스타크라는 인물이 외향적이고 카리
스마가 넘친다는 사실도 바로 알 수 있다. 그는 무사태평하고 직설
적이며 이 장면에서 가장 자신감 넘치고 말이 많은 인물이다. 극
중의 다른 인물들의 관심뿐만 아니라 관객의 주목을 한 몸에 받
는 것도 놀라운 일이 아니다. 전형적으로 외향형 인물인 토니 스타
크는 일상 언어를 이용해서 짧은 구어체 문장으로 말한다. 대화에

서 자신의 관점을 곧장 드러내지만, 또한 '우리가 하는 일이 다 그렇지 않나?'라고 되물으며 이제 막 만난 사람들의 무리에 자신도 속해 있다는 생각을 밖으로 표출한다. 외향적인 사람은 사교적이어서 말에도 에너지를 쏟고 대화를 통해 빠르게 사회적 관계를 맺는다.

과묵한 내향형이 말하는 방식

외향형의 반대편에는 말은 훨씬 적게 하고 상대의 말을 듣는 데 시간을 더 많이 할애하는 내향형이 있다. 내향적인 사람은 에너지를 안으로 쏟기 때문에 외향적인 사람보다 훨씬 천천히 조용하게 말하고, 대화도 더 짧다.[8] 대화할 때 말을 더 오래 멈추는 경향이 있어서 다음에 할 말을 미리 생각하는 데 시간을 더 많이 쓰는 것처럼 보인다.[9] 외향적인 사람과 달리 내향적인 사람은 대화에서 자신이 매우 관심 있는 한 가지 주제만 고수하는 경향이 있다. 부정적인 의견을 내거나 문제를 제기할 가능성이 더 높고, 이러한 성향은 비관적인 언어를 자주 사용하는 방식으로 표출된다. 또 자신의 입장에서 어떤 주제에 대해 말하고 싶은 내용을 다 말했으면 그것으로 대화는 끝난다.

어투 면에서 내향적인 사람은 정교하고 유려하며 격식을 갖춘

언어를 사용하는 경향이 있다. 일반적으로 외향적인 사람에 비해 훨씬 정적인 느낌의 대화를 나눈다. 명사와 형용사를 더 많이 사용하기 때문이다. 다시 말해 내향적인 사람은 행동보다는 상황에 대해 말한다. 눈에 띄는 또 다른 차이점은 외향적인 사람에 비해 어휘력이 더 풍부하고, 단어도 더 정확하게 사용할 가능성이 높다는 것이다.[10] 아카데미 작품상을 수상한 배리 젠킨스의 영화 〈문라이트〉 시나리오에서 리틀이라고도 불리는 샤이론의 대사를 살펴보자. 다음은 샤이론이 말을 하는 첫 번째 장면에서 발췌한 것이다.

실내. 후안의 집. 밤
후안, 테레사, 리틀이 소박한 식탁에 둘러앉아 있다. 리틀은 가정식처럼 보이는 음식을 깨작거리고 있고, 후안과 테레사는 그런 리틀을 쳐다보고 있다. 식탁이 놓인 이 방에는 이상한 점이 있다. 벽이 두 가지 색이고, 페인트칠을 하다 말았다. 페인트통과 롤러가 바닥에 줄지어 놓여 있는 것으로 보아 페인트 작업을 진행 중인 듯하다.

후안: 말은 많이 하지 않지만 먹기는 하나 보네. 테레사가 웃잖아.
테레사: 괜찮아, 꼬마야. 말하고 싶을 때 해.

그 말에 리틀이 접시에서 고개를 든다. 테레사의 태도, 목소리에서 무언가 리틀의 마음을 움직인 듯하다.

리틀: 전 샤이론이에요. 근데 사람들은 리틀이라고 불러요.

테레사: 난 샤이론으로 부를게.

리틀은 어깨를 으쓱한다.

테레사: 사는 곳이 어디니, 샤이론?

리틀: 리버티 시티요.

테레사: 엄마랑 같이 사니?

리틀은 고개를 끄덕인다.

테레사: 그럼 아빠는?

리틀은 아무 반응을 보이지 않는다. 눈도 깜빡이지 않고, 고개도 끄덕이지 않고, 숨도 거의 쉬지 않고 그냥 가만히 있다.

테레사: 그럼 우리가 집에 데려다줄까? 다 먹고 나면?

리틀은 눈을 내리깔고 시선은 식탁 정면을 향한다.

리틀: 아니요.

테레사와 후안은 서로를 쳐다본다. 두 사람이 암묵적으로 합의한다.

테레사: 그래 알았어. 오늘 밤은 여기서 지내. 그러는 게 좋겠니?

리틀은 고개를 끄덕인다.

출처: 〈문라이트〉 촬영 대본에서 발췌. 배리 젠킨스 각본. 터렐 앨빈 매크레이니의 희곡 〈달빛 아래서 흑인 소년들은 파랗게 보인다〉 원작. A24·파스텔·플랜B 엔터테인먼트 제공.

극도로 내성적인 인물이 으레 그렇듯이, 리틀은 필요할 때만 말을 한다. 발췌한 부분 바로 이전의 네 장면에서 리틀은 내내 말을 하지 않는다. 리틀은 대답하고 싶지 않으면 아무 말도 하지 않는다. 속마음을 터놓고 싶을 만큼 편안함을 느끼는 테레사라는 따뜻한 인물을 이제야 만난 것이다.

외향형과 내향형의 대화 방식은 어떻게 다를까

앞에서 살펴본 것처럼 외향형 인물은 말하는 행위 자체를 좋아해 빠르게 말하면서 반복적인 표현을 쓰는 경우가 많다. 그래서 말할 때 문장이 제대로 완성되지 않거나, 단어를 잘못 사용하는 경우도 종종 있다. 또한 생각나는대로 말하는 것 같지만 상대와 친목을

표 2.1 외향형과 내향형의 대화 차이

	외향형	내향형
대화 방식	대화를 먼저 시작한다 큰 소리로 쉴 틈 없이 빠르게 말한다 이야기를 들을 때 맞장구를 많이 친다	다른 사람의 말을 잘 듣는다 말을 덜 한다 조용히, 천천히, 머뭇거리며 말한다
어투	딱딱하지 않은 구어체 문장이 더 짧고 단순하다 말을 자주 더듬는다 동사, 부사, 대명사를 많이 사용한다	딱딱한 문어체 문장이 더 길고 정교하다 부정적인 감정을 드러내고 부인을 많이 한다 단정적이지 않은 단어를 사용한다 명사, 형용사를 많이 사용한다
대화 주제	생각나는 대로 말하는 것 같지만, 주로 친목 도모, 사교 활동, 가족, 친구, 다른 사람, 음악, 종교, 성적 취향에 대해 이야기한다	개인적으로 관심이 있는 한 가지 주제로 이야기한다 주로 문제점을 말하고 자신이 하는 하는 일에 대해 이야기할 가능성이 높다
어휘	제한적이고 반복적이다 단어를 잘못 사용하는 경우가 있다	풍부하다 단어를 올바르게 사용한다

출처: 클라우스 슈러러, 《말에서 나타나는 성격 표지Personality markers in speech》, 케임브리지 대학교 출판부, 1979. 애이드리언 퍼넘, '언어와 성격', 《언어와 사회심리학 핸드북Handbook of Language and Social Psychology》, 73~95, 존 와일리 & 선즈, 1990. 제임스 페니베이커·로라 킹, '어투: 언어 사용과 개인차', 〈성격 및 사회 심리학회지〉, 1999. 장 마크 드와엘·애이드리언 퍼넘, '외향성: 응용언어 연구에서 사랑받지 못하는 변수', 〈언어 학습Language Learning〉 1999. 알래스테어 길·존 오버랜더, '외향성의 언어적 특징 관찰', 인지과학협회 연례회의 회보Proceedings of the Annual Meeting of the Cognitive Science Society〉, 2002. 마티스 멜·새뮤얼 고슬링· 제임스 페니베이커, '성격의 자생지: 일상생활 속 성격의 징후와 함축적인 민간 이론', 〈성격 및 사회 심리학회지〉, 2006. 탈 야코니, '10만 단어로 알아보는 성격: 블로거들이 사용하는 단어와 성격 분석', 〈성격조사학회지Journal of Research in Personality〉, 2010.

도모하기 위해 평소 즐기는 사교 활동이나 가족, 친구, 음악, 종교, 성적 취향 등 내밀한 영역의 이야기도 서슴지 않고 대화 주제로 삼는다. 내향적인 인물이 대화에서 부정적인 감정을 잘 드러내고, 개인적으로 관심이 있는 한 가지 주제로만 대화하는 것과는 아주 다

르다. 내향형 인물은 말하기보다는 다른 사람의 이야기를 듣는 것을 더 좋아한다. 말수가 적고 신중하며, 풍부하고 정교한 언어를 사용한다.

이러한 외향형과 내향형의 대화 방식을 표 2.1에 정리했다. 이 특징은 극도로 외향적인 인물과 극도로 내향적인 인물 사이에 나타나는 대화의 주요 차이점을 요약한 것으로, 인물의 외향성 수준에 따라 조금씩 달라질 수 있다.

우호성
사려 깊은 우호형과
무신경한 비우호형

우호성 요인은 인물의 대인관계의 질을 판단하는 요인이다. 깊이 생각해볼 필요도 없이 우호성이 높으면 다른 사람을 잘 배려하고 친근하게 구는 반면, 우호성이 낮은 인물은 다른 사람을 신경쓰지 않고 무뚝뚝하거나 퉁명스럽게 굴 것이라고 짐작할 수 있다. 하지만 우호성 요인의 높고 낮음에 따라 태도뿐만 아니라 말할 때 자주 사용하는 단어나 어투에도 커다란 차이가 나타난다. 인물이 지닌 우호성의 높고 낮음이 실제로 인물 간의 대화에서는 어떻게 발현되는지 알아보자.

타인을 배려하는
우호형이 말하는 방식

우호성이 높은 사람은 사려 깊고 인정이 많아, 대화에서도 그런

특징이 나타난다.[11] 상대의 말을 잘 들어주고, 다른 사람의 관점을 이해하려고 애쓰며, 대체로 긍정적인 점을 강조하고, 자신이 대화 상대와 같은 편임을 전달하여 상대를 안심시키기 위해 최선을 다한다.[12, 13] 또한 대화에서 1인칭 화법이나 '나'라는 단어를 더 많이 사용함으로써 상대의 말을 잘 들어주는 사람이라고 자신의 존재를 각인시킨다.[14] 단정적인 표현을 피하고 듣는 데에 더 집중하기 때문에 우호적인 사람은 짧은 문장으로 말하는 경향이 있다.[15] 〈애니 홀〉에서 발췌한 부분을 예로 들어 살펴보자. 테니스 경기가 끝난 후 앨비가 처음으로 애니와 이야기를 나누는 장면이다.

앨비 : (여전히 어깨 너머로 쳐다보며) 저기… 태워다 줄까요?

애니 : (몸을 돌리고 엄지로는 자신의 어깨 너머를 가리키며) 아, 어… 차 있어요?

앨비 : 음, 아뇨… 택시 타려고 했어요.

애니 : (웃으면서) 오, 나는 차 있어요.

앨비 : 차가 있어요? (애니가 웃으며 양손을 맞잡는다) 그러니깐… (앨비가 목을 가다듬는다) 이해가 안 돼서요. 차가 있는데, 그런데 왜 나한테 '차 있어요?'라고 물어봤어요? 태워다주고 싶어서요?

애니 : 아뇨… (웃으면서) 그러니까… 젠장… 모르겠네요. 차가… 네, 저기 폭스바겐이요. (웃으면서 문 쪽을 손으로 가리킨다) 정말 바보 같네요. 태워다줄까요?

앨비: (가방의 지퍼를 올리며) 좋지요. 어, 어느 쪽으로 가요?

애니: 나요? 아, 다운타운이요!

앨비: 다운타운이라⋯ 난 업타운으로 가요.

애니: (웃으면서) 오, 이런, 나도 업타운에 가요.

앨비: 아니, 좀 전에 다운타운에 간다고 말했잖아요.

애니: 네, 그래요. 그렇게 말했지만⋯

출처: 〈애니 홀〉 촬영 대본에서 발췌. 우디 앨런·마셜 브릭먼 각본, 잭 롤린스 & 찰스 조프 프로덕션·롤링 조프 프로덕션 제공.

협조적이고 이타적인 애니에게 이 대화의 중요한 목적은 자신의 요구를 내세우는 것이 아니라 앨비의 의견에 동조하는 것이다. 심지어 그녀는 실제로는 다운타운으로 가야 하지만 앨비와 함께 업타운에 가겠다고 말한다.

흥미롭게도, 솔직성 측면에서 매우 낮은 평가를 받는 일부 비우호적인 사람들이 사교적 편의를 위해 대화할 때 우호적인 사람들의 행동 방식을 시도하고 따라하는 경우가 있다. 자신이 원하는 것을 얻기 위해 상대의 말을 잘 들어주고 칭찬을 건네고 의견에 동조하는 척하는 것이다.[16] 다음 〈바람과 함께 사라지다〉의 시나리오에서 스칼렛의 태도를 눈여겨 살펴보자.

스칼렛 자매들이 인디아가 기다리고 있는 계단에 도착한다.

스칼렛: 어머, 인디아 윌크스, 정말 예쁜 드레스야!

수엘렌: 정말 예뻐요!

커린: 너무 예뻐요!

스칼렛: (드레스는 쳐다보지 않고 애슐리를 찾아 두리번거리며) 드레스에서 눈을 뗄 수 없을 정도야.

출처: 〈바람과 함께 사라지다〉의 최종 촬영 대본에서 발췌. 시드니 하워드 각본. 마가렛 미첼의 동명 소설 원작. 셀즈닉 인터내셔널 픽쳐스·MGM 제공.

여기서 스칼렛이 연적의 드레스를 칭찬하는 것은 전혀 솔직한 모습이 아니다. 따뜻하고 사교적이며 바람직한 모습을 유지하고는 있지만, 솔직한 마음은 사랑하는 애슐리를 찾기 위해 가능한 빨리 그 자리를 떠나고 싶은 것이다. 각본을 쓴 시드니 하워드가 표현한 것처럼 스칼렛의 시선에서 그 의도가 드러난다.

무신경하고 퉁명스러운 비우호형이 말하는 방식

비우호적인 인물은 기만적인 모습이 아닐 때 자기답다고 생각하고, 이를 위해 가능한 분명한 태도로 자신의 주장을 펼친다. 그렇게 하면 다른 사람의 기분이 어떻게 될지는 자신이 알 바가 아니기 때문에 무례하게 굴고 화를 내거나 욕설을 하기 쉽다.[17] 퓰리처상을 받은 동명의 희극을 바탕으로 제작된 영화 〈글렌게리 글렌

로스〉의 유명한 장면을 통해 살펴보자.

> 블레이크: 계약 조건이 부실하다고? 부실한 건 계약 조건이 아니고 당신이야. 난 15년 동안 이 일을 해왔어.
>
> 데이브: 당신 이름이 뭐야?
>
> 블레이크: 개자식! 그게 내 이름이다. 어이, 그거 알아? 당신이 싸구려 차를 몰 때 난 8만 달러짜리 BMW를 탔다고. 그게 내 이름이야. 당신 이름은 찌질이고. 남자들 사회에 낄 수 없다면 죽을 수밖에. 집에 가서 마누라한테나 털어놓든가. 이 회사에서 유일하게 중요한 건 고객이 계약서에 사인하는 거야. 내 말 알아듣겠어, 이 멍청이들아! 우리 회사의 ABC는 뭐든 계약하는 거라고. 항상 뭐든지 계약하란 말이야!

출처: 〈글렌게리 글렌 로스〉 시나리오에서 발췌. 데이비드 매밋 각본. 뉴라인 시네마·주프닉 시네마 그룹 II·GGR 제공.

시나리오를 쓴 데이비드 매밋은 진짜 대화를 모방하기보다는 시적인 느낌의 대사를 쓰려 했다고 밝혔지만, 블레이크의 대사는 매우 비우호적인 사람이 쓸 법한 말투와 아주 비슷하다. 알렉 볼드윈이 연기한 블레이크라는 인물은 박력 넘치고 직설적이어서 명료하고 확실하게 요점을 말한다. 자신의 말이 누군가의 기분을 상하게 하는지는 조금도 개의치 않는다. 오히려 정곡을 찌르기 위해 무례하고 도발적인 태도를 보인다. 덕분에 극 중 인물뿐만 아니라

관객인 우리도 이 대사를 선명히 기억하게 된다.

이 장면의 대화는 또한 일상적인 대화를 각색하는 동시에 인물의 성격을 짐작할만한 단서를 어떻게 남길 수 있는지 보여주는 좋은 예이기도 하다. 블레이크의 대사를 보면 실제 외향적인 사람이 할 법한 대화 방식을 이용해 대사를 다듬고 더 리드미컬하게 발전시켰다는 사실을 알 수 있다. 일상 대화에서 드러나는 성격의 기본적인 특성을 표현하는 동시에 듣기 더 편하게 만든 것이다.

우호형과 비우호형의 대화 방식은 어떻게 다를까

매우 우호적인 사람과 매우 비우호적인 사람이 대화를 할 때 가장 큰 차이는 앞서 살펴본 것처럼 대화에 얼마나 친밀하게 참여하는지에 달려 있다. 그러나 이러한 대화 방식과 태도 외에도, 주로 나누는 대화의 주제도 차이가 난다. 우호적인 인물은 다른 사람을 사귀는 과정에 대한 이야기나 가족, 친구 등에 대해 자주 이야기한다. 또한 자신의 집이나 여가를 어떻게 보내는지 등 신변잡기적인 이야기를 나누는 경우가 많다. 반면 비우호적인 인물은 부정적인 감정을 표출할 때가 많고, 재무 사정이나 죽음과 같은 부정적인 주제 또는 어떤 일이 벌어진 이유 등에 대해 따지는 경우가 많다.

다음의 표 2.2는 매우 우호적인 사람과 매우 비우호적인 사람

표 2.2 우호형과 비우호형의 대화 차이		
	우호형	비우호형
대화 방식	공감을 하고 협조적이다 맞장구를 치면서 잘 들어준다	간결하고 비협조적이고 종종 무례하다
어투	1인칭 화법을 사용해서 개인적인 신뢰감을 구축한다 긍정적 정서가 많고 부정적 정서는 적은 편이다	
대화 주제	친교 과정, 가족, 친구, 감정, 집, 여가 등	부정적 정서, 분노, 돈이나 재무 사정, 죽음, 어떤 일이 벌어진 이유 등
어휘		욕설을 하기 쉽다

출처: 제임스 페니베이커·로라 킹, '어투: 언어 사용과 개인차', 〈성격 및 사회 심리학회지〉, 1999. 마티스 멜·새뮤얼 고슬링· 제임스 페니베이커, '성격의 자생지: 일상생활 속 성격의 징후와 내재된 민간 이론', 〈성격 및 사회 심리학회지〉, 2006. 프랑수와 메헤스·마릴린 워커·마티스 멜·로저 무어, '대화와 텍스트에서 성격의 자동 인식을 위한 언어적 단서 사용', 〈인공지능연구학회지〉Journal of Artificial Intelligence Research), 2007. 탈 야코니, '10만 단어로 알아보는 성격: 블로거들이 사용하는 단어와 성격 분석', 〈성격조사학회지〉, 2010.

사이에 나타나는 대화의 주요 차이점을 요약한 것이다. 이는 극단적인 사례를 정리한 것으로, 앞에서 본 스칼렛 오하라의 사례처럼 인물의 우호성 수준과 구체적인 정황 등에 따라 조금씩 다른 방향으로 표출될 수 있음을 염두에 두자.

신경성
불안한 감정형과 차분한 침착형

빅 파이브 요인 가운데 신경성은 감정적이고 충동적인 성향과 관련이 있다. 현대 사회에서 신경성은 불행 요인이라고 단언할 정도로 부정적인 지표로 여겨진다. 신경성이 높을수록 인물은 감정에 잘 휘둘리며 자주 불안함을 느끼고 충동적인 선택을 할 가능성이 높기 때문이다. 동일한 사건을 마주했을 때도 신경성이 높은 인물은 그렇지 않은 인물에 비해 불안감 등의 부정적인 정서를 더 많이, 자주 경험한다. 신경성이 높으면 자주 불안에 시달리는 인물이며, 신경성이 낮으면 정서적으로 안정적인 인물이라고 할 수 있다.

그렇다면 이러한 인물의 신경성을 창작물 속에서 구체적으로 어떻게 나타낼 수 있을까? 창작물에서는 인물의 성격이 이러저러하다는 설명보다도, 인물의 말과 행동을 통해 특징을 보여주어야 한다. 그렇다면 신경성이 높은 감정형과 신경성이 낮은 침착형의

대화 방식이 구체적으로 어떻게 다른지 실제 작품에서 표현되는 모습을 통해 살펴보자.

불안에 시달리는 감정형이 말하는 방식

신경성이 높은 사람일수록 부정적 정서를 이야기하고 자신의 슬픔이나 불안을 나타내는 단어를 사용하는 경향이 있다. 대화에서 가장 많이 꺼내는 주제 역시 자신의 감정이다. 〈버드맨: 또는 예기치 않은 무지의 미덕〉에서 정서적으로 불안정한 주인공 리건 톰슨의 대화 방식을 예로 들어 살펴보자.

샘: 내일이 공연 첫날이군.

리건: 그래.

샘: 흥분되는군, 그렇지?

리건: 음. 글쎄, 모르겠어. 프리뷰 공연이 엉망진창이었어. 감정이 격렬하게 고조되지도 않고… 엄청나게 야한 부분도 없었으니 공연을 끝까지 이어갈 수 없었던 거야. 나는 정말로 잠을 자지 않아. 그리고 빈털터리나 다름없어. 아, 그렇지, 이 연극이 마치 내 인생의 축소판 같아. 계속 쫓아다니면서 작은 망치로 불알을 치는 바람에 불구가 된 모습의 나 말이야. (쿵쿵 소리가 난다) 미안한데, 질문이 뭐였지?

출처: 〈버드맨: 또는 예기치 않은 무지의 미덕〉 촬영 대본에서 발췌. 알레한드로 곤살레스 이냐리투·니콜라스 지아코본·알렉산더 디넬라리스 Jr.·아르만도 보 각본. 2013 다이노소어 아웃 제공.

리건의 대사는 훌륭하다. 마지막 부분을 들을 때마다 항상 미소가 절로 떠오른다. 샘의 부정적인 장광설에 흥분한 나머지 리건은 대답을 하다가 샛길로 빠져 횡설수설하고는 결국 질문을 잊어버리는 지경에 이른다. 이 영화의 서사에서 핵심이 되는 리건의 신경성을 완벽하게 포착하고 있는 것이다.

정서적으로 안정적인 침착형이 말하는 방식

신경성이 높은 사람과 대조적으로 정서적으로 안정된 사람은 대화할 때 차분하거나 낙관적인 경향을 보인다. 내향적이기보다는 외향적이어서 대단히 스트레스를 받는 상황에서도 자기 자신이나 자신이 느끼는 기분에 대해 거의 이야기를 하지 않는다. 리들리 스콧의 〈에이리언〉에서 동료 댈러스가 고치처럼 매달려 있는 광경을 처음 봤을 때 주인공 엘런 리플리가 반응하는 장면을 살펴보자.

갑자기 눈을 뜨는 댈러스.

리플리 포커스.

속삭이는 듯한 댈러스의 목소리.

댈러스: 날 죽여줘.

리플리: 어떻게 된 거야?

댈러스가 고개를 살짝 움직인다.

리플리는 손전등을 켠다.

또 다른 고치가 천장에 매달려 있다.

하지만 고치의 질감이 다르다.

크기가 더 작고 색이 짙으며, 껍질이 더 단단하다.

버려진 비행체에 있던 알처럼 생긴 생물체와 거의 흡사하다.

댈러스: 브렛이었어.

리플리: 내가 꺼내줄게… 자동 운항 장치를 작동시킬게.

긴 시간이 흐른다. 가망이 없다.

리플리: 어떻게 해줄까?

댈러스: 제발 죽여줘.

리플리가 댈러스를 빤히 쳐다본다. 화염 제초기를 집어 든다. 화염을 분사한다. 다시 한번 분사한다. 전체 칸이 화염에 휩싸인다.

리플리는 뒤돌아 다시 사다리를 타고 올라간다.

시나리오 속 리플리라는 인물은 지레 포기하지 않고 늘 차분하고 침착하며 냉정을 잃지 않는다. 몇 장면이 지나 우주 괴물과 폭발하는 우주 화물선으로부터 간신히 도망친 후 그녀는 마침내 한숨을 돌릴 수 있게 된다.

실내. 소형 우주정 나르시서스 - 이후

이제 우주정 내부의 기압이 다시 정상으로 유지된다.

리플리는 조종석에 앉아 있다.

차분하고 평온하고 기운을 거의 되찾은 듯하다.

고양이가 리플리의 무릎에 앉아 가르랑거린다.

리플리는 녹음기에 대고 진술한다.

리플리: 앞으로 5주 뒤 국경 지역에 도달할 것이다. 희망을 가지고 구조를 기다린다. 보고자는 리플리. W56450240H. 중위. 민간 함선 노스트로모호의 마지막 생존자이다. (잠시 말을 멈춘다) 이리와, 나비야.

리플리는 녹음기를 끈다. 우주를 응시한다.

출처: 〈에이리언〉 수정된 최종 촬영 대본에서 발췌. 월터 힐·데이비드 길러 제작. 댄 오배넌 각본. 댄 오배넌·로날드 슈셋 원작. 브랜디와인 프로덕션·21세기 폭스 프로덕션 제공.

리플리의 언어는 감정이 극도로 배제되어 있다. 이는 정서적 안정성이 높은 사람의 전형적인 특징이다. 흥미롭게도 이는 최근에 충격적인 경험을 한 생존자의 말하기 특징이기도 하다. 생존자들은 단순한 구조의 문장으로 자신이 경험한 사실에 초점을 맞춰 말한다.

정서적 안정성에 따라 대화 방식은 어떻게 다를까

앞에서 살펴본 것처럼 정서적으로 불안정한 감정형은 말수가 적고 따지기를 좋아하며, 자신의 이야기에 강한 확신을 담는 경우가 많다. 정서적으로 안정적인 침착형이 차분하고 감정을 잘 드러내지 않으며 자주 말을 꺼내는 것과는 다르다. 또한 감정형은 자기 자신에 대해 이야기하기를 더 즐기며, 특히 스스로의 부정적인 감정에 집중하는 경우가 많다. 친구나 스포츠, 건강 상태 등 다양한 주제를 두루 이야기하는 침착형과는 반대다. 주로 사용하는 어휘에도 차이가 있다. 감정형은 어떤 명사나 사건 이름처럼 사실에 바

표 2.3 정서적 불안정형과 안정형의 대화 차이		
	정서적 불안정형	정서적 안정형
대화 방식	말수가 적다 따지기를 좋아하고 확신을 띠고 말한다	말수가 비교적 많다 차분하고 감정을 드러내지 않는다
대화 주제	자신에 대해 이야기하고 자신의 부정적 감정에 집중하기 쉽다	친구, 스포츠, 돈, 건강 상태 등 다양하다
어휘	구체적인 단어를 많이 사용한다 욕설을 하기 쉽다	상대적으로 긴 단어를 사용한다

출처: 제임스 페니베이커·로라 킹, '어투: 언어 사용과 개인차', 〈성격 및 사회 심리학회지〉, 1999. 알래스테어 길·존 오버랜더, '전혀 모르는 사이에서 이메일을 통한 상대의 성격 인지: 숨길 수 없는 외향성과 불안 요소인 신경증적 성향', 〈인지과학협회 연례회의 회보〉, 2003. 마티스 멜·새뮤얼 고슬링·제임스 페니베이커, 성격의 자생지: 일상생활 속 성격의 징후와 함축적인 민간 이론, 〈성격 및 사회 심리학지〉, 2006. 프랑수와 메헤스·마티스 멜·로저 무어, '대화와 텍스트에서 성격의 자동 인식을 위한 언어적 단서 사용', 〈인공지능연구학회지〉, 2007. 탈 야코니, '10만 단어로 구분하는 성격: 블로거들이 사용하는 단어와 성격 분석', 〈성격조사학회지〉, 2010.

탕을 둔 구체적인 단어를 사용하며 비속어를 사용하는 경우가 많지만, 안정형은 상대적으로 긴 단어를 사용하는 경우가 많다.

표 2.3은 정서적 안정성이 높은 사람과 낮은 사람 사이에 나타나는 대화의 주요 차이점을 요약한 것이다. 분류된 내용을 살펴보고, 인물의 성격을 어떻게 부각할 수 있을지 생각해보자.

성실성
업무 지향적인 성실형과
조심성이 부족한 무사태평형

빅 파이브 요인 가운데 성실성은 유능함과 의무감, 노력 등과 깊은 관련이 있는 요인이다. 성실성이 높은 인물은 업무 지향적인 성격으로 분류되고, 성실성이 낮은 인물은 무사태평한 성격으로 평가된다. 그렇다면 성실한 사람과 그렇지 않은 성향의 사람들의 말하기 방식은 어떻게 다르며, 어떤 부분에서 그 성격을 드러낼 수 있을까? 다음의 예시를 통해 인물의 성실성 수준에 따라 구체적인 대화 방식이 어떻게 달라지는지 알아보자.

업무 지향적인 성실형이
말하는 방식

성실성이 높은 사람들은 다른 사람들과 어울릴 때조차 일 이야기를 많이 하는 경향이 있다.[18] 어투를 보면 가급적 부정적인 태도

를 피하려 한다. 성실성이 낮은 사람과 비교했을 때, 어떤 것을 하고 싶지 않다거나 좋아하지 않는다는 말을 거의 하지 않는다. 또한 스스로 느끼고 있는 부정적 감정도 잘 이야기하지 않는다.[19] 대신 성실성이 높은 사람들은 대화에서 자기 성찰적인 면모를 보이는 경우가 많다.[20] 자신이 내린 어떤 선택의 이유를 이야기할 때 특히 그렇다.

페이스북의 탄생 실화를 바탕으로 애런 소킨이 각본을 쓴 영화 〈소셜 네트워크〉의 첫 장면에서 마크 주커버그라는 인물을 예시로 살펴보자. 그는 첫 번째 데이트 자리에서 하버드에서 성공하는 방법을 이야기한다. 로맨틱해야 할 상황에 있으면서도 온통 일 이야기뿐이다. 아마도 자신이 성취해낸 일을 언급해 상대에게 좋은 인상을 심어주고자 하기 때문일 것이다. 매우 성실한 사람의 전형인 마크 주커버그는 자기 성찰적인 언어를 사용하고 부정적 성향을 감춘다.

> 페이드인
>
> 실내. 캠퍼스 바 - 밤
>
> 마크 주커버그는 귀여운 외모의 19세 대학생이다. 상대에게 육체적으로 전혀 위압감을 주지 않는 외모 이면에 아주 복잡하고 위험한 분노가 감춰져 있다. 상대방과 눈을 잘 맞추지 못하고 때로 상대방에게 이야기하는 것인지 혼잣말을 하는 것인지 구별하기 어렵다.

역시 19세인 에리카는 마크의 데이트 상대다. 누구나 쉽게 빠져들 만한 친근한 외모의 소유자다. 에리카는 벌써부터 상대의 말을 들어주기가 힘들고, 예의를 지켜야 한다는 인내심은 바닥을 보이는 중이다. 장면이 적나라하고 단순하다.

마크: SAT에서 만점을 받는 사람들 사이에서 두각을 보이려면 어떻게 해야 하는지 알아?

에리카: 중국에서도 SAT를 치르는지 몰랐는데.

마크: 아니, 중국 얘기는 아까 끝났고 지금은 내 얘기를 하고 있는 거야.

에리카: 너 만점 받았어?

마크: 응. 아카펠라팀에 들어가도 되는데 노래를 못해서.

에리카: 정말 한 문제도 안 틀렸다는 말이야?

마크: 조정팀이나 25달러 PC팀에 들어가거나.

에리카: 아니면 파이널 클럽(하버드대학교 내 엘리트 모임들—옮긴이)에 들어가거나.

마크: 아니면 파이널 클럽에 들어가거나.

에리카: 여자들 관점에서 얘기하자면 아카펠라팀에는 안 드는 게 좋을걸.

마크: 정말이야?

출처: 〈소셜 네트워크〉 최종본 시나리오에서 발췌. 애런 소킨 각본. 벤 메즈리치의 《소셜

네트워크》원작. 컬럼비아 픽쳐스·렐러티버티 미디어·스콧 루딘 프로덕션·마이클 디 루카 프로덕션·트리거 스트리트 프로덕션 제공.

무사태평한 불성실형이 말하는 방식

성실성이 낮은 사람은 대화할 때 거리낌 없이 말할 가능성이 훨씬 더 높다. 다시 말해 성실성이 높은 사람에 비해 욕설을 하거나 큰 소리로 말하거나[21] 부정적 정서를 표현할[22] 가능성이 더 높다는 의미다.[23] 코미디 영화 〈19곰 테드〉에서 주인공 존이 말하는 곰 인형 테드와 소파에서 노는 장면을 살펴보자.

테드: 내 말은, 보스턴 여자들은 대체로 다른 지역 출신들보다 전반적으로 더 창백하고 못생겼다는 거야.

존: 말도 안 돼. 로리는 어쩌고? 죽이잖아.

테드: 로리는 펜실베이니아 출신이야. 보스턴 출신이 아니라고.

존: 보스턴 여자들도 그렇게 나쁘지 않아.

존은 테드 옆에서 마리화나용 물 파이프를 분다.

테드: 그렇게 나쁘지 않다는 말은 곧 그만큼 나쁘다는 뜻이야. 어느 해변이든 2시간 후면 술에 취해 얼룩덜룩한 괴물로 변하니까.

테드가 마리화나용 물 파이프를 분다.

테드: (이어서) (기침을 하며) 젠장, 이거 약하잖아. 몽롱해지지도 않

겠어. 대마초 파는 놈이랑 얘기 좀 해야겠어.

존: 난 괜찮은 것 같은데.

테드: 형편없어. 그 자식이랑 얘기 좀 해야겠어.

출처: 〈19곰 테드〉 시나리오 초고에서 발췌. 세스 맥팔레인·알렉 설킨·웰슬리 와일드 각본. 유니버설 픽쳐스·미디어 라이츠 캐피털·퍼지 도어 프로덕션·블루그래스 필름·스마트 엔터테인먼트 제공.

존이나 테드 같은 인물이 한가한 시간에 일 이야기를 할 리가 없다. 이들에게는 여자 이야기나 파티 이야기를 하는 편이 훨씬 더 재미있을 것이다. 예상했겠지만, 성실성이 낮은 사람들은 일상적이고 거리낌 없는 구어체 위주의 언어를 사용한다. 또한 욕설을 섞거나 버릇없이 말하거나 농담조로 말하기도 한다.

성실형과 불성실형의 대화 방식은 어떻게 다를까

성실한 인물은 대체로 낙관적이며 정중하다. 힘들다거나 부정적인 표현을 하지 않아 내성적으로 보이기도 한다. 불성실한 인물들이 대화할 때 언어 선택에 거리낌이 없거나, 비속어를 내뱉고 부

표 2.4 성실형과 불성실형의 대화 차이		
	성실형	**불성실형**
대화 방식	낙관적이고 내성적이고 정중하다	거리낌이 없다 욕설을 하거나 부정적 정서를 표현하거나 큰 소리로 말하기 쉽다
어투	의사소통과 관련된 말을 많이 하고 대명사는 적게 사용한다 '내 말은', '있잖아' 같은 표현을 많이 쓴다	
대화 주제	일 이야기 자신의 성취에 대해 말하는 경우가 많다	음악, 사람, 자신이 들은 이야기, 부정적 정서, 어떤 일이 일어난 이유, 죽음 등 주제가 다양하다.
어휘	긴 단어를 사용한다	짧은 단어를 사용한다

출처: 제임스 페니베이커·로라 킹, '어투: 언어 사용과 개인차', 〈성격 및 사회 심리학회지〉, 1999. 마티스 멜·새뮤얼 고슬링·제임스 페니베이커, '성격의 자생지: 일상생활 속 성격의 징후와 함축적인 민간 이론', 〈성격 및 사회 심리학회지〉, 2006. 프랑수와 메헤스·마티스 멜·로저 무어, '대화와 텍스트에서 성격의 자동 인식을 위한 언어적 단서 사용', 〈인공지능연구학회지〉, 2007. 탈 야코니, '10만 단어로 구분하는 성격: 블로거들이 사용하는 단어와 성격 분석', 〈성격조사학회〉, 2010. 찰린 라세나·이타이 세·제임스 페니베이커, '음…: 나이·성별·성격의 역할을 하는 삽입어의 사용', 〈언어 및 사회 심리학지Journal of Language and Social Psychology〉, 2014.

정적인 감정을 토로하며 자주 큰 소리로 말하는 것과는 반대다. 성실한 인물은 또한 의사소통에 더 집중하기 때문에 "함께 이야기해 봐요" 같은 말을 하거나, 상대의 동의 또는 이해를 구하는 식으로 "내 말은", "있잖아" 같은 삽입어를 더 자주 사용한다. 또 일을 중요한 성취로 생각하기에 사적인 대화에서 일 이야기를 하는 경우가 많고, 자신의 성취에 집중한다. 불성실형이 음악이나 다른 사람, 주변 사람에게 들은 이야기, 부정적 감정 등 다양한 주제를 끌어들이는 것과는 반대다.

이처럼 매우 성실한 인물과 매우 불성실한 인물의 대화 방식 차

이를 표 2.4에 정리했다. 각 요인이 매우 극단적인 경우에 대화하는 모습을 정리한 것으로, 인물의 성실성 정도를 비롯해 다른 요인과의 상호작용을 통해 발현 수준이 조금씩 달라질 수 있다.

개방성
토론을 좋아하는 개방형과
경험에 폐쇄적인 현실형

제1부에서 살펴본 것처럼 성격의 빅 파이브 요소 가운데 경험에 대한 개방성은 인물의 호기심이나 낯선 대상에 대한 태도에서 잘 드러난다. 경험에 대한 개방성이 높은 인물은 다른 사람과 이야기 나누며 자유롭게 의견 교환하기를 즐기는 반면, 경험에 대한 개방성이 낮은 인물은 현실적으로 사고하고 대화하는 경향이 있다. 경험에 대한 개방성이 높은 인물과 낮은 인물이 말하는 방식의 예시를 살펴보고, 인물이 지닌 이 성격 특성을 대화로 어떻게 표현할 수 있을지 생각해보자.

토론을 좋아하는
개방형이 말하는 방식

경험에 개방적인 사람들은 언어를 좋아하는 경향이 있다. 어떤

개념이나 아이디어에 대해 논의하고, 문화의 여러 측면이나 세상의 다양한 가치관과 믿음에 대해 이야기하기를 좋아한다. 스스로에 대한 평가를 내릴 때 다소 조심스러운 태도를 보이며, 다른 사람의 태도에 대해 열린 마음을 가진다. 이는 대화할 때 '아마', '어쩌면'처럼 단정 짓지 않는 단어를 많이 사용함으로써 나타난다. 또 더 긴 단어나 통찰력이 있음을 암시하는 단어(예를 들어 '깨달았다', '이해했다')를 사용하는 경향이 있다.[24]

대표적인 예로, 이론 물리학자 스티븐 호킹의 사랑 이야기를 다룬 제임스 마시의 영화 〈사랑에 대한 모든 것〉에서 주인공 스티븐 호킹이 미래의 아내 제인을 만나게 되는 5월 파티 장면을 살펴보자.

스티븐: (이어서) 1920년대라… 시의 황금기?
제인: 별을 관찰하는 이들로부터 배우기를 추구하지 말라. 그들은 별이 지나는 굽이치는 길을 쫓고 있을 뿐이니.
스티븐: 와우!
제인: 그러면…….

두 사람은 가까운 댄스 플로어를 가로지르고 재즈 밴드를 지나쳐 강으로 이어진 불 밝힌 인도교로 향한다. 강에는 불 밝힌 작은 보트가 떠 있다.

제인: (이어서) 1920년대가 과학의 황금기였어?

스티븐: 사실 초대박의 시기였어. 시공간이 태어났으니까.

제인: 시공간이라…….

스티븐: 시간과 공간이 마침내 합쳐졌지. 사람들은 늘 시간과 공간이 서로 아주 이질적이라서 서로 어우러질 수 없다고 생각했어. 하지만 그때 최고의 중재자 아인슈타인이 등장해서는 시간과 공간은 하나의 미래를 공유할 뿐 아니라 이제껏 줄곧 결합된 상태였다는 결론을 내렸지.

제인: 완벽한 커플이네!

출처: 〈사랑에 대한 모든 것〉 촬영 대본에서 발췌. 앤서니 매카튼 각본. 워킹타이틀 필름·덴츠 모션 픽쳐스·후지 텔레비전 네트워크 제공.

이 장면에서 인물의 언어 사용에 집중해보자. 스티븐 호킹이라는 인물은 경험에 매우 개방적인 사람이 주로 보이는 거대한 가상의 아이디어에 대한 애정을 드러낸다. 논리 정연하고, 자신의 생각을 분명하게 표현하고, 명확하며 복잡한 언어를 사용하는 인물로 표현된다.

경험에 폐쇄적인 현실형이 말하는 방식

경험에 폐쇄적인 사람들은 일상생활의 반복과 익숙함을 선호한

다. 이 때문에 자신의 일상이나 직업에 대한 이야기를 좋아한다.[25] 지나간 시절에 대한 그리움을 나타내려는 것처럼 과거 시제를 즐겨 사용하기도 한다.[26] 영국 TV 시리즈 〈더 크라운〉에서 엘리자베스 2세 여왕이 친구 포치에게 속마음을 털어놓는 장면은 이를 아주 잘 보여준다.

엘리자베스: (아름답지만 아무도 없이 고요한 주변을 둘러보며) 사람들은 내 할아버지를 비웃곤 했어. 날이면 날마다 할아버지는 우표 앨범을 들고 사냥터 관리인의 오두막으로 도망쳐서는 온종일 우표를 뒤섞고 붙이는 일 말고는 아무것도 하지 않은 채 지내셨지. 우표가 할아버지의 가장 좋은 친구였어. 전 세계에서 온 작은 종잇조각에는 다른 외로운 군주들의 얼굴이 들어가 있었거든. 그리고 빅토리아 여왕은 한 번에 몇 개월씩 이 숲으로 사라지시곤 했지.

엘리자베스의 모습이 차츰 멀어진다. 그녀는 저 멀리 보이는 평범하고 자그마한 오두막을 가리킨다. 오두막은 그다지 예쁘지 않고 오히려 초라해 보인다. 세상과는 단절된 것 같다.

엘리자베스: 분명 누구나 자신을 규정하는 하나의 이미지나 꿈이 있을 거야. 내가 누구인지, 무엇을 원하는지, 무엇을 꿈꾸는지 말이야. 그건 내 거야. 적당한 크기의 집. 멀리 떨어져 있어서 24시간 내내 계

속되는 왕실의 직무가 없는 곳. 왕실 직원도 없고. 나만 저 오두막에

사는 거야, 평범한 시골 여자로. 그런 인생……

출처: 〈더 크라운〉 시즌2 에피소드 10 '미스터리 맨' 시나리오에서 발췌. 피터 모건 각본.
레프트뱅크 픽쳐스·소니 픽쳐스 텔레비전 프로덕션 UK 제공.

이 장면에서 엘리자베스 여왕은 친구 포치에게 더 평범한 삶의

일상을 원한다고 말하는 인물로 묘사된다. 이에 더해 그 대화 방식

역시 새로운 경험에 폐쇄적인 사람의 방식과 아주 유사하다. 처음

에는 과거 시제를 사용해서 할아버지의 삶을 되돌아보고, 그다음

에는 일상어를 이용해서 지금 자신이 누리고 싶은 삶에 대해 이야

기한다.

개방형과 폐쇄형의 대화 방식은 어떻게 다를까

경험에 개방적인 인물은 대화 도중에 상대방의 말에 맞장구를

더 잘 치고, 단정지어 말하기를 피하는 경향이 있다. 앞에서 살펴

본 것처럼 "아마", "어쩌면" 같은 단어를 자주 사용하는 데서 그러

한 경향을 알아볼 수 있다. 경험에 폐쇄적인, 현실형으로 분류되

는 인물들은 직설적이고 단순한 언어로 말하고, 과거형을 자주 사

용하며 "그 남자", "그 여자", "그 사람들" 같은 3인칭 대명사를 이용

해 다른 사람을 지칭하는 경우가 많다. 대화 주제도 상대적으로 자

	개방형	폐쇄형
대화 방식	언어와 토론을 좋아한다 상대의 말을 들을 때 맞장구를 많이 친다	더 직설적이고 단순하다
어투	무언가를 단정하지 않는 단어를 많이 사용한다 1인칭 화법을 피한다	과거형으로 말하고 3인칭 대명사를 많이 사용할 가능성이 있다
대화 주제	거창한 아이디어나 문화에 대해 말한다 속임수를 잘 간파한다	반복되는 일상이나 자신의 직업에 대해 말한다
어휘	긴 단어를 사용한다	짧은 단어를 사용한다

표 2.5 개방형과 폐쇄형의 대화 차이

출처: 제임스 페니베이커·로라 킹, '어투: 언어 사용과 개인차', 〈성격 및 사회심리학회지〉, 1999. 장 마크 드와엘·애이드리언 퍼넘, '외향성: 응용언어 연구에서 사랑받지 못하는 변수', 〈언어 학습〉, 1999. 마티스 멜·새뮤얼 고슬링· 제임스 페니베이커, '성격의 자생지: 일상생활 속 성격의 징후와 함축적인 민간 이론', 〈성격 및 사회 심리학회지〉, 2006.

신의 일상과 직업에 집중되는 편이다. 이는 사회나 이념 등 거창한 개념에 대해 이야기하기를 즐기는 개방형과 큰 차이점이다.

표 2.5는 경험에 매우 개방적인 사람과 매우 폐쇄적인 사람 사이에 나타나는 대화의 주요 차이점을 요약한 것이다. 제1부에서 인물이 지닌 경험에 대한 개방성의 여섯 가지 측면을 어떻게 평가했는지에 따라 다음의 요소가 어떻게 발현될지 고민해보자.

제13장 **권력·친밀도·맥락**
대화 방식을 결정하는 기타 요소

빅 파이브 성격 요인 외에도 인물이 대화하는 방식에 영향을 미치는 요인은 많다. 인물의 성별도 생각해볼 법한 요소다. 또한 인물이 대화를 나누고 있는 상대방과의 관계에서 어느 정도의 힘과 권력을 지니고 있는지, 상대방과 얼마나 친밀한지에 따라 대화 방식, 어투, 행동이 달라진다. 그뿐만 아니라 인물의 나이나 사회적 계층, 속해 있는 사회적 집단에 따라서도 말하는 방식은 천차만별이다.

성별에 따라 말하기
방식도 달라질까

남성과 여성이 말할 때 언어를 다른 방식으로 사용하는가의 문제는 여전히 논쟁을 불러일으킨다. 여성이 감정 표현에 더 능숙하

다는 보편적인 견해는 어느 정도 진실일까? 남성은 정말로 스포츠나 자동차 이야기를 더 선호할까?

남녀가 사용하는 언어의 차이를 조사한 대규모 연구 결과를 보면, 남성과 여성의 말하기 방식에는 유의미한 차이가 거의 없음을 알 수 있다. 쉬지 않고 10분 정도 말했을 때 실제로는 두세 단어 정도밖에 차이가 나지 않았다. 굳이 차이점을 찾자면 남성은 사물이나 개인적이지 않은 주제를 아주 조금 더 언급했고, 여성은 집, 가족, 친구 등 심리적이거나 사회적인 과정을 약간 더 언급한 정도였다.[27] 따라서 이야기에 등장하는 인물들의 대화를 쓸 때 성별로 인해 나타나는 차이점은 무시할 수 있는 수준이다.

주목해야 할 점은 남성과 여성 사이의 차이보다는, 남성 집단과 여성 집단 안에서 개인별로 말하는 방식의 차이가 상당하다는 데 있다. 그러므로 조언하건대, 기억에 남는 인물을 만들고 싶다면 인물의 말투가 우리가 가진 고정관념과 어떻게 다른지 생각해보고, 놀랍고 흥미로운 방식으로 사람들의 기대치를 비틀어보자.

힘과 권력은 인물 간 대화에 어떤 영향을 미칠까

힘의 역학 구조는 우리가 맺는 대부분의 관계에 내재되어 있다. 비록 관계 내에서 특정인이 힘이 더 강한 이유까지는 알 수 없더라

도, 우리는 사람과 사람 사이의 관계에서 누가 더 강한지 거의 확실히 안다. 이를 알아볼 수 있는 단서 중에는 다른 사람과의 물리적 거리처럼 비언어적인 부분도 있지만, 대부분은 언어와 연관이 있다. 관계에서 권력이 강한 사람일수록 '나'보다는 '우리'라는 말을 더 자주 사용하는 경향이 있고 집단적 사고의 힘을 높게 평가하지 않는다. 그에 비해 권력이 가장 약한 사람은 '우리'보다는 '나'라는 말을 더 많이 하는 경향이 있다. 또한 지위가 높은 사람은 지위가 낮은 사람에 비해 상대방의 말을 더 자주 끊고 더 크게 말한다. 영화 〈대부〉의 한 장면을 통해 살펴보자.

실내. 낮. 카를로의 집 거실. (1955)
문이 열리고 험악한 인상의 사람들이 무리 지어 들어온다.

마이클: 넌 바르지니 사람들을 위해 소니를 밀고했어. 내 여동생과 어쭙잖은 연극을 하면서 말이야. 네가 콜레오네 집안의 사람을 바보로 만드는 장난을 쳐?
카를로: (품위를 지키며) 맹세컨대 나는 결백해. 내 아이들의 목숨을 걸고 맹세해. 난 결백하다고. 마이클, 나한테 이러지 마. 제발, 마이클. 나한테 이러지 말라고!
마이클: (조용히) 바르지니는 죽었어. 필립 타타글리아도 죽었어. 스트라치도, 쿠네오도, 모 그린도 죽었어. 오늘 밤 가족의 빚을 전부 다

갚고 싶어. 그러니까 네가 결백하다는 말은 하지 마. 네가 한 짓을 인정해.

카를로는 아무 말도 하지 않는다. 말을 하고 싶지만 겁에 질린다.

마이클: (다정한 듯한 말투로) 겁먹지 마. 내가 내 여동생을 과부로 만들 거라 생각해? 네 자식들을 애비 없는 자식으로 만들겠느냐고. 어쨌든 난 네 아들의 대부야. 가족 사업에서 손 떼. 그게 너에게 내리는 처벌이야. 라스베이거스에 가는 비행기에 널 태울 거야. 거기서 얌전히 지내. 코니에게 생활비는 보내주지. 그게 다야. 하지만 결백하다는 말은 하지 마. 내 지성을 모욕하고 나를 열받게 하니까.

출처: 〈대부〉 세 번째 시나리오 초고에서 발췌. 마리오 푸조·프랜시스 포드 코폴라 각본. 마리오 푸조의 소설 《대부》 원작. 파라마운트 픽쳐스 제공.

이 장면을 보면 둘 사이의 관계에서 마이클은 권력이 강하고 카를로는 그 사실을 알고 있음을 확인할 수 있다. 마이클은 카를로가 소니를 밀고한 사실을 비난하면서 '너'라는 단어를 반복해서 사용하며, 이는 그의 우월한 지위를 강조한다. 반대로 카를로는 마이클에게 자신의 무고함을 믿어달라고 간청하면서 지속적으로 '나'라는 단어를 사용한다. 이 장면이 끝날 무렵, 마이클은 다소 마음이 누그러지고 '나'라는 단어를 더 많이 사용함으로써 힘의 균형을 바로 잡는 방향으로 마무리된다.

표 2.6 지위가 높은 사람과 낮은 사람의 대화 차이		
	지위가 높은 사람	지위가 낮은 사람
대화 방식	자주 타인의 말을 끊는다 더 크게 말한다	타인의 말을 거의 끊지 않으나 대체로 더 조용하게 말한다
어투	'나'보다는 '우리'라는 말을 더 많이 사용 한다 '너'라는 말을 더 자주 사용한다	'우리'보다 '나'라는 말을 더 많이 사용 한다

출처: 제임스 페니베이커, 《단어의 사생활The Secret Life of Pronouns: What Our Words Say About Us》, 주디스 홀·에리크 코츠·라보니아 스미스 르보, '비언어적 행동과 사회적 관계의 수직적 차원: 메타 분석', 〈심리학회보Psychological Bulletin〉, 2005.

친밀한 정도에 따라 말하는 방식도 달라진다

로맨틱 코미디 영화 〈해리가 샐리를 만났을 때〉에서 각본을 쓴 노라 에프론은 대화를 통해 인물들이 친밀한 사이라는 것뿐 아니라 때로는 교감이 전혀 없는 사이라는 점도 보여줄 수 있음을 알려준다. 다음 발췌 부분은 해리가 미래의 연인인 샐리를 처음 만나는 장면이다. 두 사람이 나누는 대화의 처음 부분을 보면 서로에게 전혀 관심이 없음이 분명하게 드러난다. 상대방의 이야기를 듣고 있지 않고 딴생각을 하면서 서로 다른 말을 한다.

샐리: 내가 다 계산해봤어요. 18시간쯤 걸리니까 3시간씩 6교대로 운전하든가 아니면 거리를 재서 교대하든가 해요. 차광판에 지도가 있어요. 지도에 교대할 곳을 표시해뒀어요. 3시간 운전 괜찮지요?

해리: (포도 한 송이를 건네며) 먹을래요?

샐리: 아뇨, 군것질 안 해요.

출처: 〈해리가 샐리를 만났을 때〉 시나리오 수정본에서 발췌. 노라 에프론·롭 라이너·앤드류 셰인먼 각본. 저작권 캐슬락 엔터테인먼트.

영화가 끝날 무렵 해리와 샐리의 관계는 완전히 달라진다. 두 사람은 사랑하는 사이가 되고, 대화를 통해 그 사실을 알 수 있다. 다음 장면에서 두 사람은 서로의 말을 집중해서 듣는다. 상대방의 말을 따라하고 반복한다. 관객이 보기에 두 사람은 이제 완벽하게 통하는 사이다.

해리(V.O.): 처음 만났을 때는 서로 싫어했어요.

샐리(V.O.): 서로가 아니라 내가 싫어했어요. 두 번째 만났을 때는 날 기억도 못 했어요.

해리(V.O.): 아니야, 기억했어. 세 번째 만났을 때는 친구가 됐어요.

샐리(V.O.): 오랫동안 친구로 지냈어요.

해리(V.O.): 멀어지기도 했고요.

샐리(V.O.): 그러다가 사랑에 빠졌지요.

출처: 〈해리가 샐리를 만났을 때〉 시나리오 수정본에서 발췌. 노라 에프론·롭 라이너·앤드류 셰인먼 각본. 저작권 캐슬락 엔터테인먼트.

속해 있는 사회적 집단에
따라 말하는 법도 다르다

　대화를 쓸 때 고려해야 할 다른 요소로 인물의 나이, 현재 사는 곳, 과거에 살았던 곳, 사회적 계층, 인물이 속한 특정 단체나 지역 사회 등이 있다. 사람은 나이가 들수록 대화할 때 더 긍정적인 모습을 보이면서 기분 좋은 감정과 관련된 단어는 많이 쓰고 부정적인 감정과 관련된 단어는 적게 쓰는 경향이 있다. 또한 자기 자신이나 과거에 대한 이야기는 적게 하고 미래나 복잡한 사상에 대한 이야기를 많이 한다.[28]

　사는 곳과 출신 역시 대화 방식에 영향을 미친다. 지역 방언은 듣는 사람이 불과 몇 초 안에 알아채는 경우가 많다. 여기에는 서로 다른 집단이 사용하는 어법, 문구, 구어체 표현뿐 아니라 사물에 이름을 붙이는 방식의 차이도 들어간다. 우리는 말하는 방식을 통해 상대의 사회적 계층을 파악할 수도 있다. 사회적 계층은 교육 수준이나 사회·경제적 지위와 관련이 있다. 실제로 이러한 차이가 아주 크지는 않지만, 심리학자들에 따르면 미국을 포함하여 모든 영어권 국가에서 사회적 계층이 높은 사람은 더 긴 단어를 사용하고 사물이나 상황에 대해 말을 많이 하는 반면 사회적 계층이 낮은 사람은 더 짧은 단어를 사용하고 현재형으로 말하는 것으로 나타났다.[29]

전체적인 맥락을
고려하라

인물이 특정 상황에서 어떻게 행동할지를 생각할 때 핵심은 전후 관계를 고려하는 것이다. 대화도 마찬가지다. 우리는 이야기하는 상대가 누구인지, 현재 그 상대와의 관계가 어떤지, 이야기를 어디에서 하는지에 따라 말하는 방식과 말하는 내용을 바꾼다.

먼저 상황에 따른 대화 방식의 차이를 살펴보자. 직장에서 일하는 동안에는 '우리'라는 단어와 더 복잡한 용어를 많이 쓰고 부정적인 감정을 표현하는 경향이 있다. 스포츠에 대해 이야기할 때는 비교적 긍정적인 언어를 사용하고 '나'라는 단어를 잘 쓰지 않으며 내성적인 모습은 덜 보인다. 자리에 앉아 식사하며 대화할 때는 이야기를 더 많이 하고, '나' 또는 '그 사람'이라는 단어를 많이 사용하며 과거형으로 말한다. 이에 반해 걸으면서 말할 때는 더 개인적이고 피상적이고 낙관적인 언어를 사용하고 주로 현재형으로 말한다.[30]

또한 대화 상대와 어떤 관계인지에 따라 선호하는 이야깃거리도 다르다. 술친구와는 금요일 밤에 만나 가벼운 이야기를 주고받거나 정치 이야기를 하고, 점심을 같이 먹는 회사 동료와는 회사 내 소문과 사내 정치 이야기를 공유하며, 학창 시절의 친구와는 차분한 분위기에서 저녁을 먹으면서 개인적인 고민이나 인간관계를 이야기할 것이다.

Key Point

☆ **인물의 성격은 말하는 내용에 그대로 드러난다**

외향성은 언어를 통해 가장 손쉽게 감지할 수 있는 성격 요인이다. 그러나 외향성 외에도 어떤 인물이 우호적인지, 정서적으로 안정되어 있는지, 생각이 깊은지, 성실한지, 경험에 개방적인지는 직관적으로 알 수 있다.

☆ **인물의 성격은 언제 누구와 어떻게 말하는지에서도 드러난다**

대화는 인물이 상대와 얼마나 가까운 사이인지, 상대와 비교했을 때 사회적 위치가 어떤지, 공통된 관심사뿐 아니라 공유하지 않는 생각이 무엇인지를 드러낸다. 또한 인물의 나이, 교육 수준, 이력을 암시하는 단서를 제공한다.

☆ **인물 간의 대화는 어느 정도 현실의 대화와 유사해야 한다**

창작물에서 인물이 말하는 방식이 현실을 완벽하게 모방할 필요는 없다. 그러나 독자나 관객이 인물에 대한 단서를 찾아내고 자연스럽게 이야기에 녹아들게 하기 위해서는 허구의 대화도 현실의 대화와 어느 정도 유사해야 한다. 대화 방식에 설득력이 있어야만 독자나 관객의 관심을 제대로 끌 수 있기 때문이다.

제3부 추진력

인물을 움직이는 동력 찾는 법

　　동기는 인물에게 활기를 불어넣기 위해 필요한 동력이다. 목표는 우리가 행동에 나서고 관심을 집중하며 다른 사람과 갈등을 일으키게 한다. 동기와 목표는 이야기에 에너지와 추진력, 방향을 부여한다. 우리는 주인공의 목표를 통해 과연 주인공이 목표를 달성할 것인지에 대한 기대나 두려움을 갖게 되고, 이러한 기대나 두려움을 통해 이야기가 어디로 흘러가는지 이해한다. 결국 이야기의 긴장감은 인물에게 벌어질 것으로 기대되는 최고의 상황과 우려되는 최악의 상황 사이의 격차에서 유발된다. 이 격차가 클수록 긴장감도 커진다.

　이 세상에 처음으로 이야기가 등장한 순간부터 동기는 우리 스스로의 서사를 형성하는 데 큰 영향을 미쳤다. 환경적 영향이나 문화적 영향과 마찬가지로 우리의 목표는 스스로를 보호하고, 배우자를 찾고, 가족을 돌보고, 친교나 동맹을 맺고, 의미 있는 삶을 살고자 하는 인간의 오래된 고군분투를 반영한다. 매력적인 인물들이 등장하는 탄탄한 구성의 이야기가 세계적으로 인기를 끄는 비결은 인물이 지닌 목표가 보편적이기 때문이다. 그렇다면 이 보편적인 목표는 무엇이고, 왜 우리는 다른 동기에 비해 어떤 동기에 대해서는 더 급박하게 행동하는 것일까? 이 장에서는 열다섯 가지

보편적인 동기를 자세히 살펴보고 그중 일부 동기에 관한 이야기가 우리의, 즉 독자와 관객의 관심을 더 쉽게 끄는 이유를 알아보려고 한다.

또한 수많은 이야기의 중심에 주인공 내면의 상충되는 동기가 있는 이유도 알아볼 것이다. 이런 이야기의 핵심 갈등은 우리 삶에서 보편적으로 경험하는 내적 갈등을 반영하고 있다. 이와 관련하여 이야기가 진행됨에 따라 중심인물들의 목표가 달라지는 이유와 이러한 변화가 일반적으로 거의 모든 이야기에서 유사한 패턴을 보이는 이유를 살펴볼 것이다.

이야기 쓰는 법을 알려주는 작법서에서는 종종 인물이 의도적이고 명확한 외부 목표의 자극을 받아 여정을 시작하고, 무의식적인 혹은 잠재의식적인 내적 욕구에 의해 여정을 마무리해야 한다고 주장한다. 이러한 이야기 구조는 심리학적 관점에서 무슨 의미를 지니고 있을까? 그리고 나이가 들수록 우리의 동기도 바뀌는데, 여기서 인물을 만들 때 참고할 만한 부분이 있을까? 어쩌면 이 사실이 이야기가 진행되면서 인물의 동기가 변하는 이유와 방식을 이해하는 데 도움이 될 수 있지 않을까? 이런 의문점에 더해 인물의 동기가 인물 묘사의 필수적인 요소인 이유를 여러 심리 이론 및 연구를 통해 자세히 알아보려고 한다.

제14장 동기
행동을 촉발하는 원인을 찾아라

제14장

오랫동안 심리학자들은 무엇이 우리에게 동기를 부여하는지 밝혀내고자 했다. 동기에 관한 수많은 이론이 경쟁적으로 개발되었지만, 거의 대부분의 이론은 우리가 동기를 갖는 이유와 동기 부여의 목적을 설명하지 못했다. 그러던 중 래리 버나드 Larry Bernard를 비롯한 진화 심리학자들이 동기에 대한 새로운 견해를 제시하면서 동기 연구 분야의 분위기가 달라졌다. 이들은 우리의 조상들이 살아남기 위해 환경에 적응하는 과정에서 자기 자신의 생존과 생식 가능성을 높이기 위해 동기가 진화했다고 주장했다.[1] 래리 버나드와 동료 연구진은 인간의 모든 동기는 누구에게 영향을 미치느냐에 따라 크게 다섯 가지로 분류된다고 주장했다. 생존과 관련된 동기는 개인에게 직접적으로 도움이 된다. 배우자를 찾고 자식을 낳는 것과 연관된 동기는 대인관계에서 작동한다. 가족애와 관계된 동기는 가족의 생존을 도모한다. 친교나 동맹을

맺는 것은 가족이 아닌 더 큰 집단과의 관계로 이어진다. 사회에 기여하거나 의미 있는 삶을 사는 것과 관련된 동기는 사회 전반에 영향을 미칠 수 있다. 이제 이 다섯 가지 분류 안의 구체적 동기를 차례대로 하나씩 자세히 살펴보자.

생존을 도모하기

생존 도모와 관련된 동기는 인간의 발달 단계 초기에 생긴 것으로 생각된다. 살아남고자 하는 동기는 우리 뇌의 무의식적이고 본능적인 영역에 작용한다. 이 영역은 원초적인 감정과 동기가 밀접하게 연결되어 있는 것으로 여겨진다. 이는 생존에 위협이 되는 요소에 우리가 신속하고 본능적으로 대응한다는 의미다. 또한 우리가 그러한 위험한 상황에 직면했을 때 어떻게 대처해야 할지 알아내기 위해 생존이 위협받는 인물에 관한 이야기를 더 귀담아들을 준비가 되어 있다는 의미일 수도 있다.[2]

생존 가능성을 높이는 영역의 구체적 동기에는 안전과 건강, 공격성, 호기심, 놀이의 다섯 가지가 포함된다. 생존하기 위해서는 안전을 유지해야 한다. 자기 자신과 소유물, 영역을 적대적인 세력으로부터 지켜야 한다는 의미다. 건강한 상태를 유지해야 한다. 스스로를 보호하고 자신의 우위를 확고히 하며 힘을 얻기 위해서는 공

동기	영화	주인공
안전	〈그것〉 〈쥬라기 월드〉 〈인디펜던스 데이〉	빌 덴브로 오웬 그래디 데이비드 레빈슨
건강	〈버드 박스〉 〈28일 후〉 〈세이프(1995)〉	맬러리 헤이스 짐 캐롤 화이트
공격성	〈폭력의 역사〉 〈킬 빌 -1부〉 〈증오 La Haine〉(1995)〉	톰 스톨 더 브라이드 빈쯔, 위베르, 사이드
호기심	〈이상한 나라의 앨리스(2010)〉 〈초콜릿 천국〉	앨리스 찰리 버킷
놀이	〈레디 플레이어 원〉 〈더 게임(1997)〉 〈주만지(1995)〉	웨이드 와츠 니콜라스 반 오튼 앨런, 사라

표 3.1 생존과 관련된 진화론적 동기

격성을 보여야 할 때도 있다. 호기심도 중요하다. 호기심은 우리의 환경과 그 위험성, 도전 과제, 기회를 보다 정확히 이해하기 위한 학습과 관련이 있기 때문이다. 생존과 관련된 영역의 마지막 동기는 놀이다. 놀이는 모의 상황을 통해 사회 규칙을 알아가는 데 도움이 된다.[3]

이론적인 설명은 여기까지 하자. 표 3.1은 생존과 관련된 각각의 동기가 영향을 미친 영화 작품과 그 주인공을 정리한 것이다.

배우자
찾기

이상적인 배우자를 찾는 일이 강력한 동기라는 섬을 굳이 심리학자에게서 확인받을 필요는 없다. 성교하고 싶은 본능적인 욕구뿐만 아니라 그밖에 이 영역에 포함된 여러 동기는 소통하거나 자신의 지위를 높여 상대를 매혹할 가능성을 높이려 진화한 것으로 본다. 이 지위와 관련된 동기는 네 가지 핵심 요소를 과시하거나 개선하는 방식으로 영향을 미친다. 그 네 가지 핵심 요소란 신체적 역량, 정신적 능력, 외모, 부유함이다.[4]

우리가 스포츠 경기에서 상대와 경쟁하거나 더 나은 이야기를 쓰기 위해 글쓰기 수업을 듣거나 자신이 쓴 소설을 다듬는 등의 일상적인 상황에서 의식적으로 새로운 (혹은 더 나은) 배우자를 찾으려 한다는 의미가 아니다. 지위와 관련된 동기가 처음 진화한 이유가 이 네 가지 요소 때문일 것이라는 의미다. 우리는 지위와 관련된 욕망을 의식적으로 통제하기 때문에 이런 욕망을 표출하는 구체적인 방식은 우리가 속한 사회나 문화의 영향을 받는다. 누군가에게는 빨간색 페라리를 모는 것이 수컷 공작새가 암컷 공작새에게 꼬리를 펼쳐 보이는 것만큼 매혹적일 수 있지만, 다른 누군가에게는 SNS에 정치적 식견이 담긴 글을 쓰는 일일 수도 있다.

표 3.2는 지위와 관련된 동기가 영향을 미친 영화와 그 주인공을 정리한 것이다.

동기	영화	주인공
표 3.2 배우자를 찾고 자식을 갖는 것과 관련된 진화론적 동기		
연애 또는 성교하기	〈캐롤〉 〈40살까지 못해본 남자〉 〈브로크백 마운틴〉 〈바람과 함께 사라지다〉	캐롤 앤디 스티처 잭 트위스트, 에닐스 델 마 스칼렛 오하라
신체적 역량 과시 혹은 개선	〈아이, 토냐〉 〈불의 전차〉 〈록키〉	토냐 하딩 해럴드 에이브러햄 록키
정신적 능력 과시 혹은 개선	〈사랑에 대한 모든 것〉 〈소셜 네트워크〉 〈아마데우스〉	스티븐 호킹 마크 주커버그 안토니오 살리에리
외모 과시 혹은 개선	〈아이 필 프리티〉 〈빅〉 〈커버 걸〉	르네 베넷 조쉬 배스킨 러스티
부 과시 혹은 획득	〈더 울프 오브 월 스트리트〉 〈글렌게리 글렌 로스〉 〈신사는 금발을 좋아해〉	조던 벨포트 셸리 르벤 로렐라이 리

가족애

배우자를 찾았다면 동반자 관계와 가족 관계를 유지하기 위해 사랑과 애정이 중요해진다. 배우자와 협력 관계를 조성하고 아이를 돌보아야 하기 때문이다.[5]

표 3.3은 가족애와 관련된 동기가 영향을 미친 영화와 그 주인공을 정리한 것이다.

표 3.3 가족애와 관련된 진화론적 동기		
동기	영화	주인공
가족애	〈아무르〉 〈니모를 찾아서〉 〈미세스 다웃파이어〉	조르주 말린 다니엘 힐라드

친교나
동맹 맺기

우리가 다른 사람과 친교를 쌓고 협력하는 데 도움이 되는 동기도 있다. 친교나 동맹을 맺으려는 욕구는 아마도 자신과 가족이 생존하는 데 도움이 되도록 진화했을 것이다. 정말 필요할 때 도움을 되돌려 받을 수 있는 더 나은 사회를 만들기 위해 우리는 이타성을 발휘하여 자신에게 아무런 이득이 없고 심지어는 때로 스스로 대가를 치르면서 다른 사람을 돕는다. 호혜적 이타성, 즉 다음에는 누군가가 나를 도우리라고 생각해 다른 사람을 돕는 것은 친목의 기초이고, 왜 신뢰가 친밀한 관계의 중요한 요소인지를 설명한다. 연구를 통해서도 사람들이 이타성을 매력적이라고 생각한다는 사실이 밝혀졌다. 영웅적인 인물이 등장하는 이야기가 매우 인기 있는 이유도 이와 깊은 관계가 있을 것이다.[6]

이타성과 관련이 있는 양심은 더 큰 집단과 동맹을 형성하기 위해 진화한 것으로 생각된다. 우리가 도덕적으로 옳다고 여기는 지

동기	영화	주인공
이타성	〈아바타〉 〈아이언 자이언트〉 〈쉰들러 리스트〉	제이크 설리 아이언 자이언트 오스카 쉰들러
양심	〈아바타〉 〈호텔 르완다〉 〈쉰들러 리스트〉	제이크 설리 폴 루세사바기나 오스카 쉰들러

표 3.4 친교나 동맹을 맺는 것과 관련된 진화론적 동기

침에 따라 행동함으로써, 우리는 가족의 생존뿐 아니라 우리 자신의 생존에도 한층 도움이 되는 더 나은 세상을 만든다.[7]

허구의 이야기에서 인물의 이타성과 양심이라는 동기는 매우 강력한 효과를 내기 위해 사용된다. 이러한 동기에 관한 이야기는 대체로 인류를 위협하는 위험천만한 상황에서 사람들이 올바른 일을 하고 사심 없이 행동하며 때로는 그 과정에서 목숨이 위험에 처할 때도 그들이 사회에 미치는 강력한 영향력을 보여준다.

표 3.4는 이타성이나 양심에 의해 동기 부여가 된 영화 주인공의 사례를 정리한 것이다.

사회에 기여하거나 의미 있는 삶 살기

다섯 번째 유형의 동기는 우리가 문화 또는 더 큰 세상과 교류하

표 3.5 사회에 기여하거나 의미 있는 삶을 사는 것과 관련된 진화론적 동기

동기	영화	주인공
유산	〈사랑에 대한 모든 것〉 〈말콤 X〉 〈간디〉	스티븐 호킹 말콤 X 간디
의미	〈트리 오브 라이프〉 〈솔라리스(1972)〉 〈제7의 봉인〉 〈멋진 인생〉	잭 크리스 켈빈 안토니우스 블로크 조지 베일리

는 방식과 연관이 있다. 이에 해당하는 동기 중 하나는 미래 세대를 위해 길이 전해질 어떠한 유산을 남기는 것이다. 여기서 유산이라 함은 사회적으로 중대한 사상일 수도 있고 평생에 걸쳐 수집해온 예술품이나 삶의 방식 혹은 회사가 될 수도 있다. 일부 진화 심리학자들은 삶에서 의미를 도출하고 삶에 목적의식을 부여하는 일종의 개인 철학을 확립하고자 하는 욕구에서도 동기 부여가 될 수 있다고 추측한다.[8]

표 3.5는 이러한 동기가 영향을 미친 영화 속 주인공을 정리한 것이다.

제15장 **욕구**
외적 목표와 내적 욕구를 충돌시켜라

버스를 타고 가는 동안 우연히 세 가지 대화를 듣는다고 상상해보자. 첫 번째는 한 남자가 위층에서 계단을 뛰어 내려와서는 총을 든 여자로부터 겨우 도망쳤다는 이야기다. 승객 중 한 사람이 친구에게 큰 소리로 말하는 중이다. 두 번째는 버스 기사가 다른 단골 승객과 전화번호를 주고받으며 시시덕대는 이야기다. 세 번째는 한 중년 사업가가 동료에게 회계 프로그램을 바꾸라고 설득하는 이야기다. 이 세 가지 대화에 모두 똑같이 관심이 가는가? 내 짐작은 '아니오'다.

본능이 집중하게 만드는 이야기는 따로 있다

행동과학자 대니얼 네틀Daniel Nettle은 어떤 이야기가 다른 이야

기에 비해 더 매력적인 이유는 더 높은 단계의 적응력을 자극하기 때문이라고 주장한다. 그의 이론에 따르면, 허구의 이야기가 독자나 관객의 관심을 끌기 위해서는 우리가 실생활에서 하는 대화보다 강도가 높거나 더 극적이어야 한다. 이야기 속 인물이 위태로운 상황에 처할수록 우리의 관심을 사로잡을 가능성이 높다. 왜냐하면 우리는 자기 보호 본능을 자극하는 이야기에 가장 집중하고 귀를 기울이기 때문이다. 따라서 생존을 위해 사투를 벌이는 주인공이 등장하는 이야기는 독자와 관객의 관심을 강하게 끌 수밖에 없고 덕분에 가장 많은 독자층과 관객층에 통할 가능성이 있다. 이는 영화나 소설에서 액션이나 어드벤처, SF, 판타지, 전쟁 또는 적게나마 스릴러 장르가 많은 관객과 독자의 흥미를 끄는 이유 중 하나다. 마찬가지로 우리의 자기 보호 본능을 자극하는 장르인 호러 장르의 영화나 소설의 인기는 위에서 언급한 장르에 비하면 다소 낮은 편인데, 이는 호러 장르에서 다루는 소재를 사람들이 너무나 두려워하기 때문이다.

진화론에 따르면 생사의 위험을 다룬 이야기, 즉 주인공이 생존을 위한 사투를 벌이는 이야기 다음으로 연애나 지위 경쟁에 관한 이야기가 우리의 관심을 끈다고 한다. 경쟁이 치열하거나 주인공이 잃을 것이 많은 상황을 다룬 이야기라면 특히 그렇다. 우리는 이런 이야기를 듣는 데 적응이 되어 있다. 이야기 속에서 배운 전략을 실제 상황에서 적용해, 더 나은 행동과 선택을 하기 위해서

그림 3.1 주인공의 주요 동기, 이야기 장르, 잠재 관객의 규모 사이의 상관관계

말이다. 로맨틱 코미디, 로맨스, 스포츠물, 오피스물, 상류층이나 유명 인사에 관한 전기물이나 전기가 이러한 유형에 속한다. 이런 장르 외에는 이야기 속 주인공의 비중이 줄어들수록 그 이야기를 즐길 관객이나 독자의 규모도 줄어든다고 볼 수 있다.

주인공의 주요 동기와 이야기 장르, 잠재 관객의 규모 사이의 상관관계를 나타낸 그림 3.1을 참고해보자.

외부 목표에서
내적인 욕구로 전환하기

창작물에 등장하는 인물의 동기에 대해 여러 작법서에서 공통

적으로 설파하는 바가 있다. 인물은 일반적으로 이야기 전반부에서 그를 움직이게 하는 의도적인 외부의 목표에 이끌려 여정을 시작해야 한다는 것이다. 외부에서 주어진 전반부의 목표는 무의식적이거나 잠재의식적인 내적 욕구와 충돌한다. 예를 들어 백만장자가 되겠다는 외적 욕망이 서로 배려하는 관계를 쌓고자 하는 내적 욕구와 충돌하는 식이다. 이야기 후반부에 이르면 점차 주인공의 내적인 욕구에 초점이 맞춰지고, 그 욕구는 주인공이 더 나은 사람이 되도록 자극하고 변화시키는 중요한 힘이 된다. 만약 주인공이 자신의 내적인 욕구에 따라 행동할 기회를 잡지 못한다면 대개는 욕구가 충족되지 못한 불행한 삶을 살게 된다.[9]

SF 영화 장르의 한 획을 그은 제임스 캐머런의 영화 〈아바타〉에서 하반신 마비 장애가 있는 주인공 제이크 설리는 다리를 다시 쓸 수 있는 프로그램에 동참할 것을 제의받자 즉각 수락한다. 그 대가로 미군과 손을 잡고 나비족을 감시하는 일에 응한다. 이는 영화에서 주인공의 전반부 목표가 된다. 하지만 제이크는 나비족의 공주 네이티리와 사랑에 빠지고 판도라 행성에서의 삶을 있는 그대로 받아들이면서, 양심을 버리고 미군을 도와 판도라 행성의 자원을 약탈하고 나비족의 삶을 파괴하는 대신 미군을 막아야 한다는 것을 깨닫는다. 이 내적 욕구는 영화 후반부 내내 주인공에게 동기를 부여한다.

거의 모든 이야기 작법 지침에서는 주인공의 목표가 의도적으

로 주어진 외부적 목표에서 내적인 욕구로 바뀌어야 한다고 강조한다. 영화 〈아바타〉에서 제이크 설리가 경험한 것처럼 말이다. 그렇다면 심리학적 관점에서 욕구란 무엇일까? 이러한 변화의 여정은 영웅주의라는 개인주의적 개념과 연결된, 그저 서구 문화권에서나 통용되는 공식에 불과한 것일까? 아니면 이 서사 방식이 우리가 살아가면서 겪는 전형적인 동기의 변화를 반영하고 있는 것일까?

자기결정성 이론Self-Determination Theory에 따르면, 우리는 나이가 들면서 세 가지 필수적인 욕구를 충족시키는 방법을 배운다. 그 세 가지 욕구란 다른 환경을 극복하는 것, 독립적인 개인이 되거나 독자적인 결정을 내리는 것, 다른 사람과 의미 있는 관계를 발전시켜 소속감을 느끼는 것이다. 만약 우리가 사회적으로나 문화적으로 긍정적인 환경에 노출되면 대체로 이런 욕구를 성취하고 더 큰 행복과 만족으로 보상을 받는다.[10]

심리학 연구에 따르면 우리 인생 여정의 초반부, 즉 유년기부터 초기 성인기까지 우리의 목표는 외재적인 경향이 있다. 다시 말해 이 시기에는 외적인 보상을 받을 가능성에 의해 동기 부여가 된다. 이 시기에는 어떤 이익을 추구하거나, 더 많은 힘과 자유를 얻고자 하는 욕구에 의해 움직이고,[11] 능력과 자율성을 키운다. 또한 우리 문화에서 중요시하는 외재적 목표는 우리의 자존감 상승과도 연결된다. 그래서 우리는 그러한 목표를 내재화하고, 그렇게 내재화

된 목표는 노년기의 내적 동기가 된다.[12]

많은 이야기의 중반부에서 그러하듯이, 우리의 중년기는 일반적으로 목표를 재평가하는 시기다. 노년기에 우리의 동기는 우리 일생의 마지막 욕구인 소속감을 충족시킬 수 있도록, 의미 있는 관계와 개인적으로 중요한 목표에 시간을 할애하는 것으로 바뀐다.[13] 초기 성인기의 미래지향적인 목표와는 방향이 크게 다르다.

이 모든 내용을 종합하면, 주인공의 동기가 외적인 목표에서 내적인 욕구로 바뀌어야 한다는 이야기의 보편적 작법은 우리가 실제로 경험하는 동기 변화의 방식을 반영한다. 사람들이 긍정적인 사회적 환경에 노출되었을 때를 기본 조건으로 하기는 하지만 말이다.

이야기 초반부에 주인공을 이끄는 외적인 동기는 보통 더 많은 자원을 획득하는 데 초점을 맞춘 주체적인 목표다. 진화론적 관점에서 볼 때, 주인공의 생존이 위협을 받지 않는다면 이러한 목표는 배우자를 찾거나 자신의 지위를 상승시키는 것과 연관된 경우가 많다. 우리가 인생의 중년기를 보낼 때 그러하듯, 이야기의 중간부는 이런 외적인 동기를 되돌아보는 시기이며 동시에 내재적 욕구는 더 뚜렷해진다. 이야기의 후반부에서는 주인공이 내재적 동기에 따라 움직이는 경향이 있다. 이는 대체로 소속감에 대한 욕구와 관련이 있다. 진화론적 관점에서 볼 때 이러한 동기는 가족애, 의미 있는 친교나 동맹 맺기, 사회적으로 기여하거나 더 의미 있는

표 3.6 주인공의 목표 변화가 실제 삶의 동기 변화를 반영하는 방식	
1막-중간부 초기 성인기	중반부-3막 노년기
외부적(외재적)	내부적(내재적)
외적인 보상	자존감 상승
미래지향적	현재 지향적 즐거움 지향적
새로운 것 소유	이미 가지고 있는 것을 중시
능력과 자율성 향상	소속감 추구
연애	가족애
신체적 역량 개발 또는 과시	친교나 동맹 형성
정신적 능력 개발 또는 과시	이타성
외모 개선 또는 과시	양심
부 획득	유산이나 의미 있는 삶 만들기 문화적으로 가치 있는 다른 목표 추구

출처: 리처드 라이언·에드워드 데시, '자기결정성 이론과 내재적 동기, 사회적 발달, 행복의 촉진', 〈미국심리학회지Amer-ican Psychologist〉, 2000. 알렉산드라 프룬드·마리 헤네케·M. 무스타픽, '이득과 손실, 수단과 방법: 성인기의 목표 지향형과 목표 집중형', 《인간 동기에 관한 옥스퍼드 입문서The Oxford Handbook of Human Motivation》, 2012.

삶을 살기의 영역에 해당할 수 있는데, 이 모든 것은 다른 사람과 관계를 맺고 싶은 욕구와 관련 있다.

표 3.6은 이야기 속 주인공의 목표 변화가 어떻게 실제 삶의 동기 변화를 반영하는지 보여주기 위해 모든 요소를 종합하여 정리한 것이다.

단기적인 동기와 장기적인 동기를 모두 사용하라

잘 만들어진 복합적인 인물은 현실의 사람과 마찬가지로 단지 하나의 목표에 의해 동기 부여되는 일이 드물다. 이야기 전반의 동력이 되는 장기적인 중요한 원위 목표 외에도 장면에 따라 행동을 이끄는 단기적인 근위 목표도 있다. 가령 이야기에서 인물이 정신적 역량을 이용해 범죄를 해결하고 싶은 욕구에서 동기 부여를 받을 수 있지만, 그와 동시에 안전하게 지내고 호기심에 차 새로운 환경을 탐색하며 연인과의 관계를 유지하려고 노력할 수도 있다. 인물이 어쩔 수 없이 여러 목표를 좇게 만듦으로써 작가는 현실의 삶이 그러하리라고 기대하는 복잡성을 키울 수 있다. 인물에게 느끼는 독자와 관객의 희망(범죄를 해결하고, 안전하게 지내고, 사랑을 얻는 것)과 두려움(범죄를 해결하지 못하고, 그 과정에서 상처를 입고, 연인과 헤어지는 것) 사이의 간극을 넓히면서 서사를 복잡하게 만들어 긴장감을 조성하는 것이다.

때로는 단기적인 목표가 장기적인 목표를 달성하는 방법이 되기도 한다. 당연한 일이지만 현실에서도 커다란 목표를 이루는 과정에서 거쳐야 하는, 유기적으로 이어진 단기적인 목표와 그 과정을 예상할 수 있을 때 개인적으로 의미 있는 장기적인 목표를 계속해서 추구할 가능성이 더 높다.[14] 그러므로 주인공으로 하여금 계획을 세우고 관객에게 이를 밝히는 것은 플롯을 알려주고 관객

이 플롯의 진행 과정을 따라오게 하는 안일한 방식이 아니라, 커다란 목표를 달성해 성공한 많은 사람들이 사용한 자연스러운 기술이다.

결정
선택을 통해 성격을 드러내라

상반된 동기, 생각, 감정, 신념은 동기 변화의 핵심이다. 이런 변화가 일어나는 이유는 우리의 동기, 감정, 인식이 우리의 신경 회로와는 별개로 작용하기 때문이다. 예를 들어 우리는 곤란한 상황에서도 진실을 말해야 한다는 것을 알고 있지만 그렇게 해야 한다는 생각에 두려움을 느끼면 두려움의 감정이 우리의 행동을 질책한다. 우리는 살아가면서 언제나 상충되는 충동의 무게를 견뎌낸다. 인간의 조건이라고 할 수도 있다. 따라서 상반된 동기에 직면했을 때 어떻게 행동할 것인지 선택해야 하고, 하나의 이득을 얻음으로써 다른 것을 잃을 수도 있으며 그로 인해 앞으로 삶의 방식에도 영향을 미칠 수 있다는 사실을 직시해야 한다. TV 시리즈 〈체르노빌〉의 주인공 발레리 레가소프의 경우, 그 결정의 무게가 때로는 견딜 수 없을 정도다.

압박이 강한 환경에서 정말 인물의 본성이 드러날까

일부 글쓰기 이론가들은 인물의 진정한 모습을 드러내려면 인물을 압박하는 수밖에 없다고 주장한다. 시나리오 작가 로버트 맥키는 저서 《Story: 시나리오 어떻게 쓸 것인가》에 이렇게 썼다.

진정한 성격은 인간이 압박 속에서 내리는 선택을 통해 드러난다. 압박이 클수록 성격은 더 깊숙한 곳까지 드러나고, 그 선택은 인물의 성격의 본성에 더 부합한다.

우리에게 본성이 있다는 발상은 흥미롭고도 복잡하다. 앞서 우리는 특정한 방식으로 행동하는 성향을 설명하는 빅 파이브 모형을 통해 성격을 세분화하여 파악할 수 있음을 살펴봤다. 하지만 우리는 같이 있는 사람이나 상황에 따라 다르게 행동한다. 그렇다면 압박을 받을 때의 모습이 가장 진정한 우리의 모습이라고 할 수 있을까? 아마도 그렇지 않을 것이다. 대부분의 사람은 평온함, 만족감, 즐거움, 자유로움[15]을 느끼고 현실을 지각하고[16] 사회적으로 바람직한 방식으로 행동할 때[17] 자신의 본모습이 가장 잘 드러난다고 답했다.

만약 로버트 맥키가 말한 '본성에 의해 행동한다'는 말이 가장 원초적이고 본능적인 방식으로 행동한다는 뜻이라면 그의 말이

맞다. 목숨이 위협받는 상황처럼 우리가 엄청난 압박감 속에서 내리는 결정은 완전히 본능적이며 의식적으로 통제할 수 없다. 공포나 두려움, 분노의 감정은 잠재의식으로 파고 들어가 생존 본능을 자극한다. 이렇게 매우 위협적인 상황에서 우리는 다음의 둘 중 한 가지 반응을 보인다. 연구에 따르면 엄청난 압박 상황에서 남성은 투쟁 혹은 도피 반응을 보이는 반면, 여성은 배려 혹은 친교 반응을 보일 가능성이 높은 것으로 나타났다.

두려움에 직면했을 때 남성에게 더 특징적으로 나타나는 투쟁 혹은 도피 반응을 분석하면 위협에 대한 반응은 네 가지로 뚜렷하게 나타나고 생각보다 훨씬 복잡하다. 첫 번째 반응은 경직이다. 상황을 지켜보고 발각을 피할 수 있는 시간을 버는 반응이다. 두 번째 반응은 도피 시도다. 만약 이 시도가 실패하면 싸우거나 말로 공격성을 표출하거나 위험에서 벗어나기 위해 다른 적극적인 대처 방안을 사용하려는 시도가 뒤따른다. 작가 입장에서는 인물의 성격을 드러낼 수 있는 흥미로운 선택지가 생기는 셈이다. 인물이 어려움에서 벗어나기 위해 세차게 공격하거나 큰 소리로 협박하거나 혹은 기발한 대응 전략을 사용할 가능성이 높은가? 이렇게 했는데도 이 싸움 반응이 성공하지 못한다면 마지막 본능이 발동한다. 긴장성 부동화, 즉 죽은 척하기다.[18, 19]

위협적인 상황에서 여성에게 더 특징적으로 나타나는 배려 혹은 친교 반응에서는 두 가지 반응이 자주 관찰된다. 첫 번째 반응

은 스트레스를 줄이고 안전을 도모하기 위해 스스로를 보살피거나 주변에 있는 아이들을 돌보는 것이다. 두 번째 반응은 이 어려운 시기에 나를 도와줄 수 있는 낯선 이에게 다가가 친구가 되거나 또는 기존의 친구들과의 관계를 돈독히 하는 것이다.[20]

압박이 덜한 상황에서 인물은 어떻게 행동할까

그렇다면 우리가 본능적으로 대응하게 되는 가장 위험천만한 위협이 아니라, 그보다 덜 위험한 상황에서는 주로 어떻게 대응할까? 감정은 매우 고조되었지만 생명에 위협적인 상황은 아닐 때, 우리는 어느 정도 위험을 감수하지만 그 위험이 얼마나 심각한지는 과소평가하기 쉽다. 그런 상황에서 우리가 경험하는 감정은 분노다. 분노는 우리의 의사결정 과정을 단순화시키고 고정관념에 더 쉽게 의존하게 만든다.[21] 그보다 감정이 덜 고조된 상황에서는 주로 '직감'에 따라 행동하면서 과거 비슷한 결정을 내렸을 때 얼마나 일이 잘 풀렸는지 돌이켜본다.[22] 그런 다음 기억을 되살려서 각각의 경우를 선택했을 때 벌어질 수 있는 일을 예측하는 한편 이런 일을 어떻게 잘 마무리할 수 있을지 따져본다.[23] 결과적으로 우리는 감정에 입각한 결정을 내리는 것이다.

HBO의 미니 시리즈 〈체르노빌〉의 주인공 발레리 레가소프의

사례를 통해 생각해보자. 시리즈 초반 크레믈린에서 열린 회의에 소집되었을 때, 레가소프는 원자로의 노심이 녹아서 수백만 명의 목숨이 위태롭다는 설명을 할지 말지를 결정해야 하는 처지에 놓인다. 아마도 레가소프가 살면서 이제껏 직면해야 했던 상황과는 비교할 수도 없을 것이다. 레가소프는 소비에트 연방에서 가장 막강한 권력을 가진 사람들에게 핵 연료봉 누출 사고를 보고하면서 다른 사람의 실수를 지적하고 자신의 의견을 당당하게 밝혀야 했지만, 내성적인 성격으로 인해 얼어붙은 듯 말을 하지 못한다. 공산당 서기장 고르바초프가 회의를 연기한다는 발표를 하자 그제야 레가소프는 더 이상 기다릴 수 없다는 것을 깨닫고 가까스로 자신의 의견을 밝힌다.

✦ Key Point

☆ **진화론적 이해관계가 높은 동기가 더 많은 독자와 관객을 끌어들인다**

동기는 이야기 속 인물에게 활력을 불어넣고, 어떻게 움직여야 할지 지시를 내리며, 플롯을 작동시키고, 갈등의 씨앗을 뿌린다. 진화심리학에서는 동기가 다섯 가지 영역, 즉 생존 도모, 배우자 찾기, 가족애, 친교나 동맹 맺기, 사회적으로 기여하거나 의미 있는 삶을 살기로 나뉜다고 본다. 이 중에서 생존에 관한 이야기가 진화론적 이해관계가 가장 높기 때문에 우리의 관심을 가장 쉽게 끌고 가장 많은 독자나 관객의 마음에 들 가능성이 있다.

☆ **외부적인 요인에서 내재적인 욕구로 인물의 동기를 발전시켜라**

대다수 허구적 서사의 중심에는 상충되는 동기나 감정, 생각에 직면한 주인공이 있다. 우리의 삶과 마찬가지로 주인공의 이야기는 보통 의도적인 외부 목표에 의해 자극을 받아 시작된다. 그 목표는 주로 더 독립적이고 주체적인 사람이 되는 것, 어떤 물건을 손에 넣는 것, 지위를 향상시키는 것, 배우자를 찾는 것 등이다. 이야기의 중반부는 보통 주인공이 이러한 외적인 목표를 재평가하는 전환점이다. 일반적으로 이 지점에서 다른 사람들과 더 많이 교감하고 싶다는 주인공의 욕구가 뚜렷해진다. 가족이나 친구 혹은 다른 동맹과 교감하고 싶은 욕구는 이야기 후반부를 이끌어간다. 공동체에 이바지하고자 하는 욕구가 강한 인물이나 남달리 영웅적인 주인공이 등장하는 이야기에서 교감의 욕구는 주인공으로 하여금 사회에 기여해 어떤 유산을 남기거나 더 의미 있는 삶을 살도록 유도할 수

도 있다. 그러므로 일반적으로 주인공의 목표는 이기적이고 주체적인 반면, 주인공의 욕구는 대개 다른 사람들과 더 긴밀하게 교감하는 데 있다. 주인공이 어긋난 관계를 복원하거나 새로운 관계를 구축하거나 사랑에 빠져야 하는 경우도 있다.

☆ 반동 인물의 동기를 주인공의 동기와 상충하도록 만들어라

주인공의 주된 동기를 정했다면 이야기 속 다른 주요 인물들에 대해 생각해보자. 반동 인물이 원하는 것은 무엇이고, 이것이 어떻게 주인공에게 중대한 방해물이 될 수 있을까? 마찬가지로 다른 주요 인물들의 목표는 무엇이며, 주인공의 목표와는 어떻게 다를까? 어떤 목표가 광범위하게 공유되고, 어떤 목표가 더욱 갈등을 일으킬까? 또한 인물들이 목표 달성을 위해 어떻게 노력을 기울일 것인지 생각해보자. 만약 인물이 유달리 정리를 잘하고 성실한 성격이라면 계획을 세우고 목표를 여러 하부 목표로 세분화할 것이다. 즉흥적인 인물이라면 성취에 초점을 맞추기보다는 더 태평하게 인생을 떠돌이처럼 보낼 것이다.

이쯤이면 인물들이 어떻게 행동하고 싶어 할 것인지 충분히 이해했을 것이다. 이야기가 어디로 가고 그 과정에서 주인공이 마주하게 될 방해물에 대해 개략적인 아이디어가 있을 것이다. 이러한 방해물은 인물이 어떻게 바뀌는지에 중대한 영향을 미친다.

제4부 변화

인물의 정체성을 형성하고 신념을 부여하는 법

변화는 우리가 살아가면서 피할 수 없는 현상이며 또한 끊임없이 되풀이되는 현상이다. 우리가 태어나고 나이 들어 죽는 동안 우리 주변에서는 계절이 지나고 환경이 변하고 문화가 발전한다. 우리는 나이가 들면서 개인으로서 발전하고 변화하기도 한다. 새로운 기술을 배우거나 더 많은 지식을 습득하고 인생의 좋은 일과 나쁜 일을 겪으며 변화한다. 이러한 변화를 통해 인생에 대해 새로운 관점을 얻고 무엇이 중요한지에 대한 새로운 신념도 얻으며 새로운 동기를 얻는다.

심지어 나이가 들어가면서 우리의 성격이나 본질적인 자아도 진화한다. 이러한 변화는 우리의 인생 경험에서 의미를 이끌어내고 정체성을 형성한다. 삶의 매혹적인 부분이라고 할 수 있다. 또한 거의 대다수 허구적 서사의 중심이기도 하다.

이 부에서는 이야기 속 인물이 대체로 언제, 왜, 어떻게 변화하는지 살펴보고 이것이 우리가 삶에서 경험하는 성장을 어떻게 반영하는지 알아볼 것이다.

제17장 **생애 주기**
인물도 나이를 먹으며 성장한다

우리 모두가 나이를 먹으며 변화를 경험한다. 지난 40년 동안 댄 매캐덤스Dan McAdams, 대니얼 레빈슨Daniel Levinson, 조지 베일런트George Vaillant, 로저 굴드Roger Gould, 데이비드 구트만David Gutmann 등 여러 심리학자와 정신과 의사 들이 인간의 성장은 예측 가능한 생애 주기를 따른다고 주장했다. 그러면서 이들은 칼 융, 지그문트 프로이트, 에릭 에릭슨Erik Erikson이 개발한 초기 정신분석 체계를 따랐다.

심리학자들은 우리가 경험하는 인생의 전환기를 다섯 단계로 나눈다. 유년기, 청소년기, 초기 성인기, 중년기, 노년기 순이다. 연령별로 구분하면 유년기는 5~12세, 청소년기는 13~19세, 초기 성인기는 20~39세, 중년기는 40~64세, 노년기는 65세 이상이다. 작가는 해당 시기에 인물이 관심을 보이는 주제나 관심사를 이해함으로써 다양한 생애 주기에 속한 인물들의 속사정을 알 수 있

다. 각 생애 주기에 일반적으로 무슨 일이 일어나는지 살펴보자.

유능해지고 싶은
유년기

5~12세는 유년기로 분류된다. 이 연령대 아이들의 주된 관심사는 유능해지는 것이다. 새로운 기술을 다양하게 습득하면서 11세에 도달할 때까지 꾸준히 자존감이 올라간다.[1] 이때 습득하는 기술 중에는 다른 사람의 눈을 통해 세상을 바라보는 것이 있다. 이 기술이 발달하면 아이들은 사회적 비교를 이용해서 자존감을 정의하고 이 세상에서 어떻게 성공할지 생각하기 시작한다.[2] 그와 동시에 동성 간의 우정이 점점 중요해진다.

표 4.1은 새로운 기술을 습득하고 유능해지는 변화를 겪는 어린이 주인공이 등장하는 작품과 그 사례를 정리한 것이다.

표 4.1 유년기 주인공의 변화 사례		
영화 또는 소설	주인공	변화 내용
〈인사이드 아웃〉	라일리 앤더슨	감정의 규칙을 이해하는 법을 배운다
〈나 홀로 집에〉	케빈 매캘리스터	(여전히 부모님이 필요하지만) 스스로 자신을 돌볼 수 있다는 것을 배운다
《마틸다》	마틸다 웜우드	자신의 힘을 사용하는 법을 배운다
《파리대왕》	랄프	악에 대항하는 인간의 능력에 대해 배운다

정체성을 찾아 헤매는 청소년기

13~19세는 청소년기에 속한다. 대부분의 10대 청소년들은 이 시기에 자신의 정체성을 찾으려 노력한다. 이를 위해 자신의 감정적 욕구나 목표, 가치관에 가장 적합하다고 느끼는 하나의 정체성에 안착할 때까지 다양한 정체성을 탐구한다. 그들만의 독특한 가치관과 정체성을 지닌 또래 집단과 어울리기 시작하면서 충실하고 친밀한 우정이 더욱 중요해진다. 가족으로부터 독립적이 되면서 또래 집단으로부터의 사회적 지지가 더욱 중요해진다.[3] 또한 청소년기에는 자신의 경험을 한데 엮은 개인적인 이야기를 통해 삶의 의미를 구축하기 시작한다.[4]

표 4.2는 정체성 탐구와 관련이 있는 중대한 변화를 겪는 청소년 주인공이 등장하는 작품의 사례를 정리한 것이다.

표 4.2 청소년기 주인공의 변화 사례		
영화 또는 소설	주인공	변화 내용
〈레이디 버드〉	크리스틴 '레이디 버드' 맥피어슨	정체성이 완전해진다
〈퀸카로 살아남는 법〉	케이디 헤론	자신의 정체성을 받아들일 때까지 다양한 교내 파벌을 경험한다
《에이드리언 몰의 비밀일기》	에이드리언 몰	자신의 정체성, 우정, 대인관계를 모색한다
《호밀밭의 파수꾼》	홀든 코필드	자신의 정체성을 탐색하면서 느끼는 소외감이 결국 사라질 것이라는 사실을 배운다

권력과 자유에 대한 욕구가 강한
초기 성인기

20~39세는 초기 성인기다. 새롭게 찾은 정체성에 익숙해지면서 처음으로 진지한 관계를 모색하는 법을 배우고 직업의 세계에 정착하는 단계다. 이 단계에서는 대부분의 사람들이 권력이나 자유에 대한 욕구를 강하게 느낀다. 그리고 부나 명성과 같은 성취를 얻기 위해 노력한다. 이 시기의 초반부에는 처음으로 중대한 책임을 짊어지거나[5] 자신이 사회에 어떻게 기여하고 무엇을 유산으로 남길지 등을 이미 생각하기 시작할 수도 있다. 초기 성인기를 거치면서 자존감은 계속해서 올라가고 30세가 될 때까지 아주 가파르게 상승한다.[6]

표 4.3은 부와 명성 같은 이득을 얻으려는 욕구 또는 책임감 증가와 관련이 있는 중대한 변화를 겪는 초기 성인기 주인공의 사례를 정리한 것이다.

표 4.3 초기 성인기 주인공의 변화 사례		
영화 또는 소설	주인공	변화 내용
〈더 울프 오브 월스트리트〉	조던 벨포트	돈을 왕창 벌었다가 잃는다
〈악마는 프라다를 입는다〉	앤드리아 색스	직장에서 자신감이 커진다
《비밀의 계절》	리처드 페이펀	자신의 인생을 통제하는 법을 배운다
《벨 자》	에스더 그린우드	두려움과 압박에서 벗어나는 법을 배운다

혼란과 전환의
중년기

40~64세는 중년기로, 일반적으로 중년기는 혼란과 전환의 시기다. 성장과 쇠퇴가 교차하는 중대한 시기라고 할 수 있다.[7] 노년기가 가까워지면서 사람들은 인생이 대체로 자신의 상상대로 흘러갔는지, 이루려 했던 목표를 달성했는지, 이루려던 목표가 남은 인생에서 추구하려는 목표와 같은 것인지 따져본다. 많은 이야기의 중간부에서 인물이 경험하는 갈등과 비슷하다는 느낌이 든다면 이제 그 이유가 이해될 것이다. 이 시기에 사람들은 흔히 다른 이들과 더 의미 있는 관계를 구축하고, 다른 사회 구성원을 돕고, 또한 공동체나 사회를 위한 유산을 만듦으로써 생식성이 높은 generative, 즉 공동체에 이바지할 수 있는 사람이 될 수 있는 방법에 대해 생각하기 시작한다.[8] 많은 사람들에게 중년기는 직장에서 책임이 늘어나고,[9] 자녀와 노부모를 돌봐야 하는 의무가 생기며, 열망을 현실에 맞춰 조정해야 하는 스트레스가 많은 시기다. 여러 연구에서 행복과 삶의 만족도는 중년기에 최저점에 도달하는 것으로 나타났지만,[10] 모든 사람이 이 궤적을 따르는 것은 아니다.

중년에는 위기를 경험한다는 고정관념이 있지만, 사실 중년의 위기는 이 연령대 미국 성인의 10~20퍼센트에만 영향을 미친다.[11] 활동성이 높고 공동체에 이바지하고자 하는 욕구가 강한 사람들에게 중년기는 인생의 정점이다. 개인의 주체성(지위, 지배, 통

표 4.4 중년기 주인공의 변화 사례		
영화 또는 소설	주인공	변화 내용
〈버드맨: 또는 예기치 않은 무지의 미덕〉	리건 톰슨	평단의 찬사를 통해 인정을 받는다
〈델마와 루이스〉	델마 딕슨, 루이스 소이어	독립과 자유를 얻는다
《여명》	콜레트	사랑 없이 행복해지는 법을 배운다
《댈러웨이 부인》	클라리사 댈러웨이	자신의 삶을 있는 그대로 받아들이는 법을 배운다

제의 욕구)과 교류(교감, 온정, 사랑에 대한 욕구)라는 상반된 욕구의 균형을 잡아서 여러 훌륭한 일들을 성취하는 시기다.[12] 인생에서 더 행복하다고 느끼든 그렇지 않든지 간에 자존감은 60세까지 계속해서 올라간다.[13]

표 4.4는 중년에 혼란이나 재평가의 시기를 경험하는 주인공의 사례를 정리한 것이다.

현재에서 많은 의미를 찾는 노년기

65세를 넘어서면 노년기에 접어든다. 인생의 마지막 단계에서 사람들은 대체로 새로운 것을 얻거나 새로운 기술을 습득하기보다는 자신이 가진 것을 지키고 유지하는 것에 더 관심을 가진다.

표 4.5 노년기 주인공의 변화 사례		
영화 또는 소설	주인공	변화 내용
〈아무르〉	조르주 로랑	아내와의 약속을 지키며 자존감을 잃지 않는다
〈베스트 엑조틱 메리골드 호텔〉	에블린	자립심을 찾는다
〈업〉	칼 프레드릭슨	일생의 꿈을 성취한다
《노인과 바다》	산티아고	삶의 자연스러운 순리를 받아들인다

노년기 초기에는 우정을 만끽하고 현재에서 더 많은 의미를 찾는다. 행복은 커지고 스트레스는 줄어든다.[14] 인생의 마지막을 향하면서 사람들은 종종 자신이 보기에 이제껏 잘 살았고 올바른 선택을 했는지 되돌아보고 반성한다. 자존감을 지켰다는 생각에는 성취감이 따르지만, 삶의 목표나 행복을 이루지 못했다는 감정에는 절망이 수반될 수 있다.

표 4.5는 노년기에 일생의 꿈을 이루거나 자존감을 지키는 다른 방법을 찾은 주인공이 등장하는 작품의 사례를 정리한 것이다.

절정 경험
감정적 최고점이 인물을 변화시킨다

일반적으로 사람들이 변화하는 시기를 알아봤으니 이제는 사람들이 변화하는 이유를 살펴볼 차례다. 굳이 이 책에서 우리의 삶이 경험에 의해 형성된다는 사실을 알려줄 필요는 없을 것이다. 우리 삶에서 가장 중요하고 의미 있는 사건 중 일부는 매우 감정적이기도 하다. 우리는 절정 경험peak experience이라고 하는 감정의 최고점을 경험하면서 긍정적인 방향으로 변할 수 있다. 또한 몹시 충격적인 사건은 우리를 두렵고 고통스럽게 만든다. 유난히 어려운 문제를 극복할 때 우리는 일종의 전환점turning point을 지난 것처럼 자신의 역량이 향상되는 감정을 느낄 수 있다.

심리학자들은 이런 절정 경험과 전환점이 누군가는 변화하고 누군가는 여전히 그대로인 이유를 설명한다고 주장한다.[15] 최고로 손꼽히는 이야기는 인물을 감정적으로 극단적인 상황으로 몰아가면서 동시에 이를 통해 인물과 플롯을 연결해낸다.

이는 이야기의 구조적인 틀을 만드는 동시에 주인공의 감정적 여정에서 가장 중요한 순간을 결정한다. 감정적 반향을 통해 관객이나 독자가 인물에 다시 공감하도록 만들기도 한다.

절정 경험은 우리를 더 나아지게 한다

절정 경험은 인생에서 최고의 순간이다. 강렬한 즐거움, 내면의 평화, 살아 있다는 느낌, 자신을 초월하거나 잠재력의 최고치를 경험하는 순간이다.[16] 이런 경험을 할 때는 종종 시간이나 장소에 대한 감각이 상실되기도 한다. 누군가는 장엄한 자연경관을 바라보면서 절정의 순간을 경험하기도 한다. 다른 누군가에게는 육체적

영화/주인공	절정 경험	변화 내용
〈아바타〉 / 제이크 설리	다이어호스와 유대감을 쌓는다 처음으로 이르칸을 탄다 나비족의 일원이 된다 조상들의 명령에 귀를 기울인다 네이티리 공주와 친밀한 관계가 된다	생명의 가치를 완전히 이해한다 나비족의 입장에 공감한다 삶의 의미를 찾는다 악에 대항하는 인간의 능력에 대해 배운다
〈뷰티풀 마인드〉 / 존 내쉬	자신의 수학 공식을 구현한다 노벨상을 수상한다	자신의 삶과 경력을 되찾는다
〈불의 전차〉 / 해럴드 에이브러햄	여러 경주에 참가한다 올림픽 금메달을 획득한다	열등감을 극복한다

표 4.6 영화 속 주인공의 절정 경험에 의해 변화가 일어나는 사례

인 사랑, 출산, 익스트림 스포츠, 종교적인 경험, 과학적 통찰력, 예술 감상, 창의적인 작업, 성찰의 순간 등이 절정 경험의 계기가 될 수 있다.[17] 이런 경험은 행복감을 높이고 자신의 인생을 더 의미 있게 느끼도록 만듦으로써 사람들의 삶을 더 나은 쪽으로 바꾼다.[18]

표 4.6은 영화 속 주인공의 절정 경험으로 변화가 일어나는 사례를 요약한 것이다.

최악의 순간은 어떻게 극복하느냐에 달려 있다

살아가면서 경험하는 감정적으로 최악의 순간은 절정 경험과 마찬가지로 매우 중요하다. 대다수 사람들은 그런 순간을 유용한 학습 경험으로 여기면서 스트레스성 생활 사건에서 벗어나 원상태로 돌아오고 그중 일부는 긍정적인 심리적 성장을 경험한다.

하지만 유독 끔찍하거나 고통스러운 사건의 경우에는 우울증이나 불안, 외상 후 스트레스 장애post-traumatic stress disorder; PTSD가 생길 수도 있다.[19] PTSD의 원인은 다양하다. 폭행 또는 성적 학대를 당하거나, 상해 사고의 피해자이거나, 연인을 잃거나, 폭력에 의한 죽음을 목격하거나, 가족이 다치거나 죽는 모습을 목격하거나, 생명이 위태로운 병을 진단받거나, 대처하기 힘든 자연재해를 경험했거나, 전투에 참가하거나, 인질로 잡히는 사건 등이 그 원인이 될

수 있다. 이러한 사건을 경험하는 사람의 3분의 1 정도는 PTSD가 생긴다. PTSD에 시달리는 사람들은 회상이나 악몽을 통해 충격적인 사건을 다시 떠올리고, 일상생활에서 과거의 사건을 상기시키는 상황을 피하고, 심리적인 고립감이나 죄책감을 경험한다. 이는 PTSD의 대표적인 증상으로, 정도에 따라서 그 양상은 조금씩 달라질 수 있다. 또한 누군가는 고통스러운 사건 바로 직후에 PTSD가 생기기도 하지만, 아동 학대를 포함하여 일부 경우에는 PTSD가 몇 개월 혹은 심지어 몇 년씩 나타나지 않을 수도 있다.

회복은 일반적으로 친교를 통해 다른 사람과 신뢰를 서서히 다시 쌓거나 직업을 갖고 취미 활동을 하는 과정이고, 외상 중심 치료가 뒷받침된다.[20] 성격 또한 살아가며 맞닥뜨리는 난관을 극복하는 데 중요한 역할을 한다. 심리학자들이 연구한 바에 따르면 정서적으로 더 안정적이고, 우호성·개방성·외향성이 뛰어난 사람들이 충격적인 사건 후에 긍정적인 방향의 심리적 성장을 경험할 가능성이 더 높다. 여기에는 삶에 대한 이해의 폭이 커지고, 낙관적인 성향이 강해지고, 행복감과 만족도가 높아지고, 다른 사람과의 관계가 더 깊어지는 것도 포함될 수 있다.[21]

표 4.7은 영화에서 주인공이 경험하는 최악의 순간이 인물의 변화에 어떻게 활용되었는지 정리 및 요약한 것이다.

표 4.7 영화 속 주인공이 경험하는 최악의 순간에 의해 변화가 일어나는 사례

영화/주인공	최악의 순간	변화 내용
〈흔적 없는 삶〉 / 토마신 맥켄지	국립공원을 집 삼아 지내는 생활에서 쫓겨난다	자신의 인생은 스스로 선택해야 한다는 것을 배운다
〈맨체스터 바이 더 씨〉 / 리 챈들러	집에서 불이 나 아이들을 잃는다	조카와의 관계를 이어가려고 계획하면서 PTSD에서 벗어나기 시작한다
〈사랑에 대한 모든 것〉 / 스티븐 호킹	루게릭병 진단을 받는다	일에 몰두하고 긍정적인 심리적 성장을 경험한다

전환점에서는 중대한 변화를 경험한다

삶의 전환점이란 스스로 현저하게 바뀌었다고 느끼는 사건을 말한다. 다른 사람이나 외부적 요인에 의존하다가 이에서 벗어나 자립하게 되는 사건인 경우가 많고, 때로는 중대한 결정을 내려야 하는 순간이 될 수도 있다. 대표적으로는 자제력을 발휘하거나, 더 높은 지위를 획득하거나, 대단한 성과를 이루거나, 중대한 책임이나 권한을 부여받는 것 등이 있다. 이와 다른 전환점으로는 자신의 정체성과 관련된, 삶에 대한 심오한 통찰력을 얻는 것도 있다.[22] 이 통찰력을 통해 우리는 인생의 새로운 목표나 소명을 찾기도 한다.[23]

표 4.8은 주인공이 중대한 전환점을 경험하는 영화와 그 사례를 요약한 것이다.

영화/주인공	전환점	변화 내용
〈흔적 없는 삶〉/ 토마신 맥켄지	아버지와 함께 사회로 돌아간다	홀로서기를 한다
〈델마와 루이스〉/ 델마·루이스	계속 도망 다니기로 결정한다	처음으로 자신의 역량을 느낀다
〈베스트 키드〉/ 다니엘	불가능한 발차기를 연마하다	성취감을 경험한다

표 4.8 영화 속 주인공이 겪는 전환점으로 인해 변화가 일어나는 사례

변화 방식
성격, 동기, 신념을 발전시켜라

사람들이 일반적으로 언제, 왜 변화하는지 살펴봤으니 이제는 어떻게 변화하는지 알아볼 차례다. 인물의 변화는 특히 성격과 동기, 신념의 세 가지 측면에 크게 영향을 미친다. 우리는 나이가 들면서 성격이 성숙해지고, 동기의 본질이 바뀐다. 또한 인생 경험이 쌓이고 도덕성이 발달하면서 신념도 달라진다. 이러한 과정을 하나씩 자세히 살펴보자.

성격은 평생에 걸쳐 발달한다

성격은 보통 일정하다고 말하지만, 사실은 평생에 걸쳐 발달하고 성숙해진다. 빅 파이브 요인은 어린 시절부터 나타나기 시작하고,[24] 10대 후반에 이르면 성격은 더 안정적으로 발달된다. 우리는

대체로 나이가 들면서 정서적으로 안정적이고, 외향적이고, 개방적이고, 우호적으로 변하다가 중년이 되면 이런 특성이 정점에 이른다. 나이가 더 들면 조금 더 신경질적이고, 내향적이고, 경험에 폐쇄적이고, 비우호적으로 변한다. 또한 나이가 들면서 점점 성실해져 간다.[25] 우리는 일반적으로 나이가 들면서 소속감과 유대감에 대한 욕구가 강해지며 이타적인 연대 활동에 참여할 가능성이 높아지는데, 성실성과 우호성이 증가하기 때문이다.[26]

인물을 움직이는 동기가 달라지는 방식

제3부에서 살펴본 바에 따르면, 초기 성인기에는 대체로 더 많은 이익 또는 힘을 얻고 자율성을 획득하는, 이기적이고 주체적인 욕구에 의해 좌우된다. 중년기는 이러한 목표를 재평가하는 시기다. 우리는 나이가 들수록 소속감에 대한 욕구나 다른 사람과 더 의미 있는 관계를 발전시키고 싶은 욕구 등 연대의 목표에 동기 부여를 받는다. 특히 공동체에 이바지하고자 하는 욕구가 강한 사람이라면 사회와 공동체를 위해 스스로 자랑스럽다고 생각하는 유산을 남기고 싶은 욕구로 인해 동기를 부여받을 수도 있다.[27] 대부분의 창작물에서 주인공의 동기가 변화하는 방식은 우리 인생의 보편적인 변화 방식을 반영하여 이기적인 목표에서 이타적인 목

표 4.9 영화 속 주인공의 목표 변화의 사례			
영화	주인공	초반의 주체적 목표	후반의 연대적 목표
〈달라스 바이어스 클럽〉	론 우드로프	항레트로바이러스 약을 팔아서 돈을 버는 것	클럽의 성소수자 회원을 돕는 것
〈아바타〉	제이크 설리	돈을 벌고 다시 두 다리를 쓸 수 있는 것	나비족이 그 영역을 지키도록 돕는 것
〈에린 브로코비치〉	에린 브로코비치	돈을 버는 것	의뢰인이 당연히 받아야 하는 보상금을 받도록 돕는 것
〈쉰들러 리스트〉	오스카 쉰들러	공장의 값싼 유대인 노동력을 얻는 것	자신의 공장 노동자들이 처형당하지 않도록 보호하는 것

표로 바뀐다.

표 4.9는 영화 속 주인공의 목표가 변화하는 전형적인 사례를 요약하여 정리한 것이다. 예시를 살펴보면 처음에는 주인공이 자신의 부를 획득하는 등의 이기적인 목표를 지니고 있었지만, 후반에 이르면 주위의 다른 사람을 도와주려는 이타적인 목표로 바뀌어간다는 사실을 알 수 있다.

동기 변화에 관한 대부분의 연구는 WEIRD 인구, 즉 서구인Western 중 교육을 받고Educated, 산업이 발달하고Industrialized 부유하고Rich 민주적인Democratic 사회에 사는 계층에 초점을 맞추고 있다는 한계가 있다. 반면 인간의 도덕성 발달 연구에서는 우리가 나이가 들면서 이타적이 되고 다른 사람에 대한 관심이 커지는 경향이 거

주지나 교육 수준 등에 관계없이 나타나는 보편적 특성일 것이라고 주장한다.[28] 물론 이는 모든 사람이 예외 없이 이러한 여정을 경험한다거나 나이가 들면서 동일한 수준의 동기 변화를 겪는다는 의미가 아니다.

바람직하고 긍정적인 삶을 살아온 인물이라면 나이가 들면서 특히 공동체에 이바지하고자 하는 욕구가 강해지는 경우가 있다. 스티븐 스필버그 감독의 영화 〈쉰들러 리스트〉의 주인공 오스카 쉰들러가 이에 해당된다. 오스카 쉰들러 같은 인물보다 훨씬 덜 극적으로 바뀌는 사람들도 있지만, 그런 이들의 동기 변화 역시 대체로 우리가 개략적으로 알아본 것과 동일한 방향으로 이루어진다. 예를 들어 피터 패럴리의 영화 〈그린 북〉에서 주인공 토니 립은 처음에는 급여 때문에 돈 셜리 박사의 운전기사로 취직한다. 하지만 영화가 진행되면서 토니는 자신의 인종차별적 태도를 극복하고, 셜리 박사와 유대감을 형성하며 아내와도 더 돈독한 사이가 된다. 토니의 동기 변화가 그다지 뚜렷한 편은 아니지만, 이기적인 동기에서 이타적인 동기로 바뀌는 일반적인 방식을 따른다.

한 가지 더 흥미롭고 주목할 만한 점이 있다. 우리의 일생에 걸쳐 일어나는 동기 변화가 영화나 소설에서는 이야기 시간에 맞춰 압축된다는 사실이다. 현실에서는 오랜 세월에 걸쳐 일어나는 변화가 이야기 속에서는 단지 몇 개월이나 심지어 단 며칠에 걸쳐 나타날 수 있다. 이야말로 아주 극적인 변화가 아닌가!

세상에 대한 신념이 변하는 방식

우리가 경험을 쌓아가며 점차 변화하는 것처럼 세상에 대한 우리의 신념도 달라진다. 또한 살면서 만나는 사람, 삶의 중요한 전환기, 주변에서 일어나는 중대한 사건에 의해 신념이 달라지기도 한다. 사람들의 선택과 행동은 그들이 지닌 신념에 영향을 받는다. 따라서 인물이 무엇을 믿고, 그것이 어떻게 인물의 행동에 영향을 미치며, 인물의 신념이 이야기 속 사건에 따라 어떻게 바뀌어 가는지의 문제는 작가가 고려해야 하는 중요한 요소다. 이와 관련하여 매력적인 인물을 만드는 데 도움이 되는 유용한 심리 연구 몇 가지를 살펴보자.

세상에 대한 우리의 초기 신념은 가족이나 다른 중요한 부양자로부터 영향을 받는다. 정치색이 대단히 강한 부모를 둔 아이들은 대체로 부모와 동일한 정치적 견해를 가진다.[29] 마찬가지로 부모가 신앙심이 강하며 부모와 좋은 관계에 있는 아이들은 부모의 종교적 성향을 따를 가능성이 더 높다.[30] 그에 반해 경험에 개방적인 사람일수록 다양한 견해에 관심을 가지고, 세상에 대한 새로운 견해를 받아들이는 데 더 관대하다. 예상할 수 있듯이, 경험에 폐쇄적인 사람일수록 낯선 개념이나 의견을 받아들일 가능성이 훨씬 낮고, 결과적으로 더 보수적인 관점을 보인다.[31]

사람들이 신념을 바꾸는 데는 몇 가지 이유가 있다. 첫 번째는

환경이나 인생 경험이 신념과 일치하지 않으면[32] 그에서 비롯된 행동이 유감스럽게도 부정적인 결과를 초래하기 때문이다.[33] 두 번째 이유는 좋아하고 신뢰하지만 자신과는 다른 관점을 가진 사람과 관계를 발전시키기 때문이다.[34] 새로운 신념을 가지는 일이 보람 있는 과정으로 밝혀지면 이 긍정적인 감정 덕분에 그 새로운 신념이 내면화될 가능성이 더 높아진다.[35] 〈아바타〉의 주인공 제이크 설리의 경우, 연인이 된 네이티리 공주를 만나 공주의 눈을 통해 판도라 행성의 세계를 볼 수 있는 기회를 얻는다. 네이티리 공주의 더 숭고한 견해를 취함으로써 제이크는 자신의 삶에 부족했던 의미와 목적을 찾는다. 그러므로 이후 새로운 신념에 따라 행동하는 제이크의 모습을 쉽게 이해할 수 있다.

세 번째 이유는 격렬한 정서적 체험으로 말미암아 자신의 태도나 삶의 철학까지도 재평가하기 때문이다.[36] 매우 충격적인 사건에서 살아남아 긍정적인 심리적 성장을 경험한 사람들은 종종 그런 사건에서 벗어난 이후에 다른 사람에게 공감하고, 새로운 가능성을 보고, 매일 최선을 다해 살고, 삶을 즐기려고 노력하기가 더 쉬워졌다고 말한다. 격렬한 정서적 체험을 이겨내고 종교적 신념이 강해지는 사람이 있는가 하면 더 냉소적이고 신앙심이 약해지는 사람도 있다.

☆ 인물의 변화는 우리가 살아가며 경험하는 변화와 방향이 같다

소설, 영화, TV 시리즈 등 수많은 창작물, 특히 장편물에 등장하는 인물이 변화하는 방식은 대체로 전형적이다. 이는 기존의 작가들이 비판적인 의식 없이 글을 쓰기 때문이 아니라, 인물의 변화 양상이 우리가 살면서 경험하는 자연스러운 변화를 면밀하게 반영하기 때문이다.

☆ 생애 주기에 따라 추구하는 목표도 달라진다

인물이 경험하는 변화는 우리가 살면서 경험하는 생애 주기와 깊이 연관되어 있다. 우리는 유년기와 청소년기를 거치며 살아가는 기술을 습득하고, 더 유능하고 자립적이 되며, 자신의 정체성을 탐색한다. 초기 성인기에는 부와 명성 등 이익이 되는 목표를 추구하고 중요한 책무를 맡는다. 중년기에는 삶의 초반을 주도했던 동기의 방향이 과연 자신이 원하는 방향이었는지 평가하고, 노년기에는 다른 이들과 연대할 수 있는 공동의 목표를 추구한다. 일반적으로 노년기에 이를 때까지 성실성과 우호성이 점차 높아지기 때문이다.

☆ 강렬한 감정적 사건이 인물을 변화시킨다

우리는 절정 경험이나 최악의 순간 혹은 삶의 전환점의 형태로 나타나는 강렬한 감정적 사건에 의해서도 변화한다. 이런 사건은 우리의 신념을 바꾸고, 우리의 삶과 이야기의 틀이 되며 의미를 부여한다. 자신이 누구이고 어떤 사람이 되었는지를 설명할 때 언급하

는 사건이다. 자신에게 일어난 일에 어떻게 대처했는지 설명하면서 스스로의 삶을 이해하는 것처럼 우리는 인물이 이야기 속 사건을 통해 배우는 방식에서 의미를 끌어낸다.

☆ 성인기에 나타나는 동기와 성격 측면의 변화를 염두에 두라

표 4.10은 성인기 동안 동기, 행복, 자존감, 성격의 측면에서 나타나는 주요 변화를 요약한 것이다. 대다수 창작물의 주인공이 성인기에 해당하므로, 표를 통해 시기별 주요 변화를 살펴보고 인물의 생애 주기에 따른 동기와 행복, 자존감, 성격 등을 정해보자.

표 4.10 성인기 동안 동기, 행복, 자존감, 성격 측면에 나타나는 주요 변화		
초기 성인기(20~39세)	**중년기**(40~64세)	**노년기**(65세 이후)
주체적 동기	동기 재평가	연대적 동기
이익 얻기	현실에 맞게 열망 조정하기	의미 있는 관계 맺기
더 많은 힘과 자율성 획득하기	추가적인 책임 감당하기	유산 만들기
미래를 위해 살기		현재를 즐기기
행복 상승	가장 행복하지 않은 시기	행복 상승
자존감 상승	자존감 상승	자존감 하락
정서적 안정성, 외향성, 우호성, 성실성 향상	성실성 향상 정서적 안정성, 외향성, 우호성이 절정에 도달	성실성 향상 신경성, 내향성, 경험에 대한 폐쇄성, 비우호성 증가

출처: 댄 매캐덤스, 《이야기 심리학The redemptive self: Stories American live by》, 2013. 알렉산드라 프린드·마리 헤네케·M.무스타픽, '이득과 손실, 수단과 방법: 성인기의 목표 지향형과 목표 집중형', 《인간 동기에 관한 옥스퍼드 입문서》. 줄 스페흐트·보리스 에글로프·스테판 슈무클레, '안정성과 일생의 성격 변화: 나이와 인생의 주요 사건이 빅 파이브 모형의 평균 및 순위 안정성에 미치는 영향', 〈성격 및 사회 심리학지〉, 2011. 올리히 오스·루스 야스민 에롤·에바 루치아노, '4세부터 94세까지의 자존감 발달: 종단적 연구 메타 분석', 〈심리학회보〉, 2018.

제5부 감정
독자가 인물에 몰입하게 만드는 법

스토리텔링은 감정적인 경험이다. 이야기를 쓰든 소설을 읽든 영화를 보든 라디오극을 듣든 감정이 개입된다. 기분에 따라 찾아보는 이야기도 다르고 술술 써지는 장면도 다르다. 힘겹게 보낸 일주일을 잠시 잊고 편히 앉아 즐기고 싶을 때도 있고 웃고 싶을 때도 있으며 감동을 느끼거나 삶의 의미를 더 깊이 이해하고 싶을 때도 있는 법이다. 이야기는 우리의 관심을 끌고 몰입을 유도하며 우리를 풍부한 정서적 여정으로 이끄는 인물을 제시한다. 우리는 인물을 통해 그가 느끼는 모든 감정뿐만 아니라 그 이상을 경험한다.

감정은 인간의 행동에 대단히 강력한 영향을 미친다. 우리가 세상을 보는 방식을 체계화하고, 우리의 기억을 형성하고, 우리의 대인관계를 좌우하고, 우리가 내리는 선택의 방향을 조정한다.

이 부에서는 독자나 관객이 창작물 속 등장 인물에 감정적으로 몰입하는 과정을 알아보고, 더 매력적인 인물을 창조하는 방법을 살펴볼 것이다. 이를 위해 우리가 보편적으로 지닌 여섯 가지 기본적인 감정을 알아보고, 그 외에 창작물에서 작가가 유용하게 활용할 수 있는 다른 감정도 함께 분석해보려 한다. 아울러 이야기 속 인물이 겪는 감정적 경험이 다채로울수록 독자와 관객은 더 강렬한 관심

과 흥미를 느낀다. 이를 설명할 수 있는 심리학적 이유를 알아보고, 인물이 실제로 이야기 속에서 얼마나 다양한 정서적 경험을 하는지 그래프로 그려 살펴볼 것이다. 이야기의 전개에서 주인공의 감정적 경험을 성공적으로 풀어냈다면 그다음은 결말을 정할 차례다. 이 부의 마지막에서는 독자와 관객의 심리적 기대를 충족시키기 위해서 이야기가 어떻게 끝나야 좋을지 알아보려 한다.

제20장 감정 이입
독자가 신뢰하는 인물은 따로 있다

초기 연구자들은 영화를 보는 관객이 감정 이입과 감정 전이 과정을 통해 허구의 인물에게 공감하게 된다고 생각했다. 감정을 표현하는 인물이 관객에게도 비슷한 감정을 유발한다는 것이다.[1] 연구자들은 우리가 누군가의 행동을 지켜볼 때 활성화하는 거울 뉴런mirror neuron이 감정 전이 과정을 설명한다고 보았다. 하지만 최근 연구에서는 이를 뒷받침할 증거가 거의 없는 것으로 드러났다.[2] 더욱이 감정 전이 이론은 도덕적으로 옳지 않다고 여겨지는 행동을 하는 인물에게는 우리가 공감하지 않는 이유를 설명하지 못한다.

이 문제를 해결하기 위해 인지 심리학자 돌프 질만Dolf Zillmann과 조안 캔터Joanne Cantor는 관객이 인물에 대한 도덕적 판단에 따라 정서적 편견을 형성한다는 이론을 세웠다. 두 사람은 이른바 정서 성향 이론Affective Disposition Theory을 통해 관객은 선량한 주인공이 긍정

적인 서사 결과로 보상을 받고 반동 인물이 부정적인 결과로 처벌을 받을 때 유쾌한 감정을 경험한다고 주장했다.[3] 다시 말해 우리는 '공정한 세상'에 대한 평범한 감정을 반영하는 이야기를 즐겁게 본다는 것이다.

이론은 이 정도면 충분하다고 생각되면 부담 없이 뒤로 건너뛰어도 좋지만, 인물의 도덕적 미덕에 대한 독자와 관객의 주관적 판단이 왜 중요한지 관심이 있다면 계속 읽어보자.

독자는 착한 인물에게 더 잘 이입한다

진화생물학자 로버트 트리버스Robert Trivers는 우리가 형성하는 인간관계가 우리의 도덕 감정을 조절하는 정교한 체계에 기반을 두고 있음을 밝혔다. 이러한 인간관계에는 남을 속이는 사람을 피하거나 처벌하는 것뿐만 아니라 우리를 잘 도와줄 법한 사람과 친교를 쌓는 것도 포함된다. 우리 조상들이 살아온 환경을 돌이켜 보면, 이러한 기술은 자신과 가족의 생존 가능성을 높이는 데 매우 중요했을 것이다. 트리버스는 사랑, 연민, 감사, 찬양, 고양 등의 도덕적 감정은 생존에 꼭 필요한 친교 모임을 만들기 위해 생긴 반면, 혐오나 비판적인 공격성 등 다른 도덕적 감정은 우리에게 해를 끼칠 수 있는 사람들로부터 스스로를 안전하게 지키기 위해 생겼

다고 주장했다.[4]

우리의 도덕 감정은 우리가 착하다고 인지하는 인물에게 감정적으로 이입하고, 몰입하고, 그들의 정서적 여정에 감동하고, 그들의 행동이 긍정적으로 보상받기를 원하는 이유를 설명한다. 우리는 현실에 존재할 법하고 만약 실제로 존재하는 인물이라면 친구가 될 것 같은 주인공을 응원한다. 나아가 인물이 자신과 더 비슷하다고 인식할수록 인물의 서사에 더 깊이 감동받는다.[5]

독자나 관객이 인물에게 동질감을 느끼게 하기 위해 작가들이 흔히 사용하는 기법은 일상의 어려움에 대처하는 인물의 모습을 보여주는 것이다. 그 대처 방법이 대단한 능력이 없는 평범한 사람이라도 납득하기 쉬운 방법이라면 더욱 그렇다. 피비 월러브리지가 〈플리백〉의 파일럿 에피소드 도입부에서 이를 어떻게 적용하는지 살펴보자.

실내. 플리백의 아파트. 복도. 밤. #1

현관문 내부샷. 플리백의 시점.

현관문에서 몇 걸음 떨어진 곳에서 곧 두드릴 것처럼 문을 쳐다보는 플리백 샷. 뭉개진 메이크업, 헝클어진 머리. 가쁜 숨을 몰아쉰다.

현관문 내부샷. 플리백의 시점.

플리백 샷. 카메라를 향해 돌아선다.

플리백: (괴로운 기미가 있지만 진지한 표정으로) 좋아하는 남자로부터 화요일 새벽 2시에 '너한테 가도 될까'라는 문자를 받았을 때 기분을 알 것이다. 막 잠에 들었다가 우연히 문자를 본 것처럼 행동해야 한다. 침대에서 일어나 와인 반병을 마시고 샤워를 하고 온몸 구석구석 제모를 하고 란제리 차림에 가터벨트를 하고 현관 벨이 울릴 때까지 문 옆에서 기다려야 한다. (현관 벨이 울린다.)

그러고 나서 그가 온다는 사실을 잊고 있었던 것처럼 그에게 문을 열어준다.

출처: 〈플리백〉 파일럿 에피소드의 촬영 대본에서 발췌. 피비 월러브리지 각본. 투 브라더스 픽쳐스·BBC 제공.

이 도입부에서 우리는 어떻게 플리백이라는 인물에게 공감하게 될까? 첫째, 이 드라마의 타깃 시청자 중에 많은 이들이 플리백이 처한 상황을 둘러싼 어색하고 매우 불편한 사회적 기대에 공감할 것이다. 둘째, 플리백이 자신의 이야기를 풀어내는 방식이 재미있고, 이는 그녀를 더욱 호감형 인물로 만든다. 앞의 장면을 보면 플리백이 사회적 관계를 맺고 원활히 유지하는 데에 매우 높은 관심과 흥미를 보이고 있음을 알 수 있다. 플리백은 시청자를 신뢰하고 있으며, 이러한 사실은 우리 역시도 그녀를 신뢰하도록 분위기를 조성한다. 이는 긍정적인 관계에서 필수적인 부분이다. 또한 플리백의 유머에는 상대방을 무장 해제시키는 솔직함도 있다. 유머

는 매력적인 특성으로, 인물의 지적 수준을 드러내며 때로는 난관에 직면했을 때 훌륭한 대응 전략이 되기도 한다. 요약하면 플리백이 우리와 비슷한 삶을 사는 사람처럼 보이고 믿음이 가며 카리스마가 있어 보이기 때문에 독자와 관객은 플리백에게 빠르게 동질감을 느낀다. 물론 플리백이라는 인물 자체가 흥미롭기 때문이기도 하다.

우리의 도덕 감정은 독자와 관객이 이야기 안에서 신뢰할 수 없는 인물을 잘 찾아내고, 반동 인물에게는 공감하지 않으며, 악당이 합당한 처벌을 받기를 원하는 이유를 설명해준다. 아울러 실제로 존재하지 않는 창작물 속 인물이라도 그에 대한 호감이 생겨나면 그 순간부터 그 감정이 좀처럼 변하지 않는 이유도 설명한다. 그래서 친구들이 탐탁잖은 방식으로 행동할 때 눈감아 주는 것과 마찬가지로, 좋아하는 인물이 비도덕적으로 행동할 때 도덕적으로 거리를 두는 경향이 있다.[6] 주인공에게 아주 큰 호감을 느끼지 않을지라도 주위의 다른 인물들이 훨씬 믿음이 가지 않으면 주인공 편을 드는 이유도 도덕 감정으로 설명할 수 있다. 독자나 관객이 이야기 속 인물과 맺는 관계는 우리가 현실에서 다른 사람과 맺는 관계의 대용물이다. 현실에 존재하든 그렇지 않든 간에 우리는 눈앞의 인물들 가운데 최선의 친구를 선택한다.

이론은 잠시 접어두고 마틴 맥도나의 영화 〈쓰리 빌보드〉의 주인공 밀드레드 헤이스를 생각해보자. 밀드레드는 자신의 욕구에

만 사로잡혀 있는 퉁명스럽고 비호감형의 인물이다. 그러니 이야기의 초반에 밀드레드에게 공감이 간다거나 호감이 간다고 말하기는 어렵다. 하지만 밀드레드의 유일한 목표를 알게 되면 우리의 감정은 완전히 달라진다. 밀드레드는 성폭행 당해 사망한 딸을 위해 정의를 구현하고자 한다. 밀드레드는 자기중심적이지 않으며, 옳은 일을 하려는 사심 없는 사명을 띠고 있다. 그러면 밀드레드의 무뚝뚝한 태도에서 느껴지는 마뜩잖은 감정은 즉시 상쇄되고, 우리는 밀드레드를 선량하고 동정 받을 만한 인물이라고 여긴다.

성격에 따라 느끼는 감정도 다르다

심리학자들은 우리가 세상을 경험하는 방식에 성격이 큰 부분을 차지한다는 것을 알아냈다. 외향적인 사람은 일반적으로 더 행복하고 열정적이고 적극적이고 자신감과 활력이 넘치고 사교적인 반면, 내향적인 사람은 감정적으로 덤덤하고 조용하고 소극적이고 무심한 경향이 있다. 즉 외향적인 사람은 내향적인 사람과는 전혀 다른 방식으로 세상을 경험한다. 외향적인 사람에게 다른 사람들과 어울리는 일은 행복한 기분이 드는 보람 있는 경험이다. 반면에 내향적인 사람은 혼자 있거나 친한 사람 한두 명과 있을 때 더 편안함을 느낀다.

신경성은 우리가 세상을 대할 때 중요한 역할을 하는 또 다른 성격 요인이다. 감정적으로 불안정한 사람은 걱정이 많고 감정 기복에 빠지기 더 쉽다. 예민한 경향이 있기 때문에 상황이 마음대로 되지 않으면 쉽게 상처를 받거나 화를 낸다. 이는 껄끄러운 감정이나 분노로 이어질 수 있다. 반면 정서적으로 안정적인 사람은 삶에 대한 시선이 훨씬 차분하고, 신경이 곤두서는 일이 거의 없이 편안한 기분을 누린다.

제21장 보편 감정
시간과 장소를 초월하는 감정을 이용하라

사람들이 세상을 경험하는 방식이 모두 다르다고 이야기할 때, 우리는 주로 어떤 감정을 말하는 것일까? 얼마나 많은 감정이 있고, 그중 작가에게 가장 중요한 감정은 무엇일까? 지금부터 보편적인 감정이란 무엇이고, 허구의 인물을 만들 때 이러한 감정을 중요하게 고려해야 하는 이유를 살펴보자.

어떤 감정은 시간과 장소를 초월해 보편적으로 나타난다는 견해는 수백 년 동안 존재했다. 1872년 찰스 다윈은 서로 다른 문화권의 청년층과 노년층이 같은 동작을 통해 같은 마음 상태를 표현한다고 주장했다. 그는 이러한 감정과 그 표현 방식이 틀림없이 선천적인 것이라고 생각했다. 약 100년 후, 미국의 심리학자 폴 에크먼Paul Ekman은 찰스 다윈의 가설이 맞는지 검증에 나섰다. 그는 파푸아뉴기니를 여행하며 외부로부터 고립된 원시 부족인 포레족에게 각기 다른 감정을 표현하는 얼굴 사진을 보여주었다. 그리고 특정 상황

에서 어떤 감정을 표출할 것인지 물었을 때, 포레족 피실험자들이 북미의 피실험자들과 동일하게 선택하는 감정이 여섯 가지 있다는 사실을 알아냈다. 바로 분노, 두려움, 혐오, 행복, 슬픔, 놀라움이었다.[7] 그는 이 여섯 가지 기본 감정이 얼굴에 나타나고, 문화권 전반에서 아주 유사한 방식으로 인식되고 해석되며, 살아남는 데 도움이 되도록 진화했을 것이라고 결론을 내렸다. 여담이지만 픽사의 애니메이션 〈인사이드 아웃〉에서 이 여섯 가지 감정 가운데 다섯 가지 감정이 기쁨이, 슬픔이, 버럭이, 까칠이, 소심이로 의인화된 것은 우연이 아니다. 폴 에크먼이 이 애니메이션에 자문을 맡았기 때문이다. 감독 피트 닥터가 보기에 다섯 가지 감정만으로도 스토리라인이 탄탄해서 여섯 번째 감정인 놀라움은 뺀 것 같다. 다시 본론으로 돌아가서, 이 여섯 가지 기본적인 감정을 하나씩 자세히 살펴보자.

동기를 유발하는 가장 큰 힘
분노

　분노는 가장 원시적인 감정으로, 우리의 생존에 중요한 역할을 한다. 또한 우리가 옳다고 믿는 것을 옹호함으로써 위협에 맞서 싸우고, 자원을 얻기 위해 경쟁하고, 사회적 규범을 강화하기 위해 적응한 방식이다. 분노는 우리가 기대한 상황과 실제 벌어진 상황이 서로 일치하지 않는 데서 비롯된다. 우리가 분노를 느끼는 정도

는 상황, 성격, 나이, 삶의 경험에 따라 다르다. 자신을 화나게 한 친구와 더 친한 사이일수록 더 부아가 나고 감정이 상하기 쉽다. 이는 특히 사춘기 소녀들에게 해당된다.[8] 비우호적이고 신경질적이며 성실성이 떨어지는 사람일수록 분노를 더 쉽게 표출한다.[9, 10] 나이가 많은 이들은 아이들이나 젊은 사람들에 비해 밖으로 분노를 표출하는 빈도가 낮다. 마음을 진정시키는 전략을 이용해서 감정 조절을 더 잘하기 때문인 듯하다.[11]

이야기의 역학 관계 측면에서 분노는 동기를 유발하는 강력한 힘이다. 앞서 언급했던 〈쓰리 빌보드〉의 주인공 밀드레드의 사례가 여기에 해당된다. 딸을 성폭행하고 살해한 범인을 찾으려는 경찰의 대응이 부족하다고 느끼는 밀드레드의 분노는 그녀의 모든 여정에 동기를 부여한다. 우리는 분노를 느끼면 더 충동적이고 자신감 넘치고 무모해지는 경향이 있다. 또한 어떤 일이 잘못될 가능성을 과소평가하게 된다.[12] 분노의 추악한 측면도 마찬가지로 강력한 힘이 있다. 자기 집단에 속하지 않은 사람들을 향해 더 부정적인 감정을 느끼고 비난할 대상을 찾아 나서게 만든다.[13]

시련을 극복하게 하는 두려움

두려움 또한 우리의 생존에 중요한 역할을 하는 원시적인 감정

에 속한다. 제3부에서 살펴본 것처럼 우리는 두려움을 불러일으키는 상황에 직면하면 가능한 빨리 위험에서 벗어나려고 하거나, 정면으로 맞서고자 하거나, 아이들을 잘 돌보고 도움을 줄 수 있을 것 같은 사람과 친구가 되려고 하기도 한다. 두려움에는 매우 불쾌한 공포의 감정도 포함되어 있다. 그런데 사람들은 왜 이야기 속 무서운 에피소드를 즐길까? 일부 학자들은 위험한 상황에 직면한 인물이 상황에 적응해 생존하는 모습을 보거나 읽을 때 우리가 경험하는 짜릿한 대리 만족을 한 가지 이유로 든다. 우리의 정신은 생존에 이로운 방식으로 행동했을 때 보상하도록 진화했기 때문에 무서운 상황에서 생존을 위해 올바른 선택을 하는 인물의 모습을 보면서 동일한 행복감을 경험한다는 것이다.[14] 모의 시련 가설ordeal simulation hypothesis은 허구의 이야기가 우리를 이야기에 나온 것과 같은 상황에 잘 대처할 수 있도록 훈련시킨다고 주장한다.[15] 이야기 속에서 발생하는 사건이 아무리 위험하더라도 이야기 밖의 독자들에게는 실질적인 위협이 되지 못한다. 그러나 이야기를 보면서 장차 그런 일이 실제로 벌어진다면 어떻게 대처할지 생각해볼 수 있다. 이 가설에 의하면 무서운 이야기는 우리가 취할 수 있는 다양한 행동의 결과를 볼 수 있는 모의 시련 역할을 하는 셈이다.

우리가 살면서 마주치는 난감한 상황은 두려움을 불러일으키지만, 우리는 그런 두려움을 극복하는 법을 배운다. 정서적으로 안정된 사람일수록 무섭고 어려운 상황을 더 쉽게 헤쳐 나간다. 앞

서 제4부에서 인물이 힘겨운 사건을 겪을 때 두려움이 인물의 변화에서 어떤 역할을 하는지 다뤘다. 만약 인물이 매우 충격적인 상황을 유난히 무섭다거나 통제할 수 없다고 인식하는 경우, 실제 연구 결과에 근거하여 인물이 PTSD뿐 아니라 지속적인 불안과 우울증을 경험할 가능성이 높다고 예상할 수 있다. 반대로 인물이 아주 충격적인 상황에 직면해도 그다지 무섭지 않고 자신이 통제할 수 있으며 그에 잘 대처했다고 느낀다면 그 상황을 잘 극복할 가능성이 더 높고, 어쩌면 외상 후 성장post-traumatic growth을 경험할 수도 있다.

스스로를 보호하기 위한 혐오

역시 아주 오래된 감정인 혐오감은 감염을 일으킬 수 있는 병원체로부터 우리를 보호하기 위해 진화한 것으로 생각된다. 여기에는 특정 음식에 들어있는 병원균이나 전염성 질환이 있는 사람의 병원체가 포함되기도 한다.[16] 혐오감은 우리의 생존에 중대한 역할을 하지만, 다른 집단의 구성원에 대한 반감이나 외국인 혐오증의 원인이 되기도 한다. 혐오에 과민한 반응을 보이는 사람일수록 자기 집단이 더 매력적이라고 생각하고 다른 집단에 대해서는 더 부정적인 견해를 갖는 경향이 있다.[17] 그 외 다른 유형의 혐오로는

성적 혐오와 도덕적 혐오가 있다. 우리는 잠재적인 배우자나 그의 행동이 매력적이지 않을 경우 성적 혐오를 느끼는 반면 도덕적 혐오는 부도덕해 보이는 행위에 대한 반감과 관련이 있다.

혐오는 진화론적 기원에 바탕을 두고 있지만, 사회적 조건을 통해서도 형성되기 때문에 음식, 성적 행위, 사회적 행동에 대한 혐오는 문화마다 다르다. 예를 들어 북미인들은 개인의 권리나 자유, 존엄성을 제한하는 행동에 도덕적 혐오를 더 느끼기 쉬운 반면 일본인들은 사회 공동체의 통합을 저해하는 행위에 반감을 느낄 가능성이 더 높다.[18]

혐오는 허구의 인물이 묘사되는 방식에서도 매우 잘 드러난다. 《얼음과 불의 노래》나 〈왕좌의 게임〉 속 티리온 라니스터에게 중대한 도덕적 잘못을 제외하면 혐오를 불러일으키는 요소는 거의 없다. 그는 경험이나 성적 관습에 개방적이고 다른 집단의 생각에 관심이 있다. 반면 세르세이 라니스터, 대너리스 타르가르옌 등 다른 등장인물의 경우 도덕적 범법행위에 대한 혐오감은, 특히나 그 행위자가 다른 집단의 사람이라면 살인 동기가 되기 충분하다.

새로운 시도를 장려하는 행복

행복은 즐거움에서부터 만족, 희열에 이르기까지 광범위한 감

정을 아우른다. 심리학자들은 이러한 유쾌한 감정들이 주변 세상에 대한 인식을 넓히고, 새로운 사고와 행동을 탐색하도록 장려하는 중요한 기능을 한다고 주장한다.[19]

예를 들어 〈아바타〉의 주인공 제이크 설리는 현실에서 하반신이 마비된 상황이다. 그래서 처음 아바타 형태로 달릴 때 황홀감을 맛보게 된다. 이는 제이크 설리가 판도라 행성이라는 특별한 세상에 대해 마음을 열고, 나아가 나비족을 다른 시각으로 보는 데 도움이 된다. 특히 인물의 정서적 여정에서 최고의 순간에 강렬한 긍정적 감정을 경험할 경우, 이러한 절정 경험은 강렬한 변화를 불러올 수 있다.

실패를 받아들이고 극복하게 하는 슬픔

슬픔 또한 인간의 경험에서 필연적이고 보편적인 역할을 한다. 정서적 고통이 동반되는 것이 특징이며, 상실이나 손상, 절망, 비탄, 무력함 또는 비애의 감정과 연관이 있다. 이러한 감정은 우리의 관심을 스스로의 내면으로 돌리는데, 아마도 분주한 삶에서 벗어나 실패를 받아들이고 목표와 계획을 찬찬히 살펴보며 수정할 수 있는 시간을 갖기 위함일 것이다. 바로 그런 이유로, 창작물 속 인물을 만들어야 하는 작가에게 슬픔은 대단히 유용하고 중요한

감정이다. 스토리라인 속 최악의 순간에 인물이 매우 큰 정서적 고통에 빠질 경우, 이야기는 자연스럽게 인물이 계획을 재평가하고 전략을 수정하는 방향으로 이어진다. 제4부에서 살펴봤듯이, 최악의 순간은 인물의 변화에서 중요한 역할을 한다.

최악의 순간은 감정과 플롯을 일치시키는 데 유용할 뿐 아니라 독자나 관객이 느끼는 감동을 증폭시킨다.[20] 일부 연구에 따르면 우리가 감동적인 이야기를 즐기는 이유는 인물이 우리가 직접 경험했거나 앞으로 겪을 수 있는 힘겨운 사건에 어떻게 대처하는지 배울 수 있는 안전한 환경을 제시하기 때문이다. 이렇게 해서 우리는 그러한 사건에 더 잘 대처하는 방법을 이해하거나 그런 사건에서 의미를 이끌어내는 기회를 얻을 수 있다.[21]

예상과 현실의 간격이 클 때 느끼는 놀라움

놀라움은 좋거나 나쁠 수도 있고, 둘 중 어느 한쪽으로도 치우지지 않을 수 있다. 또한 그 강도는 전혀 놀라움을 느끼지 못하는 덤덤한 수준부터 투쟁 혹은 도피 반응을 유발하는 강렬한 반응까지 다양하다. 앞으로 닥칠 일에 대한 예상과 실제 일어난 일 사이의 간격이 클수록 놀라움도 커진다. 우리는 종종 앞으로 벌어질 놀라운 사건을 암시하는 미약한 신호를 무시하기 때문에,[22] 놀라운 일

이나 서사의 반전이 신빙성 있게 보이려면 우리가 처음 봤을 때는 알아보지 못했지만 돌이켜 생각했을 때는 분명하게 나타나도록 이야기 속에 복선을 잘 설정해야 한다.

예를 들어 나이트 샤말란 감독의 심리 스릴러 영화 〈식스 센스〉를 처음 본 사람은 주인공 말콤이 자신의 관점에만 국한되지 않고 객관적으로 이야기를 서술한다고 착각하게 된다. 단지 말콤뿐만이 아니라 다른 인물의 관점에서도 장면을 보여주기 때문이다. 그럼에도 이 영화의 깜짝 결말이 여전히 일관성 있고 심리적으로 설득력 있게 느껴지는 이유는 우리가 영화에 몰입했던 정서적 관점은 그대로이기 때문이다. 우리는 말콤이 느낀 것과 동일한 충격과 카타르시스를 경험하고, 이 놀라운 결말은 제 역할을 한다. 영화를 두 번째 봤을 때 우리는 말콤이 주관적인 입장에서 이야기를 전달한다는 점을 포함하여 이전에는 보지 못했을 말콤의 죽음을 알리는 미약한 신호를 감지한다.

확장 감정
작가에게 유용한
네 가지 감정을 이용하라

인간의 여섯 가지 기본 감정을 정리한 목록을 발표하고 몇 년 뒤, 폴 에크먼은 얼굴을 통해 다 표현되지 않는 더 다양한 감정이 포함되도록 보편 감정의 목록을 확대했다. 다른 심리학자들 또한 그 보편성을 뒷받침하는 증거를 제시하면서 다른 감정을 추가했다. 이에 보편 감정 목록에 즐거움, 경외, 경멸, 만족, 욕망, 고양, 당혹, 죄책감, 흥미, 질투, 사랑, 고통, 자부심, 안도, 흡족함, 수치, 동정, 긴장이 추가되었다.

물론 우리는 심리학자가 아니므로 이 모든 감정의 심리적 메커니즘을 일일이 살펴볼 필요는 없다. 대신 이 가운데 인물을 만들 때 작가에게 특히 유용한 네 가지 감정만 살펴보도록 하자. 그 네 가지 감정이란 고양, 경외, 긴장, 수치다.

도덕미를 보면서 느끼는
고양

주인공이 매우 친절하거나 용감하거나 고결한 행동을 하는 이야기를 보고 유달리 온정을 느끼고 감동을 받아 희망에 차서 직접 선행을 하려는 생각이 든 적이 있다면 고양(도덕적 고양이라고도 한다)이라는 감정을 경험한 것이다. 고양의 감정은 누군가 자선이나 연민, 인정, 사랑, 자기희생, 용기, 용서, 의리를 행하는 모습이나 '도덕미moral beauty'에 속한다고 여겨지는 다른 강력한 미덕을 행하는 모습을 보는 것에 의해 유발된다.[23]

이와 같은 행위를 하는 사람의 이야기를 보거나 읽는 것은 대단히 강력한 경험이 될 수 있고, 우리는 이런 경험을 통해 다시 마음을 다잡고 비관적이거나 냉소적인 감정을 지우며 그 자리를 희망이나 사랑, 도덕적인 감화로 채운다. 작가로서 사람들의 삶을 뒤흔들고 영감을 주는 이야기를 만들고 싶다면 고양은 감정 목록에서

표 5.1 영화 속 주인공의 행위가 고양의 감정을 불러일으킨 사례

영화	주인공	고양의 감정을 불러일으킨 행위
〈윈터스 본〉	리 돌리	가족에 대한 충성심과 용기를 보여준다
〈호텔 르완다〉	폴 루세사바기나	투치족 피난자들을 자신의 호텔에서 보호한다
〈포레스트 검프〉	포레스트 검프	남다른 성실함과 친절함을 보여준다
〈쉰들러 리스트〉	오스카 쉰들러	아우슈비츠에서 유대인을 구하면서 용기, 연민, 자기희생을 보여준다

가장 중요한 감정이다.

표 5.1은 영화 속 주인공의 행위가 관객에게 고양의 감정을 불러일으킨 사례를 정리한 것이다.

광대함을 보고 느끼는 경외

우주에 대한 숭배나 감탄, 교감이라는 불가항력의 감정으로 묘사되기도 하는 경외는 강력한 힘이나 광대함에 의해 유발된다. 경외의 감정은 종종 우리가 삶이나 세상 속 자신의 위치에 대해 새로운 통찰력을 갖게 한다. 고양과 마찬가지로 경외는 관객이나 독자에게 영감을 주거나 변화를 일으키고 싶은 작가에게 아주 유용한 감정이다. 경외심을 불러일으키는 순간으로 광활한 자연경관을 바라보거나, 영적인 교류를 하거나, 카리스마 넘치는 강력한 지도자의 말을 듣거나, 장엄한 음악을 듣거나, 위대한 이론을 이해하거나 창시할 때를 들 수 있다.[24]

이러한 긍정적인 경외awe의 경험은 영어 단어 'awesome'의 '우러러 감탄할 만한'이라는 의미와 관련이 있지만, 두려움이나 염려와 관련되거나 '끔찍한'이라는 의미의 영어 단어 'awful'로 묘사되는 다른 범주의 경외도 있다. 공포감과 무력감을 동시에 느끼게 하는 이러한 경험은 우주를 바라보거나 아주 무서운 자연 현상을 보

영화	주인공	경외의 순간
〈블레이드 러너 2049〉	K	웅장한 오프닝 장면
〈사랑에 대한 모든 것〉	스티븐 호킹	블랙홀에 대한 이론을 창시한다
〈아바타〉	제이크 설리	영혼의 나무 아래에서 조상들의 명령을 듣는다
〈인투 더 와일드〉	크리스토퍼 맥캔들리스	산꼭대기에 올라가 장엄한 경관을 바라본다
〈미지와의 조우〉	로이 니어리	모선에서 외계 생명체가 나타나는 것을 본다 마지막 장면에서 작별 인사를 한다
〈2001 스페이스 오디세이〉	닥터 데이비드 보우먼	뼈를 던지는 시퀀스 스타게이트 시퀀스

표 5.2 경외의 순간을 경험한 것으로 묘사되는 영화 속 주인공의 사례

거나 신의 얼굴을 조우했을 때 유발될 수 있다.[25]

표 5.2는 영화 속 주인공이 긍정적 또는 부정적 경외감을 경험하는 사례를 정리한 것이다.

불안이 해소되기를 바라는 긴장

군이 여기서도 지적할 필요는 없지만, 긴장뿐만 아니라 긴장과 아주 유사한 서스펜스는 작가가 터득해야 하는 중요한 감정이다. 많은 영화나 소설, TV 시리즈, 라디오극의 매력은 이야기가 만들어내는 긴장의 수준과 직접적으로 관련된 경우가 많다. 심리학적

관점에서 볼 때, 긴장은 갈등이나 불안정, 불확실, 부조화의 상태에서 비롯되고, 여기서 관객이나 독자는 정서적으로 중요한(이 정서적 중요성이 핵심이다) 대상에 대해 한 번에 두 가지 상반된 믿음을 유지해야 한다. 이러한 상태는 관객이나 독자가 다음에 무슨 일이 벌어질지 예측하고, 불안정이나 긴장이 해소되기를 열렬히 바라게 한다. 흥미롭게도 이런 규칙은 이야기뿐 아니라 음악에도 동일하게 적용된다. 서스펜스가 고조되는 순간에 사용되는 사운드트랙만 생각해보더라도 제거하고 싶은 불협화음이나 불안정한 소리가 긴장의 특징이라는 것을 알 수 있다.[26] 이야기에서 이러한 긴장이 해소되는 과정을 통해 그 안에서 묘사하고 있는 사회적 상황에서 교훈을 얻을 수 있으며, 뇌의 쾌락 중추가 자극되는 보상 또한 얻을 수 있다.[27]

이쯤에서 아마도 이런 의문이 들 것이다. '긴장감은 주로 플롯과 관련된 요소라고 알고 있는데 인물 묘사에 관한 책에서 긴장감을 논하는 이유가 뭐지?' 긴장감 넘치는 이야기를 만들려면 관객이나 독자가 다음에 무슨 일이 벌어질 것인지 관심을 보여야 한다. 그렇게 하려면 관객이나 독자가 인물에게 감정적으로 충분히 몰입해서 인물에 대한 희망이나 두려움의 감정이 생겨야 한다. 신경과학자 모리츠 렌Moritz Lehne과 스테판 코엘슈Stefan Koelsch는 인물에게 최선의 결과가 나오기를 기대하는 희망과 최악의 상황이 벌어질까 걱정하는 두려움 사이의 간격이 클수록 긴장도 더 커진다는 이론

을 내놓았다.[28]

　TV 시리즈 〈체르노빌〉은 긴장감 연출면에서 마스터 클래스 같은 작품이다. 우선 우리가 감정적으로 몰입할 수 있는 설득력 있고 공감이 가는 주요 인물을 여럿 등장시킨다. 그런 다음 이들뿐 아니라 다른 수백만 명의 목숨이 거의 가늠할 수 없을 만큼 엄청난 위험에 처하게 되는 과정을 보여준다. 주요 인물들에 대한 우리의 희망과 걱정의 격차는 엄청나고, 수백만 명의 목숨이 위태로운 상황이다. 이 TV 시리즈가 1986년 체르노빌 원전 사고의 실화를 바탕으로 한다는 점과 실제로 벌어진 일의 상당 부분이 당시 은폐되었다는 사실이 극의 긴장감을 더한다. 또한 이야기 전반에 걸쳐 형성되는 긴장감은 시청자의 관심을 계속 끌어두는 데 필수적이다. 사고 현장을 정리하려는 초기 시도는 성공하지 못한다. 사고 현장 수습 실패에 따른 위험 물질의 수치는 증가한다. 결과적으로 관객은 결말에 도달할 때까지 인지적 갈등이 심해지는 상태에 놓인다.

부끄러움으로 인한
수치

　수치심과 죄책감은 스스로 사회 규범에 반하는 잘못된 일을 했다는 자기 징벌적 시인이라는 점에서 공통점이 있다. 그러나 죄책감은 주로 자신의 행동에 대해 보상해야 한다거나 잘못된 행위

를 자인하는 감정과 관련이 있지만, 수치심은 숨어 버리거나 사라지거나 도망침으로써 자신과 행동을 분리하고 싶은 마음과 감정을 불러일으키는 경향이 있다. 마찬가지로 죄책감을 느끼는 사람은 다르게 행동했으면 좋았을 거라고 생각하는 경우가 많지만, 수치심을 느끼는 사람은 그 일에 대해 스스로 거의 통제할 수 없다고 생각하고 상황을 탓하는 경향이 있다.[29]

훨씬 더 강력하고 비참한 감정인 수치심은 우리가 다른 사람을 통해 대리 경험을 할 수도 있다. 자신이 그 인물과 같은 사회적 정체성을 가지고 있다고 생각하는 경우에 특히 그렇다.[30] 주인공에게 깊이 공감하고 주인공이 자신과 비슷하다고 생각할수록 주인공의 수치심을 더 크게 느낀다. 예를 들어 잉마르 베리만 감독의 영화 〈수치〉에서 두 주인공 에바와 얀의 경우, 이야기가 전개되며 우리가 두 사람에게 가까워질수록 두 사람이 평상시라면 결코 생각조차 하지 않았을 행동을 전쟁으로 인해 억지로 하게 되면서 느끼는 수치심이 더 크게 느껴진다.

인물이 느끼는 정서적 범위를 넓혀라

감정적으로 한층 매력적인 인물을 만드는 과정에서 개개의 감정을 효과적으로 사용하는 법 외에도 염두에 두어야 할 요소가 있

다. 독자나 관객은 이야기에 완전히 빠져들었을 때 다양한 감정 경험을 즐기기에, 이를 이용하면 독자나 관객이 이야기에 계속 관심을 갖도록 자극할 수 있다는 점이다.[31] 평상시 보내는 일상을 생각해봐도, 우리는 가족, 동료, 친구, 낯선 사람과의 교류에서 온갖 종류의 감정을 느낀다. 보통은 가벼운 감정 경험이겠지만, 흥미부터 재미, 짜증, 실망, 죄책감, 자부심에 이르기까지 그 종류는 풍부하고 다양하다. 그리고 이야기 속 주인공이 경험하는 정서적 여정은 우리가 일상에서 겪는 다양한 경험을 증폭시킨 것처럼 보인다. 이처럼 강렬한 감정 경험이 독자나 관객의 관심을 끄는 데 필수적인 요소라는 점을 고려하면, 감정적으로 매력적이지 못한 이야기를 접했을 때 '빈약하다', '지루하다' 혹은 '단조롭다'라고 느끼는 것은 놀라운 일이 아니다.

시나리오 작가이자 영화 감독인 제임스 캐머런이 〈아바타〉에서 주인공 제이크 설리에게 설정한 감정의 범위를 생각해보자. 제이크의 여정은 단순히 감정의 최고점과 최저점에만 국한되지 않는다. 표 5.3에서 보는 것처럼 다양한 감정적 경험을 포함하고 있다. 이러한 광범위한 정서적 경험이 이 영화의 상업적 성공에 크게 기여했을 것이다.

표 5.3 영화 〈아바타〉에서 주인공이 느끼는 다양한 감정

감정	장면
분노	쿼리치 대령이 이끄는 부대가 홈트리를 파괴하는 것을 본다
두려움	맹수 타나토어의 공격을 받는다
혐오	쿼리치 대령이 홈트리를 파괴할 계획이라는 것을 알게 된다
행복	처음으로 판도라 행성을 끝에서 끝까지 달린다
슬픔	아바타 프로젝트를 담당하는 그레이스 박사가 죽는 것을 본다
놀라움	건드리자 헬리코라디안(아바타에 등장하는 식물체—옮긴이)이 바로 움츠러드는 모습을 본다
즐거움	자신의 아바타 속으로 처음으로 들어갔을 때 실수로 꼬리로 테이블을 치고 만다
경외	영혼의 나무 아래에서 조상들의 명령을 듣는다
경멸	쿼리치 대령이 이끄는 부대가 홈트리를 파괴하는 것을 본다
만족	섹스 후 네이티리 공주와 함께 누워 있다
욕망	네이티리 공주와 섹스를 한다
고양	전사 쯔테이가 죽기 전에 자신의 자리를 넘겨주고 자유롭게 풀어달라고 요청한다
당혹	다이어호스(나비족의 사냥 수단이자 운송 수단인 생명체—옮긴이)에서 떨어진다
죄책감	네이티리 공주를 도우면서 한편으로는 쿼리치 대령을 위해 일한다
흥미	자신의 아바타를 조종하는 법을 배운다
사랑	네이티리 공주와 연인 사이가 된다
고통	영화 클라이맥스에서 오두막에서 가쁜 숨을 몰아쉰다
자부심	토룩(판도라 행성 최강의 포식자이자 나비족에게 경외의 대상인 생명체—옮긴이)을 탄다
안도	네이티리 공주가 얼굴에 산소마스크를 씌워 인간의 모습을 되살려줘서 다시 숨을 쉰다
흡족함	자신의 아바타 몸을 처음으로 조정하는 데 성공한다
수치	나비족에게 쿼리치 대령의 계획을 전부 알고 있었다는 것을 고백한다
동정	홈트리가 파괴되자 모든 나비족에게 안타까움을 느낀다
긴장	홈트리를 파괴하려는 쿼리치 대령의 계획으로 인한 위협을 예상한다

정서적 여정
인물의 감정이 이야기를 결정한다

1945년 미국 작가 커트 보니것은 인류학 석사 과정에서 흥미로운 의견을 내놓았다. 이야기를 주인공이 겪는 운명의 부침에 따라 분류할 수 있다는 것이다. 그는 '이야기는 모눈종이 위에 그릴 수 있는 형태를 가지고 있으며, 특정 공동체의 이야기 형태는 적어도 그 공동체에서 사용하는 항아리나 창끝의 모양만큼 흥미롭다.'[32]라고 주장했다. 커트 보니것은 이야기 안의 시간에 대비하여 주인공이 겪는 운명의 변화에 따라 이야기를 다섯 가지 유형으로 구분해서 설명했지만, 사람들이 일반적으로 좋은 일을 겪으면 행복해지고 운명이 바뀌면 덜 행복해지는 것처럼 그의 그래프 역시 시간의 흐름에 따른 주인공의 감정가(valence, 한 개인이 겪었던 일에 대해 스스로 내리는 평가의 스펙트럼—옮긴이)를 보여준다고 말할 수 있다. 커트 보니것은 자신이 구분한 다섯 가지 이야기 유형을 구덩이에 빠진 남자Man in a Hole, 소년, 소녀를 만나다Boy

Meets Girl, 신데렐라 스토리Cinderella story, 창조 신화Creation Myths, 카프카의 변신Kafka's Metamorphosis이라고 이름 붙였다. 이 가운데 창조 신화형은 세상의 창조를 다루는 종교적인 이야기에 국한되는 경향이 있고, 카프카의 변신형은 매우 독특한 이야기 형태라고 언급했다. 우리는 여기서 가장 대중적인 이야기 형태에 주목할 것이다.

2011년 영문학 및 데이터 분석학을 가르치던 매튜 조커스Matthew L. Jokers 교수가 모든 이야기는 서사의 감정적 부침에 따라 분류할 수 있다는 커트 보니것의 주장에 대한 연구에 나섰다. 감성 분석sentiment analysis이라는 기술을 이용하여 텍스트에서 모든 단어의 긍정적 혹은 부정적 감정가를 측정하고 이야기의 타임라인에 따라 연결하는 방식으로 5,000여 편에 달하는 소설의 정서적 궤도를 분석한 것이다. 그 결과 조커스 교수는 여섯 가지의 기본 이야기 형태가 주를 이룬다는 것을 알아냈다.[33] 비극Tragedy형, 벼락부자Rags to Riches형, 구덩이에 빠진 남자Man in a Hole형, 퀘스트Quest형, 신데렐라Cinderella형, 오이디푸스Oeidipus형이다.[34]

모든 이야기가 위와 같은 정서적 궤도를 따른다는 말은 아니다. 더 복잡한 궤도를 따르는 이야기도 많기 때문이다. 하지만 이 여섯 가지 정서적 궤도는 가장 흔하게 나타난다. 또한 이 정서적 궤도가 가장 원만하고 평균적인 감정 변화를 보여준다는 점을 염두에 두자. 실제로 어떤 작품의 정서적 궤도를 분석해보면 평균을 벗어나는 지점이 꽤 많다. 그렇기 때문에 이 여섯 가지 정서적 궤도는 이

야기를 쓸 때 반드시 따라야 하는 정밀한 견본이 아니라 유익한 지침 정도로 받아들이는 것이 좋다. 먼저 거시적 수준의 분석을 통한 전체 스토리라인의 전반적인 감정 변화를 살펴보고, 그다음에는 미시적 수준에서 나타나는 스토리라인의 감정 변화를 알아볼 것이다. 미시적으로 분석을 해보면 장면에 따른 감정의 변화를 알 수 있다.

추락하는 비극형 이야기

그림 5.1에서 보는 것처럼 비극형의 스토리라인에서 주인공은 행운 혹은 긍정적인 기분으로 이야기를 시작하지만, 점차 어려운 사건을 연이어 마주치면서 이야기의 결말 즈음에는 무기력한 상태에 이른다. 2막 초반부에 운명이 조금 호전되기도 하지만 중간 지점에서 다시 운명의 부침이나 반전을 겪는다. 전형적인 비극형 이야기에서는 주인공의 운명이 좋은 쪽에서 나쁜 쪽으로 바뀌는 양상이 나타난다.

예를 들어 톰 울프의 소설 《허영의 불꽃》의 도입부에서 주인공 셔먼 맥코이는 뉴욕의 성공한 증권거래인이자 자칭 월스트리트의 지배자다. 하지만 뺑소니 사건에 휘말리면서 그의 삶은 내리막길을 걷게 된다. 소설이 끝날 무렵에는 무일푼에 아내와 딸과는

그림 5.1 비극형 이야기의 정서적 궤도

소원해지고 살인 혐의로 재판을 기다리는 처지가 된다. 셔먼은 이 야기의 시작에서 행복한 상황이지만 어려움에 직면하면서 최악 의 상황에 처한다.

어떤 비극형 이야기에서는 해결부, 즉 주인공이 자신의 패배를 받아들이기 시작하는 지점에서 주인공의 감정이 다소 상승하는 경우도 있다. 그러나 점차 비극적인 처지에 놓이는 주인공의 운명 을 나타내는 선이 거의 변화가 없는 비극형도 있다.[35]

그외 대표적인 비극형 소설로는 퓰리처상 수상작인 앤서니 도 어의《우리가 볼 수 없는 모든 빛》, 로렌 와이스버거의《악마는 프 라다를 입는다》, 톰 글랜시의《레인보우 식스Rainbow Six》가 있다. 영화로는 아서 힐러의 〈러브 스토리〉, 테리 길리엄의 〈몬티 파이튼 의 성배〉, 리 언크리치의 〈토이 스토리 3〉, 이안의 〈라이프 오브 파 이〉, 조던 필의 〈겟 아웃〉 등이 있다.[36]

상승하는
벼락부자형 이야기

벼락부자형 이야기 궤도(문학 비평에서는 희극이라고도 부른다)는 비극형과는 정반대의 궤적을 따른다. 그림 5.2에서 보는 것처럼 주인공은 불운한 상태에서 이야기를 시작하다가 점차 좋은 일이 연이어 벌어진다.

예를 들어 로알드 달의 어린이 소설《찰리와 초콜릿 공장》에서 주인공 찰리 버킷은 이야기 도입부에 할아버지, 할머니와 가난하게 사는 모습으로 등장한다. 찰리는 황금 티켓을 찾은 상으로 윌리 웡카의 초콜릿 공장 견학을 가게 된다. 공장 견학 내내 보인 남다른 착한 행동 때문에 찰리는 윌리 웡카의 초콜릿 공장 후계자가 된다. 이 유형의 이야기에서 중간 지점에 주인공은 극복해야 하는 난관에 부닥치면서 잠시 불행에 빠진다.

대표적인 벼락부자형 소설로는 단테의《신곡》, 귀스타브 플로

그림 5.2 벼락부자형 이야기의 정서적 궤도

베르의 《마담 보바리》, 존 그리샴의 《의뢰인》, 수 몽크 키드의 《벌들의 비밀생활》 등이 있다. 영화로는 게리 마셜의 〈귀여운 여인〉, 프랭크 다라본트의 〈쇼생크 탈출〉, 대니 보일의 〈슬럼독 밀리어네어〉, 데이비드 핀처의 〈소셜 네트워크〉, 요르고스 란티모스의 〈더 페이버릿: 여왕의 여자〉 등이 있다. 영화에서 이러한 정서적 궤도는 전기물이나 역사물의 플롯에서 가장 흔히 나타난다.[37]

추락 - 상승하는 구덩이에 빠진 남자형 이야기

그림 5.3에서 보는 것처럼 구덩이에 빠진 남자형 이야기는 대체로 평범한 주인공이 편안한 삶을 누리는 것으로 시작한다. 그러다가 상황이 나빠지면서 비유적으로 구덩이, 즉 궁지에 빠진다. 자신의 운명을 되돌리기 위해서는 주인공 스스로 그 궁지에서 벗어나야 한다. 이야기가 끝날 무렵 주인공은 대개 여정을 시작할 때보다 더 행복하다. 경험을 통해 회복력을 얻고 삶을 더 의미 있는 방식으로 볼 수 있기 때문이다. 제4부에서 우리는 삶의 힘든 경험이 어떻게 긍정적인 발전적 성장을 가져올 수 있는지 살펴본 바 있다.

구덩이에 빠진 남자형의 대표적인 이야기로는 인류 최초의 신화인 《길가메시 서사시》, 17세기 유럽 동화 《빨간 모자》, 허버트 조지 웰스의 《우주 전쟁》, 브램 스토커의 《드라큘라》, 매튜 퀵의 《실

그림 5.3 구덩이에 빠진 남자형 이야기의 정서적 궤도

출처: 커트 보니것, 《나라 없는 사람》

버라이닝 플레이북》,[38] 《해리 포터》 시리즈의 전반적인 스토리라인을 들 수 있다. 영화로는 프랜시스 포드 코폴라의 〈대부〉, 마틴 스코세이지의 〈디파티드〉, 〈라이프 오브 파이〉, 스티브 맥퀸의 〈노예 12년〉, 롭 마샬의 〈메리 포핀스 리턴즈〉가 있다.

연구에 의하면 서구에서 개봉되어 높은 수익을 달성한 영화의 시나리오는 제작 예산과 장르에 제한이 있는 경우에도 이런 정서적 궤도를 따르는 것으로 나타났다.[39]

상승 - 추락을 반복하는 퀘스트형 이야기

퀘스트형 이야기의 정서적 궤도는 구덩이에 빠진 남자형과는 거의 반대이며 이야기의 중간 지점에서 다시 복잡해진다. 그 이름

그림 5.4 퀘스트형 이야기의 정서적 궤도

이 의미하듯이 퀘스트형 이야기의 정서적 궤도는 주인공이 새로운 세계를 탐험하고 괴물이나 그와 유사한 대상을 물리치고 돌아오는 이야기와 깊은 연관이 있다. 그림 5.4에서 보는 것처럼 이야기 초반 주인공은 운이 상승하다가 1막이 끝날 때 어려움에 직면한다. 일반적으로 중간 지점에서 이 문제를 해결하거나 모면하는 방법을 찾게 되면서 주인공의 운이 다시 상승하다가 3막에서 또 다른 중대한 어려움에 처한다. 이로 인해 주인공은 여정을 시작할 때보다 더 좋지 않은 상황에 처하고 낙담한다. 영화에서 보편적으로 나타나는 상승-추락의 정서적 궤도에서는 탐험이 끝날 무렵 주인공의 기분이 호전되고, 이야기 끝 무렵에는 삶이 덜 암울해졌다는 것을 보여준다. 아마도 주인공이 여정을 통해 무언가를 배울 기회가 있었기 때문일 것이다.[40]

상승-추락-상승-추락의 궤도를 따르는 소설로는 조너선 프랜즌의 《인생 수정》, 살만 루시디의 《악마의 시》, 에밀리 기핀의 《당

신과 함께하는 사랑》이 있다.[41] 상승-추락의 궤도를 따르는 영화로는 엘리아 카잔의 〈워터프론트〉, 로버트 스티븐슨의 〈메리 포핀스〉, 장피에르 죄네의 〈인게이지먼트〉가 있다.

상승-추락-상승하는 소년, 소녀를 만나다형 이야기

소년, 소녀를 만나다형 이야기의 정서적 궤도에서는 처음에 주인공에게 놀라운 일이 벌어지면서 상황이 나빠지지만 결국에는 다시 운세가 좋아진다. 이런 유형을 따르는 이야기에서 주인공은 시작 부분보다 결말 부분에서 더 행복해진다. 삶 전반과 인간관계에 대한 이해가 깊어졌기 때문이다. 주인공이 힘겨운 사건이나 실패를 겪은 후에 긍정적인 성장을 경험하는 스토리라인이다. 주인공의 운세가 이야기 끝 무렵에는 좋아지지만 이야기 시작 부분의

그림 5.5 소년, 소녀를 만나다 이야기의 정서적 궤도
출처: 커트 보니것, 《나라 없는 사람》

수준으로는 회복되지 않는 식으로 변형할 수도 있다.

상승-추락-상승의 일반적인 궤도를 따르는 소설은 스티븐 킹의 《미저리》, 리안 모리아티의《커져버린 사소한 거짓말》, 애니타 슈리브의《증언》[42]이 있다. 영화로는 웨스 앤더슨의〈맥스군 사랑에 빠지다〉, 샘 레이미의〈스파이더맨 2〉,[43] 머리얼 헬러의〈날 용서해줄래요?〉가 있다.

추락-상승-추락하는 오이디푸스형 이야기

오이디푸스형 이야기에서는 주인공의 운세가 처음부터 추락하다가 중반부에서 상승한 뒤 다시 추락한다. 다시 말해 이야기 초반에 감정의 최저점에 이르는 커다란 불행을 겪는다. 이후에 운세가 다시 상승하지만, 그림 5.6에서처럼 다시 한번 곤두박질친다.

그림 5.6 오이디푸스형 이야기의 정서적 궤도

추락-상승-추락의 정서적 궤도를 따르는 소설에는 E. L. 제임스의 로맨스 소설 《그레이의 50가지 그림자》, 힐러리 맨틀의 역사 소설 《울프 홀》,[44] 메리 셸리의 《프랑켄슈타인》이 있고, 영화로는 디즈니에서 제작한 애니메이션 영화 〈인어공주(1989)〉, 제임스 L. 브룩스의 〈이보다 더 좋을 순 없다〉, 페도로 알모도바르의 〈내 어머니의 모든 것〉이 있다. 이 이야기 궤도를 따르는 영화는 스포츠 장르인 경우가 많다.[45]

손에 땀을 쥐게 하는 이야기의 구조

거시적인 수준의 감성 분석은 이야기의 시작에서 끝까지 주인공의 가장 폭넓은 감정 변화를 알려주지만, 페이지마다 혹은 장면마다 나타나는 감정의 변동은 알려주지 않는다. 매튜 조커스와 조디 아처는 미시적인 수준에서 감정 분석을 한 결과, 흥미진진한 소설에는 공통된 감정의 형태가 있다는 것을 발견했다. 독자가 규칙적으로 오르락내리락하는 감정의 롤러코스터를 경험하게 만드는 것이다. 빈번하게 나타나는 전환점은 급작스럽지만 조화를 이루며 일정하게 배치되어 있다. 이런 이야기 서사가 독자의 관심을 사로잡는 이유는 주인공의 운명이 주기적으로 끊임없이 변화하기 때문이다.[46] 일이 잘 풀리는가 싶다가도 운명이 완전히 바뀌면서 독

그림 5.7 《다빈치 코드》 속 감정의 최고점과 최저점

자가 계속해서 긴장을 늦추지 못하게 만든다. 심리학적 관점에서 볼 때, 긴장감의 순환(주인공이 비교적 심각한 위협을 거듭 직면하다가 적절한 결정을 성공적으로 내려서 보답을 받는 보상 순환)은 독자들에게 흥분되고 심지어는 다소 중독적인 경험을 불러일으킬 가능성이 높다.

그림 5.7은 영화로도 제작된 바 있는 소설 《다빈치 코드》의 감성 분석 결과를 그래프로 나타낸 것이다. 옅은 회색 선은 장면별 감정의 변동으로, 주인공 로버트 랭던과 소피 느뵈가 경험하는 갈등을 나타낸다. 이러한 곡선을 컴퓨터 작업으로 매끄럽게 연결하면 짙은 검은색으로 표시된 소설의 주요 전환점 그래프가 그려진다. 두 사람의 감정이 오르락내리락하는 사이 둘의 운명은 빠르게 변하고, 동시에 독자는 롤러코스터를 탄 듯한 감정적 경험을 하게 된다.

결말
인물에게 정당한 보상을 부여하라

모든 이야기는 끝을 맺어야 하지만 그 결말 방식은 만족스러울 수도, 불만족스러울 수도 있다. 우리가 만족스럽게 여기는 결말에서는 이야기의 중요한 긴장감이 해소된다. 인물 내면의 갈등이나 인물 사이의 갈등이 해소되고, 불안정한 상태가 다시 안정을 찾고, 그간 충돌하던 모든 의견이 이쯤에서는 조정된다. 이와 같은 갈등 해소는 신경보상회로를 자극해서 독자나 관객에게 이 이야기 여정이 만족스러운 경험이었다는 기분과 긍정적인 감정을 불러온다. 우리가 만족스러운 결말이라고 느끼기 위해서는 이야기의 등장인물들이 '정당한 보상'을 얻는 것도 마찬가지로 중요하다. 우리가 선하다고 판단한 주인공이 공정하게 보상을 받고, 반동 인물은 마땅한 벌을 받는다.

예를 들어 빅터 플레밍이 감독한 〈오즈의 마법사〉에서 영화 끝부분에 도로시는 집으로 돌아와 토토와 재회하면서 다른 사람들에

게 좋은 친구가 되어준 데 대한 보상을 받고, 그녀를 사랑하는 가족과 친구들에게 둘러싸인다. 다시는 집을 떠날 필요가 없을 것이라고 당당히 말한 것으로 봐서 자신에게 필요한 모든 것이 여기에 있다는 사실을 알게 된 것이 분명하다. 스토리라인의 중요한 긴장감이 해소된 것이다. 즉 도로시는 토토와 재회하고, 스토리라인이 매듭지어지며, 결과적으로 만족스럽고 희망적인 결말에 이른다.

물론 현실에서는 '착한 사람들'이 정당한 보상을 받지 못하고, '나쁜 사람들'이 처벌을 모면하며, 긴장감이 여전히 해소되지 않는 경우가 많다. 이처럼 인간이 처한 조건의 실상을 반영하려고 하는 이야기는 독자와 관객에게 삶의 의미를 되새겨볼 기회를 준다. 현실 도피의 기회를 주기보다는 있는 그대로의 삶을 곰곰이 생각해보는 안전한 장소를 제공한다.

평론가의 찬사를 받은 미카엘 하네케 감독의 심리극 〈히든〉을 예로 들어보자. 영화의 주요 주제 가운데 하나는 '억압은 어떻게 해소하기 힘든 사회적 긴장을 초래하는가'인데, 이 주제는 중심 스토리라인이 확실히 해결되지 않는 결말 부분에서 잘 나타난다.

본능적으로 선호하는 행복한 결말

행복한 결말은 할리우드 영화, 특히 영화제작의 고전기라 불리

는 1918년부터 1960년 사이에 제작된 영화를 연상시키는 특징이 되어서 종종 '할리우드식 해피엔딩'이라고 부른다. 미국에서 영화 제작법Motion Picture Production Code이 시행되던 동안 영화의 서사는 엄격한 도덕규범을 따라야 한다는 규율이 존재했고 행복한 결말이 장려되었다. 할리우드식 해피엔딩이 입법 기관의 압력과 문화적 압력에서 비롯되었다고 주장하는 연구자들도 있지만, 우리는 태생적으로 낙관주의를 선호한다는 설명도 있다.

낙관 편향optimism bias은 자신의 미래를 비현실적일 만큼 낙관적으로 생각하고 부정적인 일을 겪을 가능성은 과소평가하는 보편적인 현상이다.[47] 우리 대부분은 실제보다 더 오랫동안 건강하고 편안한 삶을 살 수 있으리라고 생각한다.[48] 일부 진화 심리학자들은 이 낙관 편향이 다른 사람에게 호혜적 이타성의 행위, 즉 친교 행위를 나누기에 적합한 후보임을 납득시키는 방식으로 진화했다고 생각한다. 다른 연구자들은 이런 낙관주의는 인간은 죽음을 피할 수 없다는 사실을 알고 있는 우리에게 희망을 주는 역할을 한다고 주장한다.[49]

그 근거가 무엇이든, 우리의 타고난 낙관 편향은 많은 이들이 긍정적이고 주인공이 구원 받는 이야기를 선호하는 이유를 설명한다. 그런 이야기에서는 나쁜 일들이 긍정적인 과정을 통해 좋은 방향으로 바뀌고[50] 긴장이 해소된다. 따라서 행복한 결말로 끝나는 이야기는 일부 연구자들이 주장하는 것처럼 인위적으로 강요된 문

화적·역사적 구조가 아니라 우리 인간 본성에 대한 심오한 진리를
반영하는 것이다.

삶의 목적을 고민하게 하는 비극적 결말

인간이 태생적으로 낙관주의 성향을 지니며 행복한 결말로 끝
나는 구원의 이야기를 선호한다면 사람들이 비극적인 드라마나
우울한 소설, 가슴 아픈 오페라를 '즐기는' 이유는 무엇일까? 여러
차례 언급했듯이, 힘겨운 일을 겪는다고 언제나 행복한 보상 얻을
수 있는 것은 아님을 보여주는 우울한 이야기는 우리에게 삶에 대
한 현실적인 관점을 제시한다.

비극적인 소설을 읽는 독자나 우울한 영화를 보는 관객이 이런
이야기를 선택한 이유는 삶의 목적에 대한 문제, 특히 죽음을 피
할 수 없는 인간의 운명 같은 주제를 안전한 환경에서 고민할 기회
가 되기 때문일 것이다.[51] 삶의 어려움으로 고군분투하는 이야기
속 인물을 지켜보며 그런 어려운 순간이 인생의 필수적인 부분이
라는 것을 떠올리고, 우리가 직접 비슷한 시련을 겪을 때 외로움을
덜 느끼는 것이다. 비극적 결말은 또한 이와 같은 결말로 이어진
주인공의 잘못된 선택을 통해 우리 스스로 비슷한 잘못된 결정을
내리는 일을 피할 수 있게 한다.

삶에 대한 사색을 부르는
행복과 비극이 혼재된 결말

유명한 영화나 소설, TV 시리즈의 결말은 온전히 행복하지도 않고 완전히 슬프지도 않다. 예를 들어 영화 〈델마와 루이스〉에서 두 주인공은 경찰에게 잡히지 않으려고 협곡의 가장자리에서 그대로 차를 몰고 돌진한다. 한편으로는 당연히 비극적 결말이다. 둘은 이 막다른 길목에서 살아날 방법이 없다는 것을 충분히 인식하고 있다. 하지만 반대로 배경음악이나 두 주인공의 얼굴에 드러난 흥분은 둘의 자유와 승리를 나타낸다. 관객에게 이러한 결말은 슬픔과 희망의 감정이 합쳐진 복잡한 감정을 불러일으킨다. 이 복잡한 감정이 함께 뒤섞이는 느낌이 든다.

복잡한 감정은 흔히 현실에서나 이야기에서나 무언가가 끝나는 것과 관련이 있고, 종종 삶의 가장 커다란 문제에 대한 사색을 동반한다.[52] 어떤 것이 끝나가고 있다는 것을 알면 그 경험이 더욱 가슴 아픈 일로 다가오고, 이는 우리가 나이가 들수록 더욱 그렇다.[53]

☆ **주인공에 대한 독자와 관객의 정서적 유대감을 유발하라**

우리는 감정을 통해 이야기에 공감한다. 어떤 서사가 우리의 관심을 끄는 이유는 그 이야기 속 등장인물에게 정서적 유대감을 느끼기 때문이다. 또한 독자와 관객은 신뢰할 수 있는 인물에 쉽게 공감하고 응원하게 된다.

☆ **보편 감정을 이용해 공감을 불러일으켜라**

분노, 두려움, 혐오, 행복, 슬픔, 놀라움은 시간과 장소를 초월해 누구나 경험하는 보편 감정이다. 이를 이용하면 독자와 관객의 희망과 두려움 사이의 격차를 만들어 서사에 긴장감을 유발할 수 있다. 또한 여섯 가지 보편 감정에서 더 확장된 고양, 경외, 긴장, 수치는 작가가 유용하게 사용할 수 있는 감정이다.

☆ **폭 넓은 감정 경험을 선사하라**

인물이 경험하는 감정의 폭이 다양할수록 이야기는 풍부하고 감정적으로도 흥미롭게 느껴진다. 이야기 안에서 나타나는 인물의 감정의 변화에 따라 이야기를 분류할 수도 있다. 대중적인 서사에 자주 사용되는 이야기 형태로는 비극형, 벼락부자형, 구덩이에 빠진 남자형, 퀘스트형, 신데렐라형, 오이디푸스형의 여섯 가지가 있다. 이러한 정서적 궤도를 분석해보고 인물이 느끼는 감정의 부침을 풍부하게 만들어보면 독자와 관객을 이야기에 깊이 끌어들일 수 있다.

☆ 이야기에 적합한 결말을 정하라

이야기의 결말은 크게 행복한 결말, 비극적인 결말, 행복과 비극이 혼재된 결말의 세 가지 방식으로 나뉜다. 행복한 결말은 우리가 본능적으로 선호하는 타입의 이야기이며, 비극적인 결말은 삶에 대한 현실적 시선을 갖게 한다. 행복과 비극이 혼재된 결말은 인생에 대한 사색을 불러일으킨다. 이를 염두에 두고 이야기의 주제, 등장인물에 알맞은 결말을 정하자.

제6부 관계

인물의 가족, 친구
연인 관계 구축하는 법

　　　　　단 한 명의 인물만 등장해서 홀로 이끌어 나가는 이야기는 거의 없다. 이야기는 상황과 관계가 중요하다. 보조 인물은 이야기를 앞으로 나아가게 하고, 핵심 주제를 다른 관점에서 보여주고, 주인공을 돕거나 방해한다. 종종 주인공이 선택을 내리고 계획을 다시 생각해보고 자신에게 가장 중요한 것이 무엇인지 결정하도록 강요한다. 또한 주인공의 정서적 여정에서 중요한 역할을 한다. 좋은 친구나 가족, 연인은 주인공의 절정 경험을 공유할 수 있고, 주인공이 최악의 상황에 처해 있을 때 그 곁을 지킬 수도 있다. 우리가 현실에서 맺는 관계가 역동적인 것과 마찬가지로 독자와 관객의 흥미를 끄는 그럴듯한 이야기 속 인물의 관계도 움직이고 변화한다. 다른 동기나 욕구, 기분이 우리의 관계에 영향을 미치기도 하는데, 그로 인해 대인관계의 본질이 달라진다. 긍정적이고 협조적인 관계가 적대적이고 긴장된 관계로 바뀔 수 있다. 고단한 하루를 보내고 대화의 방향이 한번 어긋나는 바람에 관계가 예상치 못한 난관에 빠질 수도 있고, 새로 알게 된 사람이 보여준 뜻밖의 친절함 덕분에 평생토록 변치 않는 우정을 돈독히 할 수도 있다. 특히 장편을 쓰려는 작가는 이런 역학 관계의 변화가 흥미롭고 사실적인 느낌이 나도록 쓰는 법을 필수적으로 터득해야 한다.

이 부에서는 이런 기술을 연마하는 데 도움이 될 수 있는 대인관계의 심리학을 자세히 살펴볼 것이다.

먼저 이야기의 설득력을 높이기 위해 보조 인물을 주인공과 같은 수준의 복잡한 면모를 갖도록 만들어야 하는지 생각해보자. 보조 인물도 빅 파이브 요인과 성격의 30가지 측면 모두를 고려해 만들어야 할까? 아니면 보조 인물을 쓸 때 사용할 수 있는 손쉬운 방법이 있는 것일까?

연구에 따르면 우리는 낯선 사람을 만나고 처음 5초 안에 상대방의 외향성에 대해 상당히 정확한 판단을 내리고 우호성, 신경성, 성실성, 부정적 정서, 심지어는 지능에 대해서도 비교적 제대로 파악한다고 한다.[1, 2] 하지만 상대가 성격의 한 측면, 가령 적대감이 뚜렷하게 드러나는 활동을 하지 않는다면 단기간에 낯선 사람의 성격에서 그보다 더 많은 측면을 읽지 않는다. 우리는 낯선 사람을 불과 몇 초 밖에 보지 못해 상대의 성격에서 다른 측면을 볼 기회가 없었을지라도, 아주 잘 아는 사람처럼 복잡하고 아주 입체적인 성격을 가졌다고 추측한다.

보조 인물에 대해서도 마찬가지일 가능성이 크다. 처음 봤을 때 보조 인물이 최소한 몇 가지 요인, 특히 외향성에서 납득할 수 있는 방식으로 행동한다면 단기간은 믿을 수 있는 인물이라는 확신을 주기에 충분하다. 하지만 어떤 보조 인물이 등장하는 시간이 길어질수록 그 인물의 성격에서 더 복잡한 면모를 보게 될 것이라는

우리의 기대는 더 커진다. 영국 작가 E. M. 포스터가 지적했듯이, 평면적인 인물이 유용한 이유는 그 일관적인 모습이 주된 스토리라인에 방해가 되지 않기 때문이다. 하지만 우리가 이야기에서 더 많은 시간을 접하는 입체적인 인물은 더 상세한 인물 묘사가 필요하다. 이는 독자나 관객이 보조 인물을 접하는 시간의 길이에 따라 인물의 성격에서 서너 가지 요인을 끌어내어 가장 기억에 남는 측면을 드러내고 명확한 동기와 신념을 부여할 수도 있다는 의미다.

현실에 있을 법하고 매력적인 인물 관계를 구축할 때 심리학으로부터 어떤 도움을 받을 수 있을까? 심리학자들은 우리가 다른 사람과 맺는 관계의 방식을 도표로 나타내는 방법을 만들었다. 이를 도구로 이야기에 등장하는 인물 사이의 관계를 한눈에 볼 수 있다. 다음으로는 이야기에서 보조 인물이 일반적으로 수행하는 역할을 알아보고 관련 심리학 연구 결과도 살펴보려 한다. 또한 인물의 성격이 다른 사람과 맺는 관계에 어떤 영향을 미치는지, 그리고 이 점을 이용해 작중 인물 사이의 관계를 더 현실적으로 만들 수 있는지 살펴볼 것이다. 흔히 사랑 문제에서는 반대 성향의 사람에게 끌린다는 인식이 대중적이다. 과연 이러한 이야기가 사실인지도 심리학적으로 분석해보려 한다. 마지막으로 인물의 성격에 따라 원하는 것을 얻으려는 방식이 어떻게 달라지는지도 알아볼 것이다.

대인관계
인물 간의 관계를 풍부하게 확장하라

우리가 상대에게 공감하는 방식을 연구하던 성격 심리학자들은 빅 파이브 요인 가운데 외향성과 우호성이 대인관계에서 특히 중요한 역할을 한다는 데 주목했다. 외향성이 외부에 관심을 가지고 다른 사람과 어울리는 것을 원하는 정도를 나타낸다면 우호성은 따뜻함과 다른 사람과 잘 지내려는 욕구를 나타낸다. 이 두 가지는 관계에서 매우 중요한 성격 특성이다.

미국의 심리학자 머빈 프리드먼Mervin Freedman과 그의 연구팀은 여기에서 더 나아가 사람들이 서로 공감하고 교류하는 방식을 원형의 도표로 도식화할 수 있다고 주장했다. 이후 대인관계 원형 Interpersonal Circumplex이라고 명명한 모형이다.

대인관계 원형 모델
읽는 법

이 원형 모형에서 세로축은 지위, 지배, 통제에 대한 개인의 욕구를 가늠하는 주체성을 나타낸다. 대표적으로 〈왕좌의 게임〉에 등장하는 세르세이 라니스터가 주체성 측면에서 높은 점수를 받는 인물이다. 가로축은 유대감, 친밀감, 따뜻함, 사랑에 대한 개인의 욕구를 가늠하는 교감을 나타낸다. 〈왕좌의 게임〉의 샘웰 탈리가 이러한 교감 측면에서 높은 점수를 받는다. 그림 6.1에서 보는 것처럼 대인관계 원형 안의 모든 지점은 주체성과 교감에 대한 욕구의 가중치 조합을 나타낸다.[3]

대인관계 원형에서 어느 한 극단에 가까운 인물은 주체성이나 교감에서 가장 분명한 인상을 남긴다. 다시 말해 특히 따뜻하거나 냉담하거나, 또는 아주 지배적이거나 순종적이라는 인상을 준다. 대인관계 방식이 원의 가장자리에 해당되는 인물은 위치에 따라 각각 지배, 순종, 따뜻함, 적대성 측면이 강하다는 의미다. 원의 한가운데 표시된다면 자기주장이 강하지도 않고 순종적이지도 않으며 따뜻하지도 않고 적대적이지도 않다는 것이다. 즉 다른 인물과의 교감 방식이 그다지 뚜렷하게 나타나지 않는다. 이는 인물이 호기심을 불러일으키고 비밀스럽다고 해석될 수 있지만, 대신 다른 등장인물과의 상호 작용이 단순하게 보일 수 있는 위험이 있다.

지배형
(자기주장이 강함)

적대적 지배형
(오만하고 타산적임)

친화적 지배형
(어울리기를 좋아함)

주체성/지위

적대형
(냉정함)

친화형
(따뜻함)

교감

적대적 순종형
(냉담함)

친화적 순종형
(얌전하고 상대를 신뢰함)

순종형

그림 6.1 대인관계 원형 모형을 이용한 관계 포착

출처: J. S. 위긴스·R 브라우튼, '대인관계 원형: 통합적인 성격 연구를 위한 구조적 모형', 《성격에 대한 관점Perspective in personality》, 1, pp.1~47.

대인관계 원형 모델
적용하는 법

원작 소설 《얼음과 불의 노래》와 이를 TV 시리즈로 각색한 〈왕좌의 게임〉에 등장하는 주요 인물들의 관계를 이해하는 데 대인관계 원형을 어떻게 적용할 수 있는지 살펴보자. 그림 6.2는 주요 인물의 대인관계 유형을 표시한 것이다.

우리가 어떤 행동을 할지 결정하는 데 맥락이 중요한 것과 마찬가지로 인물들이 대인관계 방식을 드러내는 데도 맥락이 중요하다. 세르세이 라니스터는 대체로 지배적이고 냉정하지만, 남매이자 연인인 제이미와 아들 조프리와의 관계에서는 일반적으로 더

그림 6.2 〈왕좌의 게임〉에 등장하는 주요 인물들의 대인관계 원형

따뜻한 모습을 보인다. 그림 6.2에서 보는 것처럼 세르세이(C)와
조프리 바라테온(JB)을 왼쪽 위 사분면 둘레에 배치했다. 두 사람
모두 거만하고 타산적이고 냉정하며 지배하는 유형의 인물이기
때문이다. 세르세이와 남매 사이인 제이미(J)와 티리온(T)은 모두
지배형이지만 더 사교적이어서 오른쪽 위 사분면에 존 스노우(JS)
와 함께 배치했다. 대너리스 타르가르옌(D)은 매우 주체적이고, 맥
락에 따라 다른 사람들에게 대단히 적대적이고 냉담하게 행동하
거나 다소 친화적으로 행동하는 경우가 있어서 원의 맨 꼭대기에
배치했다. 아리아 스타크(A) 역시 지배형이지만 대너리스보다는

휠씬 덜하고, 따뜻함과 냉담함의 중간 지점에 위치한다. 오른쪽 아래 사분면에는 친화적이고 순종적인 샘웰 탈리(S)와 함께 테온 그레이조이(TG)를 배치했다. 테온 그레이조이는 거만하고 독단적인 모습에서 순종적인 모습까지 흥미로운 대인관계 방식을 보이지만, 지금은 오른쪽 아래 사분면에 배치했다.

다양한 인물 관계를 구축하는 법

그림 6.2에서 주목할 흥미로운 점은 《얼음과 불의 노래》에 등장하는 주요 인물과 보조 인물 전반에서 보이는 광범위한 대인관계 유형이다. 물론 여기에 표시하지 않은 인물들이 그 밖에도 많다. 주체성이 강한 유형은 서사에서 갈등과 권력 경쟁을 유발하기 위해 필요하고, 샘웰 탈리나 테온 그레이조이처럼 순종적인 인물은 그와 대비되는 인물로 필요하다. 마찬가지로 세르세이와 그의 아들 조프리 등 주요 인물들 가운데 일부는 정말 냉혈한이지만, 샘웰 탈리, 존 스노우, 티리온 등의 인물들이 따뜻함과 연민으로 세르세이 모자의 차가움을 상쇄한다.

장편 소설에는 대체로 다양한 인물이 등장해서 대인관계 원형의 사분면 전체에 조화롭게 골고루 배치된다. 사분면의 오른쪽 가장 윗부분에 배치되는 인물이 일반적으로 가장 매력적이다. 친화

적이고 지배적이어서 다른 인물들과 가장 친밀한 관계를 쌓기 쉽고, 일반적으로 배우자로도 가장 선호된다. 그에 반해 가장 심각한 갈등은 사분면의 왼쪽 가장 윗부분에 배치되는 적대적이고 지배적인 인물들에 의해 발생한다. 사분면의 오른쪽 아랫부분에 해당하는 인물은 우리에게 다른 사람들과 교류하고 협력하고 싶은 욕구를 상기시키고 기본적으로 지배형 인물을 돋보이게 한다.

보조 인물
가족, 친구, 연인의 성향을 고려하라

우리는 태어나는 순간부터 살아가면서 다양한 역할을 맡기 시작한다. 딸이나 아들에서부터 친구, 동료, 부모, 멘토에 이르기까지 허구의 이야기 속 등장인물이 하는 역할과 아주 유사한 역할을 맡는다. 심리학에서 친구 관계, 연인 관계, 가족 관계, 반동 인물과의 관계 등을 어떻게 보는지 살펴보고 인물을 만들 때 활용해보자.

인물은 누구를 친구로 삼을까

우리에게도 그렇지만 이야기 속 등장인물에게도 친구 관계는 자신이 어떤 사람인지 상기시키는 데 도움이 된다. 우리는 친구 관계에서 동료애, 지지, 동정, 조언을 얻는다. 친구 관계는 우리가 새

로운 구상을 시험해보는 발판이 되기도 하고 우리의 선택 방향을 좌우한다. 때로는 친구 관계가 갈등의 원인이 되기도 한다.

그렇다면 우리는 일반적으로 누구를 친구로 선택하며 그 이유는 무엇일까? 심리학자들이 실시한 한 연구에서 사람들은 보통 자신과 비슷하게 우호적이고 외향적이고 경험에 개방적인 상대를 친구로 선택하는 경향이 있는 것으로 나타났다.[4] 친구 관계에서 경험에 대한 개방성이 중요한 이유는 우리가 하고 싶어 하는 일이나 즐겨 이야기하는 주제뿐만 아니라 우리의 신념에도 영향을 미치기 때문이다. 당연한 말이지만 외향적이고 우호적인 사람이 가장 많은 친구를 사귀는 경향이 있다. 그러나 내향적인 사람은 보통 더 깊은 친구 관계를 맺는다. 친구는 더 적지만, 친구의 욕구를 더 잘 이해하고 친구들과 더 많은 친밀감을 공유한다. 빅 파이브 요인 가운데 신경성은 친구 관계에 가장 해가 된다.[5]

작가라면 인물들을 연결시키는 것만큼이나 인물 간의 갈등을 유발하고 사이를 갈라놓는 데에도 관심이 있을 것이다. 인물 간의 차이점은 갈등을 일으키고 이야기를 끌어가며 주인공의 성장을 도모하는 데 필수적이다. 예를 들어 알렉산더 페인의 버디무비 〈사이드웨이〉에서 주인공 마일스는 비관적인 내향적 인물이다. 적당히 비우호적이고 신경질적이고 성실하고 경험에 다소 개방적이다. 대인관계 원형 모형에 표시하면 사분면의 왼쪽 아래에 해당할 것이다. 그에 반해 친구인 잭은 매우 낙천적이고 외향적 인물이다.

표 6.1 〈사이드웨이〉의 마일스와 잭의 빅 파이브 요인 비교		
	마일스	**잭**
외향성	낮음	높음
우호성	보통	높음
신경성	보통 또는 높음	낮음
성실성	보통	낮음
개방성	보통	높음

우호적이고 정서적으로 안정적이지만 불성실하고 경험에 개방적이다. 대인관계 원형 모형에서 사분면의 오른쪽 윗부분에 해당할 것이다. 마일스와 잭의 공통점은 대학교 룸메이트였고, 둘 다 와인을 좋아하고, 예술과 문화에 관심이 있다는 것이다. 마일스는 작가이고 잭은 전직 배우다. 성격의 다른 모든 요인에서 나타나는 차이점은 이 코미디의 핵심이 되는 갈등을 일으킨다. 잭은 결혼 전 미혼으로 보내는 마지막 주를 바람을 피울 기회로 여기는 반면 마일스는 약혼녀에게 충실하지 않고 때에 따라 거짓말을 하는 잭이 탐탁스럽지 않다. 마일스의 우울증과 불안 성향은 감정적으로 훨씬 안정적인 잭에게는 심히 거슬린다. 재미있었을 더블데이트에서 마일스가 감정을 조절하지 못할 때는 특히 그렇다. 두 사람의 이런 성격 차이는 마일스가 자신에게 정말로 중요한 것이 무엇인지 곰곰이 생각하는 데 도움이 된다. 잭의 사교성 덕분에 마일스는 새로

운 연애 상대인 마야를 만나서 과거에서 벗어날 수 있게 된다.

인물은 누구와
사랑에 빠질까

이야기에서 가장 인상적인 관계는 사랑으로 얽혔을 때다. 예를 들면 《오만과 편견》의 엘리자베스 베넷과 미스터 다아시, 〈카사블랑카〉의 릭과 일사, 〈브로크백 마운틴〉의 잭 트위스트와 에닐스 델 마, 댄 포글먼의 가족 드라마 〈디스 이즈 어스〉 속 베스와 랜달의 관계다. 이런 마법 같은 관계를 만들 때 심리학은 어떻게 도움이 될까? 이쯤에서 인물 사이의 화학작용을 일으키는 요소가 정확히 무엇인지 알려주는, 확실하고 문화적으로 검증된 방식을 공유하고자 한다. 물론 어떤 심리학자가 인간의 매력 이면에 숨겨진 요인을 정말로 파악했다면 아마도 그 사람은 새로운 결혼 정보 회사를 운영해서 억만장자가 되었을 것이고 우리도 이론적으로 알아야 하는 것은 이미 모두 알고 있을 가능성이 높다.

심리학자들이 알아낸 바에 따르면 사람들이 선호하는 연애 상대는 단기적인 관계를 추구하는지 아니면 장기적인 관계를 추구하는지에 따라 달라진다. 단기적인 성적 관계의 경우, 당연하게도 남성과 여성은 상대의 신체적 매력에 더 큰 중점을 둔다. 성격에 있어서는 우호성과 외향성이 대체로 매력적인 요소로 보인다.[6] 사

람들은 보통 주체성이나 교감과 관련하여 자신과 비슷하다고 생각하는 사람에게 더 끌린다. 따라서 주체성이 강한 사람은 상대방의 매력과 지위를 선택하는 경향이 있는 반면, 교감 능력이 뛰어난 사람은 대체로 더 따뜻하고 배려하는 데이트 상대를 찾는다.[7] 현실에서 사람들이 주체성이나 교감의 측면에서 자신과 더 비슷한 사람에게 끌리는 경향이 있다면, 가장 사랑받는 이야기 속 연인들에게서도 이런 특징을 볼 수 있을까? 대표적인 사례를 통해 알아보자.

바람과 함께 사라지다: 스칼렛 오하라와 레트 버틀러

역대 가장 인기 있는 영화 속 연인 가운데 상위권에 오르는 연인은 동명의 소설을 원작으로 만든 영화 〈바람과 함께 사라지다〉의 스칼렛 오하라와 레트 버틀러다. 두 사람의 관계는 정반대되는 사람에게 끌리는 경우일까, 아니면 사실은 서로 아주 유사한 경우일까? 표 6.2에 정리한 것처럼 두 사람이 빅 파이브 성격 요인에서 어떻게 평가되는지 살펴보자.

스칼렛과 마찬가지로 레트는 매우 주체적인 인물이다. 레트는 부와 자유에 대한 욕망에 좌우되는 야심가인 반면 스칼렛은 돈을 버는 데 혈안이 된 인물이다. 연구에서 예상한 바와 같이 두 사람 모두 따뜻함이나 우호성보다는 주체성, 매력, 지위를 중시하기 때문에 서로에게 끌리는 것처럼 보인다. 흥미롭게도 두 인물이 가진

표 6.2 〈바람과 함께 사라지다〉의 스칼렛 오하라와 레트 버틀러의 빅 파이브 성격 요인 비교		
	스칼렛	레트
외향성	높음	보통 또는 높음
우호성	낮음	낮음
신경성	높음	낮음
성실성	낮음	보통
개방성	낮음	높음

열정의 본질은 둘 모두 마음이 여리다는 사실이다. 이는 주로 우호적인 인물이 지녔으리라고 예상되는 측면이다. 충동적이고 독단적이고 비우호적인 면에 이런 마음 여린 측면이 합쳐져서 열정을 불러일으킨다. 스칼렛과 레트에게 사랑과 관계는 정말로 중요하다. 게다가 레트는 스칼렛이 왜 그렇게 행동하는지 이해하는 유일한 인물처럼 보인다. 많은 면에서 두 사람은 비슷하기 때문이다. 소설 속 레트의 대사에도 그런 면이 잘 드러난다. "스칼렛, 난 당신을 정말로 사랑하거든. 왜냐하면 우리는 너무 닮았어. 배신자라는 거지. 우리 둘 다 사랑스럽고 이기적인 악당이지."

두 사람은 정서적 안정성과 경험에 대한 개방성 측면에서 다르다. 스칼렛은 성격이 급하고 감정 기복이 심하다. 이는 레트가 스칼렛과 잘 어울리는 것처럼 보이는 이유 중 하나이기도 하다. 레트는 감정적으로 더 안정적이기 때문이다. 또한 그는 경험에 훨씬 개

방적이고, 이는 스칼렛의 인생관에서 편견을 없애는 데 도움이 된다. 스칼렛과 레트는 상대를 끌어당기고 비슷한 세계관을 공유하게 만드는 그 유사성뿐 아니라 상대의 성격을 보완해주는 차이점 때문에 매력이 있다.

캐롤: 캐롤과 테레즈

스칼렛 오하라와 레트 버틀러 커플과 비교했을 때, 퍼트리샤 하이스미스의 소설 《소금의 값》을 영화화하여 평단의 찬사를 받은 〈캐롤〉의 두 인물 캐롤과 테레즈는 갈망과 상실의 이야기에 아주 잘 어울리는 전혀 다른 종류의 화학작용을 보여준다. 원작 소설과 영화에서 캐롤은 자신감 넘치고 적극적이며 자기주장이 강하고 외향적인 인물이다. 그런 캐롤에게 테레즈는 호기심을 자극하는 수수께끼에 휩싸인 인물처럼 보인다. 테레즈가 자신의 본모습을 드러내려면 더 당당하고 외향적인 사람과 같이 있어야 한다는 분위기도 암시된다.

캐롤과 테레즈가 서로 다른 양상을 보이는 측면은 성실성이다. 캐롤의 주된 갈등은 테레즈와의 불륜으로 결혼 생활이 파탄 날 경우 딸과 떨어져 지내야 한다는 데서 오는 반면, 테레즈는 의도적으로 어머니와 관계를 끊은 것으로 묘사된다. 따라서 캐롤은 성실하고 가족에 대한 의리에 사로잡힌 것으로 그려지고, 테레즈는 관계에서 벗어나는 것을 더 쉽게 생각하는 것처럼 보인다.

표 6.3 〈캐롤〉의 캐롤과 테레즈의 빅 파이브 성격 요인 비교		
	캐롤	테레즈
외향성	보통	낮음
우호성	보통	보통
신경성	낮음	보통
성실성	높음	보통
개방성	보통	높음

캐롤과 테레즈의 공통점은 경험에 대한 개방성이다. 소설에서 테레즈는 무대 디자이너로 일한다. 연극, 시, 여행을 좋아하고 다양한 감정적 경험을 즐기는 인물이다. 캐롤 또한 여행을 좋아하고 예술에 관심이 있다. 캐롤이 테레즈의 삶에서 세세한 부분까지 관심을 보이는 점으로부터 우리는 그녀가 두 사람의 차이점을 흥미롭게 여긴다고 추측할 수 있다. 서로를 더 잘 알고 이해하고 싶은 욕망에 의해 두 사람의 화학작용이 촉발된다. 바로 서로를 완벽하게 보완해줄 수 있다고 생각하지만 각자 선택한 삶과 당시의 문화적 혹은 법적인 장벽으로 인해 헤어질 수밖에 없는 마음 여린 연인들의 갈망이다.

인물은 누구와 더 오래 연인 관계를 유지할까

오랫동안 연인 관계를 유지하는 인물들의 경우, 서로 잘 맞는 점과 그렇지 않은 점에 대한 더 명확한 패턴이 있다. 정서적 안정성과 외향성 면에서는 정반대지만 성실성, 우호성, 개방성 면에서는 비슷한 사람일수록 계속 관계를 이어갈 가능성이 높다.[8] 외향적인 사람과 내향적인 사람 사이의 연인 관계는 흔히 상호보완적이지만, 흥미롭게도 연구에 따르면 이 관계가 내향적인 상대에게 해가 되는 일이 종종 있다. 아마도 아주 외향적인 사람은 위협적으로 보이는 다른 잠재적 상대를 만나 연인 관계를 맺을 가능성이 더 높기 때문일 것이다.[9] 연인 관계가 깨지는 데 영향을 미치는 또 다른 성격 요인은 신경성이다. 흔히 어느 한쪽 혹은 양쪽의 신경성이 높으면 관계는 서로에게 해가 되기 때문이다.[10]

연구 결과를 살펴보는 것은 이 정도면 충분하다. 동명의 소설을 원작으로 한 영화 〈더 와이프〉에서 주인공 조안 아처와 조셉 캐슬먼 부부의 관계가 깨지는 데 이러한 성격 요인이 어떻게 작용했는지 살펴보자.

더 와이프: 조안 아처와 조셉 캐슬먼

맨 처음 학생 조앤 아처는 조셉 캐슬먼 교수의 자신감, 사교성, 매력에 끌린다. 내성적인 조앤의 마음을 사로잡고 두 사람이 오랜

표 6.4 〈더 와이프〉의 조안과 조셉의 빅 파이브 성격 요인 비교

	조안	조셉
외향성	낮음	높음
우호성	보통	보통
신경성	보통	낮음
성실성	높음	보통
개방성	높음	높음

세월 결혼 생활을 유지할 수 있었던 이유는 둘 모두 문학에 대한 애정이 있었으며, 조셉의 성격이 외향적인 덕분이다. 남편 조셉은 자신에게 쏟아지는 관심을 즐기며 자신의 이야기로 사람들의 관심을 끄는 법을 잘 알고 있는 반면, 마음이 여리고 내성적인 아내 조안은 깊은 관계에 익숙하며 글을 잘 쓴다. 또한 자신처럼 조용한 성격의 여성 작가일수록 생계를 유지하는 것이 얼마나 어려운지도 인식하고 있다. 초반에 두 사람은 상호보완적인 관계를 즐기면서 조안이 생각하는 이상적인 작가상을 유지한다.

표 6.4에서 보는 것처럼 조안과 조셉은 외향성과 정서적 안정성에서는 상호보완적인 반면 성실성, 우호성, 경험에 대한 개방성에서는 비슷한 양상을 보인다. 연구에 따르면 두 사람의 관계를 유지시킨 요인은 이 세 가지 특성이다. 만약 조셉이 조안의 작품으로 명성을 얻는 식의 부도덕한 타협을 하지 않았다고 해도 이 세 가

지 특성이 두 사람의 관계를 지탱했을 것이다. 그러나 조셉의 낮은 성실성과 높은 외향성은 결국 두 사람의 결혼을 파탄 낸다. 조안은 지난 30년 동안 조셉이 그녀의 작품으로 명성을 차지한 데 분개한다. 그뿐 아니라 조셉은 바람도 피우고 있다. 조셉의 노벨상 수상으로 둘의 관계가 최악의 위기에 다다르자 조안은 더 이상 중압감을 견디지 못한다. 어떤 성격 요인이 장기적인 관계를 유지하거나 혹은 파탄 내기 쉬운지를 연구한 결과를 보면, 영화 〈더 와이프〉에 묘사된 조셉과 조안의 관계는 현실에서 그러한 관계가 발전하는 방식을 그대로 반영하는 것처럼 보인다.

가족 간에 성격은 얼마나 비슷할까

연인 관계를 지나 가족 관계인 인물들을 만든다면 성격적 측면에서 인물끼리 얼마나 비슷해야 하는지 궁금할 것이다. 경험에 비추어볼 때, 가족끼리 아주 비슷한 경우도 있었겠지만 혈연관계라고 짐작도 못할 경우도 보았을 것이다. 그렇다면 환경에 비해 애초부터 타고난 본성은 어느 정도나 중요할까? 가족끼리 성격이 아주 다른 경우라면 혈연관계라는 사실을 어떻게 그럴 듯하게 묘사할 수 있을까? 쌍둥이의 성격을 연구한 내용에 따르면 유전적 특징이 가장 중요하게 작용하는 요소는 경험에 대한 개방성이고, 그다음

은 외향성, 성실성, 신경성 순이다.[11, 12] 다시 말해 혈연관계의 가족들은 경험에 대한 개방성 요인에서 유사성이 가장 높을 수 있지만, 양육 방식 외에도 환경적 요인으로 설명할 수 있는 수많은 변수가 있다.

원작 소설 《얼음과 불의 노래》와 TV 시리즈 〈왕좌의 게임〉 속 라니스터 가문에서 가장 유명한 세 남매의 관계를 생각해보자. 남매인 세르세이, 제이미, 티리온에게는 분명 다른 점뿐 아니라 비슷한 점도 있다. 세 사람 모두 어느 정도 외향적이지만, 구체적인 측면에서는 다르다. 세르세이는 가장 자기주장이 강하고, 티리온은 가장 사교적이고, 제이미는 자극 탐색에 끌리는 유형이다. 정서적 안정성 면에서 세 사람 모두 보통 수준이지만, 역시 구체적으로는 다르다. 세르세이와 티리온은 유약하다는 공통점이 있지만, 세르세이와 제이미는 충동적이다. 적대감 측면에서는 세르세이만 유일하게 보통 이상의 수준을 나타낸다. 세 남매 가운데 티리온이 가장 우호적이고, 솔직하고 얌전하고 마음이 유약할 가능성이 가장 높다. 정반대로 세르세이는 이기적이고 교묘하고 상대를 신뢰하지 않고 경쟁심이 강하고 조심성이 없고 냉정하다. 표 6.5에서 보는 것처럼 라니스터 삼남매는 성실성과 경험에 대한 개방성 요인에서 더 유사하다.

그렇다면 여기서 어떤 결론을 도출할 수 있을까? 이 삼남매는 우리가 같은 핏줄이라고 믿을 만큼 비슷한 점이 확실하다. 하지만

	티리온	세르세이	제이미
외향성	높음	보통	높음
우호성	보통	낮음	보통
신경성	보통	보통	보통
성실성	높음	높음	보통
개방성	높음	보통	보통

표 6.5 《얼음과 불의 노래》의 티리온, 세르세이, 제이미 남매의 빅 파이브 성격 요인 비교

독자와 관객의 흥미를 크게 불러일으키고 이야기 속 갈등을 만드는 요소는 인물들 사이의 차이점, 특히 성격의 특정 측면에서 부각되는 차이점이다.

인물이 대립하는
반동 인물

제1부에서 소개한 것처럼 반동 인물은 어둠의 성격 3요소에 해당하는 특성이 두드러진다. 일반적으로 나르시시즘과 마키아벨리즘 성향이 강하고 어느 정도 사이코패시 성향이 있다. 소설이나 영화에서 이해관계가 복잡할수록 우리는 반동 인물에게 이런 성격 성향이 더 강하기를 기대한다. 빛의 성격 3요소에 해당하는 특성들이 두드러지는 마블의 슈퍼히어로는 보통 대단히 자기중심적이

표 6.6 〈더 페이버릿: 여왕의 여자〉의 등장 인물의 어둠의 성격 3요소 비교

	마키아벨리즘	나르시시즘	사이코패시
에비게일 홀	높음	보통	보통
앤 여왕	낮음	높음	낮음
말버러 공작부인	높음	보통	보통

고 교활하며 잔인하고 냉담한 악당을 상대한다. 소위 '막장 드라마'라고 불리는 이야기의 반동 인물은 그런 극단적인 면모가 믿기 어려울 정도로 과장되어 있다. 비교적 현실적인 허구의 이야기에서는 어둠의 성격 3요소는 그다지 두드러지지 않고 좋은 점과 나쁜 점을 모두 가지고 있는 반동 인물이 등장하기를 기대한다.

대부분의 서사에서 가장 커다란 반동의 힘은 외부가 아니라 주인공의 내면에 있다. 예를 들어 영국 아카데미 수상작인 영화 〈더 페이버릿: 여왕의 여자〉에는 표 6.6에서 보는 것처럼 세 명의 주인공 모두에게 어둠의 성격 특성이 있다. 이 세 명의 주인공과 그들 사이의 관계를 매혹적으로 만드는 것은 바로 이런 성격 특성이다.

제27장

설득 전략
성격에 따라 상대를 설득하는 방법도 다르다

인물마다 동기 부여되는 원인이 다를 뿐 아니라 원하는 것을 얻으려는 방식도 다르다. 그렇다면 이 다른 방식이란 구체적으로 무엇이고 어떤 유형의 사람이 가장 많이 사용할까? 심리학자들은 우리가 다른 사람들을 조종하는 방식이 무려 열두 가지나 된다는 사실을 알아냈다. 그 열두 가지 방식이란 매력을 보여 유혹하기, 책임감에 호소하기, 이성에 호소하기, 공유의 즐거움을 강조하기, 상호주의 강조하기, 사회적으로 비교하기, 스스로를 낮추기, 강압하기, 퇴행 행동 보이기, 뇌물 주기, 강경한 전술 사용하기, 무시하기다.

앞으로 살펴보면서 알게 되겠지만, 우리가 목표를 달성하기 위해 다른 사람으로부터 원하는 바를 얻어내는 방식은 우리의 성격에 대해 많은 것을 알려준다. 각 방식을 사용하는 인물의 사례와 함께 하나씩 차례대로 알아보자.

매력으로
유혹하기

다른 사람에게 매력을 발휘하여 자신이 원하는 바를 얻는 방식은 모두가 익히 알고 있다. 매력에는 사적인 칭찬을 하거나 애정을 표현하거나 선물을 건네거나 자진해서 호의를 베푸는 일 등이 있다. 매력은 어떤 일을 하지 못하게 막는 것보다는 어떤 일을 하도록 시키는 데 더 자주 사용되고, 친구나 부모와의 관계보다는 연인 관계에서 더 많이 사용되는 경향이 있다.

다음은 〈양들의 침묵〉 시나리오에서 발췌한 것이다. 한니발 렉터 박사가 매력을 이용하는 방법을 주목해보자.

렉터 박사: 매우 솔직하군요, 클라리스. 당신을 사적으로 알고 지내는 건 매우 대단한 일이라는 생각이 드는군요.

출처: 〈양들의 침묵〉 미공개 시나리오 초고에서 발췌. 데드 탤리 각본. 토마스 해리스 원작. 스트롱 하트·뎀 프로덕션 앤 오리온 픽쳐스 제공.

이 낯간지럽고 매우 사적인 대사를 다른 사람이 했다면 거부감이 없었겠지만, 20세기 창작물에서 가장 유명하고 명석한 사이코패스로 손꼽히는 인물의 목소리로 전달되니 오싹하고 불안하게 들린다. 여기서 렉터 박사의 목표는 클라리스를 자극해서 그녀의 반응을 즐기는 것이다.

책임감에
호소하기

타인으로부터 원하는 것을 얻기 위해 책임감에 호소하는 방식도 있다. 누군가 어떤 일을 해야 한다고 주장하는 것이다. 왜냐하면 그것이 그 사람의 의무이고 그렇게 하기로 약속했기 때문이다.

예를 들어 미국의 범죄 영화 〈좋은 친구들〉에서 카렌은 남편에게 범법자의 삶을 살고 싶지 않다고 말한다. 카렌은 가족에 대한 자신의 의무를 상기시키면서 남편에게 호소하고 있지만, 카렌의 진짜 의도는 남편에게 아내인 자신에 대한 책임이 있다는 것을 은연중에 상기시키면서 자기 마음대로 하려는 것이다.

> 카렌: 난 도망가지 않을 거야. 남은 인생도 쓰레기처럼 살아. 그게 당신이 원하는 거 아니야? 우리 엄마한테서 떨어져. 내 가족한테 얼씬거리지도 마. 다시는 누구도 만나지 마.
>
> 출처: 〈좋은 친구들〉 촬영 대본에서 발췌. 니콜라스 필레지·마틴 스코세이지 각본. 워너 브라더스 제공.

이성에
호소하기

이성에 호소하는 방식은 성실성이 두드러지는 사람들이 흔히 사용하며, 우리에게 무언가를 해야 하는 이유를 상기시킨다. 그런

행동에서 비롯되는 좋은 일을 강조하거나 누군가 그렇게 호소하는 이유를 설명하는 것도 여기에 포함될 수 있다.

다음은 영국 TV 시리즈 〈킬링 이브〉의 파일럿 에피소드에서 발췌한 것이다. 주인공 이브는 처음으로 제기한 참고인 조사 요청이 거부당하자 이성에 호소한다. 이 전략은 성공하지 못하지만 어쨌든 요청하겠다고 단호하게 말한다.

> 이브: 참고인 조사에 출석해 달라고 요청해도 될까?
>
> 빌: 당연하지, 네가 정보부 요원이라면. 하지만 겉만 번지르르한 경호원이라면… 이런… 미안.
>
> 이브: 하지만 만약 새로운 암살자의 짓이라면 우리는 되도록 많은 것을 알아야 하거든.
>
> 빌: 아니 됐어. 네 시간은 내 거야. 넌 내 거라고.
>
> 이브: 난 어쨌든 신청할 거야.
>
> 출처: 〈킬링 이브〉 파일럿 에피소드의 촬영 대본에서 발췌. 피비 월러브리지 각본. BBC 아메리카 산하 시드 젠틀 필름 제공.

공유의 즐거움 강조하기

우호성이 높은 사람은 다른 사람들의 요구에 민감하며 무언가를 요구하기보다는 협력하기를 선호한다. 따라서 자신이 원하는

바를 다른 사람들에게 시킬 때도 최대한 기분 좋은 방식으로 하려 한다. 이를 위해 이들이 일반적으로 취하는 방식은 공유의 즐거움을 강조하는 것이다.

예를 들어 코미디 영화 〈사이드웨이〉의 로맨틱한 장면에서 마야는 연인 사이인 주인공 마일즈에게 아끼는 특별한 와인을 개봉하라고 설득하면서 자신의 요구를 거부하기 어렵도록 다음과 같이 말한다.

> 마야: 당신이 61년산 슈발 블랑을 따는 그날이 바로 특별한 순간이 될 거예요.
>
> 출처: 〈사이드웨이〉의 촬영 대본에서 발췌. 알렉산더 페인·짐 테일러 각본. 마이클 런던 프로덕션 제공.

상부상조를 요구하는 상호주의

나를 위해 무언가를 해준 대가로 상대에게 보상을 하거나 호의를 베푸는 상호주의 방식도 있다. 즉 '네가 나를 도우면 나도 너를 도울게'라는 의미다.

다음은 TV 시리즈 〈브레이킹 배드〉의 파일럿 에피소드에서 발췌한 것이다. 여기서 주인공 월터 화이트는 총을 든 라이벌 마약상에게 생명을 위협을 받는 중이다. 월터는 상대를 설득하기 위해 자

신의 목숨을 살려주는 대가로 특별한 마약 제조법을 보여주겠다고 제안한다.

> 월터: 만… 만약에 내 비밀 제조법을 밝히면 어때? 셰프마다 자신의 레시피가 있잖아. 내 제조법을 가르쳐준다면 어때? (침묵이 깨진다) 우리 둘 다 살려주면 가르쳐줄게.

출처: 〈브레이킹 배드〉 파일럿 에피소드 대본에서 발췌. 빈스 길리건 각본. AMC·소니 픽쳐스 텔레비전 제공.

사회적으로 비교하기

경험에 폐쇄적인 사람은 상대를 자기 뜻대로 하려고 할 때 종종 사회적 비교 방식을 사용한다. 자신이 원하는 행동을 실행하는 다른 누군가와 상대를 비교하는 식이다. 아니면 상대에게 자신이 원하는 그 행동을 하지 않으면 바보처럼 보일 것이라고 억지를 쓸 수 있다.

다음은 코미디 영화 〈퀸카로 살아남는 법〉에서 발췌한 부분이다. 주인공 케이디가 '퀸카' 레지나에게 교내 수학대표팀에 들어갈 계획이라고 말하자, 레지나는 케이디가 수학대표팀에 들어가지 못 하게 하려고 사회적 비교 방식을 사용한다.

레지나: 안 돼, 안 돼. 하면 안 돼. 그건 사회적 자살 행위야. 우리에게 조언을 얻은 긴 네가 운이 좋아서야, 젠장.

출처: 〈퀸카로 살아남는 법〉 대본에서 발췌. 티나 페이 각본. 파라마운트 픽쳐스·M.G 필름·브로드웨이 비디오 제공.

스스로를 낮추기

인물이 원하는 바를 이루기 위해 스스로를 비하하거나 고집을 굽히거나 겸손한 척을 하는 경우도 있다. 이러한 행동 방식을 '저하'라고 한다.

다음은 〈쉰들러 리스트〉의 마지막 장면에서 발췌한 것이다. 쉰들러는 자신을 축하하려는 스턴을 막기 위해 유대인을 구한 자신의 노력을 깎아내린다. 더 많은 사람을 살렸어야 했다고 생각하며 다른 말을 들으려 하지 않는다.

쉰들러: 내가 돈을 더 벌었다면… 너무 많은 돈을 허비했어. 자넨 상상도 할 수 없을 거야. 만약 내가…

스턴: 사장님 덕분에 후손이 이어질 수 있을 겁니다.

쉰들러: 충분히 하지 못했어.

출처: 〈쉰들러 리스트〉의 첫 번째 각색 원고에서 발췌. 스티븐 제일리언 각본. 유니버설 픽처스·앰블린 엔터테인먼트 제공.

상대방을
강압하기

강압적인 사람은 상대가 자신이 원하는 일을 하도록 강요하거나 위협한다. 상대가 그 행동을 할 때까지 억지로 무언가를 시키거나 비난하거나 위협하거나 윽박지른다. 강압은 매우 비우호적이거나 신경과민인 사람뿐 아니라 친구나 배우자가 어떤 일을 하지 못하게 하려는 외향적인 남성에 의해 흔히 사용된다.[13]

다음은 영화 〈그랜 토리노〉에서 발췌한 것이다. 클린트 이스트우드가 연기한 주인공 월트 코왈스키는 그의 집 앞마당에서 노는 동네 아이들에게 당장 나가지 않으면 폭력으로 대응하겠다고 위협한다.

월트: 눈 깜짝할 사이에 네 놈 면상에 총알구멍을 낼 수 있어. 나한텐 별일 아니야. 사슴을 쏘는 거나 다를 바 없어. 내 잔디에서 썩 꺼져.

출처: 〈그랜 토리노〉 미공개 시나리오 초고에서 발췌. 닉 셍크 각본. 더블 니켈 엔터테인먼트·말파소 프로덕션·빌리지 로드쇼 픽쳐스 제공.

퇴행 행동
보이기

퇴행은 원하는 것을 얻을 때까지 상대방에게 투덜거리거나 골을 내는 행동을 말한다. 일반적으로 신경성이 높은 사람들이 흔히

사용한다.

다음은 영화 〈바람과 함께 사라지다〉에서 발췌한 것이다. 스칼렛 오하라는 친구들이 전쟁 이야기를 못하게 하기 위해 자신의 전문 기술을 사용한다.

> 스칼렛: 시시해! 전쟁, 전쟁, 전쟁! 이 전쟁 이야기가 올봄 모든 파티의 흥을 깨고 있단 말이야. 너무 지루해서 비명이 나올 지경이라고!

> 스칼렛은 이 지겨운 이야깃거리 때문에 자신이 얼마나 짜증이 나는지를 과장된 동작으로 표현한다.

> 출처: 〈바람과 함께 사라지다〉 미공개 시나리오 초고에서 발췌. 시드니 하워드 각본. 마가렛 미첼의 동명 소설 원작. 터너 엔터테인먼트·O.S.P 출판사 제공.

뇌물 주기

어떤 일을 하는 대가로 금전적 보상을 제공하는 행위 역시 신경성이 높은 사람들이 흔히 사용하는 방식이다. 하지만 다른 모든 전략과 마찬가지로, 신경성이 높은 사람만 뇌물 주기 방법을 사용하는 것은 아니다.

다음은 마틴 스코세이지 감독의 〈더 울프 오브 월스트리트〉의 시나리오에서 발췌한 것이다. 주인공 조던 벨포트가 FBI 요원에게

뇌물을 제안하는 장면이다.

조던: 봐요, 팻, 제일 중요한 건 제대로 인도하는 거예요. 믿을 만한
사람과 제대로 된 관계를 맺으면 되는 거라고요. 난 거의 매일 인생
을 바꿀 수 있어요.

두 사람은 서로를 유심히 바라본다.

덴햄 요원: 그런 거래에서 인턴은 얼마나 법니까?
조던: 한 번의 거래로 50만 이상을 벌지요.

덴햄 요원이 휴즈 요원을 부른다.

덴햄 요원: 다시 말해볼래요, 나한테 말한 그대로 똑같이? (조던은
미소로 지으며 거절한다. 휴즈 요원을 향해) 내 생각에 벨포트 씨가
방금 FBI 요원을 매수하려고 했던 것 같은데요.

출처: 〈더 울프 오브 월스트리트〉 촬영 대본에서 발췌. 테런스 윈터 각본. 레드 그래니트
픽쳐스·애피언 웨이·시케리아 프로덕션·EMJAG 프로덕션 제공.

강경한 전술
사용하기

강경한 전술에는 다양한 행동이 포함된다. 상대가 자신이 요청한 바를 행할 때까지 거짓말을 하거나, 협박하거나 폭력을 사용하거나, 누군가로부터 떨어지라고 위협하거나, 자리에서 내쫓거나, 돈을 주지 않는 행위 등이 이에 속한다.

다음은 영화 〈위플래쉬〉에서 발췌한 것이다. 반동 인물인 플레처 교수는 학생인 주인공 앤드류가 연주하는 드럼의 리듬을 늦추게 하려고 폭력을 사용한다.

앤드류는 고개를 끄덕인다. 다시 연주가 시작된다… 플레처가 손뼉을 친다. 연주가 멈춘다.

플레처: (이어서) 서둘렀어.

손뼉을 친다. 다시 연주가 멈춘다.

플레처: (이어서) 질질 끌었어.

다시 손뼉을 친다. 앤드류는 연주를 하며 다시 멈추게 될 것으로 예상하지만 연주는 멈추지 않는다. 플레처가 이제야 만족한 듯 고개를

끄덕이고는 천천히 주위를 둘러본다. 남은 의자에 손을 올린다. 자리에 앉으려는 듯하다.

의자를 냅다 집어서는 정확히 앤드류의 머리를 향해 세게 던진다.

출처: 〈위플래쉬〉 촬영 각본에서 발췌. 데이미언 셔젤 각본. 볼드 필름·블럼하우스 프로덕션·라이트 오브 웨이 필름·시에라·인피니티 제공.

상대방을
무시하기

다른 사람으로부터 배척당하거나 무시를 받을 때 정서적 충격은 매우 강력하다. 왜냐하면 앞서 우리가 살펴봤듯이 소속감은 기본적이고 보편적인 인간의 욕구이기 때문이다. 따라서 사회적으로 따돌림을 당하거나 집단에서 쫓겨나거나 퇴짜를 맞으면 정신 건강에 심각한 영향을 받을 수 있다.[14] 무시하는 행위는 상대가 어떤 일을 못하게 하기 위해 처벌의 형태로 가장 흔히 사용된다.[15] 또한 집단 구성원들이 부끄럽다고 생각한 일을 한 사람을 본보기로 벌을 줄 때 집단에 의해 사용된다.

너대니얼 호손의 소설 《주홍글씨》에서 주인공 헤스터 프린은 유부녀임에도 다른 남자의 아이를 낳았다는 이유로 청교도 집단에 의해 배척을 받는다. 또 다른 예로 샘 멘데스 감독의 영화 〈레볼루셔너리 로드〉에서 주인공 에이프릴은 부부 사이가 멀어지면서 남편 프랭크에게 자신이 느끼는 거리감을 표현하기 위해 무시의

방식을 사용한다.

프랭크: 항상 모든 걸 말하고 살자는 게 아니야. 내 말은, 우리 둘 다 힘들었으니 당장 할 수 있는 만큼 서로를 도와주자는 거야.

에이프릴은 전혀 관심이 없다. 그 태도가 프랭크를 초초하게 한다.

프랭크: (이어서) 요즘 내 행동이 좀 이상했다는 거 알아. 어쩌다가… 사실은 고백할 게 하나 있어.

에이프릴은 계속 냅킨을 접는다.

프랭크: (이어서) 시내에서… 어떤 여자와 몇 번 잤어.

마침내 에이프릴이 동작을 멈추고 그를 쳐다본다.

프랭크: (이어서) 잘 알지도 못하는 애야. 나한테는 아무 의미 없는데, 걔는 좀 진지했나 봐. 아직 애니까… 어쨌든 이제는 다 끝났어. 정말로 끝났어. 내가 확신이 서지 않았다면 당신한테 절대 말도 못 꺼냈을 테니까.

출처: 〈레볼루셔너리 로드〉 시나리오 초고에서 발췌. 저스틴 헤이시 각본. 드림웍스·에

바미어 엔터테인먼트·닐 스트리트 프로덕션·골드크레스트 픽쳐스 앤 스콧 루딘 프로덕션 제공.

마침내 에이프릴이 보인 반응은 프랭크에게 이렇게 모든 것을 말해야 했던 이유를 묻는 것이 고작이다. 에이프릴에게 무시는 매우 불만족스러운 상황에 대처하는 그만의 방식이다. 속마음을 드러내지 않은 채 그런 상황을 계속 버틸 힘이 없다는 사실을 알리는 방법이다. 에이프릴은 침묵으로 자신이 원하는 것을 얻으려고 하는 반면, 프랭크는 그를 설득하고 지금부터 더욱 상호적인 관계가 되자고 제안한다. 동기가 다르고 성격이 다른 인물들은 일반적으로 원하는 것을 얻으려 할 때 다른 방식을 쓴다는 것을 알려주는 유용한 예시다. 이처럼 서로 다른 전략이 상호 작용하는 장면은 대단히 흥미로울 수 있다.

Key Point

☆ **이야기에는 친구, 동료, 가족, 반동인물 등 보조 인물이 필요하다**

보조 인물은 이야기에 추가로 활력을 불어넣는다. 서사를 이끌고, 주인공이 흥미로운 선택을 하도록 강요하고, 인간 본성에 대한 다른 진실을 드러낸다. 또한 서사의 방식과 속도뿐 아니라 분위기에도 일조한다.

☆ **보조 인물의 성격 특성은 두세 가지 요인만 묘사해도 충분하다**

이야기에 보조 인물을 더할 생각이라면 먼저 친구, 동료, 가족, 반동인물 등 어떤 유형의 인물이 필요한지 결정하고, 그런 다음 각 인물의 성격을 정해야 한다. 우선 각 인물의 비중을 정하면 그 인물을 쓸 때 필요한 성격의 복합적인 면모를 보다 정확히 알 수 있다. 보조 인물 중 일부는 행동에서 빅 파이브 성격 요인 전부와 다양한 성격 측면을 보여줄 필요가 있지만, 비중이 작은 보조 인물이라면 두세 가지 성격 요인만 묘사해도 충분하다.

☆ **인물이 다른 인물을 어떻게 대하고 행동할지 고려하라**

각 인물을 파악했다면 다음은 인물 간의 관계를 생각할 차례다. 일부 인물들의 성격이 비슷하면 인물들을 연결시키는 데 도움이 될 수 있지만, 인물들 사이의 차이점은 갈등과 변화를 만드는 데 필수적이다. 인물이 관계를 맺는 방식의 유사성과 차이점은 대인관계 원형 모형을 통해 도식적으로 나타낼 수 있다. 이는 장편 서사에서

반드시 필요한, 복잡하고 다양한 대인관계를 구성할 때 유용한 방식이다.

☆ 인물 간의 관계는 역동적으로 계속 변화한다

인물 간의 관계는 역동적이며, 끊임없이 변하는 것으로 묘사할 때 가장 흥미를 유발한다는 것을 기억하자. 인물은 자신만의 목표, 신념, 기분을 각각의 관계에 투영시킨다. 이야기를 계획할 때 인물 관계의 부침도 함께 준비하면 이야기가 생동감이 넘치고 독자나 관객이 계속 몰입하는 데 도움이 된다.

☆ 인물의 성격 유형에 따라 목적을 달성하기 위한 전략도 다르다

인물 여럿이 함께 등장하는 장면마다 각 인물이 원하는 것은 무엇이고 이를 위해 어떤 행동을 할 것인지 생각할 필요가 있다. 어떤 장면에서든 각 인물은 상대를 이기려고 저마다 서로 다른 전략을 쓸 것이다. 표 6.7은 목표를 달성하려고 할 때 인물의 성격 유형이 상대에 따라 어떻게 영향을 주는지에 관한 주요 연구 결과를 요약한 것이다.

	친구 상대	배우자 상대	부모 상대
표 6.7 인물이 원하는 것을 얻으려는 방식에 성격은 어떻게 영향을 미치는가			
외향형	책임감에 호소한다 남성의 경우, 강압도 사용한다	남성의 경우, 강압을 사용한다	아버지의 책임감에 호소한다
내향형		저하를 사용한다	강압적 전술이나 비하 (특히 어머니를 상대로)를 사용한다
우호형	공유의 즐거움을 강조한다	공유의 즐거움을 강조하고 이성에 호소한다	공유의 즐거움을 강조한다
비우호형		강압과 무시를 사용한다	
성실형	이성에 호소한다	이성에 호소한다	
불성실형			
신경과민형		퇴행, 강압, 뇌물 주기를 사용한다	
정서적 안정형		강압적 전술을 사용하거나 이성에 호소한다	
개방형	이성에 호소하거나 공유의 즐거움을 강조한다	이성에 호소하거나 공유의 즐거움을 강조한다	이성에 호소하거나 공유의 즐거움을 강조한다
비개방형	사회적 비교를 사용한다	사회적 비교를 사용한다	사회적 비교를 사용한다

출처: 데이비드 부스, '친밀한 관계의 조작: 상호관계의 맥락에서 다섯 가지 성격 요인', 〈성격학회지〉, 1992.

내 이야기에 딱 맞는 주인공을 찾아라

이 책은 많은 이론을 담고 있다. 대부분은 사람들이 현실에서 어떻게 행동하는지 관찰하고 그렇게 관찰한 내용을 적절하게 이용해 그럴 듯하고 매력적이며 현실에 있을 법한 인물을 만드는 방법에 대한 것이다. 하지만 이론을 읽는 것과 글을 쓸 때 이론을 실제로 활용하는 것은 전혀 다른 일이다. 그래서 지금까지 소개한 이론을 바탕으로 인물 만들기 워크숍을 진행해보려 한다. 우리가 이제까지 살펴본 연구 내용을 기반으로 하여 모든 방식을 종합해 지금 만들고 있는 인물에 적용할 수 있도록 했다. 글쓰기 과정 중 어느 단계에 있든 유용한 점이 있을 것이다. 완전히 새로운 인물에 대한 아이디어나 지금 쓰고 있는 인물의 문제점, 고심 중인 인물 중심의 장면 등을 주제로 삼아 워크숍을 진행해보자.

출발점을 정하라

　　각자 이야기에 대한 아이디어나 호기심을 자극하는 상황, 주인공에 대한 대략적인 구상이 있을 것이다. 그렇지만 어떻게 하면 처음에 떠올린 이런 막연한 느낌을 지면 위에서 살아 움직이는 인물로 명확하게 그려낼 수 있을까? 우선 기존에 떠올린 아이디어 가운데 어느 하나에 초점을 맞춰보자. 그 아이디어가 괜찮아 보이는 이유가 있고, 아마도 계속 생각이 나는 아이디어일 것이다. 인물에게 눈에 띄는 성격적 특성이 있는가? 아니면 이야기에서 주인공에게 특별한 목표가 있어야 하는가? 어떤 점을 염두에 두고 있든 이를 기점으로 삼아 거기서부터 인물을 발전시켜 나가자.

　　창작물 속 인물은 의식적으로든 무의식적으로든 작가가 삶에서 관찰한 것에서 시작한다. 따라서 인물을 발전시킬 때 실제로 관찰해서 얻은 통찰을 사용하면 유용하다. 이미 알고 있거나 본 적이 있거나 이야기를 통해 들어본 사람 중에 나의 창작물에 등장하는 인물에 대한 영감을 줄 수 있는 사람이 있는가? 머릿속에 떠오르는 사람이 단 한 명도 없다면, 알고 있는 여러 사람의 흥미로운 특성을 결합해서 새로운 인물을 만들어낼 수 있는가?

주요 인물을 캐스팅해보는 것도 도움이 된다. 만약 자신의 시나리오나 소설로 영화가 만들어지고 제작 예산에 지장이 없다면 주연 배우로 누구를 캐스팅하고 싶은가? 그리고 그 배우가 배역을 맡음으로써 이전에는 생각지도 못했던 점은 무엇인가? 상상 캐스팅이 도움이 되지 않는다면 인물에 대한 아이디어를 자극하거나 이야기에 적합한 느낌이 드는 이미지가 있는지 인터넷에서 다양한 사람들의 얼굴을 살펴보는 것은 어떨까? 우호성과 신경성은 무표정한 얼굴 사진으로, 외향성은 전신 자세를 보면 충분히 판단할 수 있기 때문에[1] 사람의 사진을 시각 자료로 이용하면 우리가 이전에 의식하지 못했던 성격에 관해 많은 정보를 얻을 수 있다. 인물의 무드보드(mood-board, 특정 주제를 설명하기 위해 관련 텍스트, 이미지 등을 결합하여 보여주는 보드 — 옮긴이)를 만드는 것도 아주 유용하다. 인물의 무드보드를 만들었다면 인물을 설명하기 위해 고른 사람들의 얼굴과 자세를 찬찬히 분석해보자. 모델로 고른 인물의 성격적 특성 중에서 어떤 부분이 마음에 드는가? 옷차림이나 이미지의 분위기는 어떤가? 더 우호적이고 정서적으로 안정된 외향적인 인물을 연상시키는 밝고 따뜻한 색상이나 행복한 얼굴의 이미지를 선택했는가? 아니면 신경질적이고 내성적인 인물을 연상시키는 심각하고 근심스러운 얼굴의 어두운 이미지를 선택했는가?

만약 이미 존재하는 픽션이나 자서전, 다큐멘터리 장면 또는 신문 기사 속 인물을 각색할 생각이라면 그 인물을 쓰기 위해 필요한

자료를 이미 모두 가지고 있는 셈이다. 기본 자료를 통해 주인공의 성격, 동기, 신념, 말하는 방식까지도 충분히 알 수 있다. 그런 다음 자신이 아는 내용을 얼마나 철저하게 고수할 것인지는 각자의 선택이다.

인물을 발전시키는 시작점이 플롯이나 주제에서 비롯될 수도 있다. 국제 사기범을 추적해야 하는 형사 이야기를 쓰고 있다고 해보자. 그렇다면 주인공의 목표는 이미 정해진 셈이다. 주인공의 신념에 대해서도 어느 정도 구상해둔 바가 있을 것이며, 인물이 자신의 임무를 끝내기 위해 적극적이고 자기주장이 강하고 목표 지향적이고 다소 비우호적이라고 추측할 수 있다. 플롯이나 주제에서 출발할 경우, 인물의 구체적인 특징과 성격은 마지막에 정해질 수도 있다. 다양한 상황과 가능성을 생각해보며 인물에게 가장 잘 어울리는 요소를 선별해보자. 이야기의 전체적인 분위기도 중요하다. 가령 이야기가 차분하고 진지하게 흘러간다면 정서적으로 불안정하고 내향적인 주인공이 더 잘 어울릴 수도 있다. 또는 활기찬 분위기를 의도했다면 말이 많으면서 정서적으로 안정된 외향적인 인물이 더 잘 어울릴 것이다.

우리는 낯선 사람을 만나고 처음 5초 안에 그 사람의 외향성, 우호성, 신경성, 성실성, 부정적 정서, 심지어 지적 수준까지 상당히 정확하게 판단한다.[2,3] 외향성부터 살펴보면, 인물이 지배적이고 활동적이며 사교적인 유형인지 아니면 조용하고 진지하고 혼자만의 시간이 필요한 유형인지 자문해보자. 만약 인물이 외향적인 성향이라면 지금 쓰고 있는 장르의 분위기와 어떻게 어울리는가? 따뜻하고 활력 넘치는 이야기를 쓰고 있어서 인물에게 긍정적 정서가 필요한가? 아니면 계획 중인 이야기가 암울한 분위기여서 더 심각한 성향의 인물이 어울리는가?

다음으로 인물이 우호적인지 혹은 비우호적인지 생각해보자. 강한 인물이라고 하면 일반적으로 비우호적이라는 의미다. 자신의 생각을 서슴없이 말하고 타인에 대해 거의 관심을 갖지 않은 채 자신의 목표를 추구하는 인물은 기본적으로 매력적이고 종종 기억에 남는다. 그에 비해 인물이 우호적일수록 독자나 관객뿐만 아니라 작중 다른 인물들로부터도 호감을 잘 사고 신뢰할 수 있으며 더 잘 공감이 간다. 또한 독자나 관객이 인물과 일체감을 느끼고 그 이야기에 감동하기도 더 쉽다. 긍정적 정서를 가진 우호적이고

외향적인 인물일수록 활기찬 서사에 잘 어울리는 반면, 비우호적이고 내향적인 인물은 불쾌한 현실을 보여주는 이야기에 더 잘 어울린다.

신경성 역시 첫인상에서 재빨리 알아챌 수 있는 성격 요인이다. 정서적으로 불안정한 주인공은 주로 내적 갈등에 관한 심리 서사에 더 잘 어울리고, 그런 서사에서 인물의 주요 여정은 불안감이나 자기 불신을 극복하는 것이다. 신경성이 높은 주인공은 외면적인 여정이 강조되는 액션이나 어드벤처 장르에 잘 맞지 않는다. 매우 활력 넘치는 서사의 경우에는 정서적으로 안정적인 주인공이 더 잘 어울린다.

인물이 성실한지 아닌지는 이미 알고 있을 것이다. 만약 아직도 잘 모르겠다면 이야기의 도입부를 생각해보자. 인물이 목표를 이루기 위해 처음 움직이기 시작했을 때, 그 계기는 무엇인가? 액션물이나 어드벤처물 또는 탐정물 같은 장르는 매우 성실하고 성취 지향적인 주인공이 없으면 이야기를 진행시키기 어렵다. 하지만 드라마나 코미디 장르에서는 그다지 성실하지 않은 인물이 등장할 여지가 많다.

마지막으로 인물이 경험에 얼마나 개방적인지 생각해보자. 이야기의 전개와 결부해 생각한다면 더욱 도움이 될 것이다. 인물이 주어진 모험을 받아들여 새로운 사람을 만나 다양한 경험을 한다면 이야기가 더 잘 흘러가는가? 아니면 외부적인 사건으로 인해

	외향성	우호성	신경성	성실성	개방성
표 A.1 빅 파이브 성격 모형을 기준으로 한 인물 평가					
낮음					
보통					
높음					

출처: 로버트 매크레이·폴 코스타, 'NEO-PIR 측면의 변별타당성', 〈교육심리 측정〉, 1992.

표 A.2 성격의 30가지 측면을 기준으로 한 인물 평가				
외향성	**우호성**	**신경성**	**성실성**	**개방성**
따뜻함	신뢰성	불안	유능성	공상
사교성	솔직성	적대감	질서	미의식
자기주장성	이타성	우울	의무감	감정
활동성	순응성	자의식	성취 노력	행동
자극 탐색	겸손함	충동성	자제력	사고
긍정적 정서	온유함	취약성	신중함	가치 기준

변화할 수밖에 없는 상황과 마주하지만 인물이 완고해서 이를 거부한다면 이야기가 더 흥미로워지는가?

인물이 빅 파이브 성격 모형의 각 요인이 어느 단계(높음, 보통, 낮음)인지 결정했으면 표 A.1을 완성해보자. 다섯 가지 요인 모두에 걸쳐 보통 수준의 평가를 받는 인물은 일반적으로 덜 개성적이라는 점을 잊지 말자. 개성이 넘치고 독자와 관객의 기억에 남는 중요한 인물을 만들기 위해서는 적어도 한두 가지 요인에서 극단적인 평가를 받도록 설정해야 한다.

나중에 이와 같은 성격 요인을 가진 인물이 등장하는 장면을 쓴다면 이 성격 요인이 언제나 변함없이 엄수되어야 하는 규칙이 아니라 특정한 방식으로 행동하는 경향이라는 것을 잊지 말자. 외향적인 사람이 조용해지는 순간이 있는 것처럼 매우 우호적인 사람도 비우호적인 순간과 상황이 있기 마련이다.

다음은 인물의 복합적인 면모를 강화하기 위해 해당 성격 요인을 더 깊이 파고들어 가 각 측면에서 주인공이 어느 정도인지 면밀하게 생각해볼 차례다. 더 믿을 만하고 복합적인 인물을 만들려면 어느 성격 요인에서 일부 측면은 더 높게 평가되고 다른 측면은 더 낮게 평가되어야 한다. 예를 들어 목표 지향적이고 유능하며 신중하고 자제력이 뛰어난 매우 성실한 인물을 만든다면 일은 두서없이 하는 습관이 있다고 설정하는 것도 재미있을 것이다. 표 A.2를 이용해서 인물의 성격을 30가지 측면에서 평가해보자. 가장 높은

표 A.3 빛의 성격 3요소를 기준으로 한 인물 평가			
	칸트주의 (상대방을 있는 그대로 존중함)	휴머니즘 (상대방의 존엄성을 중시함)	인간성에 대한 믿음
낮음			
보통			
높음			

표 A.4 어둠의 성격 3요소를 기준으로 한 인물 평가			
	마키아벨리즘 (착취적)	나르시시즘 (이기적)	사이코패시 (무감각하고 냉소적)
낮음			
보통			
높음			

평가를 받는 측면이 독자나 관객에서 인상적으로 남을 것이다.

여기까지의 모든 일들이 시간이 걸리는 과정이고 며칠 혹은 몇 주에 걸쳐 다시 검토해야 할 수도 있다. 중립적인 평가를 받은 탓에 인물의 성향을 파악하기 어려운 측면도 있을 것이다.

성격의 30가지 측면을 기준으로 한 인물 평가까지 마쳤으면 어둠의 성격 3요소와 빛의 성격 3요소를 기준으로 인물을 판단해보고 표 A.3과 A.4를 완성해보자. 만화에 나올 법한 성자나 악당을 만들 생각이 아니라면 복합적인 인물은 어둠과 빛의 요소 모두 가지고 있다는 점을 기억하자.

빅 파이브 성격 요인, 성격의 30가지 측면, 빛과 어둠의 성격 3요소의 세 가지 기준이 어떻게 연결되는지 한눈에 보고 싶다면 그림 A.1을 참고하자. 원 다이어그램의 중심 칸에는 다섯 가지 빅 파이브 성격 요인이 있다. 그 다음 두 번째 칸에는 성격의 30가지 측면이 배치되어 있다. 세 번째 칸은 성격 요인과 이를 세분화한 각 측면이 정치적 신념, 빛과 어둠의 3요소, 정신 건강과 어떤 관련이 있는지 알려준다. 이를 보면 경험에 대한 개방성은 정치적 신념과, 우호성은 빛과 어둠의 성격 3요소와, 신경성은 정신 건강과 관련이 있다는 것을 보여준다.

주인공을 한층 정확히 이해했다면 다음은 지면 위에서 인물을 어떻게 묘사할 것인지 생각해볼 차례다. 빅 파이브 성격 요인이 인물이 외부적으로 보이는 행동이나 속으로 느끼는 감정 그리고 다

그림 A.1 빅 파이브 성격 요인, 성격의 30가지 측면, 빛과 어둠의 성격 3요소·정치적 신념·정신 건강 사이의 관계

출처: 폴 코스타·로버트 매크레이(1992), 델로이 폴러스·케빈 윌리엄스(2002)

른 인물과 교류할 때 어떻게 표현되는지 제1부의 내용을 되짚어보자. 인물의 대화 방식, 즉 목소리는 인물을 표현하는 데 아주 중요한 부분이어서 제2부 전체를 빅 파이브 성격 요인과 사람들의 말하는 방식 사이의 관계를 살펴보는 데 할애했다.

목소리로
성격을 드러내라

인물의 화법을 고려할 때 중요한 점은 인물의 목소리를 통해 어떻게 성격을 드러낼 것인가이다. 제2부를 다시 훑어본 다음, 인물의 성격에서 두드러진 성격 요인, 즉 인물이 가장 높거나 가장 낮은 평가를 받는 요인을 적어보자. 이 부분이 대화를 쓸 때 끄집어낼 필요가 있는 성격 요인이다. 예를 들어 인물이 매우 외향적이지만 우호성은 낮고 나머지 세 요인은 보통 수준이라면 말투에서 사교성 있고 수다스러우며 자기주장이 강하지만 비우호적인 성향이 나타나도록 해야 한다.

인물의 성격이 대화 방식에 어떻게 영향을 미치는지 되짚어봤다면 이 이론을 작가로서 실전에 접목할 필요가 있다. 도움이 될 만한 연습 방법을 소개한다. 첫 번째는 널리 사용되는 핫시팅 hot-seating이라는 드라마 기술이다. 관객이 되어줄 가족이나 친구를 찾은 다음 스스로 인물의 역할을 맡아 자기소개를 하고 관객에게 질문을 하게 시키자. 이는 인물에 맞게 반응하는 연습이다. 만약 인물이 비우호적인 외향형이라면 대화를 주도하고, 자기주장을 내세우고, 주변 사람의 기분을 상하게 하는 것을 신경 쓰지 않으며 격식을 따지지 않는 말투를 연습하자. 이 연습의 핵심은 우리가 살

펴본 이론을 이해하고 역할에 몰입해서 인물에 어울리는 목소리를 찾는 것이다.

두 번째는 인물의 독백을 써보는 것이다. 이야기가 시작할 때 인물에게 살아온 삶에 대해 말해달라고 요청했다고 상상해보고, 그 이야기를 구어체를 이용해서 1인칭 시점으로 써보자. 외향적인 인물이라면 자신에 대해 스스럼없이 이야기할 것이므로 독백을 쓰기가 쉬울 것이다. 내향적인 성향의 인물이라면 가장 가까운 친구나 심리 치료사에게 이야기한다고 상상해보자. 인물이 어떤 내용을 말할까? 그보다도 과연 어떻게 말할까? 또한 인물의 상황, 나이, 사회적 계층, 배경이 단어 선택에 어떻게 영향을 미치는지도 생각해볼 필요가 있다. 여전히 인물의 목소리를 파악하기가 어렵다면 노트를 들고 밖으로 나가 사람들이 실제로 하는 말을 들어보자. 자신이 쓰고 있는 인물과 가장 비슷해 보이는 사람들 사이의 대화를 엿들어보자. 말하는 방식, 대화 주제, 가장 자주 사용하는 단어를 귀담아듣자. 인물의 목소리에 대한 감이 잡히기 시작하면 좀처럼 사라지지 않는다는 것을 알 것이다. 게다가 인물의 목소리를 찾음으로써 이전에는 생각지 못했던 인물의 성격이 드러나기 시작한다는 것도 깨닫게 될 것이다. 인물에게 몰입된 순간에 새로운 아이디어를 떠올려보자. 각자의 본능이 발동하는 순간이다.

동기와 신념을 부여하라

이쯤이면 인물을 움직이게 하는 주요 동기를 알게 되었을 것이다. 그렇지 않다면 제3부에서 다뤘던 열다섯 가지 진화론적 동기를 되짚어보고 인물의 여정에 가장 적합한 동기를 골라보자.

만약 주인공의 동기가 점차 변화하는 이야기라면, 처음에는 권력과 지위 혹은 부를 좇는 이기적인 동기로 시작해 결말에서는 다른 사람과의 유대를 강화하려는 욕망을 지닌 인물로 바뀌는 전개가 바람직하다. 우리가 생애 주기에서 자연스럽게 경험하는 변화이기 때문이다.

주인공의 동기뿐만 아니라 인물의 처음 목표가 신념과 어떻게 일치하는지도 생각해보자. 예를 들어 주인공의 처음 목표가 최대한 돈을 많이 버는 것이라면 돈이 행복을 가져온다고 믿기 때문일 것이다. 그러다가 인물이 돈을 더 벌지만 행복이 따라오지 않는다는 것을 알게 된다면 자신의 신념을 다시 생각해보고 새로운 동기를 찾을 것이다.

인물을 변화시켜라

인물이 어떻게 변화하는지 계속 생각하면서 이야기의 시작과 끝 부분에서 인물의 동기가 어떻게 달라지는지 표 A.5에 적어보자. 그런 다음 마찬가지로 인물의 신념에 대해서도 표 A.6에 적어보자. 만약 동기가 변하지 않는 인물을 만들고 있다면 동기 부분은 건너뛰고 인물의 신념이나 성격이 어떤 식으로든 변하는지 곰곰이 생각해보자.

주인공의 동기와 신념이 이야기 안에서 벌어지는 사건들에 의해 어떻게 변하는지 정했다면 다음에는 인물을 변화시킨 사건이 무엇인지 정해야 한다. 인물의 절정 경험, 최악의 순간, 전환점은 무엇이고, 이야기의 어느 지점에서 이런 일들이 벌어지는가? 표 A.7에 적어보자.

이제 어떤 사건이 주인공에게 변화를 불러일으키는지 알고 있으니 이런 경험의 결과로 인물의 성격이 어떻게 변하는지 생각해보자. 자기주장이 강해지고 자신감이 넘치게 되는가? 더 우호적으로 바뀌는가? 아니면 경험에 더 개방적으로 변하는가? 표 A.8에 적어보자.

표 A.5 주인공의 동기 변화		
	시작	결말
동기		

A.6 주인공의 신념 변화		
	시작	결말
신념		

표 A.7 주인공의 전환점, 절정 경험, 최악의 순간			
	시작	중간	결말
전환점			
절정 경험			
최악의 순간			

표 A.8 주인공의 성격 변화			
	시작	중간	결말
성격			

정서적
여정을 그려라

주인공에게 변화를 일으키는 이야기 속 사건을 정했다면 이미 인물이 경험할 정서적 여정과 그 궤도를 잘 알고 있는 셈이다. 그림 A.2의 빈 그래프에 이야기 속에서 주인공이 감정적으로 경험하는 최고의 순간과 최악의 순간을 표시하자. 그리고 이 이야기의 시작과 끝에서 주인공이 어떤 기분을 느낄지 생각해보고, 그 위치를 표시하자. 주요 지점의 점을 연결해서 주인공의 정서적 여정을 그래프로 그린 다음 전체적인 궤도를 살펴보며 다음의 내용을 평가해보자.

이야기에 정서적 전환점이 충분한가? 독자들이 눈을 뗄 수 없을 정도로 흥미진진한 이야기를 쓰려고 한다면 전환점이 규칙적인 간격을 두고 나타나는가? 전환점 사이의 상승곡선이나 하강곡선이 독자나 관객의 몰입을 유지할 정도로 가파른가? 서서히 격렬해지는 이야기를 만들고 있다면 의도한 대로 서서히 올라가는 긴장감이 인물의 정서적 궤도에 반영되었는가?

주인공이 느끼는 긍정적 정서나 부정적 정서의 범위는 그 정서적 세계의 한 가지 차원만 나타낸다. 현실에 존재할 법한 복합적이고 매력적인 인물은 단지 기쁨이나 슬픔만 느끼지 않는다. 우리 모

그림 A.2 주인공의 정서적 궤도

두와 마찬가지로 아주 다양한 감정을 경험한다. 표 A.9의 체크리스트를 활용해서 주인공의 정서적 여정이 다채로운지 확인하자.

이쯤이면 인물의 세부적인 면과 복합적인 면모에 대해 충분히 알게 되었을 것이다. 인물이 필요로 하는 것뿐 아니라 원하는 것도 알 것이다. 인물이 어떻게 변하고 이런 변화를 일으킨 이야기 속 사건들도 정했을 것이다. 독자나 관객이 주인공에게 어떻게 감정적으로 공감할지 예상이 되고, 주인공의 정서적 여정이 어떨지 알고 있을 것이다.

감정	예시 장면
분노	
두려움	
혐오	
행복	
슬픔	
놀라움	
즐거움	
경외	
경멸	
만족	
욕망	
고양	
당혹	
죄책감	
흥미	
질투	
고통	
자존심	
안심	
낭만적인 사랑	
충족	
수치	
동정	
긴장감	

표 A.9 인물의 정서적 범위

보조 인물을 더하라

이제 보조 인물을 생각할 차례다. 이야기에서 보조 인물이 맡을 역할을 결정했다면 그 인물의 성격에 대해서도 생각해 보아야 한다. 갈등의 여지가 많고 이야기의 분위기에 알맞은 성격을 가진 다양한 군상의 인물을 만들 수 있도록 표 A.10을 채워보자. 자신의 이야기에 맞게 다른 역할을 추가하거나 필요 없는 역할을 뺄 수도 있다. 그런 다음 주인공부터 시작해서 각 인물의 성격 특성(낮음, 보통, 높음)을 차례대로 평가해보자. 인물 사이에 가장 비슷한 혹은 정반대 성향을 보이는 성격 특성이 있는지 생각해보아야 한다. 또한 각 인물은 세계에 대해 서로 다른 신념을 가져야 한다. 이러한 신념은 인물이 추구하는 목표와 밀접한 관련이 있다.

표를 완성했다면 전체적으로 살펴봤을 때, 각 인물의 성격이 이야기에 적합한지 검토해봐야 한다. 어느 두 인물의 성격과 신념, 목표가 너무 비슷하지는 않은가? 인물의 성격이 다양하고, 이들이 어우러져 자아내는 분위기가 이야기에 잘 어울리는가? 이 단계를 서둘러 넘어가서는 안 된다. 시간이 걸리는 작업이지만 제대로 정리하고 넘어갈 필요가 있다.

주요 인물에게 충분히 복합적인 면모를 부여했는지 확인하는

표 A.10 주요 등장 인물의 성격, 신념, 목표 비교				
	주인공	연인	친구 등	반동 인물
외향성				
우호성				
신경성				
성실성				
개방성				
신념				
주요 목표				

		주인공	연인	친구 등	반동 인물
	표 A.11 인물들의 빛과 어둠의 성격 3요소 비교				

		주인공	연인	친구 등	반동 인물
어둠의 성격 3요소	마키아벨리즘				
	나르시시즘				
	사이코패시				
빛의 성격 3요소	칸트주의				
	휴머니즘				
	인간성에 대한 믿음				

또 다른 방법은 어둠과 빛의 성격 3요소의 수준(낮음, 보통, 높음)을 확인하는 것이다. 완전히 좋은 혹은 나쁜 특성을 가진 사람은 극히 드물다는 사실을 기억하자. 대다수는 빛의 성격 3요소 비중이 높겠지만, 어둠의 성격 3요소도 일부 있을 것이다. 반동 인물은 어둠의 성격 3요소의 비중이 더 높다.

여전히 부족한 느낌이 든다면

이쯤되면 정말 쓰고 싶은 인물을 성공적으로 발전시켰을 것이다. 하지만 만약 인물을 발전시키는 과정에서 문제에 부딪치면 어떻게 될까? 독자나 관객이 주인공에게 관심을 갖지 않으리라는 예감이 들 수도 있다. 아니면 초고에 등장하는 인물들 가운데 어느 한 인물을 손봐야 한다는 지적을 받았을 수도 있다. 너무 걱정할 필요는 없다. 가장 흔히 나타나는 문제와 그에 대한 해결책을 소개한다.

독자가 주인공에 대해 흥미를 가지기 어려울 때

먼저 독자가 주인공에 대해 어떤 감정을 느꼈으면 하는지 생각해보자. 독자가 좋아했으면 하는 인물을 만든다면, 인물을 소개하는 처음 몇 분 안에 반드시 독자가 인물을 좋아하고 신뢰하고 근본적으로 선량하다고 생각할 수 있는 기회를 주자. 우리가 다른 사람에게서 좋게 생각하는 가장 중요한 특성 중 일부는 빛의 성격 3요소로 표현할 수 있다. 즉 상대를 있는 그대로 존중하고, 인간의 존엄성을 인정하고, 사람은 기본적으로 선량하다고 믿는 모습으로 묘사하는 것이다. 호감을 주는 다른 특성으로 따뜻함, 친절함, 정직

함, 유머 감각, 협력하고 도와주려는 태도, 타인의 감정을 배려하는 태도도 있다. 인물이 행동할 때 이런 특성 중 어느 하나를 드러낸다면 독자가 인물의 편에 서게 하는 데 도움이 될 것이다.

즉시 호감을 느끼기 어려운 비우호적인 주인공이라면, 인물이 기본적으로는 선량하다는 점을 보여줌으로써 독자나 관객의 관심을 끌 수도 있다. 인물이 정의로운 동기를 갖고 있다거나 올바른 일을 하려고 노력한다는 사실을 보여주는 것이다. 아니면 까다롭고 비우호적인 인물과 대비되도록 더 적대적이고 믿음이 덜 가는 인물을 등장시킬 수도 있다. 또는 인물이 그렇게 될 수밖에 없는 타당한 이유를 보여주는 방법도 있다. 인물이 힘겨운 삶을 살게 만들고 그에 대한 보상이라고 생각되는 다른 특성을 부여하는 것이다.

인기 있는 창작물의 주인공들이 독자와 관객의 관심을 끄는 이유는 매력적이기 때문이다. 유달리 호감을 주거나 특별히 동정심을 불러일으키지 않아도 계속 호기심을 자극한다. 따라서 흥미로운 주인공을 만들려면 독자가 계속해서 추측하게 만드는 특징을 부여해야 한다. 비밀을 잘 지키는 신중한 유형이거나 엉큼하고 정직하지 않고 충동적이고 감정을 종잡을 수 없는 유형일 수도 있다. 매혹적인 인물을 만드는 기술의 핵심은, 독자나 관객이 예측하거나 이해하기는 어렵지만 여전히 믿음은 가는 일관적인 방식으로 인물을 행동하게 만드는 데 있다.

주인공이 흥미롭지 않고 기억에 남지 않을 때

독자가 주인공을 재미없고 밋밋하다고 여기는 데에는 세 가지 주요 이유가 있다. 첫 번째는 작가가 그러기를 의도했을 경우다.

그렇지만 정말 의도적으로 주인공을 밋밋한 인물로 만들고 싶었던 것일까? 아마 의도적이라기보다는 무심코 빅 파이브 성격 요인에서 중간 정도의 평가를 받은 인물을 만드는 바람에 강한 인상을 주지 못했을 가능성이 크다. 추측하건대 작가가 자기 자신을 바탕으로 인물을 만들었지만, 자신의 성격에서 흥미로운 측면을 끌어내는 데 충분한 자신감이 없었기 때문일 것이다.

또는 머릿속으로는 인물에 대한 훌륭한 구상이 있지만, 지면 위에 이를 구현하기가 어려운 경우다. 예를 들어 마음이 여리고 충동적인 인물을 그릴 생각이지만 인물의 행동이나 생각, 대화에서 그런 면을 보여주지 않는다면 그 특징들은 독자에게 이해를 얻지 못한다. 이러한 사태를 피하려면 글쓰기 단계에서 인물의 성격 특성이 모두 들어가도록 인물별 성격 특성을 체크리스트로 만드는 것도 도움이 된다. 표 A.12는 외향성에 대한 인물의 체크리스트 예시다. 비고 항목은 이야기 안에서 인물의 외향성 측면을 어떻게 드러낼 계획인지를 나타내며, 페이지 숫자는 이야기 속에서 확인할 수 있는 위치를 말한다.

이 방식이 도움이 된다면 인물의 신념이나 동기도 지면 위에서 제대로 구현할 수 있도록 비슷한 체크리스트를 만들 수 있다.

	성격 측면	비고	페이지
외향성	냉정함	오랜 친구를 제외한 다른 사람들과의 교류에서	2, 3, 5, 7쪽 등
	반사회적	혼자 있을 때 가장 행복함	1, 4, 6, 8쪽 등
	자기주장이 매우 강함	타인과의 교류에서 지배적인 위치에 있고, 원하는 것을 반드시 얻는다	2, 3, 5, 7쪽 등
	매우 활동적	항상 분주하고 자신의 계획을 지킨다	1, 4, 5, 6쪽 등
	심각하거나 중립적인 감정	오랜 친구들과 농담할 때를 제외하고 거의 항상 그렇다	2, 3, 5, 9쪽 등
	흥미 추구	위험의 짜릿함을 좋아하고 자신의 안전은 거의 생각하지 않는다	4, 9, 15쪽 등

표 A.12 인물의 성격 묘사와 장면 묘사 체크리스트 예시

인물이 어떤 사람인지 잘 모르겠다고 할 때

성격은 일관된 방식으로 행동하는 경향을 나타낸다. 만일 인물 구상을 마치고 그 성격 특성을 지면에 드러낼 수 있도록 표 A.12의 예시대로 장면 체크리스트를 만들었지만 여전히 인물이 정확히 어떤 사람인지 잘 모르겠다는 피드백을 받는다면, 인물의 성격에 확실한 근간이 있다는 느낌을 줄 만큼 인물이 일관성 있게 행동하지 않기 때문일 수 있다. 예를 들어 인물이 한 번은 고양이를 구하지만 평소에는 위험에 빠진 고양이를 못 본 채 한다거나 앞장서서 고양이를 위험에 빠뜨린다면 우리는 인물이 마음이 여린 동물 애

호가라기보다는 정서적으로 불안정하다는 결론을 내릴 가능성이 더 크다. 이야기 속에서 인물의 성격을 분명하게 나타내려면 그 성격 특성이 한두 번이 아니라 이야기 내내 꾸준히 드러나도록 해야 한다. 매우 비호감인 인물이 매순간 심술궂고 따지기를 좋아하는 모습이어야 한다는 의미가 아니라 평소에 불쾌한 방식으로 행동한다는 의미다. 성격 특성은 이야기의 맥락에 따라 다르게 나타나기 때문이다. 손에 꼽을 만한 상황, 예를 들어 사랑하는 사람과 뿌듯한 순간을 공유할 때는 호감을 줄 수 있다. 인물이 맥락상 성향과는 반대로 행동하는 순간이 빈번하게 나타나지 않고 인물의 성격 특성이 일관되게 나타나야 독자는 인물이 어떤 사람인지 알고 신뢰하게 된다.

모든 인물의 대화가 똑같아 보일 때

제2부 대화편을 되짚어보고 대화를 다시 쓰기 전에 주요 인물 각각의 독백을 쓰면서 인물의 목소리를 파악해보자. 외향적인 인물은 말이 많고 이 주제 저 주제를 왔다 갔다 하며 격식을 차리지 않고 말하는 경향이 있다. 내향적인 인물은 말수가 적고 한 가지 이야기만 계속 한다. 우호적인 인물은 동정심이 있고 협조적이고 긍정적이다. 또한 이야기할 때 상대방이 편안함을 느끼게 하는 데 주로 신경을 쓴다. 비우호적인 인물은 무뚝뚝하고 직설적이고 생각나는 대로 말한다. 신경성이 높은 인물일수록 부정적이고 자기

이야기만 하는 경향이 있다. 정서적으로 안정적인 인물은 대화할 때 차분하고 편안하다. 경험에 개방적인 인물은 토론을 좋아하고 다양한 표현을 사용하는 반면 경험에 폐쇄적인 인물은 비교적 단순한 표현을 사용하는 경향이 있다.

그렇다고 인물의 대화에서 빅 파이브 요인 전반에 걸친 인물의 성격을 나타낼 필요는 없다. 그보다는 가장 두드러지는 두세 가지 요인을 기준으로 인물을 나타낼 수 있는 방법을 찾아보자. 여전히 지면 위에서 이런 요소를 표현하기가 어렵다면 인물과 가장 비슷한 사람의 실제 대화를 엿듣고 메모해서 인물의 말투를 개발하는 데 사용해보자. 대화는 소리 내어 읽어보아야 한다는 것을 항상 기억하자.

이야기에 극적 상황이 없을 때

이야기에 극적 상황이 없다는 것은 인물들 사이의 갈등이 충분하지 않다는 의미다. 또는 주인공이 충분히 힘든 난관에 직면하지 않았거나 어떠한 내적 갈등도 없는 것처럼 보인다는 의미일 수도 있다. 이러한 문제를 해결하려면 주인공의 성격에서 어둠의 성격 3요소가 두드러지게 하거나 동기나 가치관, 신념 면에서 주인공과 갈등을 일으키는 반동 인물과 대비시키도록 하자.

인물들에게 서로 상충되는 신념을 부여하는 대표적인 방식은 경험에 대한 개방성 면에서 인물들을 양극단에 배치하는 것이다.

개방적인 인물일수록 세계관이 진보적인 반면 폐쇄적인 인물은 더 보수적이다.

인물 간의 갈등을 증폭시키는 것 외에 주인공에게 외적인 방해 요소를 더 부여할 필요도 있다. 이러한 요소는 인물의 정서적 여정에서 최고의 순간과 최악의 순간을 초래하는 사건의 원인이 된다. 주인공의 정서적 여정에서 최고의 순간이 없다면 최악의 순간도 제대로 인식할 수 없다는 사실도 기억하자. 극적 상황은 주인공에게 상황이 유리하게 진행되는 순간과 주인공의 운명이 바뀌는 순간 사이를 오가는 동안 우리가 느끼는 흥분에서 비롯된다.

마치며 글쓰기에 올바른 방법은 없다

이 시점에서 고백해야겠다. 내 워크숍에 참여한 작가들은 끝날 때 종종 똑같은 말은 한다. '커피가 필요해요.' 나는 한 번에 여러 분야를 다루는 경향이 있다. 또한 이 과정이 아주 짧고 빠르다. 한두 번 만에 이 책의 내용을 소화하려 했다면 이론에 압도당하는 느낌이 드는 것이 당연하다. 하루나 이틀 뒤 여기서 소개한 중요한 개념이 제자리를 잡기 시작하고 이후에 각자 인물을 개발하는 방법의 일부가 되었으면 하는 바람이다.

나는 이 책을 통해 인물 쓰기에 대한 수업에서 반복적으로 나오는 내용에 대해 의문을 제기하고, 새로운 심리학 연구와 이론을 상세한 해석과 설명을 더해 소개하려 했다. 입체적이고 복합적인 인물을 어떻게 만들 수 있는지, 인물은 보통 어떤 이유로 어떻게 변하는지, 감정적으로 이끌리는 인물을 어떻게 만들 수 있는지 등의 내용이다. 이 책에서 제안한 틀이 처음부터 새로운 인물을 만드는

데 즉시 도움이 된다고 생각할 수 있다. 아니면 초고는 직감에 따라서 쓰고, 그다음에 여기에 소개한 방식을 이용해서 인물들이 얼마나 제 기능을 하는지 검토하고, 발견되는 문제는 고치는 편이 좋겠다고 생각할 수도 있다. 글쓰기에 올바른 방법은 없다. 자신에게 가장 잘 맞는 방법을 찾아보자.

하지만 멋진 인물을 만들어내는 방법은 오직 하나밖에 없다. 삶에서 관찰한 모습을 바탕으로 상상력을 발휘하는 것이다. 이야기 속 인물은 우리의 경험에서 비롯된 것이고, 삶을 자세히 살펴봐야만 우리는 최고의 이야기를 쓸 수 있다. 그저 우리의 눈과 마음과 정신을 열기만 하면 된다.

참고문헌

들어가기 전에

1. Raymond Federman, 'Surfiction: A postmodern position', in Moderne Erzähltheorie (Stuttgart: UTB, 1993), 413-29.

2. Edward Morgan Forster, Aspects of the Novel, vol. 19 (Boston: Houghton Mifflin Harcourt, 1985).

3. David M. Buss, 'Evolutionary psychology: A new paradigm for psychological science', Psychological Inquiry 6, no. 1 (1995): 1-30.

4. David Sloan Wilson, 'Evolutionary social constructivism', in The Literary Animal: Evolution and the Nature of Narrative, ed. Jonathan Gottschall and David Sloan Wilson (Evanston: Northwestern University Press, 2005), 20-9.

5. Kate C. McLean, Monisha Pasupathi and Jennifer L. Pals, 'Selves creating stories creating selves: A process model of self-development', Personality and Social Psychology Review 11, no. 3 (2007): 262-78.

제1부 성격: 복합적인 인물 만드는 법

1. Ernest C. Tupes and Raymond E. Christal, 'Recurrent personality factors based on trait ratings', Journal of Personality 60, no. 2 (1992): 225-51.

2. Robert R. McCrae and Paul T. Costa Jr., 'Personality trait structure as a human universal', American Psychologist 52, no. 5 (1997): 509.

3. Lewis R. Goldberg, 'An alternative "description of personality": The big-five factor structure', Journal of Personality and Social Psychology 59, no. 6 (1990): 1216.

4. Paul T. Costa Jr. and Robert R. McCrae, 'Four ways five factors are basic', Personality and Individual Differences 13, no. 6 (1992): 653-65.

5. Paul T. Costa and Robert R. McCrae, 'Normal personality assessment in clinical practice: The NEO Personality Inventory', Psychological Assessment 4, no. 1 (1992): 5.

6. Peter Borkenau and Anette Liebler, 'Observable attributes as manifestations and cues of personality and intelligence', Journal of Personality 63, no. 1 (1995): 1-25.

7. Robert R. McCrae and Paul T. Costa, Personality in Adulthood: A Five-factor Theory Perspective (New York City: Guilford Press, 2003).

8. Kelci Harris and Simine Vazire, 'On friendship development and the Big Five personality traits', Social and Personality Psychology Compass 10, no. 11 (2016): 647-67.

9. David C. Rowe, Mary Clapp and Janette Wallis, 'Physical attractiveness and the personality resemblance of identical twins', Behavior Genetics 17, no. 2 (1987): 191-201.

10. Kira-Anne Pelican, Robert Ward and Jamie Sherry, 'The Pleistocene protagonist: An evolutionary framework for the analysis of film protagonists', Journal of Screenwriting 7, no. 3 (2016): 331-49.

11. Sanjay Srivastava, Oliver P. John, Samuel D. Gosling and Jeff Potter, 'Development of personality in early and middle adulthood: Set like plaster or persistent change?' Journal of Personality and Social Psychology 84, no. 5 (2003): 1041.

12. Delroy L. Paulhus and Kevin M. Williams, 'The dark triad of personality:

Narcissism, Machiavellianism, and psychopathy', Journal of Research in Personality 36, no. 6 (2002): 556-63.

13. William Fleeson, 'Toward a structure-and process-integrated view of personality: Traits as density distributions of states', Journal of Personality and Social Psychology 80, no. 6 (2001): 1011.

14. William Fleeson, Adriane B. Malanos and Noelle M. Achille, 'An intraindividual process approach to the relationship between extraversion and positive affect: Is acting extraverted as "good" as being extraverted?' Journal of Personality and Social Psychology 83, no. 6 (2002): 1409.

15. Kennon M. Sheldon, Richard M. Ryan, Laird J. Rawsthorne and Barbara Ilardi, 'Trait self and true self: Cross-role variation in the Big-Five personality traits and its relations with psychological authenticity and subjective well-being', Journal of Personality and Social Psychology 73, no. 6 (1997): 1380.

16. Paul T. Costa Jr., Antonio Terracciano and Robert R. McCrae, 'Gender differences in personality traits across cultures: Robust and surprising findings', Journal of Personality and Social Psychology 81, no. 2 (2001): 322.

17. Pim Cuijpers, Filip Smit, Brenda W. J. H. Penninx, Ron de Graaf, Margreet ten Have and Aartjan T. F. Beekman, 'Economic costs of neuroticism: A population-based study', Archives of General Psychiatry 67, no. 10 (2010): 1086-93.

18. Tim Bogg and Brent W. Roberts, 'Conscientiousness and health-related behaviors: A meta-analysis of the leading behavioral contributors to mortality', Psychological Bulletin 130, no. 6 (2004): 887.

19. Roman Kotov, Wakiza Gamez, Frank Schmidt and David Watson, 'Linking "big" personality traits to anxiety, depressive, and substance use disorders: A meta-analysis', Psychological Bulletin 136, no. 5 (2010): 768.

20. Donald R. Lynam and Joshua D. Miller, 'The basic trait of Antagonism: An

unfortunately underappreciated construct', Journal of Research in Personality 81 (2019): 118-26.

21. Randy Stein and Alexander B. Swan, 'Evaluating the validity of Myers-Briggs type indicator theory: A teaching tool and window into intuitive psychology', Social and Personality Psychology Compass 13, no. 2 (2019): e12434.

제2부 대화: 인물의 성격 드러내는 법

1. François Mairesse and Marilyn Walker, 'Automatic recognition of personality in conversation', in Proceedings of the Human Language Technology Conference of the NAACL, Companion Volume: Short Papers (Association for Computational Linguistics, 2006), 85-8.

2. Alastair J. Gill and Jon Oberlander, 'Taking care of the linguistic features of extraversion', Proceedings of the Annual Meeting of the Cognitive Science Society 24, no. 24 (2002).

3. James W. Pennebaker and Laura A. King, 'Linguistic styles: Language use as an individual difference', Journal of Personality and Social Psychology 77, no. 6 (1999): 1296.

4. Pennebaker and King, 'Linguistic styles: Language use as an individual difference'.

5. François Mairesse, Marilyn A. Walker, Matthias R. Mehl and Roger K. Moore, 'Using linguistic cues for the automatic recognition of personality in conversation and text', Journal of Artificial Intelligence Research 30 (2007): 457-500.

6. Matthias R. Mehl, Samuel D. Gosling and James W. Pennebaker, 'Personality in its natural habitat: Manifestations and implicit folk theories of personality in daily life', Journal of Personality and Social Psychology 90, no. 5 (2006): 862.

7. Gill and Oberlander, 'Taking care of the linguistic features of extraversion'.

8. Mairesse and Walker, 'Automatic recognition of personality in conversation'.

9. Alastair Gill and Jon Oberlander, 'Looking forward to more extraversion with n-grams', Determination of Information and Tenor in Texts: Multiple Approaches to Discourse 2003 (2003): 125-37.

10. Jean-Marc Dewaele and Adrian Furnham, 'Extraversion: The unloved variable in applied linguistic research', Language Learning 49, no. 3 (1999): 509-44.

11. Mehl et al., 'Personality in its natural habitat: Manifestations and implicit folk theories of personality in daily life'.

12. Dewaele and Furnham, 'Extraversion: The unloved variable in applied linguistic research'.

13. Pennebaker and King, 'Linguistic styles: Language use as an individual difference'.

14. Mehl et al., 'Personality in its natural habitat: Manifestations and implicit folk theories of personality in daily life'.

15. Mairesse and Walker, 'Automatic recognition of personality in conversation'.

16. Christina U. Heinrich and Peter Borkenau, 'Deception and deception detection: The role of cross-modal inconsistency', Journal of Personality 66, no. 5 (1998): 687-712.

17. Mairesse and Walker, 'Automatic recognition of personality in conversation'.

18. Mairesse and Walker, 'Automatic recognition of personality in conversation'.

19. Pennebaker and King, 'Linguistic styles: Language use as an individual difference'.

20. Mairesse et al., 'Using linguistic cues for the automatic recognition of personality in conversation and text'.

21. Mairesse and Walker, 'Automatic recognition of personality in conversation'.

22. Mairesse et al., 'Using linguistic cues for the automatic recognition of personality in conversation and text'.

23. Mairesse et al., 'Using linguistic cues for the automatic recognition of personality in conversation and text'.

24. Pennebaker and King, 'Linguistic styles: Language use as an individual difference'.

25. Mairesse et al., 'Using linguistic cues for the automatic recognition of personality in conversation and text'.

26. Mehl et al., 'Personality in its natural habitat: Manifestations and implicit folk theories of personality in daily life'.

27. Matthew L. Newman, Carla J. Groom, Lori D. Handelman and James W. Pennebaker, 'Gender differences in language use: An analysis of 14,000 text samples', Discourse Processes 45, no. 3 (2008): 211-36.

28. James W. Pennebaker and Lori D. Stone, 'Words of wisdom: Language use over the life span', Journal of Personality and Social Psychology 85, no. 2 (2003): 291.

29. James W. Pennebaker, Cindy K. Chung, Joey Frazee, Gary M. Lavergne and David I. Beaver, 'When small words foretell academic success: The case of college admissions essays.' PloS one 9, no. 12 (2014): e115844.

30. James W. Pennebaker, Matthias R. Mehl and Kate G. Niederhoffer, 'Psychological aspects of natural language use: Our words, our selves', Annual Review of Psychology 54, no. 1 (2003): 547-77.

제3부 추진력: 인물을 움직이는 동력 찾는 법

1. Larry C. Bernard, Michael Mills, Leland Swenson and R. Patricia Walsh, 'An

evolutionary theory of human motivation', Genetic, Social, and General Psychology Monographs 131, no. 2 (2005): 129-84.

2. Daniel Nettle, 'The wheel of fire and the mating game: Explaining the origins of tragedy and comedy', Journal of Cultural and Evolutionary Psychology 3, no. 1 (2005): 39-56.

3. Bernard et al., 'An evolutionary theory of human motivation'.

4. Bernard et al., 'An evolutionary theory of human motivation'.

5. Bernard et al., 'An evolutionary theory of human motivation'.

6. Steven Arnocky, Tina Piché, Graham Albert, Danielle Ouellette and Pat Barclay, 'Altruism predicts mating success in humans', British Journal of Psychology 108, no. 2 (2017): 416-35.

7. Bernard et al., 'An evolutionary theory of human motivation'.

8. Bernard et al., 'An evolutionary theory of human motivation'.

9. Syd Field, Screenplay: The Foundations of Screenwriting (London: Delta, 2005).

10. Richard M. Ryan and Edward L. Deci, 'Self-determination theory and the facilitation of intrinsic motivation, social development, and well-being', American Psychologist 55, no. 1 (2000): 68.

11. Alexandra M. Freund, Marie Hennecke and M. Mustafic, 'On gains and losses, means and ends: Goal orientation and goal focus across adulthood', in The Oxford Handbook of Human Motivation, ed. Richard M. Ryan (New York: Oxford University Press, 2012).

12. Edward L. Deci and Richard M. Ryan, 'Motivation, personality, and development within embedded social contexts: An overview of self-determination theory', The Oxford Handbook of Human Motivation (2012): 85-107.

13. Freund et al., 'On gains and losses, means and ends: Goal orientation and goal

focus across adulthood'.

14. Raymond B. Miller and Stephanie J. Brickman, 'A model of future-oriented motivation and self-regulation', Educational Psychology Review 16, no. 1 (2004): 9-33.

15. Alison P. Lenton, Martin Bruder, Letitia Slabu and Constantine Sedikides, 'How does "being real" feel? The experience of state authenticity', Journal of Personality 81, no. 3 (2013): 276-89.

16. Matthew Vess, 'Varieties of conscious experience and the subjective awareness of one's "true" self ', Review of General Psychology 23, no. 1 (2019): 89-98.

17. Katrina P. Jongman-Sereno and Mark R. Leary, 'The enigma of being yourself: A critical examination of the concept of authenticity', Review of General Psychology, no. 7 (2018): 32-9.

18. Stefan Bracha, Andrew E. Williams and Adam S. Bracha, 'Does "fight-or-flight" need updating?' Psychosomatics 45, no. 5 (2004): 448-9.

19. Kasia Kozlowska, Peter Walker, Loyola McLean and Pascal Carrive, 'Fear and the defense cascade: Clinical implications and management', Harvard Review of Psychiatry 23, no. 4 (2015): 263.

20. Shelley E. Taylor, Laura Cousino Klein, Brian P. Lewis, Tara L. Gruenewald, Regan A. R. Gurung and John A. Updegraff, 'Biobehavioral responses to stress in females: Tend-and-befriend, not fight-or-flight', Psychological Review 107, no. 3 (2000): 411.

21. Henk Aarts, Kirsten I. Ruys, Harm Veling, Robert A. Renes, Jasper H. B. de Groot, Anna M. van Nunen and Sarit Geertjes, 'The art of anger: Reward context turns avoidance responses to anger-related objects into approach.' Psychological Science 21, no. 10 (2010): 1406-10.

22. Antonio R. Damasio, 'Emotions and feelings', in Feelings and Emotions: The

Amsterdam Symposium (Cambridge, UK: Cambridge University Press, 2004), 49-57.

23. Erika A. Patall, 'The motivational complexity of choosing: A review of theory and research', The Oxford Handbook of Human Motivation (2012): 248.

제4부 변화: 인물의 정체성을 형성하고 신념을 부여하는 법

1. Ulrich Orth, Ruth Yasemin Erol and Eva C. Luciano, 'Development of self-esteem from age 4 to 94 years: A meta-analysis of longitudinal studies', Psychological Bulletin 144, no. 10 (2018): 1045.

2. Erik H. Erikson and Joan M. Erikson, The Life Cycle Completed (Extended Version) (London: W.W. Norton & Company, 1998).

3. Erikson and Erikson, The Life Cycle Completed (Extended Version).

4. Dan P. McAdams and Bradley D. Olson, 'Personality development: Continuity and change over the life course', Annual Review of Psychology 61 (2010): 517-42.

5. Erikson and Erikson, The Life Cycle Completed (Extended Version).

6. Orth et al., 'Development of self-esteem from age 4 to 94 years: A meta-analysis of longitudinal studies'.

7. Erikson and Erikson, The Life Cycle Completed (Extended Version).

8. Dan P. McAdams, The Redemptive Self: Stories Americans Live By - Revised and Expanded Edition (Oxford: Oxford University Press, 2013).

9. Martin J. Sliwinski, David M. Almeida, Joshua Smyth and Robert S. Stawski, 'Intraindividual change and variability in daily stress processes: Findings from two measurement-burst diary studies', Psychology and Aging 24, no. 4 (2009): 828.

10. Beatriz Fabiola López Ulloa, Valerie Møller and Alfonso Sousa-Poza, 'How

does subjective well-being evolve with age? A literature review', Journal of Population Ageing 6, no. 3 (2013): 227-46.

11. Elaine Wethington, 'Expecting stress: Americans and the "midlife crisis"', Motivation and Emotion 24, no. 2 (2000): 85-103.

12. McAdams and Olson, 'Personality development: Continuity and change over the life course'.

13. Orth et al., 'Development of self-esteem from age 4 to 94 years: A meta-analysis of longitudinal studies'.

14. David G. Blanchflower and Andrew J. Oswald, 'Is well-being U-shaped over the life cycle?' Social Science & Medicine 66, no. 8 (2008): 1733-49.

15. Dan P. McAdams, Power, intimacy, and the life story: Personological inquiries into identity (New York: Guilford press, 1988).

16. Abraham H. Maslow, Toward a psychology of being (New York: Simon and Schuster, 2013).

17. Gayle Privette and Charles M. Brundrick, 'Peak experience, peak performance, and flow: Correspondence of personal descriptions and theoretical constructs', Journal of Social Behavior and Personality 6, no. 5 (1991): 169.

18. Richard Whitehead and Glen Bates, 'The transformational processing of peak and nadir experiences and their relationship to eudaimonic and hedonic well-being', Journal of Happiness Studies 17, no. 4 (2016): 1577-98.

19. Whitehead and Bates, 'The transformational processing of peak and nadir experiences and their relationship to eudaimonic and hedonic well-being'.

20. Nina Sarubin, Martin Wolf, Ina Giegling, Sven Hilbert, Felix Naumann, Diana Gutt, Andrea Jobst et al. 'Neuroticism and extraversion as mediators between positive/ negative life events and resilience.' Personality and Individual Differences 82 (2015): 193-8.

21. P. Alex Linley and Stephen Joseph, 'Positive change following trauma and adversity: A review', Journal of Traumatic Stress: Official Publication of the International Society for Traumatic Stress Studies 17, no. 1 (2004): 11-21.

22. Dan P. McAdams, 'Coding autobiographical episodes for themes of agency and communion', Unpublished Manuscript, Northwestern University, Evanston, IL 212 (2001).

23. McAdams, Dan P. and Philip. J. Bowman. 'Narrating life's turning points: Redemption and contamination', in Turns in the Road: Narrative Studies of Lives in Transition, ed. Dan P. McAdams, Ruthellen H. Josselson and Amia Lieblich (Washington, DC: American Psychological Association, 2001), 3-34.

24. Jeffrey R. Measelle, Oliver P. John, Jennifer C. Ablow, Philip A. Cowan and Carolyn P. Cowan, 'Can children provide coherent, stable, and valid self-reports on the big five dimensions? A longitudinal study from ages 5 to 7', Journal of Personality and Social Psychology 89, no. 1 (2005): 90.

25. Jule Specht, Boris Egloff and Stefan C. Schmukle, 'Stability and change of personality across the life course: The impact of age and major life events on mean-level and rank-order stability of the Big Five', Journal of Personality and Social Psychology 101, no. 4 (2011): 862.

26. Paul T. Costa Jr. and Robert R. McCrae, 'Age changes in personality and their origins: Comment on Roberts, Walton, and Viechtbauer. Psychological Bulletin 132, no. 1 (2006): 26-8.

27. McAdams, The Redemptive Self: Stories Americans Live By - Revised and Expanded Edition.

28. Paul Bloom and Karen Wynn, 'What develops in moral development', in Core Knowledge and Conceptual Change, ed. David Barner and Andrew Scott Baron (Oxford: Oxford University Press, 2016), 347-64. John R. Snarey, 'Cross-cultural universality of social-moral development: A critical review of Kohlbergian

research.' Psychological Bulletin 97, no. 2 (1985): 202.

29. M. Kent Jennings, Laura Stoker and Jake Bowers, 'Politics across generations: Family transmission reexamined', The Journal of Politics 71, no. 3 (2009): 782-99.

30. Dean R. Hoge, Gregory H. Petrillo and Ella I. Smith, 'Transmission of religious and social values from parents to teenage children', Journal of Marriage and the Family 44, no.3 (1982): 569-80.

31. Alain Van Hiel and Ivan Mervielde, 'Openness to experience and boundaries in the mind: Relationships with cultural and economic conservative beliefs', Journal of Personality 72, no. 4 (2004): 659-86.

32. Leon Festinger, A Theory of Cognitive Dissonance, vol. 2 (Stanford, CA: Stanford University Press, 1962).

33. Claude M. Steele, 'The psychology of self-affirmation: Sustaining the integrity of the self ', in Advances in Experimental Social Psychology, vol. 21 (Academic Press, 1988), 261-302.

34. Herbert C. Kelman, 'Compliance, identification, and internalization: Three processes of attitude change.' Journal of Conflict Resolution 2, no. 1 (1958): 51-60.

35. Kelman, 'Compliance, identification, and internalization: Three processes of attitude change'.

36. Gregory R. Maio, Geoffrey Haddock and Bas Verplanken, The Psychology of Attitudes and Attitude Change (Los Angeles, CA: Sage Publications Limited, 2018).

제5부 감정: 독자가 인물에 몰입하게 만드는 법

1. Elaine Hatfield, John T. Cacioppo and Richard L. Rapson, 'Emotional contagion', Current Directions in Psychological Science 2, no. 3 (1993): 96-100.

2. Soukayna Bekkali, George Youssef, Peter H. Donaldson, Natalia Albein-Urios, Christian Hyde and Peter Gregory Enticott, 'Is the Putative Mirror Neuron System Associated with Empathy? A Systematic Review and Meta-Analysis' (2019). PsyArXiv. March 20. doi:10.31234/osf.io/6bu4p.

3. Dolf Zillman and Joanne R. Cantor, 'Affective responses to the emotions of a protagonist', Journal of Experimental Social Psychology 13, no. 2 (1977): 155-65.

4. Robert L. Trivers, 'The evolution of reciprocal altruism', The Quarterly Review of Biology 46, no. 1 (1971): 35-57.

5. Mina Tsay and K. Maja Krakowiak, 'The impact of perceived character similarity and identification on moral disengagement', International Journal of Arts and Technology 4, no. 1 (2011): 102-10.

6. Arthur A. Raney, 'Expanding disposition theory: Reconsidering character liking, moral evaluations, and enjoyment', Communication Theory 14, no. 4 (2004): 348-69.

7. Paul Ekman, Wallace V. Friesen, Maureen O'Sullivan, Anthony Chan, Irene Diacoyanni-Tarlatzis, Karl Heider, Rainer Krause et al. 'Universals and cultural differences in the judgments of facial expressions of emotion', Journal of Personality and Social Psychology 53, no. 4 (1987): 712.

8. Nancy Rumbaugh Whitesell and Susan Harter, 'The interpersonal context of emotion: Anger with close friends and classmates', Child Development 67, no. 4 (1996): 1345-59.

9. Jesus Sanz, María Paz García-Vera and Ines Magan, 'Anger and hostility from the perspective of the Big Five personality model', Scandinavian Journal of Psychology 51, no. 3 (2010): 262-70.

10. Lauri A. Jensen-Campbell, Jennifer M. Knack, Amy M. Waldrip and Shaun D. Campbell. 'Do Big Five personality traits associated with self-control influence the regulation of anger and aggression?' Journal of Research in Personality 41,

no. 2 (2007): 403-24.

11. Louise Helen Phillips, Julie D. Henry, Judith A. Hosie and Alan B. Milne, 'Age, anger regulation and well-being', Aging and Mental Health 10, no. 3 (2006): 250-6.

12. Christine Ma-Kellams and Jennifer Lerner, 'Trust your gut or think carefully? Examining whether an intuitive, versus a systematic, mode of thought produces greater empathic accuracy', Journal of Personality and Social Psychology 111, no. 5 (2016): 674.

13. Ken-Ichi Ohbuchi, Toru Tamura, Brian M. Quigley, James T. Tedeschi, Nawaf Madi, Michael H. Bond and Amelie Mummendey, 'Anger, blame, and dimensions of perceived norm violations: Culture, gender, and relationships', Journal of Applied Social Psychology 34, no. 8 (2004): 1587-603.

14. Steven Pinker, 'Toward a consilient study of literature', Philosophy and Literature 31, no. 1 (2007): 162-78.

15. Olivier Morin, Alberto Acerbi and Oleg Sobchuk, 'Why people die in novels: Testing the ordeal simulation hypothesis', Palgrave Communications 5, no. 1 (2019): 2.

16. Megan Oaten, Richard J. Stevenson and Trevor I. Case, 'Disgust as a disease-avoidance mechanism', Psychological Bulletin 135, no. 2 (2009): 303.

17. Carlos David Navarrete and Daniel M. T. Fessler, 'Disease avoidance and ethnocentrism: The effects of disease vulnerability and disgust sensitivity on intergroup attitudes', Evolution and Human Behavior 27, no. 4 (2006): 270-82.

18. Jonathan Haidt, Paul Rozin, Clark McCauley and Sumio Imada, 'Body, psyche, and culture: The relationship between disgust and morality', Psychology and Developing Societies 9, no. 1 (1997): 107-31.

19. Barbara L. Fredrickson, 'The role of positive emotions in positive psychology: The broaden-and-build theory of positive emotions', American Psychologist

56, no. 3 (2001): 218.

20. Julian Hanich, Valentin Wagner, Mira Shah, Thomas Jacobsen and Winfried Menninghaus, 'Why we like to watch sad films: The pleasure of being moved in aesthetic experiences', Psychology of Aesthetics, Creativity, and the Arts 8, no. 2 (2014): 130.

21. Mary Beth Oliver and Tilo Hartmann, 'Exploring the role of meaningful experiences in users' appreciation of "good movies"', Projections 4, no. 2 (2010): 128-50.

22. Sandro Mendonça, Gustavo Cardoso and João Caraça, 'The strategic strength of weak signal analysis', Futures 44, no. 3 (2012): 218-28.

23. Jonathan Haidt, 'Elevation and the positive psychology of morality', Flourishing: Positive Psychology and the Life Well-Lived 275 (2003): 289.

24. Dacher Keltner and Jonathan Haidt, 'Approaching awe, a moral, spiritual, and aesthetic emotion', Cognition and Emotion 17, no. 2 (2003): 297-314.

25. Amie M. Gordon, Jennifer E. Stellar, Craig L. Anderson, Galen D. McNeil, Daniel Loew and Dacher Keltner, 'The dark side of the sublime: Distinguishing a threat-based variant of awe', Journal of Personality and Social Psychology 113, no. 2 (2017): 310.

26. Moritz Lehne and Stefan Koelsch, 'Toward a general psychological model of tension and suspense.' Frontiers in Psychology 6 (2015): 79.

27. Lehne and Koelsch, 'Toward a general psychological model of tension and suspense'.

28. Lehne and Koelsch, 'Toward a general psychological model of tension and suspense'.

29. Brian Lickel, Toni Schmader, Mathew Curtis, Marchelle Scarnier and Daniel R. Ames, 'Vicarious shame and guilt.' Group Processes & Intergroup Relations 8,

no. 2 (2005): 145-57.

30. Lickel et al., 'Vicarious shame and guilt'.

31. Robin L. Nabi, 'Emotional flow in persuasive health messages', Health Communication 30, no. 2 (2015): 114-24.

32. Kurt Vonnegut, Palm Sunday: An Autobiographical Collage (New York City: Dial Press, 1999).

33. Matthew L. Jockers, Interview with author. Zoom call. June 27, 2019.

34. Andrew J. Reagan, Lewis Mitchell, Dilan Kiley, Christopher M. Danforth and Peter Sheridan Dodds, 'The emotional arcs of stories are dominated by six basic shapes', EPJ Data Science 5, no. 1 (2016): 31.

35. Jodie Archer and Matthew L. Jockers, The Bestseller Code: Anatomy of the Blockbuster Novel (London: Penguin Random House, 2017).

36. Marco Del Vecchio, Alexander Kharlamov, Glenn Parry and Ganna Pogrebna, 'The data science of Hollywood: Using emotional arcs of movies to drive business model innovation in entertainment industries' (30 May 2018). Available at SSRN: https://ssrn.com/abstract=3198315 또는 http://dx.doi.org/10.2139/ssrn.3198315

37. Del Vecchio et al., 'The data science of Hollywood: Using emotional arcs of movies to drive business model innovation in entertainment industries".

38. Archer and Jockers, The Bestseller Code: Anatomy of the Blockbuster Novel.

39. Del Vecchio et al., 'The data science of Hollywood: Using emotional arcs of movies to drive business model innovation in entertainment industries'.

40. Del Vecchio et al., 'The data science of Hollywood: Using emotional arcs of movies to drive business model innovation in entertainment industries'.

41. Archer and Jockers, The Bestseller Code: Anatomy of the Blockbuster Novel.

42. Archer and Jockers, The Bestseller Code: Anatomy of the Blockbuster novel.

43. Del Vecchio et al., 'The data science of Hollywood: Using emotional arcs of movies to drive business model innovation in entertainment industries'.

44. Archer and Jockers, The Bestseller Code: Anatomy of the Blockbuster Novel.

45. Del Vecchio et al., 'The data science of Hollywood: Using emotional arcs of movies to drive business model innovation in entertainment industries'.

46. Archer and Jockers, The Bestseller Code: Anatomy of the Blockbuster Novel.

47. Shelley E. Taylor and David A. Armor, 'Positive illusions and coping with adversity', Journal of Personality 64, no. 4 (1996): 873-98.

48. Tali Sharot, 'The optimism bias', Current Biology 21, no. 23 (2011): R941-5.

49. Ajit Varki, 'Human uniqueness and the denial of death', Nature 460, no. 7256 (2009): 684.

50. McAdams, The Redemptive Self: Stories Americans Live By - Revised and Expanded Edition.

51. M. B. Oliver and A. A. Raney, 'Entertainment as pleasurable and meaningful: Identifying hedonic and eudaimonic motivations for entertainment consumption', Journal of Communication 61, no. 5 (2011): 984-1004.

52. Oliver and Raney, 'Entertainment as pleasurable and meaningful: Identifying hedonic and eudaimonic motivations for entertainment consumption'.

53. Hal Ersner-Hershfield, Joseph A. Mikels, Sarah J. Sullivan and Laura L. Carstensen, 'Poignancy: Mixed emotional experience in the face of meaningful endings', Journal of Personality and Social Psychology 94, no. 1 (2008): 158.

제6부 관계: 인물의 가족, 친구, 연인 관계 구축하는 법

1. Dana R. Carney, C. Randall Colvin and Judith A. Hall, 'A thin slice perspective

on the accuracy of first impressions', Journal of Research in Personality 41, no. 5 (2007): 1054-72.

2. Alex L. Jones, Robin S. S. Kramer and Robert Ward, 'Signals of personality and health: The contributions of facial shape, skin texture, and viewing angle', Journal of Experimental Psychology: Human Perception and Performance 38, no. 6 (2012): 1353.

3. Jerry S. Wiggins and Ross Broughton, 'The interpersonal circle: A structural model for the integration of personality research', Perspectives in Personality 1 (1985): 1-47.

4. Maarten Selfhout, William Burk, Susan Branje, Jaap Denissen, Marcel Van Aken and Wim Meeus, 'Emerging late adolescent friendship networks and Big Five personality traits: A social network approach', Journal of Personality 78, no. 2 (2010): 509-38.

5. Kelci Harris and Simine Vazire, 'On friendship development and the Big Five personality traits', Social and Personality Psychology Compass 10, no. 11 (2016): 647-67.

6. Jochen E. Gebauer, Mark R. Leary and Wiebke Neberich, 'Big Two personality and Big Three mate preferences: Similarity attracts, but country-level mate preferences crucially matter.' Personality and Social Psychology Bulletin 38, no. 12 (2012): 1579-93.

7. Gebauer et al., 'Big Two personality and Big Three mate preferences: Similarity attracts, but country-level mate preferences crucially matter'.

8. Beatrice Rammstedt and Jürgen Schupp, 'Only the congruent survive - Personality similarities in couples', Personality and Individual Differences 45, no. 6 (2008): 533-5.

9. Michelle N. Shiota and Robert W. Levenson, 'Birds of a feather don't always fly farthest: Similarity in Big Five personality predicts more negative marital satisfaction trajectories in long-term marriages', Psychology and Aging 22, no.

4 (2007): 666.

10. D. Christopher Dryer and Leonard M. Horowitz, 'When do opposites attract? Interpersonal complementarity versus similarity', Journal of Personality and Social Psychology 72, no. 3 (1997): 592.

11. Kerry L. Jang, W. John Livesley and Philip A. Vemon, 'Heritability of the big five personality dimensions and their facets: A twin study', Journal of Personality 64, no. 3 (1996): 577-92.

12. Tena Vukasović and Denis Bratko, 'Heritability of personality: A meta-analysis of behavior genetic studies,' Psychological Bulletin 141, no. 4 (2015): 769.

13. David M. Buss, 'Manipulation in close relationships: Five personality factors in interactional context.' Journal of Personality 60, no. 2 (1992): 477-99.

14. Kipling D. Williams, 'Ostracism', Annual Review of Psychology 58 (2007).

15. Buss, 'Manipulation in close relationships: Five personality factors in interactional context'.

Workshop 내 이야기에 딱 맞는 주인공을 찾아라

1. Jones et al., 'Signals of personality and health: The contributions of facial shape, skin texture, and viewing angle'.

2. Carney et al., 'A thin slice perspective on the accuracy of first impressions'.

3. Jones et al., 'Signals of personality and health: The contributions of facial shape, skin texture, and viewing angle'.

용어설명

감성 분석sentiment analysis: 자연 언어 처리(컴퓨터를 이용해 인간의 언어를 처리하고 이용하려는 학문 분야—옮긴이)나 컴퓨터 언어학을 사용해서 맥락 속 감정의 상태를 분석하는 것.

감정 전이emotional contagion: 한 사람(또는 인물)에서 다른 사람으로 감정이 빠르게 퍼지는 것.

강압coercion: 위협이나 위력 또는 다른 형태의 부정적인 힘을 이용해서 누군가를 조종하려는 과정.

거울 뉴런mirror neurons: 자신이 직접 행동을 하거나 다른 사람이 행동하는 것을 보거나 그 행동에 동일한 방식으로 반응하는 뇌 세포

경험에 대한 개방성openness to experience: 새로운 문화적, 심미적 또는 지적 경험에 대해 개방적인 성향. 빅 파이브 성격 요인 중 하나.

경험에 대한 폐쇄성closed to experience: 새로운 문화적, 심미적 또는 지적 경험에 대해 폐쇄적인 성향.

고양elevation **또는 도덕적 고양**moral elevation: 도덕적 선의에서 비롯된 고결한 행동을 목격함으로써 유발되는 따뜻한 감정.

근위 목표proximal goal: 짧은 기간을 두고 성취되는 단기적 목표.

긍정적 정서positive emotions: 만족, 행복, 기쁨, 즐거움, 경외, 사랑 등 기운을 북돋는 감정.

나르시시즘narcissism: 과도한 자기애 또는 자신에 대한 지나친 관심.

내적 동기intrinsic motivation: 외적인 보상을 기대하기보다는 행동 자체에서 즐거움을 얻는 것에서 생기는 동기.

내향성introversion: 자신의 관심과 에너지를 내면의 사적인 세계로 돌리는 성향.

도덕적 이탈moral disengagement: 윤리적 기준이 특정 상황에 적용되지 않는다고 스스로를 납득시키는 과정.

도덕적 정서moral emotions: 자부심, 혐오 등 사회의 번영과 관련되거나 도덕적 판단에 개입되는 사회적 감정.

마키아벨리즘Machiavellianism: 타산적이고 다른 사람을 목적을 달성하기 위한 수단으로 대하는 것이 특징인 성격 특성.

맞장구backchannelling: 말할 때 '응'이나 '맞아'처럼 중요한 정보는 전달하지 않지만 청자가 화자에게 계속 주의를 기울이고 있음을 보여주는 짤막한 음성 표현.

반대 성향counter-dispositional: 인지나 정서 또는 행동 성향에 반대되는 것.

보편적 정서universal emotions: 모든 문화권에서 일반적으로 아주 유사한 방식으로 경험하는 감정.

부정적 정서negative emotions: 슬픔, 분노, 시기, 두려움 등 불쾌하거나 파괴적인 감정.

비성실성unconscientiousness: 체계적이지 않고 무책임한 방식으로 행동하는 성향.

비우호성disagreeableness: 이기적이고 비협조적인 태도로 행동하는 성향.

비유창성disfluencies: 말할 때 '어'나 '음'처럼 말의 규칙적인 흐름을 방해하는 음성 표현을 사용해서 조용히 말을 멈추거나 같은 말을 반복하거나 앞서 말한 것을 바로잡기 위해 말을 중단하는 것.

사이코패시psychopathy **반사회적 성격 장애**antisocial personality disorder: 다른 사람의 권리를 무시하거나 침해하는 성향.

생식성generativity: 후세대에 도움이 되도록 자신의 사회적 책무를 다하는 것.

성격의 측면facet of personality: 광범위한 성격 특성의 특정한 부분.

성실성conscientiousness: 체계적이고 책임감 있고 본분을 지키고 근면한 방식으로 행동하는 성향. 빅 파이브 성격 요인 중 하나.

순응성compliant: 순종적인 방식으로 행동하는 경향.

신경 보상 회로neural reward circuits: 보상을 받고 싶은 욕구와 관련된 신경 구조. 일 반적으로 긍정적인 정서적 경험으로 이어짐.

신경성neuroticism: 정서적으로 불안정한 성향. 빅 파이브 성격 요인 중 하나.

연대communal: 다른 사람과 공감하고 협력하고 동화하고 싶은 개인의 욕구.

온유함tender-mindedness: 개인의 태도나 판단이 감정에 의해 영향을 받는 정도를 측정하는 성격 측면.

외상 후 성장post-traumatic growth: 역경이나 충격적인 외상 사건을 겪은 뒤 나타나 는 긍정적인 심리적 변화.

외상 후 스트레스 장애post-traumatic stress disorder, PTSD: 대단히 충격적인 외상 사건 을 겪어서 발생하는 만성적 질환. 회상, 회피, 생리적 각성의 특징이 있음.

외적 동기extrinsic motivation: 외적인 보상을 받을 것이라는 기대에서 생기는 동기.

외향성extroversion: 자신의 관심과 에너지를 외부 세계로 돌리는 성향. 빅 파이브 성격 요인 중 하나.

우호성agreeableness: 이기적이지 않고 협조적인 방식으로 행동하는 성향. 빅 파이 브 성격 요인 중 하나.

원위 목표distal goal: 오랜 기간을 두고 성취되는 장기적인 목표.

이타성altruism: 개인의 희생으로 다른 사람을 돕는 사심 없어 보이는 행동.

인지 부조화cognitive dissonance: 마음속에 상반된 두 가지 견해가 있거나 다른 어떤 불일치를 느껴서 초래된 불쾌한 심리 상태.

저하debasement **또는 자기 비하**self-abasement: 자신을 낮추는 행위 또는 굴욕적인 방식으로 행동하는 것.

적응행동adaptive behavior: 환경에 효과적으로 적응할 수 있게 하는 행동.

전환점turning point: 중요한 통찰력을 얻거나 결심을 바꾸는 중대한 순간.

절정 경험peak experience: 개인의 삶에서 감정적으로 최고의 순간. 기쁨과 초월의 긍정적인 기분을 느끼는 특징이 있음.

정서적 궤도emotional arc: 서사의 과정에서 인물이 겪는 정서적 여정.

정서적 범위emotional range: 서사가 펼쳐지는 동안 인물이 겪는 감정의 범위.

정서적 안정성emotional stability: 감정 기복이 심하지 않고 예측 가능하고 일관된 방식으로 행동하는 성향.

주체성agency: 자신의 환경을 지배하고, 자아를 확고히 하고, 힘과 역량을 획득하려는 개인의 욕구.

중립적 정서neutral emotions: 긍정적 또는 부정적 감정가가 없는 중립적인 기분.

최악의 순간low point: 인생에서 슬픔, 상실, 비애 등 부정적 정서를 경험하는 힘든 시기.

칸트주의Kantianism: 사람을 다른 것을 성취하기 위한 수단이 아니라 목적으로 대하는 것.

퇴행regression: 인지나 행동 또는 감정 기능이 낮은 수준으로 되돌아가는 것.

투쟁 혹은 도피 반응fight-or-flight response: 위협을 피하거나 맞서기 위해 에너지를 모아야 하는 위협적이거나 스트레스가 심한 상황으로 인해 유발되는 생리적 변화 방식.

호혜적 이타성reciprocal altrusim: 나중에 호의를 돌려주는 사람을 돕는 행위.

혼합 감정mixed affect **또는 혼합 정서**mixed emotions: 긍정과 부정 양쪽의 감정을 동시에 느끼는 것.

휴머니즘humanism: 모든 인간의 존엄성과 가치를 중시하는 것.

수록 작품

드라마, 영화의 경우 창작자 이름은 원칙적으로 감독명으로 표기했으며, 각본 가명을 쓸 때는 따로 표기하여 구분했다. 제작 또는 각본에 참여한 사람이 다수인 경우에는 대표명만 표기했다.

드라마 및 연속극

다운튼 애비(2010~2015), 줄리언 펠로스

　바이올렛 크라울리　45, 69

더 크라운(2016~), 피터 모건 각본

　엘리자베스 2세　53, 59, 126~127

디스 이즈 어스(2016~), 댄 포글먼

　베스 피어슨　14, 252

　랜달 피어슨　252

마블러스 미세스 메이즐(2017~), 에이미 셔먼팔라디노 각본

　밋지 메이즐　30~31

문라이트(2016), 배리 젠킨스

　리틀·샤이론·블랙　36, 97~99

베터 콜 사울(2015~), 빈스 길리건

　사울 굿먼　34

브레이킹 배드(2008~2013), 빈스 길리건

　월터 화이트　14, 53, 58~59, 68, 267~268

석세션(2018~), 제시 암스트롱 외

　로건 로이　45, 75

켄달 로이 51

소프라노스(1999~2007), 데이비드 체이스

토니 소프라노 14

실리콘밸리(2014~2019), 마이크 저지

얼릭 바크만 61

심슨 가족(1989~), 맷 그레이닝

호머 심슨 61

체르노빌(2019), 크레이그 메이진 각본 215

발레리 레가소프 59, 159, 162~163

율라나 호뮤크 59

킬링 이브(2018~), 피비 월러브리지

이브 266

폴티 타워스(1975~1979), 존 클리즈

바질 폴티 34

프렌즈(1994~2004), 데이비드 크레인 외

조이 34

하우스 오브 카드(2013~2019), 데이비드 핀처

더그 스탬퍼 59

클레어 언더우드 59, 68, 75

프랜시스 언더우드 68, 75

영화

19곰 테드(2012), 세스 맥팔레인

　존 베넷　60~61, 119~120

2001 스페이스 오디세이(1968), 스탠리 큐브릭

　닥터 데이비드 보우먼　213

28일 후(2002), 대니 보일

　짐　144

40살까지 못해본 남자(2005), 저드 애퍼타우

　앤디 스티처　42, 146

간디(1982), 리처드 애튼버러

　간디　149

겟 아웃(2017), 조던 필　222

겨울왕국(2013), 크리스 벅

　안나　34

　엘사　51

굿 윌 헌팅(1997), 구스 반 산트

　숀 맥과이어　77

귀여운 여인(1990), 게리 마셜　224

그것(2017), 안드레스 무스키에티

　빌 덴브로　144

그랜 토리노(2008), 클린트 이스트우드

　월트 코왈스키　45, 270

그린 북(2018), 피터 패럴리

　토니 립　185

글렌게리 글렌 로스(1992), 데이비드 매밋

블레이크 105~106

셸리 르벤 146

나 홀로 집에(1990), 존 휴스 각본

케빈 매캘리스터 170

날 용서해줄래요?(2018), 머리얼 헬러 228

내 어머니의 모든 것(1999), 페드로 알모도바르 229

내 여자친구의 결혼식(2011), 폴 페이그

헬렌 59

노예 12년(2013), 스티브 매퀸 225

니모를 찾아서(2003), 앤드루 스탠턴

말린 147

달라스 바이어스 클럽(2013), 장마크 발레

론 우드로프 184

더 게임(1997), 데이비드 핀처

니콜라스 반 오튼 144

더 와이프(2017), 비요른 룬게

조안 아처, 조셉 캐슬먼 257~259

더 울프 오브 월 스트리트(2013), 마틴 스코세이지

조던 벨포트 146, 172, 271~272

더 페이버릿(2018), 요르고스 란티모스 224

말버러 공작부인, 앤 여왕, 에비게일 홀 262

델마와 루이스(1991), 리들리 스콧

델마 딕슨, 루이스 소이어 174, 181, 235

디파티드(2006), 마틴 스코세이지 225

라이프 오브 파이(2012), 이안 222, 225

러브 스토리(1970), 아서 힐러 222

레디 플레이어 원(2018), 스티븐 스필버그

　웨이드 와츠 144

레볼루셔너리 로드(2008), 샘 멘데스

　에이프릴, 프랭크 274~275

레이더스: 잃어버린 성궤의 추적자 − 인디아나 존스 시리즈(1981), 스티븐 스필버그

　인디아나 존스 13, 34

레이디 버드(2017), 그레타 거윅

　크리스틴 '레이디 버드' 맥피어슨 171

록키(1976), 존 G. 아빌드센

　록키 146

말콤 X(1992), 스파이크 리

　말콤 X 149

맥스군 사랑에 빠지다(1998), 웨스 앤더슨 228

맨체스터 바이 더 씨(2016), 케네스 로너건

　리 챈들러 180

멋진 인생(1946), 프랭크 카프라

　조지 베일리 149

메리 포핀스(1964), 로버트 스티븐슨 227

메리 포핀스 리턴즈(2018), 롭 마셜 225

몬티 파이튼의 성배(1975), 몬티 파이튼 222

미세스 다웃파이어(1993), 크리스 콜럼버스

　다니엘 힐라드 147

미션 임파서블 시리즈(1996~), 크리스토퍼 매쿼리 외

　에단 헌트 53

미지와의 조우(1977), 스티븐 스필버그

　로이 니어리 213

반지의 제왕(1954, 1955, 1956), J. R. R. 톨킨

　빌보 배긴스 68

버드 박스(2018), 수사네 비르

　맬러리 헤이스 144

버드맨(2014), 알레한드로 곤살레스 이냐리투

　리건 톰슨 45, 49~52, 110~111, 174

베스트 엑조틱 메리골드 호텔(2011), 존 매든

　에블린 175

베스트 키드(1984), 해럴드 즈워트

　다니엘 181

북북서로 진로를 돌려라(1959), 앨프레드 히치콕

　로저 손힐 69

불의 전차(1981), 휴 허드슨

　해럴드 에이브러햄 146, 177

뷰티풀 마인드(2001), 론 하워드

　존 내쉬 177

브로크백 마운틴(2005), 이안

　에닐스 델 마, 잭 트위스트 146, 252

블레이드 러너 2049(2017), 드니 빌뇌브

　K 213

빅(1988), 페니 마셜

조쉬 배스킨 146

사랑에 대한 모든 것(2015), 제임스 마시

스티븐 호킹 124~125, 146, 149, 180, 213

사이드웨이(2004), 알렉산더 페인

마야 267

마일스 250~251

잭 250~251

새벽의 황당한 저주(2004), 에드거 라이트

숀 61

선셋 대로(1950), 빌리 와일더

노마 데스먼드 51

세이프(1995), 토드 헤인스

캐롤 화이트 144

소셜 네트워크(2010), 데이비드 핀처 감독, 애런 소킨 각본 224

마크 주커버그 117~118, 146

솔라리스(1972), 안드레이 타르콥스키

크리스 켈빈 149

쇼생크 탈출(1994), 프랭크 다라본트 224

수치(1968), 잉마르 베리만

얀, 에바 216

쉰들러 리스트(1993), 스티븐 스필버그

오스카 쉰들러 148, 184~185, 211, 269

슈퍼배드(2010, 2013, 2017), 피에르 코팽, 크리스 리노드

그루 45

스카이폴 ─ 007 시리즈(2012), 샘 멘데스

제임스 본드 13, 32~33, 52

스쿨 오브 락(2003), 리처드 링클레이터

듀이 핀 61

스타워즈 시리즈(1977~), 조지 루카스

다스 베이더 74

한 솔로 13

스파이더맨 2(2004), 샘 레이미 228

슬럼독 밀리어네어(2008), 대니 보일 224

식스 센스(1999), M. 나이트 샤말란

말콤 209

신사는 금발을 좋아해(1953), 하워드 호크스

로렐라이 리 146

쓰리 빌보드(2017), 마틴 맥도나

밀드레드 헤이스 198~199, 203

아마데우스(1984), 밀로스 포만

안토니오 살리에리 146

아멜리에(2001), 장피에르 죄네

아멜리에 36

아무르(2013), 미하엘 하네케

조르주 로랑 147, 175

아바타(2009), 제임스 캐머런

제이크 설리 148, 153~154, 177, 184, 187, 207, 213, 217~218

아이 필 프리티(2018), 마크 실버스테인·아비 콘

르네 베넷 146

아이, 토냐(2017), 크레이그 길레스피

토냐 하딩 146

아이언 자이언트(1999), 브래드 버드

이이언 자이언트 148

아이언맨(2008), 존 패브로

토니 스타크 27, 34, 94~96

악마는 프라다를 입는다(2006), 데이비드 프랭클

앤드리아 색스 172

애니 홀(1977), 우디 앨런

애니 27, 42, 103~104

앨비 싱어 51, 103~104

양들의 침묵(1991), 조너선 데미

클라리스 스털링 13, 264

한니발 렉터 264

업(2009), 피트 닥터

러셀 77

칼 프레드릭슨 44, 175

에린 브로코비치(2000), 스티븐 소더버그

에린 브로코비치 34, 184

에이리언 시리즈(1979~1997), 리들리 스콧

엘렌 리플리 13, 36, 111~114

오스틴 파워(1997~2002), 제이 로치

오스틴 파워 32~33

오즈의 마법사(1939), 빅터 플레밍

도로시 41, 231~232

워터프론트(1954), 엘리아 카잔 227

위플래쉬(2014), 데이미언 셔젤

　앤드류 니먼　57~59, 273~274

윈터스 본(2010), 데보라 그래닉

　리 돌리　211

이보다 더 좋을 순 없다(1997), 제임스 L. 브룩스　229

인게이지먼트(2004), 장피에르 죄네　227

인디펜던스 데이(1996), 롤란트 에머리히

　데이비드 레빈슨　144

인사이드 아웃(2015), 피트 닥터　202

　라일리 앤더슨　170

인어공주(1989), 론 클레먼츠　229

인투 더 와일드(2007), 숀 펜

　크리스토퍼 맥캔들리스　213

제7의 봉인(1957), 잉마르 베리만

　안토니우스 블로크　149

조커(2019), 토드 필립스

　조커　51

좋은 친구들(1990), 마틴 스코세이지

　카렌　265

주만지(1995), 조 존스턴

　앨런, 사라　144

쥬라기 월드(2015), 콜린 트러보로

　오웬 그래디　144

증오La Haine(1995), 마티외 카소비츠

　빈쯔, 사이드, 위베르　144

초콜릿 천국(1971), 멜 스튜어트

　찰리 버킷　144

카사블랑카(1942), 마이클 커티즈

　릭 블레인　36, 252

　일사 룬드　252

캐롤(2015), 토드 헤인스

　캐롤　146, 255~256

　테레즈　255~256

커버 걸(1944), 찰스 비더

　러스티　146

퀸카로 살아남는 법(2004), 마크 워터스

　레지나　268~269

　케이디 헤론　171

토이 스토리 3(2010), 리 언크리치　222

트리 오브 라이프(2011), 테런스 맬릭

　잭　149

포레스트 검프(1994), 로버트 저메키스

　포레스트 검프　42, 211

폭력의 역사(2005), 데이비드 크로넨버그

　톰 스톨　144

프레셔스(2009), 리 다니엘스

　모니크　61

플리백(2016~2019), 피비 월러브리지

　플리백　14, 45, 196~198

피아노(1993), 제인 캠피온

에이다 맥그래스 28

하이눈(1952), 프레드 진네만

 윌 케인 36

해리가 샐리를 만났을 때(1989), 노라 에프론 각본

 샐리, 해리 133~134

호텔 르완다(2004), 테리 조지

 폴 루세사바기나 148, 211

흔적 없는 삶(2018), 데보라 그래닉

 토마신 맥켄지 180~181

히든(2005), 미하일 하네케 232

문학작품 및 간행물

그레이의 50가지 그림자(2011), E. L. 제임스 229

길가메시 서사시(BC 2100), 작자 미상 224

나니아 연대기: 사자, 마녀 그리고 옷장(1950), 루이스 캐럴

 루시 77

노인과 바다(1952), 어니스트 헤밍웨이

 산티아고 175

다빈치 코드(2003), 댄 브라운

 로버트 랭던, 소피 느뵈 230

당신과 함께하는 사랑(2008), 에밀리 기핀 226~227

대부(1969), 마리오 푸조 225

 마이클 콜레오네 74, 131~132

댈러웨이 부인(1925), 버지니아 울프

 클라리사 댈러웨이 174

두 도시 이야기(1859), 찰스 디킨스

 미스 프로스 68

드라큘라(1897), 브램 스토커 224

레인보우 식스(1998), 톰 글랜시 222

마담 보바리(1856), 귀스타브 플로베르 224

마틸다(1988), 로알드 달

 마틸다 14, 170

 트런치불 교장 44

말괄량이 삐삐(1945), 아스트리드 린드그린

 삐삐 34, 67

맥베스(1606), 셰익스피어

 맥베스 59

미저리(1987), 스티븐 킹 228

밀레니엄: 여자를 증오한 남자들(2005), 스티그 라르손

 리스베트 살란데르 35~36, 79

바람과 함께 사라지다(1936), 마거릿 미첼

 레트 버틀러 88, 253~255

 스칼렛 오하라 104~105, 146, 253~255, 271

바보들의 결탁(1980), 존 케네디 툴

 이그네이셔스 레일리 61

배트맨(1939~), DC 코믹스

 브루스 웨인 37, 51, 59

백설공주(1812), 그림 형제

백설공주 42

벌들의 비밀생활(2001), 수 몽크 키드 224

벨 자(1963), 실비아 플라스

에스더 그린우드 172

비(1921), 서머싯 몸

미스 톰슨 61

비밀의 계절(1992), 도나 타트

리처드 페이펀 172

빨간 모자(17세기), 작자 미상 224

샤이닝(1977), 스티븐 킹

잭 토랜스 74

신곡(1308~1320), 단테 223

신데렐라(1634), 잠바티스타 바실레

신데렐라 42

실버라이닝 플레이북(2008), 매튜 퀵 224~225

악마의 시(1988), 살만 루시디 226

안나 카레니나(1877), 톨스토이

안나 카레니나 51

앵무새 죽이기(1960), 하퍼 리

애티커스 핀치 53

에이드리언 몰의 비밀일기(1982), 수 타운센드

에이드리언 몰 171

여명(1928), 시도니가브리엘 콜레트

콜레트 174

오만과 편견(1813), 제인 오스틴

미스터 다아시 36, 252

엘리자베스 베넷 14, 252

오블로모프(1859), 이반 곤차로프

오블로모프 61

오즈의 마법사(1939), 라이먼 프랭크 바움

엠 아주머니 68

왕좌의 게임: 얼음과 불의 노래(2011~2019), 조지 R. R. 마틴

대너리스 타르가르옌 206, 246

마가에리 티렐 68~69

샘웰 탈리 42, 77, 244, 246~247

세르세이 라니스터 45, 74, 206, 244, 245~247, 260~261

아리아 스타크 246~247

제이미 라니스터 246, 260~261

조프리 바라테온 74, 245~247

존 스노우 246~247

테온 그레이조이 246~247

티리온 라니스터 14, 65~67, 206, 246, 247, 260~261

욕망이라는 이름의 전차(1947), 테네시 윌리엄스

블랑쉬 뒤부아 51

우리가 볼 수 없는 모든 빛(2015), 앤서니 도어 222

우주 전쟁(1898), 허버트 조지 웰스 224

울프 홀(2009), 힐러리 맨틀 229

위대한 개츠비(1925), F. 스콧 피츠제럴드

제이 개츠비 14

의뢰인(1993), 존 그리샴 224

이상한 나라의 앨리스(1865), 루이스 캐럴

 앨리스 67, 144

 흰토끼 51

인생 수정(2001), 조너선 프랜즌 226

주홍글씨(1850), 너대니얼 호손

 헤스터 프린 274

주홍색 연구 ‒ 셜록 홈즈 시리즈(1887), 코넌 도일

 셜록 홈즈 53, 67

증언(2008), 애니타 슈리브 228

찰리와 초콜릿 공장(1964), 로알드 달

 찰리 버킷 223

 윌리 웡카 68, 223

커져버린 사소한 거짓말(2014), 리안 모리아티 228

트와일라잇 시리즈(2005~2008), 스테프니 메이어

 벨라 스완 36

파리대왕(1954), 윌리엄 골딩

 랄프 170

폭풍의 언덕(1847), 에밀리 브론테

 히스클리프 43~44

프랑켄슈타인(1818), 메리 셸리 229

해리 포터 시리즈(1997~2007), 조앤 롤링 225

 헤르미온느 그레인저 14, 59

 해리 포터 77

허영의 불꽃(1987), 톰 울프

 셔먼 맥코이 221~222

허영의 시장(1847), 윌리엄 메이크피스 새커리

　베키 샤프 14, 33

허클베리 핀의 모험(1884), 마크 트웨인

　허클베리 핀 67

헝거게임(2008~2010), 수잔 콜린스

　캣니스 에버딘 14, 53

호밀밭의 파수꾼(1951), J. D. 샐린저

　홀든 코필드 14, 171

호빗(1937), J. R. R. 톨킨

　빌보 배긴스 27, 68

생생하게 살아 있는 캐릭터 만드는 법

초판 1쇄 발행 2023년 1월 10일
초판 2쇄 발행 2023년 2월 5일

지은이 키라앤 펠리컨 **옮긴이** 정미화
펴낸이 김종길 **펴낸 곳** 글담출판사 **브랜드** 아날로그

기획편집 이은지·이경숙·김보라·김윤아 **마케팅** 성홍진
디자인 손소정 **홍보** 김민지 **관리** 김예솔

출판등록 1998년 12월 30일 제2013-000314호
주소 (04029) 서울시 마포구 월드컵로 8길 41(서교동)
전화 (02) 998-7030 **팩스** (02) 998-7924
페이스북 www.facebook.com/geuldam4u **인스타그램** geuldam
블로그 http://blog.naver.com/geuldam4u

ISBN 979-11-92706-01-6 (03600)
* 책값은 뒤표지에 있습니다.
* 잘못된 책은 구입하신 곳에서 바꾸어 드립니다.

만든 사람들 ───────────────────
책임편집 김윤아 **표지디자인** 김종민